寫字：書法的基本

崔樹強——著

前言

一個人研究一種學問，原因不外乎兩種：一種是那種學問對人們直接有用，像水稻栽培或企業管理，前者可以增加水稻的產量，後者可以增加公司的利潤；另一種是那種學問雖然沒有直接的實用性，但是它有趣，能激起人的好奇心，使人開心快樂，精神上感到愉悅、充實和滿足，人們研究它，就好像是一個孩子鑽進了天然岩洞，發現無限豐富的形狀、色彩，感到開心極了，樂而忘返。

但是，鑽進岩洞也有迷路的時候。所以，不僅要有好奇心，還要能在迷徑中尋到出路。事情本身有趣固然很好，但還要能明白「趣」背後的「理」。朱自清先生寫過一本書，叫《經典常談》，面世後數十年，一版再版，澤被了好幾代人。他的好友葉聖陶評價道：

假如把準備接觸這些文化遺產的人比作參觀岩洞的遊客，他就是給他們當個嚮導，先在洞外講說一番，讓他們心中有個數，不至於進了洞去感到迷糊。他可真是個好嚮導，自己在裡邊摸熟了，知道岩洞的成因和演變，因而能夠按真際講說，決不說這兒是雙龍戲珠，那兒是八仙過海，是某高士某仙人塑造的。求真而並非獵奇的遊客，自然歡迎這樣的好嚮導。

這樣一種態度，是我非常嚮往的治學境界，也是本書寫作的基本指標。所以，本書在寫作

中，要採集很多現成的結論，更要通過自己的體驗和感受，力圖去偽存真，化繁為簡。

書法的事情，是容易被人弄得很玄乎的。原因就在於，它的很多內容需要體驗，說起來往往是隔靴搔癢，或聽起來如墮五里霧中。但是，一味地拒絕「玄」，又往往會把書法變成興味全無的技術操練，那種最精深的微妙體驗，很容易就被忽略掉了。徐復觀先生曾經說過：「至今有許多人只要聽到一個『玄』字，便深惡痛絕。我在此處願意告訴這種人，剋就人生上的所謂『玄』，乃指的是某種心靈狀態、精神狀態。中國藝術中的繪畫，系在這種心靈狀態中所產生、所成就的。」

在我的理解，不僅繪畫如此，中國書法也是如此。王羲之說：「把筆抵鋒，肇乎本性。」中國人把寫字和畫畫融為一道，因為筆觸具有一種直通性，它直指書畫家內心最深處的真性。如果一旦失去傾注於筆端那種深沉鮮活的情緒律動，而流於矯揉造作的模仿，那麼，所有的努力，都不過是在死人臉上擦粉。我覺得，在中國藝術觀念中，美與醜常常沒有死和活來得重要。這並不是說中國人不重視美，而是說中國人更傾心於活趣、活力、活態的呈現。不管書法和繪畫，活是唯一的通途，所謂「唯在活而已」（鄭板橋語）。

書法的練習，就是通過筆墨的技巧，達到精神活力的呈現。以我目前的了解，中國書法在技巧上頗具有精約凝斂的性格，但是在這種精約凝斂的筆墨揮灑中，卻實現了精神活動範圍的無限延展。此中的快意，熟拈筆墨者自能常常體會。據說，蘇軾在連書數紙之後，曾擲筆長歎曰：「好！好！」這種體驗，對於很多習書者，是並不陌生的。

應該說，書法算不上是一門很年輕的學問，但是，關於它很多方面的討論，並沒有能夠深入透徹地展開，有些糊塗賬一拖再拖。據我所知，現在的書法書籍，要麼是對名碑名帖、例字範字的歸類勾摹，琳琅滿目於書店之中，很多習書者固然也能從此起步，但有時對行筆微妙的道理和審美鑒賞的真諦解說得不夠透徹，使人們輕視它們的學理性；要麼呢，就是很多書法文獻資料的堆砌羅列，考據文獻頗為詳實，但書寫本身的樂趣卻蹤跡全無，容易讓人墮入文獻深淵而無所適從。

書法能在今天的藝術學科門類中擁有一席之地，固然與它的藝術品質有關。它以最簡約的形式，完成了人的情感宣洩和精神創造，為中國人的精神尋找到一種最賦民族特色的形式，千百年來深為國人所熟悉。我有時甚至覺得，過一世生活，就好比寫一篇書法。生活的本質，在我看來，很大程度上就是心靈的選擇。筆墨的痕跡，就像人生的路途。

拿起毛筆，下筆的每一個瞬間，實際上都是一種選擇，是濃還是淡，是緊還是鬆，是剛還是柔，是密還是疏，是按還是提，是逆還是順，是快還是慢，是方還是圓，是長還是短，是遠還是近，是大還是小，是瘦還是肥，是繁還是簡，是露還是藏，是收還是放，是急還是緩，是縱還是擒，是實還是虛，是文還是野，是拙還是巧，是拒絕還是迎接，是逆澀還是悠閒，是執著還是超然，是循規蹈矩還是天馬行空……有的人，人生像楷書；有的人，人生是草書；也有的人，人生經歷了從楷書到草書的變化。書如人然，其理不謬也。

中國和西方，原屬於不同的文明，其思想也有根本的差異。書法，作為在中國文明土壤中成長起來的藝術奇葩，或許更多地還是應該放置到中國文化之中來認識和解讀。比如，對中國古代

書論的研讀（諸如「氣」、「韻」問題）和技法的解析（例如「始艮終乾，始巽終坤」），離開中國文化背景，幾乎是無法說清楚的。又如，書法家總是試圖從生命和精神生生不息的運動中去尋找美的理想，這也基於中國文化觀念一個深刻的書法美學思想。

正因為如此，本書緊扣書法學習中最為基本的問題，從中國傳統書法的吉光片羽中提煉出了八個問題，我個人以為，都是習書者必然要觸及到的最重要、最基本的問題。第一章「本質原理」，開宗明義，解析書理；第二章「筆法墨法」，以技法為本，剖析筆墨之中的微意；第三章「結構章法」，闡述結構法則和布白之道；第四章「學習步驟」，從臨摹到讀帖，表明屢試不爽的前人經驗；第五章「審美鑒賞」，以提升眼力，帶動手的跟進，從而明白諸多書「趣」；第六章「字體書體」，辨析字體書體之別，各種字體衍變源流；第七章「創作觀念」，明晰書法創作的要義，演繹書法與人心的契合之道；第八章「書家修養」，強調藝術最終落實在人，藝術與人格的緊密關係，提高書家修養的途徑等。

本書不是對書法史的陳述，也不是對技法的圖解，更不是對文獻的考證，而是緊緊抓住書法學習者普遍遇到的最基本問題，進行層層剝筍的解說和推演，意在打通書法學習過程中的一些關竅，進而試圖進一步打通書法與人生之間的通道。如果能有更多的朋友，因為此書而到書法藝術的海洋之中，舀一瓢而飲，在書法中尋找到中國人特有的精神空間和人生智慧，那麼對於我將是莫大的激勵。我只是希望傳達自己一些真實的體會，這部書稿也只是一個嘗試而已，希望能得到讀者和方家的教正。

目次

第1章

本質原理

1 書寫的本質：從漢字到書法

在很多人看來，練習書法只不過是寫字而已。但是，當我們認真尋思「寫」和「字」的內涵時，就會發現，書法的奧妙恰恰就在這裡。

歷史記載告訴我們，在大約距今一百七十萬年至五十萬年前，舊石器時代的元謀人、藍田人、北京人已經在中國這片土地上生活了。但是，我們引為自豪，歷史悠久的華夏文明，也不過五千年左右。原因很簡單，作為華夏文明最重要的標誌之一，漢字只有幾千年的歷史。儘管在完整記錄語言的漢字體系產生之前，應該已經經歷了相當長的原始漢字階段，但是，由於目前缺乏原始漢字的資料，所以我們還無法作出確切的說明。

和世界上任何一種文字一樣，漢字也是對應著語言而產生的，是語言的替代品。在現代技術產生之前，語言無法克服時間和空間的障礙而傳之久遠。尤其隨著人的活動範圍愈來愈擴大，再加上語言的地域性（方言）等諸多局限性，自然就需要創造出一系列的語言符號，來代替面對面的語言交流，從而完成人與人之間資訊和思想的傳遞。這時，漢字就產生了。

這些最開始的符號，就是「文」。「文」（紋）的本義就是「錯畫」，即交錯之畫，就像傳

說中倉頡「見鳥獸蹄迒之跡，知分理之可相別異」那樣，所以，「文」是早期的象形漢字。如果

說「文」是媽媽的話，「字」就是孩子。「字者，乳也」，就像媽媽生了很多孩子一樣，「文」

衍生出很多「字」，即所謂「孳乳而浸多也」[1]。這就是「語」、「文」和「字」的關係。

一個小孩子，從生下來牙牙學語，到開始讀書識字，大概需要幾年到十幾年的時間去熟悉祖

先所創造的語言符號。而人類從嬰兒、幼兒到童年時期，則經歷了幾萬年甚至幾十萬年時間。然

而一旦擁有了文字，我們就能和歷史對話，和世界交流了。

不過，所有這些，都還與書法無關。

因為這是任何一個民族的任何一種文字所擁有的共同特徵，即文字是語言的符號。只不過，

漢字更加象形，並且是世界上一直在使用著的最古老的文字。正因為中國漢字的起始是象形的，

所以人們在探究中國人寫的字為何能成為藝術品時，很自然就想到了漢字的象形性[2]。他們認為，

中國人之所以擁有世界上獨一無二的書法藝術，就是因為漢字是象形文字（圖1、2、3）。也

因為把書法的基礎歸於漢字的形象性，所以書法界一直有一種看法，即把漢字的起源，等同於書

註釋

1 許慎：《說文解字·敘》云：「倉頡之初作書，蓋依類象形，故謂之文。後形聲相益，即謂之字。字者，言孳乳而浸多也。」

2 宗白華在〈中國書法裡的美學思想〉一文中就說：「中國人寫的字，能夠成為藝術品，有兩個主要因素：一是由於中國字的起始是象形的，二是中國人用的筆。」見《宗白華全集》（三），安徽教育出版社一九九四年版，第四〇二頁。

法的起源。比如，現在很多書法史的著作，要麼從甲骨文開始，要麼從半坡符號開始，就是基於這一觀點。

但是，問題馬上就出現了。第一、世界上並非只有漢字是象形文字。像美索不達米亞地區的楔形文字以及古埃及的文字，這些都是象形文字。它們不但沒有發展成為一門藝術，而且早就消亡了。第二、漢字在漫長的歷史發展過程中，並沒有一直停留在象形層面上，而是逐漸遠離了早期的象形意味。今天，我們所使用的漢字，百分之九十以上都不再象形。第三、漢字中造字和用字的六個條例，即「六書」，[3]，象形只居其一。而且，究竟是象形在先，還是指事在先，還存有爭議。所以，這一看法便受到了質疑。白砥說：「文字起始於象形，這是歷史的事實，已無需佐證。但認為書法也起始於象形，卻是不能令人信服的[4]。」

我認為，書法的要義，並不在「字」，而在「寫」。換句話說，學習書法，並不在意寫什麼字，而是關心怎麼寫字。林語堂說：「欣賞中國書法，是全然不顧其字面含義的，人們僅僅欣賞它的線條和構造。於是，在研習和欣賞這種線條的魅力和構造的優美之時，中國人就獲得了一種完全的自由，全神貫注於具體的形式，內容則撇開不管[5]。」有很多臨摹某碑某帖多年的人，對於碑帖的內容卻一無所知，就是最好的說明。

所以，從「字」到「寫」的轉變，實際上就是從漢字到書法的轉變。

從「字」的角度來看，它是一種語言的符號，我們關注的是它的音、形、意，並用它傳情達意。從「寫」的角度來看，我們更在意用什麼樣的筆法，以什麼樣的節奏，通過什麼樣的結構造型，

來把人心底裡的那種並不是語言、概念所能表達、說明和窮盡的一種情感、觀念、意志、甚至是無意識的心靈隱微表達出來。「寫」者，瀉也，整個過程就像帶著水的流淌一樣自然。它的發端是在書寫者的深心之中，流瀉出來，則成為在潔白的紙上游走的帶著體溫的徒手線。這時候，線條就不再是語言符號的一個部件，而是一個完足的世界。因為它本身就有意義，它本身就有生命（圖4）。

可以說，書法家實際上是藉著漢字的形體結構和點畫線條，在一個個有秩序、有筆序的漢字書寫中，通過線條的跌宕起伏和抑揚頓挫，通過有秩序的結構和自由流暢的線條，把源自人生命之中的那種力量、氣勢表達出來。實際上，在這個過程中，漢字的點畫線條被注入了人的生命和感覺。我們反覆練字，實際上也就是練習一種能夠把自我生命融入點畫的能力。

當一個漢字符號被書寫者注入了力量、氣勢、感覺和生命，這時候，它就不再僅是一個作為語言符號的文字了。一個漢字符號，只要它的書寫是正確的，能準確傳達資訊，至於是印刷體還是手寫體，都無可厚非。但是，對於書法的認識卻不限於此。古人常說，書法「宛若銀鉤，飄若驚鸞」，「矯若游龍，疾若驚蛇」，就是讚歎漢字書寫中所蘊含的那種生命活力。漢字的使用，只關心規範與否、正確與否；而書法不同，它必須是活的，而不能是死的。無論何種用筆和結

註釋

3 現在通行的「六書」，採用的是班固的順序和許慎的名稱。郭沫若就認為，指事在先，象形在後。

4 白砥：《書法空間論》，榮寶齋出版社二〇〇五年版，第三頁。

5 林語堂：《中國人‧中國書法》（全譯本），學林出版社一九九四年版，第二八六頁。

秉	隻	得	㝵	为	采
甲骨文					
珠572	佚427	菁5.1	后1.21.10	前5.30.4	前7.40.1
铜器铭文					
秉觚	矢伯卣	克鼎	獣钟	昏鼎	遣卣

圖1：手和其他物組成的合意字。

兵	戒	丞	受	弄	具
甲骨文					
后下29.6	粹1162	后下30.12	后上17.5		甲3365
铜器铭文					
郘䧹尹钲	戒鬲	小臣𧤒簋	盂鼎	智君子鑑	甬皇父簋

圖2：雙手同其他物組成的合意字。

圖3：漢字的象形性與甲骨文字（圖1與圖2引自高明《中國古文字學通論》，第37頁）。

構，都要能表現出一種活潑潑的生命。

從「字」到「寫」的轉變，是從一個民族共同體的語言符號，轉變為個性化的藝術符號。因為電腦鍵盤敲出來的任何一個規範的漢字，都是屬於整個中華民族所共有；而〈蘭亭序〉中的一點一拂、〈顏勤禮碑〉中的一提一按，卻只屬於王羲之和顏真卿（圖5、6）。要學書法，首先必須確定學哪一家、哪一體，由此，了解其不同用筆和結構的特點等等。唯此，才能真正走進一個個風格鮮明、充滿生機活態的藝術世界。

書法關注的是「寫」，而不是「字」。中國人把「字」向「寫」輕輕一轉，就轉出一個兩千多年綿延不絕的書法世界。也正是在「寫」這一點上，我們能捕捉到書法最本質的特徵。

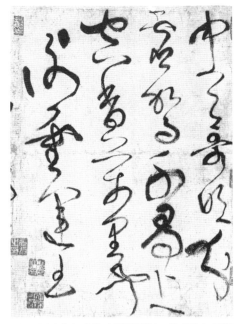

圖4：用線條把人胸中那種最深、最真的心靈隱微表達出來（張旭草書〈古詩四帖〉）。

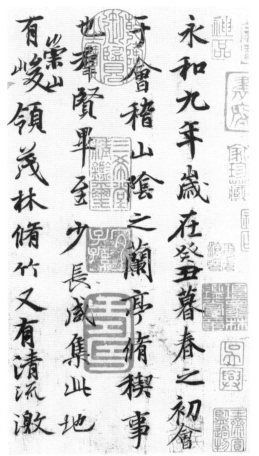

圖5：王羲之〈蘭亭序〉

圖6：顏真卿〈顏勤禮碑〉

2 實用與藝術的分野

剛上國中的李心琦，學習書法已經有一年了。一年中，她臨摹了顏真卿的〈顏勤禮碑〉和褚遂良的〈大字陰符經〉。由此，她有機會接觸到毛筆書寫不同的筆法，慢慢體會到顏體的沉厚、開張和大氣，也能領會褚體的輕盈、靈動和多姿。她學習得很認真，在筆法方面的悟性也使我暗暗吃驚。

有一天，心琦的爸爸拿來她的一幅臨作，是剛臨摹的田英章的楷書，並諮詢我學習田英章如何云云。我看孩子寫得如此認真，不敢敷衍，遂鄭重地給他說了一番道理。我說，田英章的字，從實用的角度來看，很端正，很美觀，很大方。如果一般人只想把字寫得端正實用而已，練習田英章是可以的。田英章的楷書，是從唐楷中的歐字而來。當代擅長歐陽詢楷書的，還有很多，比如盧中南等。

應該說，楷書能寫到田英章這種程度，是很見功夫的。但是，他有一個致命的弱點，就是把字寫得刻板了、匠氣了，簡單一句話，就是把字寫死了。死和活，是中國藝術中的一個大問題。

中國藝術家對於死與活的問題，遠比對於美與醜的問題要重視得多。我說，蠟像固然很像，但是個死物。如果從藝術的角度來看，那就是南轅北轍了。我建議心琦若要想往更高的地方追求，一定要取法乎上，取法古代的經典。倘若田英章把唐楷寫死了，那麼，我們為何不回到活的唐楷來學呢？我坦誠相告，以我個人對心琦的了解，她的悟性很高，筆性也好，如果長期學習田英章，那就太可惜了。

說到這裡，我忽然想起啟功先生大約二十年前回給徐利明的一封信，此信當時刊登在《人民日報》上[1]。在南京藝術學院教授書法的徐利明，當時臨摹了一些啟功先生的書法，寄給啟功求教。啟功回信道：

來信早已收到，臨拙書一冊亦收到，實在抱歉，未能即覆。現在先說咱們寫字的事：

一、臨拙書甚似，但千萬不要再臨了。「取法乎上，僅得乎中，取法乎中，斯為下矣」。也不知道是誰的話，因為他有理，就得聽他的。這並不是我自己謙遜，因為咱們如果共同學習一些古代高手，豈不更好！學現在人最容易像，但一像了，一輩子脫不掉，以後悔之晚矣。我也常教一些最初入門的青少年，索性把我的字讓他臨，只一有些「得勁」了，立刻停止。看來你已並不是為入

註釋

1 此信刊載於一九九五年二月十六日《人民日報》。徐利明，現為南京藝術學院教授，博士生導師。

門，真是喜愛這一路字，所以更不可再寫，千萬千萬！

．．．．．．

五、寫今人的字容易似，因為是墨跡，他用的工具與我用的也相差不遠，如果再看見他實際操作，就更易像了，但我轉告，這辦法有利有弊。利在可速成，入門快，見效快。但壞處在一像了誰，常常一輩子脫不掉他的習氣（無論好習氣或壞習氣）。所以我希望你要多臨古帖。

啟功先生對後學的諄諄告誡，猶在耳畔。因為他說得在理，我們就應該聽取。

同時，這裡涉及到書寫中的一個重要問題，即實用與藝術的區別。很多初學書法的人，在這個問題上頗多費解，也頗多糾纏，所以很有必要說清楚。

從實用的角度看，漢字書寫需要端正、整潔、有條理，這當然是出於閱讀和瀏覽的方便。如果在此基礎上，再增加一些流暢和連綿，自然可以增加閱讀的愉悅，這就是最基本的美感。從這個角度看，館閣體也是頗有可取之處的。實際上，練得一手漂亮的館閣體，是需要多年功力的。

但是，從藝術的角度看，這樣的功力愈深，卻離藝術的目標愈遠。為什麼呢？因為藝術之為藝術，必須根植於人的心靈。任何藝術，都是在為人的精神和心靈尋找合適的表達形式。道德、藝術、科學，是人類文化的三大支柱。這其中，最能令人快慰的，無疑是藝術。人類為什麼需要藝術？因為人生最大的快樂，來自對美的欣賞，而藝術是美的最高形式。藝術為什麼能讓人快樂？因為藝術是自由的、創造的、充實的、圓滿的。藝術可以提高人的修養，完善人的人格，陶

冶人的情操，頤養人的生命，它使人成為一個活得有意思的人、一個有活力的人、一個充滿創造性的人、一個人性得到和諧發展的人，總之，是一個完整的人、一個真正的人。

書法之所以能成為一種藝術，絕不是因為它是一種工整的書寫，寫得像印刷出來一樣合乎規範，而是中國人在黑與白、點和線的千變萬化中，完成了人的精神創造和情感宣洩。千百年來，它以活潑潑的意態安頓了中國人的翰墨情懷，為中國人營構出一種生命的詩意，並折射出一種深沉的文化哲思。也正是在這個意義上，我們說，中國書法與中國藝術精神以及中國傳統文化的精神，是一脈相承的。作為一種獨特文化現象的書法，其獨特性就在於由文字的書寫而升入了藝術之境，這在世界文化史上是罕見的。

順著這個思路，我們也可以重新打量一下中國書法史。書法史最早的源頭，確乎可以追溯到刻劃符號那裡（圖1）。因為，在先民們刻劃的每一筆、每一畫中，都已經包含了最原始、最樸素的生命情愫。在每一個符號或漢字中，已然包含了「寫」的因素。但是，這些因素很難說是出於一種自覺的美的追求。書法美的真正自覺，大約要到漢末魏晉時期才真正開始。魏晉時期書法世家的出現，正是風格流派形成的重要標誌。

在我看來，若以實用和藝術為尺度，書法史大致可以分為三個時期：

一、從刻劃符號的出現，到漢末魏晉，為文字實用時期。此時的文字書寫並不缺乏美的因素，但是其審美意識終歸是不自覺的。郭沫若提到過鐫刻甲骨文的人，就是殷商時期的鍾、王、顏、柳。但是，甲骨文、金文的種種「風格」，皆離不開材質和技術因素。

二、從漢末魏晉到二十世紀初鋼筆的出現和普及，則為實用和審美的並行時期。在古代，讀書人必然習字，寫字必然離不開毛筆和紙、墨。中國人覺得，讀書人能寫得一手好看的毛筆字，是那麼的自然、隨順和合乎情理。這時候，實際上實用性和藝術性是雜揉在一起的。有的時候，你簡直分不清他是在進行藝術創作，還是隨手寫一個朋友間的便條留言而已。今天我們奉若無上珍寶的東晉王羲之、王獻之父子的那些傳本法帖（還只是摹本和臨本），用歐陽修的話說：「所謂法帖者，其事率皆弔哀、候病、敘睽離、通訊問，施於家人朋友之間，不過數行而已[2]。」這些在當時不過是一些信手塗抹了幾句話的便條，並不是為了讓人當作藝術品來珍藏或懸掛欣賞的（圖2）。在實用和審美並行的時期中，因不同的書寫場合、環境和條件，實用和審美的比重有所不同。

三、從毛筆逐漸退出實用領域，尤其是二十世紀末電腦的使用和普及，更使毛筆書寫完全擺脫了實用性。這時，書法變成了一種純粹的審美活動，並由此而獲得了藝術的獨立性。

這樣來看書法史，我們發現，書法史的發展，實際上是一個實用性不斷削弱、藝術性不斷增強的過程。今天，有很多人根據鋼筆和電腦的大量使用，對書法的未來憂心忡忡，甚至張羅起令人酸楚的美的祭奠，實際上是把實用性和藝術性混為一談了。在我看來，只要漢字還存在，只要人們對於美的追求還存在，書法將會存在下去，並成為一朵獨立的花朵，立於藝術的百花園中。

圖2：被後世視為名家巨跡，實不過是信手兩三行的便條（王獻之〈鴨頭丸帖〉）。

圖1：河南二里頭夏代文化遺址出土的刻畫符號。

3 外師造化：書法與自然

書法在中國向來自成藝術，對中國人來說，書法可列於藝術是毋庸置疑的。那麼，書法的藝術性，究竟體現在哪裡呢？

唐代畫家張璪（約西元七三五—七八五年[1]）說過一句話：「外師造化，中得心源」。這八個字，作為中國繪畫不刊之鴻教，一千多年來，幾乎成了指導中國繪畫發展的總綱領。實際上，這一原則早已不局限在繪畫領域，而成為指導整個中國藝術最根本的美學命題。它啟發藝術家要以心源為洪爐，去妙悟自然，用人的心性去觀照和照亮自然。

「外師造化」，不是簡單地觀察和描摹自然，僅得自然之「形」，而是要得自然之「真」。

何謂「真」？荊浩說得好：「似者得其形，遺其氣；真者氣質俱盛。」（〈筆法記〉）「中得心源」，就是要在邏輯和理性之外，建立以體驗和親證為核心的對世界的認知方式。中國藝術家必須以心來統領造化，才能表現自然造化的無限生機和不絕活力。

我們知道，繪畫學習離不開寫生。寫生，就是寫出自然之生命和活趣。無論是寫丘壑林泉，

還是花鳥蟲魚，都是如此。在西方繪畫中，有畫家逼真地描摹死魚、死鳥、死野雞，這在中國畫家是不可想像的。「類同死物」（荊浩語），是中國人對於畫作最嚴苛的批評。

然而，書法與繪畫不同，它所面對的僅僅是漢字。它既不描摹山水花鳥，也不對人物進行寫真。書法的學習，似乎永遠是在前人的碑帖之中翻來滾去。那麼，它又如何能與自然發生藝術的關聯呢？

唐代書法家孫過庭的「同自然之妙有」，可謂一語中的（圖1）。在書法家的眼裡，大自然就變成了點畫線條交互往來的運動，整個造化也就是氣韻流蕩往復回環的過程。聳立的高山，壁立千仞，就是一豎；盤結的藤蔓，蜿蜒流轉，就是草書綿延的線條；危崖巨石的奔落，就是一點；江水浩蕩的奔流，恣肆激盪，就是一捺的宕漾走筆。書法家眼見為山川草木、花鳥蟲魚、日月星辰，筆下卻跡化為線條的回環往復、跌宕起伏。

喜愛草書的朋友，見到壺口瀑布和錢塘江的潮水，不免心中激動，為之狂喜。甚至在一片普通的樹林裡，都能尋覓到書法點線交織的生命樂章：棗樹的筋骨，柿樹的枝幹，松樹的自然盤曲，柏樹的蓊鬱蓬勃，這些就是寫在天地之間的大篆、隸書和狂草（圖2）。哪怕截取一根藤

註釋

1 張璪：一作張藻，生平事蹟不詳。關於其生卒年的考訂，可參看謝巍：《中國畫學著作考錄》，上海書畫出版社一九九八年版，第七三頁。

蔓，襯在潔白的宣紙上，都能讓人獲得對書法的啟迪。當我們以嶄新的目光，重新觀照自然萬物時，情景遂為之一變：壁立千仞的意象，昭示著人們以高遠和森挺；陰晴不定的峰巒，便是若隱若現的筆墨舞蹈；煙波浩渺、杳無涯涘的海岸線，彷彿是寫在遠空中的書勢；山與海的景象，進入書法家的心裡，成就了人世間最奇偉的書法。

書法要效法自然，但並不是停留在表面上的外在形式（比如寫一點，像棗核或瓜子；寫一撇，像柳葉或一把刀等等），而是要探究到自然內在的生命。我甚至認為，在這方面，書法家筆下雖然沒有一筆物象之形，卻同樣可以去向自然尋覓書法的生命精神。所以，書法還更具有優越性和獨特性。因為書法家要對自然物象進行提煉和概括，並簡化為極富有動感的線條。書法之所以具有巨大的涵攝力，就在於它以抽象簡淨的線條，來概括天地萬物的變化，將活潑的生命精神跡化，並流瀉於字裡行間。林語堂曾說：「在我看來，書法代表了韻律和構造最為抽象的原則，它與繪畫的關係，恰如純數學與工程學或天文學的關係[2]。」此言良是。

唐人李陽冰曾有一段名言（圖3），他說：

於天地山川，得方圓流峙之形；於日月星辰，得經緯昭回之度；於雲霞草木，得霏布滋蔓之容；於衣冠文物，得揖讓周旋之體；於鬚眉口鼻，得喜怒慘舒之分；於蟲魚禽獸，得屈伸飛動之理；於骨角齒牙，得擺拉咀嚼之勢。隨手萬變，任心而成。可謂通三才之氣象，備萬物之情狀者矣[3]。

韓愈在論述張旭的草書時也說：

觀於物，見山水崖谷，鳥獸蟲魚，草木之花實，日月列星，風雨水火，雷霆霹靂，歌舞戰鬥，天地事物之變，可喜可愕，一寓於書。（〈送高閑上人序〉）

這些論述，都是對書法與自然之間關係的最好說明。

那麼，書法家究竟是如何實現從自然物象到書法形象的創造性轉化的呢？這就涉及到書法最基本的載體——線條。我們常說，書法是線條的藝術，這是不錯的。點，也是濃縮的線。一幅書法，可以看作是書法家隨著一根線條在散步，也可以視為牽著一條黑色絲帶在舞蹈。

書法是最抽象的，它無色可類，無音可尋，象而不像，無象可循，但它最大限度地提取了自然造化的生命形式，並把它們扣留下來。跡化為書法的世界。換句話說，書法最大的目的，就是憑著書法家內心的精神，去把握和表現自然的生命活力，去把握那瞬息變化、起滅無常的自然美的生機活態，並藉著柔軟的毛筆和洇染的宣紙，把那種活力跡化出來，使得人人能欣賞，時時能欣賞。

我們注意到，從漢末魏晉一直到唐代，中國書法理論著述中，普遍流行著一種描述性和比擬

註釋

2 林語堂：《中國人·中國書法》（全譯本），學林出版社一九九四年版，第二八六頁。

3 參見朱長文：《墨池編》卷一《唐李陽冰上李大夫論古篆書》，《文淵閣四庫全書》本。

性的語言。比如，成公綏〈隸書體〉云：「或若蚪龍盤遊，蜿蜒軒翥；鸞鳳翱翔，矯翼欲去。或若鷙鳥將擊，並體抑怒，奔放向路。」崔瑗〈草勢〉云：「獸跂鳥跱，志在飛移。狡兔暴駭，將奔未馳（圖4）。」衛恒〈字勢〉云：「蟲跂跂其若動，鳥飛飛而未揚。」索靖〈草書勢〉云：「婉若銀鉤，飄若驚鸞。舒翼未發，若舉復安。」

所有這些比喻和描繪，都指明了書法家的筆觸中所展現的無限生機和活態。也正因為如此，「象」和「勢」成為了這一時期書法理論最重要的語彙。觀自然之象，寫自然之勢，體萬物之形，寫造化之真，書法家在對自然的體悟中，表現出自然的生命精神，從而使得書法的創作以自然為最高的期望。

圖1：「同自然之妙有，非力運之能成」（孫過庭〈書譜〉局部）。

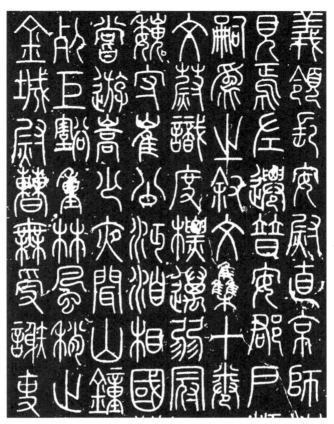

圖3：唐李陽冰篆書〈三墳記〉（局部）。

圖4：「獸跂鳥跱，志在飛移」，石刻中所展現的生機和活態，正與書法點畫結構同趣。

圖2：自然盤曲的枝幹與吳昌碩的篆書線條，有異曲同工之妙。

4 中得心源‧書為心畫

書法家對自然的觀照，歸根結底，離不開人心靈的妙悟和體察。書法家之所以能以一管之筆，擬太虛之體，寫出自然之「真」，關鍵是以心源為洪爐去冶煉自然。

揚雄（西元前五三——一八），是漢代著名的哲學家和辭賦家，在文字方面也有很深的造詣。

他在《法言‧問神》中有一段話：

言不能達其心，書不能達其言，難矣哉！……故言，心聲也；書，心畫也。聲畫形，君子小人見矣。聲畫者，君子小人之所以動情乎？

很顯然，揚雄這裡的「書」，是相對於「言」而說的。「言」，是指口頭的語言表達；「書」，是指書面的文章著述。這裡的「書」，其實還沒有書法的含義。

但是，「書為心畫」說的提出，卻暗合了書法家氣質性格和書法藝術風格之間的關係，所以，

揚雄的說法，被後來的書法理論家頻頻援引。宋人朱長文說：「子雲（揚雄，字子雲）以書為心畫，於魯公信矣。」（《續書斷》）清人劉熙載也說：「揚子以書為心畫，故書也者，心學也。」（《藝概·書概》）可見，中國書法理論中重視「書」與「心」關係的傳統，實濫觴於此。

通過言語，人們可以表達內心情感和交流思想；通過著述，人們可以記載古往今來和天下四方。通過書法，人們也可以窺見一個人深層的心靈隱微和內心世界。但是，書法所表現的內心世界，不是道德的，而是性情的。換句話說，我們不能從一幅書法中識別一個人道德品質的高下和政治立場的正確與否，而是可以從線條和筆墨中感知到一個人的胸襟、氣度、脾氣和性格。

書法的線條，是徒手線（圖1）。它不同於幾何線條之處在於，它契合著心跳，裹挾著體溫，暗含著節奏。有論者曾將書法比擬為中國人的「心電圖」，就指出了書法線條的節奏性。康有為云：「能移人情，乃為書之至極。」此言乃卓然之論。書法是無聲之音，所謂「象八音之迭起」，因為書法有音樂般的節奏與和諧。實際上，一切藝術發展到極精微的境界，都逼近於音樂，都直指人心。

音樂為什麼最抒情？因為音樂在時間之流裡，展現了感情的流動和情緒的波濤。書法為什麼像音樂？因為書法在點畫的交還往復之間，流瀉出人心的起伏跌宕和閃轉騰挪。沈尹默說書法「無聲而有音樂的和諧」，張懷瓘說書法是「無聲之音」，說的都是書法的音樂性問題。

這種音樂性，主要表現在運筆的節奏上。書法在線條的流走中，具有一種音樂性的節奏，因而具有時間性藝術的特徵。在書法中，節奏表現為筆劃線條的長短、曲直、粗細變化的承接，而

粗細輕重皆由毛筆提、按而來。按則粗，提則細，古人重視提、按，其實就是重視節奏。觀者常

常會因為眼睛追隨優美流暢變化的線條而感到愉悅，在欣賞連綿的行草書時尤為如此。

可以說，人心有多少種節奏，毛筆就有多少種節奏。但一般而言，書法中的節奏，大致有四

種表現形式：一、在一根點畫線條之中。正所謂「一畫之間」，變起伏於峰杪；一點之內，殊衄挫

於豪芒」，正如黃庭堅的草書線條，波撇點畫皆起伏而跌宕，如蕩槳一般富有節奏感。二、在一

字線條的組合之中。密處點線短小剛勁，如磐石擋路；疏處點線舒長綿延，如雲似煙。張懷瓘所

說「文則數言乃成其意，書則一字已見其心」，此之謂也。三、在數位組合之中。幾個字一組，

一筆而成，將數個字的空間變成了一道節奏韻律極其豐富的線條。四、在墨色氤氳之中。通過墨

色的變化、蘸墨的次數和間隔，使得墨色有濃淡、燥潤、枯濕的變化，來強化視覺的節奏感和韻

律感。

態；而不同的線條形態，也反映出不同的心靈節奏。

的；喜悅或閒適時，動作一般是輕快柔和的。所以，不同的心靈節奏，會表現為不同的線條形

時，與情緒相關聯的動作傾向，也會在同時產生。比如，發怒或激動時，動作一般是緊張生硬

喜則笑而歡快，哀則哭而低沉，羞則面紅而含於內，懼則顫抖而形於外。當我們的情緒發生

比如，水平的線條，給人以安全感；逐漸變化的曲線，給人以柔和感；不規則的、急劇變換

方向的折線，則給人帶來緊張感和力量感（圖2）。直線，一方面是靜止的、穩定的，另一方面

也是堅硬的、有力的；曲線，一方面是流動的、變化的，另一方面也是柔韌的、自在的。當我們

欣賞到爽利勁健的線條時，往往能獲得一種對自己肯定和確認的感覺；而欣賞遲澀頓挫的線條，則是通過對艱辛與困難的體驗，來顯示主體意志的強大，從而獲得更深一層的自我肯定。

當人們在生活體驗中，積澱了種種不同的心理感受後，又在書寫時體驗著其具有活力的線條，體味著這些線條，就把書法的抽象線條，變成了活的生命感覺。線條在人們的感受中具有了力量，具有了生命感，變得「活了」。當書法家寫出與內心的某種情緒感受相適應的線形時，就能把內心的情緒傳達出來，並在觀者心中引起相同的情緒體驗，欣賞者也在對線條的理解過程中，不斷完善自己的審美能力。

宋人姜夔說：「余嘗歷觀古之名書，無不點畫振動，如見其揮運之時。」（《續書譜‧血脈》）能在靜止的點畫形跡之中，看到書寫者振動的節奏感，從而化靜為動，使靜止點畫的節奏與觀者心理節奏合拍。這時，書寫者的心靈節奏，實際上在欣賞者的心裡已經被啟動了。沈尹默也說：

不論石刻或是墨跡，它表現於外的，總是靜的形勢，而其所以能成就這種形勢，卻是動作的結果。動的勢，今只靜靜地留在靜形中。要使靜者復動，就得通過耽玩者想像體會的活動，方能期望它再現在眼前。於是，在既定的形中，就會看到活潑地往來不定的勢。在這一瞬間，不但可以接觸到五光十色的神采，而且會感到音樂般輕重疾徐的節奏。凡具有生命的字，都有這種魔力，使你愈看愈活[1]。

應該說，每個書法家都有自己獨特的心靈節奏，這個節奏無疑是源自於他個人的性格和氣質。性格是一個人比較穩定的心理習慣，氣質則是形成他個性的非常顯著卻又比較穩定的心理特徵。在書法中，線條所能表現的，恰恰就是這種比較穩定的心理習慣和心理特徵。人的性格氣質不同，書法的風格也不同，所以孫過庭說：

質直者則俓不遒，剛狠者又倔強無潤，矜斂者弊於拘束，脫易者失於規矩，溫柔者傷於軟緩，躁勇者過於剽迫，狐疑者溺於滯澀，遲重者終於蹇鈍，輕瑣者染於俗吏。（〈書譜〉）

線條與人性格氣質的關係，在行草書中表現得尤為突出。行草書的線條意識最強，最適合抒情，所以劉熙載說：「觀人於書，莫如觀其行草。」（《藝概·書概》）我們看王羲之的〈蘭亭序〉，那是優美的典型。它所體現的，是一種平靜的和諧，展現出一種單純、明媚、完整、清明的美。王羲之的筆觸，似乎有一種天使般的溫柔，他的筆觸彷彿根本不知道他對命運的深沉歎息。他絕不讓命運的淚水打濕他的藝術世界，而是以平靜超逸的心靈高峰，照臨在他的藝術之上。這真是象徵了一個美麗天真的心靈，對這殘酷世界的超越與勝利！而顏真卿的〈祭侄文稿〉則不同，它是崇高的典範。它以遒勁的骨力、大量的渴筆枯墨、信手塗改的痕跡，展示出一種情感所能達到的強度（圖3）。

不僅行草如此，楷書亦然。朱光潛就說過，當看到顏真卿的字，就想到巍峨的高峰，不覺地

就聳眉聚肩，筋肉緊張；看到趙孟頫的字，就想起扶風的柳條，不覺地就展頤擺腰，筋肉鬆懈，模仿其秀媚[2]。實際上，中國人早已經把墨塗的痕跡，看成是有生命、有性格的東西，於是抽象的線條，便在觀者的心裡「活」了。

無論是對自然物象的抽象提煉，還是對內心世界的顯幽燭微，我們都看到：中國書法確實是一門最純粹的藝術。它最簡單，又最深奧。所寫的漢字，無非是點線的組合，所用的工具，不過是簡單的筆、墨。但正是在這形跡極簡、意味極豐的線條流走中，書法家內在心靈律動的隱微被跡化了，大千世界紛繁物象的動態被跡化了，宇宙大化流行之氣的綿延被跡化了。中國書法家以一管之筆，觸摸到了宇宙最深層的生命所在。而毛筆在表達這精深世界的性狀時，真是一件無可匹敵的工具。

一枝竹管，一錠松煙，千百年來寄託了多少中國文人的生命情懷！

註釋

1　沈尹默：〈歷代名家學書經驗談輯要釋義〉，見《學書有法：沈尹默講書法》，中華書局二〇〇六年版，第一〇七頁。

2　朱光潛：〈談美〉，參見《朱光潛全集》（二），安徽教育出版社一九八七年版，第二四頁。

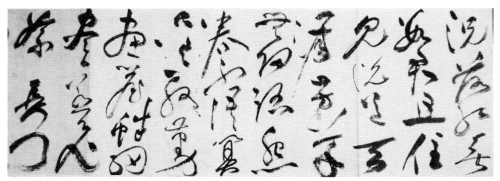

圖1：書法線條是一種徒手線（祝枝山草書）。

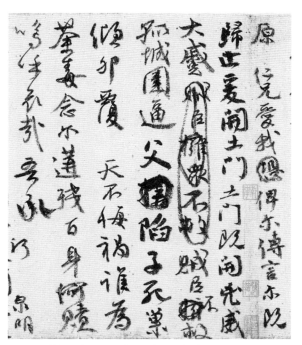

圖3：渴筆枯墨的運用，信手塗改的痕跡，展示情感所能達到的強度（顏真卿〈祭侄文稿〉局部）。

圖2：張瑞圖草書的線條，善於運用急劇變換方向的折線。

5 書法：立象以盡意

二十世紀八〇年代，書法界曾經圍繞「書法是一種什麼性質的藝術」或「書法的本質」等問題，展開過一場熱烈的討論。這一討論當然有它的歷史背景。五〇年代以來，由於馬克思主義文藝理論和蘇聯文藝理論模式的影響，文藝界普遍以僵化的概念推演，取代對生機盎然的藝術世界的探微。所以，當粉碎「四人幫」之後，伴隨著大量西方哲學、美學、文藝學、心理學學說的傳入，人們開始用新的理論武器對傳統文藝觀進行反思。受當時整個學界「美學熱」的影響，書法界對書法的本質問題、審美觀念問題的興趣，遠遠超過了其他問題。在這場討論中，產生了不少有價值的成果[1]。

註釋

1 當時對書法性質進行討論的文章有很多，如〈書法是一種什麼性質的藝術〉（姜澄清）、〈書法是「抽象的符號藝術」〉（陳振濂）、〈書法是所謂「抽象的符號藝術」嗎?〉（金學智）、〈也論中國書法藝術的性質〉（白謙慎）、《書法是用毛筆寫漢字的表現性藝術》（陳訓明）、〈書法是抽象的造型藝術〉（陳方既）、〈中國書法的抽象美〉（蔣彝）、〈論書法藝術美感的起源和發展〉（姜澄清）等。

由於當時的討論，多以西方的理論觀念來代替對中國書法理論本身的研究，所以眾說紛紜，最後並未取得一致的共識。進入九○年代之後，書法美學研究逐漸沉寂下去，取而代之的是書法文獻學、書法考據學的興起，書法美學研究呈現出邊緣化的趨勢。

今天，書法的發展已進入了一個非常重要的時期。書法展覽活動極為活躍，書法創作觀念和思想也十分多元，但是，對於書法的認識仍然存在很多偏見和缺失，對於傳統的審視和取法，也存在很多片面的認識。比如，對於書法審美標準的模糊，以及由此引發的對於書法批評標準問題的討論，就是一個很好的例子2。

由於對書法本質問題的迷惘和對標準問題的混亂，很多人對書法產生了困惑和懷疑。所以，有必要「為中國書法確立一個明確的哲學根基，形成一個比較凝練的主題判斷」3，這對於釐清當前書法創作觀念的混亂狀況是有助益的。

前面我們說過，書法一方面表現了自然萬象之美，另一方面表現了人的心靈節奏之美。換句話說，書法同時傳達了自然的美和精神的美。當代美學家葉朗認為，「意象」是中國傳統美學的一個核心概念，並得出了「美在意象」的結論。這對於我們認識書法的本質，有深刻的啟發。書法作為一門藝術，無疑要抒發人的性靈，表達人的情感。但有意思的是，「以心為主」的中國書法藝術，卻又把「從物出發」作為自己的起點。這導致中國書法家不約而同地把目光投向了大自然，在大自然的俯仰悠遊中，去尋找表達自己內在心緒的感性符號。所以，若要探求中國書法創作所遵循的根本性原則，一言以蔽之，即「立象以盡意」。

「立象以盡意」一說，出自《周易‧繫辭傳》。在《周易》中，除了言和意之外，還有一個「象」的系統，即所謂卦爻系統。它通過可視的視覺形象，來傳達微妙難言的意。象，介於言和意之間。受《周易》哲學的影響，中國書法家從觀象、取象，到法象、味象，整個書法藝術的構思、創作和鑒賞活動，都是圍繞「象」來展開的。於是，觀物取象、法象萬物，就成了中國書法藝術創作中最重要的傳統。

漢人蕭何曾說：「書者，意也。」筆性墨情，皆以人之性情為本。書法以「意」為主，以「心」為本，但必須借助於萬物之象，必須「縱橫有可象者」[4]。唐人蔡希綜評價張旭的草書時說：「邇來率府長史張旭，卓然孤立，聲被寰中，意象之奇，不能不全其古制……雄逸氣象，是為天縱。」（《法書論》）張旭的草書，縱橫奔放，囊括萬殊，其書法的「意象之奇」，正是體現了「雄逸氣象」。

書法的意象之美，並不是對自然的簡單模仿，而是在法自然、師造化之中，滲透了人心的統攝作用。所以，書象既是物象，也是心象，是心象與物象的融合與統一。對此，韓愈有一段精彩

註釋

2 《美術觀察》雜誌曾多次專門組織關於「書法標準」問題的討論。詳見《美術觀察》二〇〇六年第十一期、二〇〇七年第十期、二〇〇八年第六期。

3 何學森：〈書法：立象以盡意〉，載《光明日報》二〇一三年三月二十二日。

4 蔡邕：〈筆論〉云：「若坐若行，若飛若動，若往若來，若臥若起，若愁若喜，若蟲食木葉，若利劍長戈，若強弓硬矢，若水火，若雲霧，若日月，縱橫有可象者，方得謂之書矣。」

的話，也是說張旭的草書：

往時張旭善草書，不治他技。喜怒窘窮、憂悲愉佚、怨恨思慕、酣醉無聊、不平有動於心，必

於草書焉發之。觀於物，見山水崖谷，鳥獸蟲魚，草木之花實，日月、列星、風雨、水火、雷霆、

霹靂、歌舞、戰鬥，天地事物之變，可喜可愕，一寓於書。（〈送高閑上人序〉）

既要關照「天地事物之變」，又要「可喜可愕」，可見，書法顯現自然、顯現生命。這種顯現雖

然源自對客觀物象的關照，同時又經過了人心的過濾，融進了人對宇宙自然生命的看法，體現出

了主體自己的生命情調。前人曾將張旭的〈肚痛帖〉與懷素的〈聖母帖〉並稱，明人王世貞云：

「張長史〈肚痛帖〉及〈千文〉數行，出鬼入神，惝恍不可測。」（圖1、2）所以，書法家只

有把心靈的起伏、情緒的波濤、思想的矛盾，表現在舞動的漢字形象裡，表現在跡化的線條節奏

裡，只有當你的心意具體表現在形象裡，別人才會看見你精神的美。由此，書法創作才得以完成

「立象以盡意」。

「立象以盡意」對書法創作觀念的影響是深刻的。概括起來，就是以簡易蘊含豐美。我們知

道，《周易》是一部以簡易的方法，闡述變易是天地宇宙不易之理的書。簡易，是《周易》最大

的創作特色。而中國書法家似乎是最熟諳此道，他們最懂得「少即是多」的道理。可以說，《易

傳》的簡易之道，被中國書法家發揮得淋漓盡致。造化自然的萬千變態，經過書法家的慧眼一過

濾，立刻變成極富表現力的線條。而書法史上流傳頗廣的錐畫沙、印印泥、壁坼紋、屋漏痕、折釵股等等，都是這方面的顯例。

書法的形跡至簡，所能表現的意味卻至豐。書法所表現的豐富意味，正與「象」所具有的比語言更大的寬泛性和涵蓋性有關。這就是張懷瓘所說的「囊括萬殊，裁成一相」的深刻內涵。和繪畫比起來，書法意象的表達可謂是抽象而純粹，卻能以少少許勝多多許。南宋人鄭樵說：「畫取形，書取象；畫取多，書取少。」說的正是書法抽象美的問題。可以說，中國書法正是中國人對於抽象美認識的大本營。

在中國，真正的書法，被視為一種高級的藝術。之所以稱之為高級，就是因為它能以極其簡練的「象」表達無限豐富的「意」，為人的精神表達，尋找到了最精練的形式。

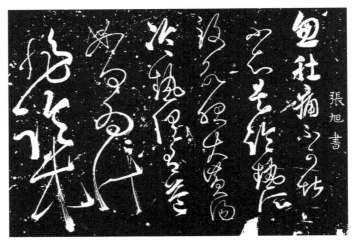

圖1：唐張旭草書〈肚痛帖〉（局部）。

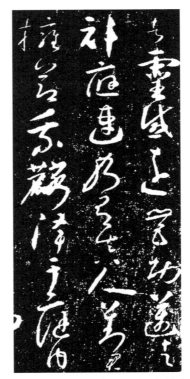

圖2：明拓唐懷素〈聖母帖〉（局部）。

第2章

——

筆法墨法

1 擇筆：筆毫的性能

毛筆在書法中的重要性是毋庸置疑的。文房四寶筆、墨、紙、硯，筆居其首。作為一種文化現象，筆的重要性在語言詞彙中也留下了深厚的積澱。很多耳熟能詳的成語、習語，諸如筆力、大手筆、筆走龍蛇、意在筆先、如椽巨筆、筆力扛鼎、筆掃千軍、妙筆生花等等，正是對筆在書寫中重要性的最好說明。幾千年來，中國人用一管柔毫，傳承文明，記載歷史，抒發心性，安頓生命，它實際上已經成為中國文化表達的最重要的技術手段，也是中華文明最重要的象徵之一。

毛筆，是用動物的毛做成的，有筆桿，有筆毫[1]，篆書中的「筆」字（原為「聿」字），就像一手執筆之形，只不過後來在上面又加上一個竹字頭罷了。在理論上，一切動物的毛皆有可能被製成毛筆，比如豬鬃、馬尾、鹿毛、雞毛、胎毛，甚至老鼠的鬍鬚等，但先民們經過反覆使用，逐漸選擇了最有利於書寫的狼毫和羊毫。

和今天人們使用的硬筆相比，毛筆無疑是柔軟的。但柔軟的毛筆中，又有剛柔軟硬之分。兔毫、狼毫、鼠鬚、豬鬃、馬尾等，皆粗硬銳利而富有彈性，屬於硬毫；而羊毫、雞毫、胎毫等，

皆柔軟圓潤而易於攝墨，屬於軟毫。兼取軟毫硬毫製作成的毛筆，稱為兼毫。又因軟硬毫的比例

不同，又有「七紫三羊」、「五紫五羊」等之分。

　實際上，這其中有一個歷史發展的過程。總體上看，在宋代以前，人們書寫的筆毫多以硬毫

為主，且筆偏小（圖1）；宋代以後，羊毫逐漸廣泛使用，筆可以做得更長更大，書寫的字也自

然可以變大。比如說，唐代以前書論中頻繁提到的「兔毫」（也稱「紫毫」），就是用兔子的毛

做出來的。由於水土、氣候和品種的差異，不同地方的兔子，它們的毛也有優劣之分。蔡邕說：

「若迫於事，雖中山兔毫不能佳也。」（《筆論》）因為中山國（今屬河北）兔肥而毫長，是做

筆的上好材料，所以才有後來李白「墨池飛出北溟魚，筆鋒殺盡中山兔」的詩句。

　筆毫因為有軟、硬之分，在選擇時自然有所區別。一般而言，硬毫彈性好，但含水性弱，出

墨較快，所以不易儲墨，需要頻繁蘸墨，自然就會影響到書寫的連綿性和流暢性。在書寫中等或

偏小的字時，這一弱點並不明顯。所以，從傳世的書法作品看，一直到宋代，即便尺幅很長的手

卷，上面寫的字並不是很大。被黃庭堅稱為「大字無過《瘞鶴銘》」的「大字之祖」，實際也不

過十公分見方（圖2），和後來的榜書、擘窠大字相去甚遠。軟毫筆因為柔軟，對於初學者而

註釋

1　雖然毛筆產生的確切時間，我們已無從稽考，但從原始洞窟石壁上的塗畫，以及彩陶上的紋飾，可以看到用類似毛筆的工具或繪、或塗、或畫出來的，所以有學者就把「六千年前湖州錢山漾遺址出土的新石器時代的棕刷，看成是『準毛筆』」。見馬青雲：《湖筆與中國文化》，北京大學出版社二○一○年版，第一二頁。

言，很難駕馭，但倘若有足夠的控筆能力，便可以用長鋒羊毫筆寫出筆勢連綿、墨氣淋漓的行草佳作來。

筆的書寫，離不開紙。筆與紙的搭配，也很重要。王羲之說：「若書虛紙，用強筆；若書強紙，用弱筆。」（〈書論〉）唐人虞世南繼承了王羲之這一說法，云：「書弱紙強筆，強紙弱筆。強者弱之，弱者強之。」（〈筆髓論〉）強弱，即剛柔。強弱互補，剛柔相濟，一陰一陽之為道也。書雖小道，其中蘊含的哲理，竟通於大道，從書寫工具亦可窺見一斑。硬碰硬，就像以錐界石；軟對軟，猶如以泥洗泥。所以，清人梁巘也說：「用硬筆，須筆鋒揉入畫中；用軟筆，要提得空。」這是說軟、硬毫不同，筆法應有所差異，實質也是剛柔相濟的道理。但筆毫的剛柔，畢竟是相對的。柔，不能一味使之柔；剛，也不能一味使之剛，要剛而能柔，柔而能剛，剛柔並濟，以柔克剛。清代書畫家松年說：「善書家，剛筆能用使柔，柔筆能用使剛，始為上品。」（《頤園論畫》）能用硬毫筆寫出柔美的字，用軟毫筆寫出剛勁的字，才算是真會用筆了，才能寫出上乘佳作。

除了筆毫的軟硬，其次便是筆毫的長短。與軟毫硬毫一樣，筆鋒的長短也經歷了一個過程。魏晉以降直至唐、宋，書法作品的形制大多偏小，即便橫向延展的手卷，縱向的高度也不過三四十公分，最適合於書齋和案頭把玩欣賞，並不適合懸掛。與這樣的書法作品款式相適應，用的毛筆也是小而精，筆鋒要好，利於表現細膩精緻的筆法，體現出一種或含蓄凝練、或瀟灑飄逸的古典美。

但是宋代以後，尤其是到了明代中後期，社會生活發生了很大的變化。明代萬曆年間，江南地區士大夫中營造園林蔚然成風，並出現了造園的名著。明人計成在《園冶》中就說：「軒盈高爽，窗戶虛鄰，納千頃之汪洋，收四時之爛漫。」中國園林中的建築物，為什麼柱子那麼高？為什麼窗戶那麼大？就是為了「納千頃之汪洋，收四時之爛漫」，也就是使遊覽者把外界無限時間、空間的景色都「收」、「納」進來。廳堂大了，柱子高了，懸掛於其間的書法作品的尺寸自然也就大了。縱向高度在三公尺以上的煌煌巨制屢見不鮮。祝枝山的草書立軸就達到三百六十三公分，而徐渭草書〈白燕詩〉立軸更是達到了四百二十一公分。這樣巨幅的書法作品，不僅在今天的普通家庭中無法懸掛，即便放到書法展廳中也是頗為震撼的。其他像王鐸、米萬鍾、倪元璐、黃道周等，都有巨幅書作傳世。

也正因為如此，各種製筆的新方法就出現了。比如提筆、鬥筆、楂筆等，甚至有用茅草做成的「茅龍筆」[2]，其主要表現為筆鋒加長（圖3）。硬毫筆一般都長度有限，很難做大筆和寫大字，而柔軟的羊毫不僅鋒穎長度可觀，而且頗能蓄墨，很適合寫連綿的大字，所以長鋒羊毫開始被普遍使用（圖4）。清代書法家梁同書就說：「筆頭要長，長則靈。」（《頻羅庵論書·與張芑堂論書》）筆鋒長則更有彈性，有圓滿之力含於內，也就是柳公權說的「圓如錐」。

註釋

2　「茅龍筆」為明代廣東大儒陳獻章（人稱白沙先生）所發明。白沙先生用新會圭峰山上的白茅製成茅龍筆，寫出來的書法生辣野趣，剛勁有力。在白沙先生的詩中，有贊茅龍筆之神奇的詩句：「茅君稍用事，入手稱神工。」

而且，毫之長短與表現氣勢有關。用長鋒羊毫寫字，就像歌唱家唱歌，換氣次數少，且不露痕跡，適宜表現連綿的氣勢。梁巘說：「用筆須筆頭過長的，過短則寫字無勢，且不耐久。」（《評書帖》）毛筆中的長鋒，更能展現毛筆柔勁之力，所以當代草書大家林散之特別喜歡用長鋒羊毫，他曾多次說：「要用長鋒羊毫」；「紫毫寫不出剛字來，羊毫才寫得出來」；「軟筆才能寫硬字，硬筆不能寫硬字，宋四家、明清大家都用軟筆」；「予曾用長鋒羊毫，柔韌有彈性，桿很長，周旋餘地廣，特命名為『鶴頸』、『長頸鹿』」[3]，足見林散之對於長鋒羊毫的偏愛。

再次，是筆鋒的彈性。不管使用什麼筆毫，不管筆毫是長是短，毛筆都有共同的特點：錐狀的鋒芒，是為筆鋒；勁健的彈性，可寫出筆力。古人以「尖、齊、圓、健」四字概括毛筆的特性，稱為「四德」。而四德之中，以「健」最為重要。將動物筆毫束於一處，看似簡單，卻能夠在書寫中產生出萬千變化，這主要依賴於毛筆柔軟的特性。

蔡邕有句名言：「惟筆軟則奇怪生焉。」「奇怪」，不是稀奇古怪，而是萬千變化。凡是依靠線條而構成的藝術作品，都要能夠運用毛筆的彈性，通過粗細、濃淡、強弱等各種不同的線條，來表現出變化的節奏與和諧的韻律，來象徵出萬千物態，從而曲盡物象。而硬筆頭是無法達到這樣的效果的。因為和硬筆相比，毛筆吸墨迅速，吐墨自由，又提按明顯，尤其是它柔軟的特性，更有利於氣勢的流瀉。在字的筆觸變化中，人們能看出種種生動的意態和神采，前人所謂「戈戟銛銳可畏，物象生動可奇」[4]，正此之謂也。所以，不管筆鋒長短，都要有彈性，要健而圓，方為上乘。姜夔說得好：

筆欲鋒長，勁而圓。長則含墨，可以取運動；勁則剛而有力，圓則妍美。予嘗評世有三物，用

不同而理相似：良弓引之則緩來，舍之則急往，世俗謂之揭箭；好刀按之則曲，舍之則勁直如初，

世俗謂之回性；筆鋒亦欲如此，若一引之後，已曲不復挺，又安能如人意邪？故長而不勁，不如弗

長；勁而不圓，不如弗勁。（《續書譜》）

《論語》中說：「工欲善其事，必先利其器。」宋人朱長文也說：「筆、硯、紙、墨四者，

書之器也。欲善其事而不利其器，鮮能造其精妙。」在書法的書寫工具中，筆最重要，而不同的

筆毫具有不同的性能，所以，大多數書法家都有自己對毛筆的偏好，擇筆各不相同。如，蕭何用

禿筆，蕭子雲用胎髮筆，歐陽通用狸心兔蓋象牙筆，王羲之用鼠鬚筆，白居易用鹿毛筆，懷素用

棗心筆，王著用散卓筆，蔡君謨用栗尾筆（以鼬鼠毛製成），蘇東坡用雞毫筆等。

清人蔣驥說：「善書者必用重料好毫，使毫盡食墨，按下運行而毫端聚墨最濃處注在畫中，

乃得中鋒之道。」「重料」即雙料優質毛筆，筆毫能充分含墨。筆毫性能好，使用起來便能得心

註釋

3 陸衡整理：《林散之筆談書法》，古吳軒出版社一九九四年版，第一三一—一五頁。

4 原文出自唐代張懷瓘〈書議〉：「逸少則格律非高，功夫又少，雖圓豐妍美，乃乏神氣，無戈戟銛銳可畏，無物象生動可奇，是以劣於諸子。」因為張懷瓘崇尚陽剛之美，所以列王羲之草書為第八，批評「逸少草有女郎才，無丈夫氣，不足貴也」。這與崇尚王羲之的「志氣平和，不激不厲，而風規自遠」的孫過庭大不相同，也反映出從初唐到盛唐書法審美觀念和批評標準的變遷。

應手，而使用不稱意的毛筆，米芾比喻說：「如朽竹篙舟，曲箸捕物。」大多數書家都認為，得心應手的工具，是書法的必要條件，否則很難達到書寫的佳境。

書法家對毛筆的選擇要有所講究，因為書法創作對毛筆的依賴性強，這似乎是沒有異議的了。但是，宋人陳師道卻認為：「善書者不擇筆，妙在心手，不在物也。」善書者究竟擇不擇筆？這引起了後來的爭論。

北宋書法家向若冰說：「蓋前輩能書者，亦有時乘興不擇紙筆也。」而宋人陳槱則說：「餘謂工不利器而能善事者，理所不然，不擇而佳，要非通論。」指出了無條件的不擇紙、筆不能成為通論。

清代康熙年間書法家楊賓也說要擇筆，「書之佳與不佳，筆居其半」，但他所擇的筆卻可能正是別人棄的筆：「就吾而論，禿為上，新次之，破又次之，水又次之，羊毫為下。」筆要選擇，但並非新筆就是好筆，重要的是能得心應手。楊賓所謂「古人所謂不擇筆者，蓋不擇新舊，非不擇善惡也」，正是不同的風格追求，對書寫工具毛筆的不同要求所致。

選擇筆毫，並無一定的法則，關鍵是根據自己的書寫要求和風格特徵，選擇得心應手的毛筆，為我所用。清人張樹侯說：「然則選毫宜如何？曰『無一定』。盡人皆用，而不合吾用則舍之；人所共棄，而甚合吾用則取之。」（《書法真詮》）所以，找到最適合自己的筆，就像習武者找到自己最適合的器械一樣[5]。

陳師道所謂「不擇紙筆」，主要是強調書寫的心理狀態和人的主體因素在創作中的重要。陳

繹曾就說：「初學須用佳紙，令後不怯；須用惡筆，令後不擇筆。」一般認為，初學書法的人，出於節省開支，往往使用劣紙練字；又擔心用筆不能得心應手，又往往選用較好的毛筆。而陳氏的看法正好相反，他主張初學要用好紙，理由是寫慣了劣紙，以後遇著好紙，會因膽怯而不敢放手寫字；初學要用差筆，寫慣了之後，遇到筆不佳時也能寫好字。這當然是主要考慮書寫的心理因素。

一般而言，對書寫工具、尤其是毛筆的選擇，還是應該有一定的要求。趙孟頫說：「書貴紙、筆調和。若紙、筆不稱，雖能書亦不能善也。譬之快馬行泥淖中，其能善乎？」（《筆道通會》）相反，若有一時之興致和偶然欲書的衝動，再加上紙、筆工具稱心如意，豈不快哉！

圖1：戰國時期的毛筆。

註釋

5 張樹侯在《書法真詮》中就批評了那種沒有找到合適的筆而終身受其所累者：「作字之用筆，如軍人之用械，雖曰仗屈盧之矛，佩步光之劍，寶則寶矣，其如不能克敵何？嘗見有人，書法亦殊不惡，而終身受筆之累者，偶用別種筆書之，亦遠甚於疇昔，乃卒不肯舍其甚不便，而用其甚便者，是誠不可理解矣。」

圖3：清陳鴻壽珍用白沙
茅龍象牙斗筆。

圖2：被黃庭堅稱為「大字之祖」的
〈瘞鶴銘〉（局部）。

圖4：清康熙青花團龍紋管羊毫提筆。

2 執筆：把筆無定法

沈尹默說得好：「寫字必須先學會執筆，好比吃飯必須先學會拿筷子一樣[1]。」但自古以來，關於執筆的問題，一則神祕，二則複雜，以至於初學者在入門的時候就望而生畏。

包世臣在《藝舟雙楫·記兩棒師語》中說了兩個故事[2]，很有意思：

包世臣開始在袁浦認識伊秉綬時，伊是劉墉的學生，於是便向他打聽劉墉寫字的方法。伊秉綬說：我的老師傳授的方法是「指不死則畫不活」，方法是將筆按在大指、食指、中指的指尖，並略用指甲在管外幫助，使大指和食指成圓圈，就是古代「龍眼」的方法。如果以大指斜對食指，這樣的方法指不能死，便不是真傳。包世臣不解，就說，根據現在劉墉的筆勢，執筆的姿勢似乎並不如此。伊秉綬回答道，我曾經求我的老師當面寫字，此法斷不誤人（圖1）。

註釋

1　沈尹默：《學書有法：沈尹默講書法》，中華書局二〇〇六年版，第十頁。

2　引自包世臣：《藝舟雙楫·記兩棒師語》，參見《歷代書法論文選》，上海書畫出版社一九七九年版，第六七八—六七九頁。

後來，包世臣在別處旅舍遇到一位周姓之人，他是劉墉的僕人，從十五歲開始為劉墉鋪紙磨

墨，一直到二十七歲，劉墉便將他推薦到福建總督那裡去工作。周說，劉墉寫字，無論大小，運

筆如舞滾龍，左右盤旋，管隨指轉，轉得厲害時，筆甚至會掉在地上。包世臣於是將伊秉綬的話

告訴周，周說：劉墉對客揮毫，則用「龍眼」法，自矜為運腕，其實並不是這樣。再後來，包世

臣又在北京遇到陳玉方御史，陳玉方更是劉墉的高足，也說所學的方法和伊秉綬相同。只不過陳

玉方堅持劉墉的執筆法不如伊秉綬堅定，所以陳的字較好。

包世臣又聽說，橫雲山人（清王鴻緒）每見他外甥張得天的字就訓斥。得天請教筆法，山人

回答說：「苦學古人，自然可得。」得天只好偷偷地躲在他寫字的樓上三天，見山人先叫人磨滿

幾盤墨，然後讓磨墨的人出去，將門關好。再開箱拿出繩子，繫在屋樑上，用來吊住右肘，然後

寫字。得天出來，照樣練了月餘，又將字送給山人看。山人笑著說：「你難道偷看到我寫字了

嗎？」

從包世臣說的這兩個故事來看，執筆的方法連自己的學生和外甥都不告訴，可見古人對筆法

的祕守程度。這種故事古代還有很多，如鍾繇在韋誕處見蔡邕筆法，「苦求不與」，便「槌胸嘔

血」。等韋誕死後，鍾繇「盜發其塚」，遂得之。又如，王羲之十二歲時，發現父親把前代筆法

論藏匿於枕中，「竊而讀之」。待他晚年時，書《筆勢論》開悟兒子王獻之，並囑咐兒子「貽爾

藏之，勿播於外，緘之祕之，不可示之諸友」。王羲之還說自己「初成之時，同學張伯英欲求見

之，吾詐云失矣，蓋自祕之甚，不苟傳也」（《筆勢論十二章》）。這些記載，逐漸把執筆的方

法神化，直到神祕而不可知了。

執筆的方法，一方面祕不示人，不願意說出來又名目繁多，眾說紛紜。蔡邕〈九勢〉、衛夫人〈筆陣圖〉、王羲之《筆勢論十二章》、歐陽詢〈八訣〉和〈三十六法〉、張懷瓘〈論用筆十法〉、李華〈二字訣〉、顏真卿〈述張長史筆法十二意〉等篇目中，都有關於執筆的解說（圖2）。宋代以降，執筆之論更是汗牛充棟。而古人經常提到的執筆方法，就有「龍眼法」、「鳳眼法」、「回腕法」、「撥鐙法」、「撚管法」、「撮管法」、「雙鈎法」（或雙苞法）、「單鈎法」（或單苞法）、「握管法」等，令人莫衷一是。唐人韓方明〈授筆要說〉中，曾提到了其中五種執筆法（執管、拙管、撮管、握管、搦管）。

但最為歷代書家奉為經典的執筆法，還是「五指執筆法」，據說是由唐人陸希聲提出的（圖3）。關於五指執筆法，一般的解釋是，五指各司其職，齊送筆端，五指齊力，達到指實、掌虛、腕平、鋒正的狀態。

五指執筆法，拇指負責「擫」，就像吹笛子時手指擫住笛孔一樣；食指負責「壓」，即把筆管約束住；中指負責「鈎」，中指關節彎曲如鈎，鈎住筆管；無名指負責「格」，即類似格鬥似的用力往外推，抵擋住筆管，此時無名指的甲肉之間正好貼住筆管；唯一不接觸筆管的小指負責「抵」，因為小指力量最小，不能單獨鈎、推、擋、拒，只能依託在無名指下面幫一把勁。

就這樣，雙指包管，五指共執，五個手指結合在一起，都派上了用場，就穩穩地拿住筆管了。這樣拿定筆管之後，從右手外面看去，除大指外，四指層層疊疊，密切銜接，恰如蓮花之未

053

開，這叫「指實」；從右手裡面看去，則恰如一個穹形，中間是空的，手掌就像一個屋頂，這叫「掌虛」。後來，南唐後主李煜又在此基礎上加上了「導」和「送」二法，更大大擴展了毛筆揮灑的空間。

和「五指執筆法」相聯繫的，是古人經常提到的「撥鐙法」。關於什麼是「鐙」，有兩種解釋：一、元人陳繹曾說「鐙」是馬的鞍鐙，執筆時虎口如馬鞍鐙，「虎口間空圓如馬鐙也，足踏馬鐙淺，則易出入；手執筆管淺，則易轉動也」[3]。二、清人朱和羹則說「鐙」同燈，執筆時好像手拿小棒撥燈芯，執筆時用拇指、食指和中指的指尖撮筆管末端，這樣才能圓轉勁利、揮運自如。王澍也認為，執筆像撥燈芯，他說：「學者試撥鐙火，可悟其法。」踩馬鐙和撥燈芯，都是強調執筆要靈活，才能圓轉自如。所以，今人孫曉雲把「撥鐙法」和轉筆聯繫起來，說「撥鐙法」是用右手有規律地來回轉動筆桿的用筆方法，是讓筆能轉動自如[4]。

其次，是執筆的高低。衛夫人說：「若真書，去筆頭兩寸一分；若行草書，去筆頭三寸一分，執之。」虞世南〈筆髓論〉則說：「筆長不過六寸，捉管不過三寸，真一、形二、草三，指實掌虛。」一般而言，楷書規矩，執筆靠下；行草靈活，執筆靠上。但以鬥筆寫大字楷書，或以小筆作蠅頭小楷，往往執筆都會偏低。執筆高的好處，在於靈活，揮灑自如；執筆低的優點，在於穩實，用筆沉厚敦實。所以，衛夫人和虞世南所論，皆是經驗的總結，但也不必過於鑿實，尤其是晉、唐時期的尺寸，與今天並不完全相同。

自戰國到宋代，中國人從席地改為高坐，由盤膝改為垂足，最後又改為坐時雙足安抵地上，

由此三變，執筆的高度也隨之發生變化。當人們盤膝席地而坐時，必然高執筆有居高臨下之感，

腕臂懸空，凌空提按。後來有了桌椅，腕肘可以靠在桌面上了，這樣確實比較方便省力，但也失

去了騰空提按的鍛鍊，久而久之，人們筋肉鬆弛，不再能發揮腕肘提按導送的作用。北宋人黃伯

思《東觀餘論》中說「唐中葉以後，書道下衰」，或許這也是原因之一。正因為如此，宋人黃庭

堅和米芾都提倡懸腕高執筆管，試圖挽狂瀾於既倒。後來，很多書法家都提倡要懸肘，即便在執

筆很低的情況下，腕肘看似靠在桌面，實際上還是懸空的。唯此，紙在腕下，腕略低於肘，似觸

非觸，若即若離，偶一著紙，隨即提起，如蜻蜓點水，所謂腕下風流，此之謂也。

再次，是執筆的鬆緊。有一個流傳很廣的故事：王獻之幼時習字，其父王羲之「從後面取其

筆而不可」，於是王羲之感慨地說，這個孩子長大了要成為有名的書法家。這個故事流毒很深，

它使人誤以為執筆愈緊愈好，愈牢愈好。實際上，書法不過是心之所發，形於筆跡，以心靈躍動

為端始，經身、肩、肘、腕、指，一直到筆尖，那筆尖的提按起伏，就是心靈顫動的音符，是一

個充滿音樂性的詩意精靈。所以，從心到筆，應該暢達無阻，不僅手指不能太用力，腕、肘、肩

都不能太用力，太用力則鑿實，則死；但也不是不用力，而是一種含於內的力，是活的力，不是

蠻力、死力，要時而用力，時而又不太用力，妙在用力與不用力之間。其中的關鍵，是要虛靈活

註釋

3 陳繹曾：《翰林要訣》第一「執筆法」，見《歷代書法論文選》，上海書畫出版社一九七九年版，第四八〇頁。

4 孫曉雲：《書法有法》，知識出版社二〇〇三年版，第一八——一九頁。

脫，只有筆活了，字才能活，才能表現一個生命躍動的活的世界。

翻開魏晉南北朝直至隋唐時期的書法理論，我們發現，那時書家對於執筆的認識，多集中在高低和鬆緊兩個問題上。當時普遍的主張是執筆要緊，反對寬鬆，甚至會把執筆鬆緊與點畫優劣聯繫在一起。到了中唐時期，書家張敬玄最早對此提出了不同看法：「運腕不可太緊，緊則腕不能轉，腕既不轉，則字體或粗或細，上下不均，元來不當。」唐代元和年間盧肇也說：「殊不知用筆之力，不在於力；用於力，筆死矣。」（〈撥鐙序〉）這就是所謂的「用力筆死說」。

所以，到了宋代的蘇軾，更進一步對王羲之拔筆一事提出異議：「不然則是天下有力者莫不能書也。」蘇軾進一步提出了自己的主張，他反對緊執，主張寬執：「知書不在於筆牢，浩然聽筆之所之，而不失法度，乃為得之。」又說：「把筆無定法，要使虛而寬。」當進入到佳妙的創作境界，似乎不是我指揮毛筆，而是毛筆在牽引著我，使我「聽筆之所之」。這時，書寫者實際上進入了一個由自心創造的音樂化的世界裡，筆尖隨著節奏曼舞，心中展開一個「鏘鏘鳴玉動」的美妙世界。這時，我忘卻了筆，也忘卻了書；似乎沒有了法，卻又成就了最大的法。「執筆無定法」，無法之法，才是最大的法。「無法」，不是不講法度，而是超越法度，忘卻法度；不是我被法所役使，而是我是這個藝術世界的主人。清人鄭續說：「或曰：『畫無法耶？畫有法耶？』予曰：『不可有法也，不可無法也，只可無有一定之法。』」（《夢幻居畫學簡明・論山水》）說的正是這個意思。

056

寫字要用力，但用的不是死力、蠻力，而是巧力、活力，力量要用在筆尖之上，所以是虛中之力，寬處見力。從這個角度看，執筆不宜太緊，而宜虛靈。虛則靈氣往來，東坡講把筆無定法，要使虛而寬，正適應了他追求意態自足的審美情趣。

而且，執筆的姿勢與坐姿、站姿有關。「腕豎」一說，就是適應唐代以後普遍使用高腳案、椅的結果。古今執筆有差異，與坐姿、坐具有關。沙孟海〈古代書法執筆初探〉一文，曾對此有探討。他通過對歷代圖畫中所繪的執筆方式的考察，認為「寫字執筆方式，古今不能盡同，主要隨坐具不同而移變。席地時代不可能有如今天豎脊端坐筆管垂直的姿勢」[5]。魏晉人席地而坐，所以斜執筆（圖4）；唐宋後，坐高椅，所以豎執筆。有了高的桌子，更多的書家主張要懸肘站著書寫，將一身精力送到毫端。關於執筆姿勢、站姿以及身體各個部分在書寫過程中所發揮的不同作用，清人程瑤田有一段精彩的論述：

是故書成於筆，筆運於指，指運於腕，腕運於肘，肘運於肩。肩也，肘也，腕也，指也，皆運於其右體者也。而右體則運於其左體，左右體者，體之運於上者也，而上體則運於其下體。下體者，兩足也，兩足著地，拇踵下鉤，如屐之有齒以刻於地者，然此之謂下體之實也。下體實矣，而

註釋

5 沙孟海：《書學論集》，上海書畫出版社一九八五年版，第二三四──二三五頁。

後能運二體之虛，然上體亦有其實焉者，實其左體也，左體凝然據幾，與下貳相屬焉，由是以三體之實，而運其右一體之虛，而於是右一體者，乃其至虛而至實者也。夫然後以肩運肘，由肘而腕，而指，皆各以其至實而運其至虛。虛者，其形也；實者，其精也。其精也者，三體之實之所融結於至虛之中者也。乃至指之虛者，又實焉，古老傳授所謂搦破管也。搦破管矣，指實矣，虛者惟在於筆矣。雖然，筆也而顧獨麗於虛乎？惟其實也，故力透乎紙之背；惟其虛也，故精浮乎紙之上。其妙也，如行地者之絕跡；其神也，如憑虛御風，無行地而已矣。

程瑤田把筆、指、腕、肘、肩、上體、下體之間的虛實關係說得非常清楚。實是虛的基礎，虛是實的表現，虛實結合，故能千變萬化。在程瑤田看來，書法中「虛」的運筆原則，與天道運行的法則，有著一種天然的同構關係。日月運行，寒暑代謝，虛實相生，天道乃成。書法亦然，人體右側執筆運行，指、腕、肘、肩皆無著落，為虛，而下肢與左體據案不動，為實。實是虛的基礎，虛是實的表現，虛實不僅是書法的關竅，也是中國人宇宙精神的樞紐，所以，書雖小技，所關者大也。

古代有一個大鬍子的人，有人問他睡覺時鬍子是放在被子裡還是被子外。他原來沒有注意過，經人這麼一問，結果一夜都沒有睡好覺。還有一個成語叫「適足忘履」，說最合適的鞋子，就是穿著時你已經忘卻了它的存在。只要你感覺到它，時時想到它，就一定不是最合適的。實際上，執筆的道理也是如此。歷代關於執筆法的論述可謂多矣，然而最樸素的道理，或許就在這

圖1：清伊秉綬書法。

裡：執筆而不知筆，可謂得筆。

既有法，又無法，法非死法，須參得活法。看似無法，卻成就了最大的法。

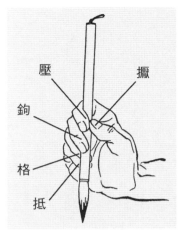

圖3：五指執筆法圖解。

圖2：清姚文田臨東晉王羲之〈題衛夫人筆陣圖後〉（局部）。

圖4：〈北齊校書圖〉中的執筆姿勢。

3 筆力：力在字中

我們常常讚美一幅書法「有筆力」、「蒼勁有力」、「遒勁有力」等等，對一幅書法的欣賞和批評，常常離不開「力」字。因為「力」是生命的表徵，字能寫出筆力，字就是活的，就有了生命。打開《歷代書法論文選》，「力」字幾乎與古代書論同步出現。蔡邕說：「藏頭護尾，力在字中。下筆用力，肌膚之麗。」（〈九勢〉）衛夫人也說：「多力豐筋者聖，無力無筋者病」，「下筆點畫波撇屈曲，皆須盡一身之力而送之。」（〈筆陣圖〉）至於「入木三分」，更是成為王羲之書法極有筆力最具體的說明。「力」逐漸成為了書法審美中最重要的標準之一，筆力、骨力、筋力等，也成了書法品評中最頻繁出現的語彙。

那麼，究竟什麼才是筆力呢？如何才能寫出筆力呢？對此，有一些不同的看法。有人認為，指有力、腕有力、肘有力、臂有力、腰有力，全身都有力，把這種力量使出來，書法作品就筆力剛健了。這是把體力等同於筆力。如果是這樣，那舉重或拳擊運動員最有可能成為筆力遒勁的書法家。可事實往往是，白髮蒼蒼的老者，甚至弱不禁風的女子，卻能寫出筆力蒼勁的作品來。也

有人認為，要想得筆力，關鍵在執筆牢，死死捏緊筆，所謂：捏破管，不及羲之即獻之；書破紙，不作張芝作索靖。據說王獻之少時，羲之「從後掣其筆不脫」，這常常被人拿來說執筆之力。這些說法，顯然都帶有某種片面性，不過，「力」在書法中的重要性，也由此被彰顯出來了。

可以肯定地說，書法的力，不是死力、蠻力、笨力，而是巧力、活力、真力。這種力，發於心而形於跡，體現在點畫線條的長短、方圓、粗細、曲直之中。衛夫人說的點畫要如「千里陣雲」、「高峰墜石」、「陸斷犀象」、「百鈞弩發」、「萬歲枯藤」、「崩浪雷奔」、「勁弩筋節」等等，都是對點畫線條中筆力的形象描繪。人們能夠從書法的點畫線條中，感受到一個真力彌漫、充滿生機和活力的意象世界。要表現出筆墨中的這種生機活力，就必然涉及一些技巧，比如中鋒、藏鋒、逆筆、澀筆等，為的是將筆力含於內。所謂「力在字中」，即「力在線中」。書法家畢其一生，就是在錘煉一根線條；反覆練字，就是練習一種將自我生命活力融入點畫的能力。

下面就一些重要的用筆技法，逐一解說。

先說中鋒。蔡邕說：「令筆心常在點畫中行。」這大概是對中鋒最早的表述。五代文字學家、書法家徐鉉的小篆「映日視之，畫之中心有一縷濃墨正當其中，至於曲折處亦當中無有偏側，乃筆鋒直下不倒，故鋒常在畫中」。清人笪重光也說：「古今書家，同一圓秀，然惟中鋒勁而直，齊而潤，然後圓，圓斯秀矣」、「能運中鋒，雖敗筆亦圓；不會中鋒，雖佳穎亦劣」。清人王澍則說：「所謂中鋒者，謂運鋒在筆劃之中，平側偃仰，惟意所使。及其既定也，端若引繩，如此則筆鋒不倚上下，不偏左右，乃能八面出鋒。筆至八面出鋒，斯無往不當矣。」這些論

述，都非常強調中鋒，認為中鋒就是筆鋒在筆劃的中間運行。但到了後來，中鋒逐漸被誤解為要

求筆鋒垂直，甚至書寫時在筆桿上燃一支蠟燭以求中正垂直，所謂「筆筆中鋒」等等。

我的理解是，中鋒用筆的關鍵，在於「中」。「中」就是合適。它並不是筆鋒完全在中央、

中間或折中，而是筆鋒在筆道中間最合適的位置運行。儘管在很多時候接近筆劃中間狀態，但中

鋒並不等於都在筆劃中間。要把握中間很容易，但把握最合適的位置卻很難，就好比雜技中走鋼

絲取其最合適的位置極其艱難一樣，它是在時刻變化的動態調整和平衡之中。「中」的追求，是

一個不斷努力靠近的目標，是一種理想，是在用筆的動態平衡中調整和把握的。書法家用筆，就

像武士舞刀弄槍一樣，原本變化莫測，不可端倪。而中鋒的目的，就是為了不讓力量外泄，始終

鼓蕩於線條之內。講中鋒，自然不能排斥偏鋒、側鋒。中鋒所表現的筆力，是一種含蓄之力、內

蘊之力、綿柔之力，而偏鋒、側鋒所表現的筆力，則是一種爽快之力、外發之力、銳利之力。

用筆要中側互用，莊諧互補。一般而言，以中鋒為主，以偏鋒為輔，唯此，才能寫出「筆力驚

絕」、「力透紙背」的佳作（圖1）。

再說逆鋒與藏鋒。米芾曾說：「無垂不縮，無往不收1。」這八字真言，被董其昌稱為「無等

等咒」2，指出了書法用筆要出入取逆勢，起收照應，起處逆，收處藏，筆勢有來有往，有去有

回，有放有收。「無垂不縮，無往不收」這八個字，反映了中國書法用筆法則深受中國傳統

「逆」哲學的影響。「逆」就是「反」，《老子》說：「反者道之動3。」《易傳》說：「易者逆

數也。」米芾的「無垂不縮，無往不收」，正是化用了《老子》和《易傳》中「反」和「逆」的

哲學思想，亦即沒有一個送出去的筆劃是不回來的，每一個筆劃的末尾都會收鋒蓄勢，成為下一筆的開始（圖2）。清人笪重光將這種「逆反」思想在書法中的表現作了完美的演繹，他說：

將欲順之，必故逆之；將欲落之，必故起之；將欲轉之，必故折之；將欲製之，必故頓之；將欲伸之，必故屈之；將欲拔之，必故掀之；將欲束之，必故拓之；將欲行之，必故停之。書亦逆數焉。（〈書筏〉）

一切用筆，都是基於對立之中的相反相成，而最後收束於「書亦逆數」，書法和《易傳》一樣，包含的也是「逆」的道理。

為什麼要「逆」呢？「逆」實際是一種力量的積蓄。要跳高，必須先蹲下；要出拳，必須先縮回。這一「蹲」一「縮」，實際都是「逆」。書法中的逆筆，就是要使線條內部鼓盪一種內在的筋力，從而顯示出生命的活力。劉熙載就說：「要筆鋒無處不到，須用『逆』字訣。」（《藝概・書概》）周星蓮也說：「字有解數，大旨在『逆』。逆則緊，逆則勁。縮者伸之勢，鬱者暢之機。」（《臨池管見》）實際上，寫字和武術一樣，要旨都在取「逆」。書法中的「逆筆」，使得靜止的線條中包含著動態的力的方向和趨勢。對逆筆的強調，就使得筆力在落筆的瞬間便成為可能。

而所謂「藏頭護尾」[4]，就是要起筆用逆，收筆也用逆，逆是為了蓄，蓄了就有力，所以這個

力不是物理上的力，而是心理上的力、視覺上的力、審美上的力。有力就有勢，無力則無勢，這就是勢和力的關係。在書法中，順為劣，逆為優。「逆」實際上玩的是一種捉對廝殺的遊戲，致使形式內部跌宕多姿。長期以來，「逆」幾乎成為書家的不言之祕。逆則澀，澀則力，力則勢生。漢碑隸書大多筆勢雄強，究其原委，正如清代書法家姚孟起所說：「漢隸筆筆逆，筆筆蓄；起處逆，收處蓄。」（〈字學憶參〉）

最後說澀筆。如果說逆向起筆、回鋒收筆，是在用筆的起收方面為筆力作了準備，那麼行筆中的澀筆，則使得線條內部一下子衝突起來，形成內勁充足、勢力圓滿的感覺。所以，疾、澀之道，是關乎書法行筆的中截能否產生筆力的關鍵。

疾、澀之說，始于蔡邕。蔡邕言書法之妙，得疾、澀二字：「書有二法：一曰『疾』，二曰『澀』，得『疾、澀』二法，書妙矣[5]。」疾、澀之法容易被誤解為快、慢之法，事實上快、慢不

註釋

1 這句話見於姜夔《續書譜·真書》，全文是：「故翟伯壽問於米老曰：書法當何如？米老曰：無垂不縮，無往不收。此必至精至熟，然後能之。」參見《歷代書法論文選》，上海書畫出版社一九七九年版，第三八五頁。

2 董其昌：《畫禪室隨筆·論用筆》云：「米海岳云：無垂不縮，無往不收。此八字真言，無等等咒也。」參見《歷代書法論文選》，上海書畫出版社一九七九年版，第五三九頁。

3 參見《老子》今本第四十章。而帛書《老子》甲本、乙本均作「反也者，道之動也」。

4 蔡邕：〈九勢〉解釋藏鋒說：「藏鋒，點畫出入之跡，欲左先右，至回左亦爾。」欲左先右，是起筆處用逆；至回左亦爾，是收筆處用逆。

5 轉引自劉有定：《衍極注》卷二〈書要篇〉，見《歷代書法論文選》，上海書畫出版社一九七九年版，第四二四頁。

能等同於疾、澀。劉熙載曾說：「古人論書法，不外疾、澀二字。澀非遲也，疾非速也。以遲、速為疾、澀而能疾、澀者，無之！」（《藝概・書概》）快、慢主要是用筆的速度，疾、澀雖然包含速度，但更重在筆力和筆勢，無論疾與澀，皆需逆筆取勢。慢緩易癡，快速易滑，單純快、慢容易做到，疾、澀卻不易做到。疾澀是快中有慢，慢中有快，行中有留，留中有行。包世臣說：

余見六朝碑拓，行處皆留，留處皆行。凡橫、直平過之處，行處也；古人必逐步頓挫，不使率然徑去，是行處皆留也。轉折挑剔之處，留處也；古人必提鋒暗轉，不肯撇筆使墨旁出，是留處皆行也。（《藝舟雙楫・述書中》）

行處留，留處行，且行且留，行即是留，留即是行，這就是用筆中行、留關係和疾、澀的奧義。

強調疾、澀之道，重點是在「澀」。李世民說：「為畫必勒，貴澀而遲。」（〈筆法訣〉）明末清初書法家倪後瞻說：「輕、重、疾、徐四法，惟徐為要。徐者，緩也，即留得筆住也。此法一熟，則諸法方可運用[6]。」清代畫家華琳說：「澀為疾母，疾從澀出[7]。」都是在疾、澀之中更重視澀。其實，對行筆中澀法的重視，就是對筆劃之中截的重視（圖3）。笪重光說：「欲知多力，觀其使運中途。」（〈書筏〉）對筆劃中途的留意，就是重視筆劃內在力量的充實。人們常說，要「不看兩頭看中間」[8]，因為筆劃兩頭的出入之跡點畫交代清楚，容易被人注意，而筆劃中間中實感和澀行之妙卻容易被忽視，容易出現直率油滑的毛病。所以，包世臣告誡說：

用筆之法，見於畫之兩端，而古人雄厚恣肆令人斷不可企及者，則在畫之中截。蓋兩端出入操縱之故，尚有跡象可尋，其中截之所以豐而不怯、實而不空者，非骨勢洞達，不能幸致。（《藝舟雙楫·曆下筆譚》）

包世臣還提出了「中實」與「中怯」的說法，⁹ 豐富了在用筆方面的理論。其實，中實之法即是澀筆之法，而古人所說的「蜂腰」、「鶴膝」之病，都是針對「中截空怯」而言的。

這種重視澀行和筆劃中截的筆法，被畫家稱為「積點成線」，與「屋漏痕」是一個意思。劉熙載說：「起筆欲鬥峻，住筆欲峭拔，行筆欲充實。」（《藝概·書概》）鬥峻、峭拔都是地勢高而陡，即用筆雄健俐落，有力度，但他同時強調「行筆欲充實」。他還說：「逆入、澀行、緊收，是行筆要法。」點畫要有力量，筆的出入需要取逆筆，而中間部分則要澀澀推進，這樣寫出

註釋

6 轉引自倪濤：《六藝之一錄》卷三〇三《倪蘇門書法論》，《文淵閣四庫全書》本。

7 華琳：〈南宗抉秘〉，見俞劍華編著：《中國古代畫論類編》，人民美術出版社二〇〇五年版，第二九三頁。

8 當代書法家林散之在談到自己學習隸書的體會時曾說：「隸書筆劃如橫畫要直下，中間不能讓當，中間要下功夫，要留，要駐，要翻得上來。不看兩頭看中間。」轉引自齊開義：《林散之》，河北教育出版社二〇〇三年版，第一五七頁。林散之的書法，具有濃郁的文人氣息，卻沒有絲毫纖弱浮怯之病，與他善於化碑入帖的筆法直接相關。他成功地把漢隸的筆法融入草書之中，使得草書克服了纖弱浮怯之病，而其核心，就是疾、澀之道。

9 包世臣：《藝舟雙楫·曆下筆譚》：「更有以兩端雄肆，而彌使中截空怯者，試取古帖橫直畫，蒙其兩端，而玩其中截，則人人共見矣。中實之妙，武德以後遂難言之。」參見《歷代書法論文選》，上海書畫出版社一九七九年版，第六五三頁。

來的點畫線條，即使纖細仍然能得圓厚，也就是米芾說的「作字須得筆，得筆則雖細如絲髮，亦佳」[10]。得法，則細如髭髮亦圓；不得法，雖粗如椽子，亦扁。要細圓如鐵絲，內含筋力如綿裹鐵或綿裡藏針，才能筆心實實到了；而粗扁如柳葉，則飄浮薄弱（圖4）。

所以，得筆與否是書法線條成敗的關鍵，得筆與否就在於是否得疾、澀之道，其中的澀至為關鍵。特別是遊絲之力，不但不可懈怠而過，且要尤須著力。朱和羹曾說：

角，不可含糊過去。如畫人物衣褶之遊絲紋，全見力量，筆筆貫以精神。（《臨池心解》）

用筆到毫髮細處，亦必用全力赴之，然細處用力最難。如度曲遇低調低字，要婉轉清澈，仍須有稜

就像譜曲譜到低調處，仍然要清亮流轉，宛然在耳；又像畫畫中人物的衣服之褶皺，長而細，飄動而靈逸，全見力量，姿態生動乃出。笪重光說：「人知直畫之力勁，而不知遊絲之力更堅利多鋒[11]。」遊絲之力最見功力，最見才情，把心靈律動赤裸裸流瀉在紙上。

那麼，如何才能做到「澀」呢？劉熙載說得好：

用筆者皆習聞澀筆之說，然每不知如何得澀。惟筆方欲行，如有物以拒之，竭力而與之爭，斯不期澀而自澀矣。澀法與戰掣同一機竅，第戰掣有形，強效轉至成病，不若澀之隱以神運耳。

（《藝概·書概》）

在毛筆運行過程中，仿佛紙的摩擦力很大，必須以主體意志力的強大，去克服和戰勝它，不斷有阻力，又不斷克服，克服後同時又產生新的阻力，再克服，再奮進，就這樣節節推進，澀澀前行，產生充分摩擦，筆和紙因摩擦而有沙沙的聲響，就像祝嘉論書詩中所說的那樣：「澀發春蠶食葉聲，沉雄古拙自然生[12]。」澀，並不是因為紙張特別粗糙才澀，而是書寫者創造出的一種技術對心靈的制約，然後再以主體意志的強大去克服它，很類似於儒家「知其不可而為之」的人生態度。

在疾、澀之法中，要以澀為主，要在疾中求澀。王羲之說「勢疾則澀」（〈記白雲先生書訣〉），就是強調在疾中求澀，在飛動中求頓挫[13]。有氣勢，並不是指飛流直下，一氣宕往，而是要參以頓挫之法，力乃能出。就好像駿馬飛奔而下，同時又勒住韁繩，馬首高昂，嘶鳴不已，在回收的力量中充滿著、鼓蕩著前進的力量，這就是疾而能澀；又如同拖板車下坡時，為了控制速度，須下按把手，使得剎車皮與路面充分摩擦，疾中澀，澀中疾，時澀時疾，澀澀而行，在前進

10 轉引自陶宗儀：《書史會要》卷九〈折筆〉，《文淵閣四庫全書》本。

11 笪重光：《書筏》，參見《歷代書法論文選》，上海書畫出版社一九七九年版，第五六一頁。

12 祝嘉：《論書十二絕句・運筆四首》，參見祝嘉：《書學論集》，臺北華正書局一九八五年版，第四五一頁。另：唐人也有詩句云：「筆落春蠶食葉聲」，或作「下筆春蠶食葉聲」。

13 桐城派方東樹在《昭昧詹言》中論文曰：「氣勢之說，如所云『筆所未到氣已吞』、『高屋建瓴』、『懸河泄海』。此蘇氏所擅場，但嫌太盡，故當濟以頓挫之法。」這裡的「頓挫」之法，即疾中之澀也。

中受到一種逆向的力量，古人形容用筆如「逆水行舟」，也就是這個道理。

這樣寫出來的線條，就如鐘錶時時運轉的發條，而不是如湯鍋爛煮的麵條。這樣的線條，也就是被書法家津津樂道的「沉著痛快」。什麼是「沉著痛快」？蘇軾說，用筆要像乘風破浪的戰船和衝鋒陷陣的戰馬，其實也就是疾、澀之道。在沉著痛快中，沉著與痛快、疾和澀完美地結合在一起。在疾、澀中，以澀為要；在沉著痛快中，以沉著為要。要想沉著，就要下筆時著實，極力揉挫，沉著而不能肥濁，要以沉著頓挫為體，以變化牽制為用。

「澀」的筆法，往往會帶來「曲」和「毛」的效果，但這是自然形成的結果，而非雕琢刻意為之。要想點畫線條「無有一豪米許不曲」，則非澀行不可。「曲」，是澀行的結果。表面上看，它和震顫著行筆的「顫筆」相似，但這種顫動不能是人為做作的，而是逆澀摩擦的自然結果，它裡面包含著一種拉牽的力量，鼓蕩著內在的張力。如果失去了內在力量依據，就會流於一種形式化的顫抖行筆，變成機械、生硬地去模仿顫抖之形，反而成為弊病了。就像清道人李瑞清的書法一樣，他把澀行的節奏機械化、模式化了，澀行的「曲」變成了做作的「顫」，於是，生命力的強弱也有天壤之別（圖5）。

圖1：唐顏真卿力透紙背的〈祭姪文稿〉。

圖3：逆澀用筆，線條顯得凝練厚重遒勁。

圖2：北宋米芾〈蜀素帖〉（局部）。

圖5：清李瑞清書法。　　　　圖4：林散之線條的「綿裡藏針」與〈石門頌〉碑額的「遊絲之力」。

4 筆勢：狡兔暴駭，將奔未馳

「勢」，在先秦諸子學時期，是極為重要的概念，和軍事有關，和政治有關，和哲學有關，和思想有關。《老子》講「物形之，勢成之」；《莊子》講「時勢適然」；荀子講「天子者，勢位至尊，無敵於天下」；韓非子等法家講「法、術、勢」，又有〈難勢〉一篇專門論勢；《管子》中有〈形勢〉和〈形勢解〉兩篇專門論勢；銀雀山漢簡《孫臏兵法》有〈勢備〉篇；《孫子兵法》中有〈（軍）形〉、〈（兵）勢〉、〈虛實〉三篇論形勢。這些勢，既包含自然界日月星辰和四時之節的運動法則和規律，但更多的是涉及社會生活中人們的統屬關係、社會的權力結構、國家的秩序建構、兵家的勝負成敗等等。

從現存的書法文獻看，中國書法的理論自覺，是從對「象」和「勢」的認識開始的。不僅很多著述直接以「勢」命名，如東漢前期崔瑗的〈草書勢〉，東漢後期蔡邕的〈篆勢〉、〈九勢〉，西晉時期衛恒的《四體書勢》（收崔瑗的〈草書勢〉、蔡邕的〈篆勢〉，以及衛恒自己的〈字勢〉、〈隸勢〉），索靖的〈草書勢〉，劉劭的〈飛白書勢〉，東晉王羲之的《筆勢論十二

073

章》等；而且很多不以「勢」命名的論著，實際上也主要是談「勢」的問題，如西晉成公綏的〈隸書體〉，楊泉的〈草書賦〉，梁武帝的〈草書狀〉等。可以說，關於書法「勢」問題的討論，佔據了漢末魏晉乃至南北朝時期書學思想的核心。這些書勢論，大多借助比喻，以形象描述的方法，把難以言傳的書法美表達了出來。

書法的勢，不離書法的形，但不等同於書法的形。形是靜態的，勢是動態的；形是可見的，勢是不可見的；形是潛在的勢，勢是變化的形；形是勢的基礎，勢是形的發揮；形是有所素備，勢是因敵而設。勢總是藏於形之後，是一隻看不見的手。形中有勢，勢中有形，形發出來就是勢，勢未發出來還是形。勢的關鍵是動。書法要有筆勢，就要包含動勢。魏晉時期的書勢論，充斥了大量對自然物象動態的比擬，以物象的生動來比擬書法筆觸的生機活力。可以說，當時對「勢」的廣泛強調，最能反映出書法「動」的特徵，也就是要寫出物象的「活」態。

毛筆無時無刻不在流走之中，就像世界無時無刻不在「動」。無物不在動，無時不在動。前面說過，這種「動」，是積微成著的，是瞬息變化、不可捉摸的。這種「動」，是大自然的一種不可思議的活力，它推動無生界以進入有機界，從有機界達到生命的情緒和感覺。這個活力，是一切生命的源泉，也是一切美和藝術的源泉。書法當然也要表現這種大活力。這種活力，這種動，是生命精神的表示，描寫這種動，就是描寫生命精神，這是書法藝術最深的核心。

書法的筆勢，是在字形結構中表現出最有視覺張力和包蘊性的瞬間。蔡邕〈篆勢〉說：「揚波振撇，鷹跱鳥震。延頸脅翼，勢欲凌雲。」崔瑗〈草書勢〉說：「獸跂鳥跱，志在飛移。狡兔

暴駭，將奔未馳。」（均被收入衛恆《四體書勢》）成公綏說：「或若驚鳥將擊，並體抑怒；良馬騰驤，奔放向路。」（〈隸書體〉）衛恆〈字勢〉說：「蟲跂跂其若動，鳥飛飛而未揚。」（《四體書勢》）索靖也說：「婉若銀鉤，飄若驚鸞，舒翼未發，若舉復安。」（〈草書勢〉）

看他們所描述的這一組組生命的舞蹈：鷹的跱立、兔的驚駭、獸的躩足、蟲的爬行，特別是鳥的振翅欲飛而未飛的態勢尤為生動。

在字形結構中所包含的動勢，就像獸跂起腳跟、鳥立起來將飛未飛的樣子，或像一隻兔子突然被驚嚇，正準備奔跑，但還沒有奔跑；鷙（如鷹、雕、隼、鵰等兇猛的鳥）將擊而未擊，馬欲奔而未奔。內在的衝突，構成一種富有強烈動感的瞬間，這就使形式內部一下子對峙起來，出現了巨大的不平衡，產生將行未行、將動未動、將馳未馳的奇效。

書法家在書法的結構中，就是要把這一瞬間的動勢表現出來，定格在這個瞬間，這是最有張力的瞬間，具有最大的「勢」。梁武帝曾形容草書如「澤蛟之相絞，山熊之對爭」（〈草書狀〉），此二句可以說最得「形式廝殺」之要義，龍絞熊爭，將形式衝突推向了高峰。所有這些描寫，都是在書法家的筆觸中展示的生命活力，以及這種活力中所包含的自然美和精神美。這種美，能用毛筆表現出來，就是「筆勢」。

讀古代書論對我們最大的啟示是，對書法結構中筆勢的把握，要善於從動物中去觀察。

如一隻貓，安靜地蹲著，忽然見了生人，牠因吃驚而警惕著全身收縮，盯著來客，防止可能的攻擊。人如果再向牠走近，牠就更緊張，準備逃跑。如果離人較遠，牠就猛一轉身，一閃就跑

掉了；如果離人太近，牠可能從人的頭上跳過。這個極具視覺張力的瞬間，曾被京劇表演藝術家蓋叫天吸取過來，表現兩個人對打之前，相互僵持的動作和警惕的神情，極具動感。

又如一條魚，在水裡疾速地遊，又突然猛烈地轉彎，如此迅疾而輕鬆，在劃過美麗弧線的同時，也留下了矯健的身影（圖1）。書法家要造勢，就要注意貓在跑掉之前高度緊張的戒備狀態，和魚飛快地運動又猛烈地轉彎的動作。還有，一個著名的高僧曾苦練書法，久久無所成就。

有一次閒步於山徑之間，適有兩條大蛇互相爭鬥，二蛇盡力緊掙其頸項，顯出一種緊張搏殺的氣勢。這位高僧看了這兩條蛇在爭鬥中蛇頸緊張糾曲的波動，猛然有所感悟。

在生活中，一匹負重的馬，叢毛的腿和健碩的軀幹，和敏捷縱跳的獵犬一樣，都具有美的動感。那些高大而弓形的犬的軀體，牠們連接軀體與後腿的線條，是以敏捷為目的而構造的。牠們是美的，因為牠們提示敏捷性，正是從這種和諧的機能功用中，顯現出了和諧的形體。貓的行動之柔軟，產生了柔和的外觀；甚至連哈巴狗蹲踞的輪廓，都有一種純粹固有的力之美。

每一種動物的軀體，都有其自然的和諧與美。這種和諧，是直接產生自其行動的機能。一個人只有清醒而明察各種動物肢體的天生韻律與形態，才能真正懂得中國書法的動勢。我們常說，學書法的朋友可以多看看「動物世界」和「人與自然」之類的電視節目。這並不是一句玩笑的話。

在書法中，敏捷而穩健的一筆之所以可愛，就因其敏捷而有力地一筆寫成，因而具有行動之一貫性，不可模仿，不可修改。因為任何修改，立刻可以看出其修改的痕跡，因而缺乏和諧。這也就是為什麼書法這種藝術是那麼艱難的原因之一。書法的結構，也要表現自然界中的無限豐富

與和諧，卻永遠也不能罄盡它的形態。換句話說，中國書法的美是動的，不是靜的，因為它表現生動的美，它具有生氣，同時也千變萬化、永無止境。自然界的美，是一種動力的美，不是靜止的美。這種動力的美，才是中國書法的奧祕與關鍵。

從這個意義上可以說，「勢」是參悟中國書法「活趣」的第一要義。

中國書法結構中的筆勢，就是要表現那動人心魄的「一刹那」。孫過庭說：「鴻飛獸駭之資，鸞舞蛇驚之態，絕岸頹峰之勢，臨危據槁之形。」（《書譜》）都是描述的那一刹那、一瞬間的動勢（圖2）。在書法中，勢具有一種化靜為動的暗示，勢是通過把握那「一刹那」中形式構成因素內部相互的衝突，形成強烈的運動感。凝定在紙上的書法結構，本是靜止凝定的空間，但有了勢在，靜止的空間就有了流蕩的生命。清代書法家王墨仙說：「作字貴有姿，尤貴有勢。」

有姿則能醒人眼目，有勢則能攝人心神，否則味同嚼蠟矣。譬如美人有色無姿，則不能動人。[1]姿與勢不同，姿是靜，勢是動，貴勢就是貴動。動態的美感往往能直指人心，撼人心神，這是一種一縱即逝、卻又令人百看不厭的美。

我們知道，漢字是呈方塊形，它來自自然，又不膠柱於自然。它虛虛實實，既虛且實，其結

註釋

1　王墨仙：《書法指南》。王訥（一八八一——一九五七），字墨軒、墨仙，號七十二泉煙雨樓主，山東安丘人。善行草書，類顏體。中年書法尤精，晚年賣字不免失之粗濫，泰山玉皇頂有其題詞刻石：「地到無邊天做界，山登絕頂我為峰。」

構給人們提供了一個具有很大可塑性的空間。這個空間，也成為書法家以各種審美原則進行創造和變化的空間，這又為書法結構的造勢提供了基礎。作為實用性的文字符號，由於漢字形體結構在實用領域的固定化，所以它內在結構的張力，就被大大地限制了。

而書法與日常寫字的重要區別之一，就在於書法擴大了漢字的生命表現力，使線條富於無限變化，線條組合變化更趨複雜，變漢字相對靜止的空間為運動的空間，形成開開闔闔的內在運動之勢，即所謂朝揖、避就、向背、旁插、覆蓋、偏側、回抱、附麗、借換等等，使之從民族共同體的共性符號，轉換為展示個體生命的個性符號。

另一方面，漢字結構雖有一定的可塑性，但書法不能完全擺脫漢字原形的空間枷鎖。然而，這不能突破的漢字空間，恰恰刺激了書法張勢的形成，書法家把這個小小的文字符號的空間，變成了生生宇宙和個體性情的歡樂場。書法家在漢字結構空間裡，帶著枷鎖跳著自由率意的舞蹈，在這個意義上，書法家就是一個荷戟的舞者。

中國書法家要用毛筆來寫陰陽之氣相摩相蕩構成的意象世界，要「以一管之筆，擬太虛之體」。中國書法中的筆勢，就在於反映生命運動的真相。這些生命運動，在宇宙之中感到自由自在，呈翩翩自得之狀，這就是美。在這裡，美就是勢，就是力量，就是虎虎有生氣的節奏。書法形式創造的最高原則，就是造「勢」，並使衝突達到待發、待動、待飛的極致，盡力尋求內在衝蕩的最大值，從而給品鑒者留下豐富的玩味空間，使未曾迸發的在心中迸發，未曾奔騰的在心中奔騰，從而在欣賞者的心裡產生強烈的審美震撼和愉悅。

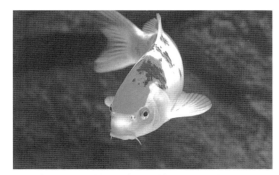

圖1：錦鯉華美的轉身，劃出一條美麗的弧線。

圖2：唐孫過庭〈書譜〉（局部）。

5 提按‥心靈的節奏

前面說過，毛筆相對於硬筆而言，最大的特點就在於它柔韌的筆毫。因為柔軟而富有彈性，所以能產生出萬千變化。而這種變化，主要是通過毛筆的提、按來實現的。提則細，按則粗，古人重視提、按，其實就是重視線條的節奏。

沒有變化的筆劃，一味地粗或者一味地細，都無所謂節奏，只有在筆劃粗細對比中，才能顯示出節奏。書法節奏感的強弱，不單是看筆劃的粗細，更要看粗細的對比，對比突兀了，則節奏感強（圖1）。

作為一種藝術，書法發展到極精微的境界，就逼近於音樂。張懷瓘說書法是「無聲之音」，孫過庭說書法「象八音之迭起」，沈尹默說書法「無聲而有音樂的和諧」[1]，都是說書法的音樂性問題。書法本來是視覺的文字形象，但在書法家筆下，文字的點畫線條似乎具有了美妙的聲音和節奏，它的審美效果和音樂相通，所以是無聲的音樂。

衛夫人說：「點如高峰墜石，磕磕然實如崩也。」袁昂說：「皇象書如歌聲繞梁，琴人舍

微。」索靖說：「騁辭放手，雨行冰散，高音翰厲，溢越流漫。」虞世南說：「鼓瑟綸音，妙響隨意而生。」杜甫用「鏘鏘鳴玉動」來形容張旭草書清越響亮的音韻節律感。唐人形容懷素的草書是「奔蛇走虺勢入座，驟雨旋風聲滿堂」（張謂語）、「下筆長為驟雨聲」（王邕語）、「金盤亂撒水晶珠」、「壁上颼颼風雨飛」（馬雲奇語）[2]，來描述欣賞懷素草書帶來的繁弦急管、大珠小珠落玉盤般的音樂美感。

書法的創作和欣賞，本來是屬於視覺的，卻能引起人們聽覺的享受。這種現象在文藝心理學看來屬於「通感」，即各種感官經驗的觸類旁通。因為相互聯繫著的客觀事物，反映到大腦裡，所形成的心理感受也是相互聯繫的。這種官能的彼此打通，錢鍾書稱之為「體異性通」，他說：

在日常經驗裡，視覺、聽覺、觸覺、嗅覺等等往往可以彼此打通或交通，眼、耳、鼻、身等各個官能的領域可以不分界限。顏色似乎會有溫度，聲音似乎會有形象，冷暖似乎會有重量[3]。

北宋書法家雷簡夫有一段話，把聲音和視覺的官能打通在書法家身上的體驗作了真實的紀錄，他

註釋

1 沈尹默：〈歷代名家學書經驗談輯要釋義〉，《學書有法：沈尹默講書法》，中華書局二〇〇六年版，第一一三頁。

2 參見懷素〈自敘帖〉、王邕〈懷素上人草書歌〉以及馬雲奇〈懷素師草書歌〉。

3 錢鍾書：〈通感〉，參見《文學評論》一九六二年第一期，第十三頁。

說：「近刺雅州，晝臥郡閣，因聞平羌江瀑漲聲，想其波濤翻翻，迅鎚掀闊，高下蹴逐奔去之

狀，無物可寄其情，遽起作書，則心中之想盡出筆下矣[4]。」江水潮漲，波濤翻滾，高下起落，聞

其聲而想其狀，想其狀而動其情，情動而筆落，筆落而聲起，在這時，濤聲、水勢、筆墨、人

心，渾然成為一體，以筆墨的淋漓，奏出江水的華章。

因為節奏是書法音樂性中最重要的因素，所以古人都很重視它。王羲之說：「每作一波，常

三過折筆。」（〈題衛夫人筆陣圖後〉）姜夔說：「故一點一畫，皆有三轉；一波一拂，皆有三

折；一丿又有數樣。」（《續書譜·用筆》）可見，每一個筆劃，都不能是沒有起伏、提按的一

劃直過，而是要創造出內在的節奏來。明人解縉則對在筆法中表現節奏的技法，進一步做了詳細

到近乎繁瑣的演繹：

若夫用筆，毫釐鋒穎之間，頓挫之，鬱屈之，周而折之，抑而揚之，藏而出之，垂而縮之，往

而復之，逆而順之，下而上之，襲而掩之，盤旋之，踴躍之，瀝之使之入，衄之使之凝，染之如

穿，按之如掃，注之趯之，擢之指之，揮之掉之，提之拂之，空中墜之，架虛搶之，窮深掣之，收

而縱之，蟄而伸之，淋之浸淫之使之茂，卷之慝之雕而琢之使之密，覆之削之使之瑩，鼓之舞之使

之奇。（《春雨雜述·書學詳說》）

筆法之千變萬化於此得見，節奏之細膩豐富於此亦可見一斑。但仔細想來，縱有再多筆法，

一旦離開了毛筆的提、按，一切都無從談起。所以書法家就要練就一種本領，駕馭好毛筆，能提

得起，按得開，擒得住，放得脫。清人周星蓮說：「將能此筆正用，側用，順用，重用，輕用，

虛用，實用，擒得定，縱得出，遒得緊，拓得開，渾身都是解數，全仗筆尖毫末鋒芒指使，乃為

合拍。」他又說：「擒、縱二字，是書家要訣。」（《臨池管見》）朱和羹則說：「作字須有操

縱。起筆處，極意縱去；回轉處，竭力騰挪。」（《臨池心解》）周、朱兩人說的「擒縱」和

「操縱」，其實就是放縱和攢促的統一，二者都是提、按的拓展。

康有為云：「能移人情，乃為書之至極。」此言真乃卓然之論。音樂為什麼最抒情？因為音

樂在時間之流裡展現了感情的流動。書法為什麼像音樂，所謂「象八音之迭起」？因為書法有音

樂般的節奏與和諧，它在點畫之間，流瀉出人心的起伏律動。沈尹默說書法「無聲而有音樂的和

諧」，張懷瓘說書法是「無聲之音」，都是說書法的音樂性問題，這種音樂性，主要表現在運筆

的節奏上。書法在線條的流走中，具有一種音樂性的節奏，因而具有時間性藝術的特徵。在書法

中，節奏表現為筆劃線條長短、曲直、粗細變化的承接，而粗細輕重皆由毛筆提、按而來。觀者

常常會因為眼睛追隨優美流暢變化的線條感到愉悅，在欣賞連綿的行草書時尤其如此。

在欣賞書法時，由於節奏隱於內，不容易把握，所以蘇軾說：「辨書之難，正如聽響切脈5。」

註釋

4 轉引自朱長文：《墨池編》卷二《唐雷簡夫聽江聲帖》，《文淵閣四庫全書》本。

5 轉引自明潘之淙：《書法離鈎》卷八《鑒賞》，《文淵閣四庫全書》本。

把握書法的內在節奏，就像醫生號脈一樣，要去證會和感受。書法內在的節奏沒有形貌，無法指陳，無以名之，古人稱之為「韻」。「韻」就是韻律，就是一種內在的律動與節奏。它在書法中的地位極高，對於書法而言，有韻則生，無韻則死；有韻則雅，無韻則俗；有韻則響，無韻則沉；有韻則遠，無韻則局。

書法中重視「韻」，就是重視由線條內部的節奏所生發、而蕩漾於線條之外的一種節奏的暗示，以及這種節奏和律動背後所折射的生命情愫。

西方近代寫實主義繪畫中的線條，是由黃金分割律帶來線條比例的均衡和畫面的調和，追求形似的逼真模擬。中國書法中的線條，是生命情愫的音樂性的律動。書法家重視線條，但追求的是從線條中解放出來，忘掉線條，在線條自由自在的流走中，表現其所領會到的精神意境。這是一種根植於線條、又超越於線條之上的精神意境。筆、墨形式是有限的，而人的精神是無限的，能否使有限通向無限，使有限的筆、墨成為一個引子，引領人的精神遨遊到自由無限的空間裡，這是衡量藝術高低成敗的重要標準。書法憑藉「韻」而把有限通向了無限，這就是它的魅力所在。

對於書法而言，有韻就是在筆意中具有這種從有限通向無限的可能性，使人讀之而有味，品之而「有餘意」。「有餘意」，就是要妙在筆墨之外，筆墨要簡，意味要豐，筆墨之外有意味就是有「韻」。書法家常以「不寫出」來寫「寫不出」之餘味，以少少許勝多多許。

蘇軾說：「予嘗論書，以為鍾、王之跡，蕭散閑遠，妙在筆墨之外。」又說：「作字要手

熟，則神氣完實而有餘韻。」黃山谷論書，最重一「韻」字，他說：「書畫以韻為主」，「工拙要須韻勝耳」，「論人物要是韻勝為尤難得，蓄書者能以韻觀之，當得彷彿」（〈山谷論書〉）。

一個「韻」字，擒住了宋人書法美學思想的關鍵，其核心就是對一種音樂性節奏的把握，即外在的平淡之中，蘊含了豐富的韻律感；而這種韻律和節奏，最直接地傳達出一個人的風神氣度和精神境界。「韻」，就在於那一點一撇、一波一挑之間流露出來的節奏韻律和一種音樂感（圖2、3）。宋人所追求的「韻」，在一定意義上是對晉人書法精神美的追溯和回歸。

不過，點畫振動的音樂般輕重疾徐的節奏，並非由耳朵聽到的真實聲音，而恰似從人胸中響出的一樣，是一種「心靈的節奏」，是一種「內感的音響」。清人王原祁說：「聲音一道，未嘗不與畫通。音之清濁，猶畫之氣韻也。音之品節，猶畫之間架也。音之出落，猶畫之筆墨也[6]。」他以繪畫中畫面各部分的調和，比作音樂的律動一樣，來解釋繪畫的氣韻問題（圖4）。在這時，聲音美與精神美就不是對立的，而是一體的。徐復觀說：「韻可以說是音響的神。」韻，就是一種由聲音音樂之美所涵攝的人的內在精神之美。

彈出無聲紙上音，一支竹管，一錠松煙，千百年來寄託了多少中國文人的生命情愫。在書法家的筆下，時而跳蕩，時而曼妙，時而激越，時而悠揚，這音律不同的心曲，交織成中國書法歷

註釋

6 王原祁：《麓臺題畫稿》，清《昭代叢書》本。

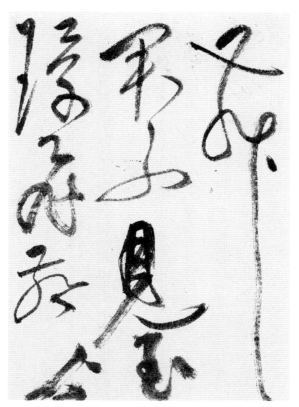
圖1：明人祝枝山的草書如疾風驟雨，節奏鏗鏘。

史長廊裡深情的迴響，成為歷史的弦音。中國的書法，就像是一首古老而又年輕的歌，千百年來，久久地在我們民族審美心靈的深處迴蕩。

反覆練字，其實就是練習一種把自我生命融入點畫的能力。我們所追求的書法線條，是奔放而又流暢，激越而又歡快，充滿著生命的動感。書法於我們而言，不僅是職業手段，更是人生需要，它成為我們點化生活的美的精靈。

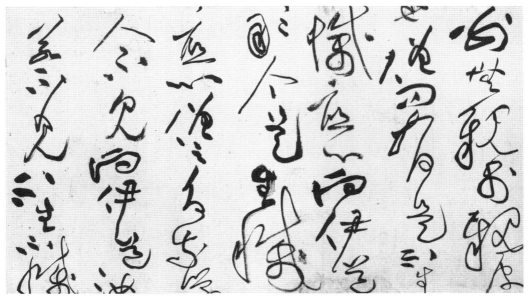

圖2：北宋黃庭堅草書波撇點畫起伏跌宕，如蕩槳般富有節奏感（黃庭堅草書〈諸上座帖〉局部）。

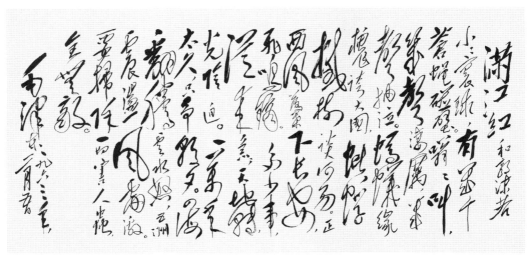

圖3：毛澤東草書大小錯落，起伏跌宕，大開大闔，縱橫馳騁。

圖4：清王原祁〈仿倪瓚山水圖〉。

6 墨法：墨分五色

書法點畫線條中節奏的呈現，除了用筆之外，還有賴於墨色之助。

在酣暢淋漓的墨色氤氳中，書法家和畫家一樣，成就了一個氣化流動、虛靈縹緲的藝術空間。在中國書法家看來，墨和氣的關係十分緊密，墨的世界就是氣的世界。氤氳，即「絪縕」，原指天地陰陽二氣交感，孕育動盪和流動的混沌狀態。這種狀態，也就是作為萬物本原而又混沌未分的氣的一種運動狀態。墨的世界，之所以能幻化出一個生意盎然的世界，與中國傳統哲學中的氣化哲學密切相關。

在書法中，墨氣主要是通過墨色的濃淡變化、枯潤對比、漲墨暈染等彰顯出來。離開了墨色的濃淡變化、枯潤對比、漲墨暈染等等，墨氣則無處可見。書法家寫字很重視調墨，調墨離不開水和墨，水是無，墨是有，水至清而無色，墨至純而大黑，書法就是要在水和墨這「兩端」的交融變化中，來展現那墨氣的流動聚散，展現那水墨淋漓和墨氣氤氳的效果（圖1）。

而在書法家書寫的瞬間，紙和墨之間又構成了一個新的「兩端」：墨為玄色，玄為陰；紙為

白色，白為陽，陰陽相摩相蕩，故能肇自然之性，成造化之功。中國書法和繪畫，是要通過紙、墨的形式，借助於宣紙特有的洇化功能，以筆、墨酣暢淋漓的潑染塗寫，盡廣大而極精微，來掘取宇宙和個體生命深層的奧祕。

我們知道，中國畫家對於水墨有著一種獨特的偏愛，書畫藝術幾乎就是水墨的藝術。這裡面包含著中國人一種迥異於西方的獨特的色彩觀念。西方人的色彩觀念，是一種科學觀念的結果，由物理學、光學所理解的科學的色彩觀，成為西方色彩學的基礎。他們認為，光是色彩發生的原因，色彩只是人類對光感覺的結果。這是根據現代物理學、光學、生理學、心理學的一系列實驗結果得出的科學結論。由此，對於自然光的光譜分析，便奠定了色彩學上三原色理論的基礎。與西方科學的色彩學觀相對照，中國人的色彩理論可以稱為哲學的色彩學。在人類已有的各種文明中，沒有哪一種文明像古代中國文明那樣，重視色彩的象徵意義、精神內涵與哲學價值，也沒有哪一種文明將色彩作為哲學意義上的宇宙秩序來使用。

書法中的「墨分五色」觀念，是在五行哲學的啟發下產生的。中國古代哲人，根據陰陽五行哲學原則，將色彩歸為五種基本元素，即青、赤、黃、白、黑五色。五色就是五行的表現，五色與五行之間存在著對應的關係：水為黑，火為赤，木為青，金為白，土為黃，以這五種色彩分別象徵自然界和社會人類的各個方面，並組織成某種密不可分的關聯結構，五色對應五行、五色象徵五方、五色顯示五德等等。受五行哲學的影響，中國人認為天有東、西、南、北、中五方，音有宮、商、角、徵、羽五音，物有金、木、水、火、土五行，顏色也不出於紅、黃、藍、白、黑

五色。中國人長期將五色視為基本的色彩，所以清人沈宗騫說：「五色源於五行，謂之正色，而五行相錯雜以成者謂之間色，皆天地自然之文章。」

水、墨看似只有黑、白二色，但是在水、墨交替的變化中，墨色層次豐富，可以幻化出濃淡枯濕無窮無盡的層次。因為受五行模式的影響，中國人便用五種墨色來代表墨和水的巧妙運用中所表現出豐富的變化。關於「墨分五色」所指，歷來說法不一。有的說指濃、淡、乾、濕、黑，有的說指焦、濃、重、淡、清，也有的說指枯、濕、濃、淡、焦或者為濃、淡、渴、潤、漲，還有的把飛白也納入進來，莫衷一是，只不過都指出了墨色變化產生出的不同層次。

總體上看，在唐代以前，中國書法對墨色的要求，主要還是濃黑為主，最經典的表述就是「一點如漆」。到了唐代，書法開始關注墨色變化。歐陽詢說：「墨淡則傷神采，絕濃必滯鋒毫。」孫過庭說：「帶燥方潤，將濃遂枯。」他們追求濃淡適宜中和的墨色美。但在洇染暈化的宣紙使用之前，淡墨的妙處在絹素和麻紙上不易體現，容易因淡而缺乏神采，所以，實際上用墨還是以濃為主，他們甚至希望墨色能數百年保全如漆，不至於洇化散脫。

而當水墨畫「墨分五色」的觀念進入書法之後，書法的墨色變化開始變得微妙起來，富有內在節奏感和層次感的水墨洇化，在墨氣氤氳之中展盡大千世界的奧祕。書法中講究「一團墨氣紙上來」，氣不可見，而墨色的變化，幫助了氣感的視覺化和豐富化，使不可視變為可視。毛筆能表現力量和節奏，但筆力是含於內的，沒有長期的筆墨體驗不容易感覺到；而墨的氤氳變化，可以在瞬間展開一個生氣流動的世界，使氣形之於目，引起強烈的審美愉悅。

在書法史上，明末對於書法墨法的發展至為關鍵。董其昌、王鐸、傅山等，更是拓展了書法的墨色境界，讓人耳目一新。董其昌的書法，體現了一種玄淡素雅的墨色之妙；王鐸、傅山用筆奇肆放縱、用墨大膽潑辣，漲墨渴筆，任情揮灑，天趣橫生（圖2、3）。

尤其王鐸，喜書大幅條屏，縱長逾丈，往往飽蘸墨，豪氣鬱勃胸中，一氣呵成地寫出一串串文字來。其墨色由濃而淡、而枯，至無墨時仍皴擦而成乾渴的筆劃，忽又蘸墨，由渴極到潤極，正如「渴驥奔泉」。枯筆和水墨的對比，造成極大的反差，帶給人們視覺的激動和審美的愉悅，墨色之妙於此可見一斑。王鐸最有特色的墨法，是「漲墨」的使用，「興會淋漓」四字，正可得漲墨之妙。從董其昌的淡墨，到王鐸的漲墨，再到清代王文治的淡墨，一直到當代林散之的暈墨，他們豐富了書法的墨色表現，拓展了書法中氣的表現形式，讓人真正能從書法中，感受那類似於水墨山水一樣墨氣氤氳的藝術效果。

為了達到水墨氤氳、墨氣淋漓的效果，古人對如何用墨、蘸墨也十分講究。周星蓮說：

用墨之法，濃欲其活，淡欲其華。活與華，非墨寬不可。「古硯微凹聚墨多」，可想見古人意也。「濡染大筆何淋漓」，淋漓二字，正有講究。濡染亦自有法，作書時須通開其筆，點入硯池，如篙之點水，使墨從筆尖入，則筆酣而墨飽；揮灑之下，使墨從筆尖出，則墨酣而筆凝。杜詩云：「元氣淋漓障猶濕」。古人字畫流傳久遠之後，如初脫手光景，精氣神采不可磨滅。不善用墨者，濃則易枯，淡則近薄，不數年間，已淹淹無生氣矣。（《臨池管見》）

「墨寬」，就是墨飽，要蘸墨多，濃墨要寫得靈活，淡墨要寫得華美，都要筆酣墨飽，墨寬之法，乃是破枯、破薄之法。而且，蘸墨的方法，亦大有講究，筆須通開，通開則蓄墨多而便於揮運，但蘸墨時，當筆尖點入硯池，一粘即起，這樣容易產生墨韻之變化。陳繹曾也談到蘸墨之法，且說得極為生動。他說：

筆尖受水，一點已枯矣。水墨皆藏於副毫之內，蹲之則水下，駐之則水聚，提之則水皆入紙矣。捺以勻之，搶以殺之、補之，衄以圓之，過貴乎疾，如飛鳥驚蛇，力到自然，不可少凝滯，仍不得重改。（《翰林要訣》）

尤其是使用新筆，不可只將筆化開到三分，以其含墨量少，稍一運動，墨已枯矣。故筆宜開足，開足則水墨貯藏於筆毫之內，再結合運筆中的蹲、駐、按、提、過、搶等動作，墨色自然靈活而富於變化。明人趙宧光說：「凡強紙用墨，使墨有餘；濃墨用筆，使筆勿渴。飲墨如貪，吐墨如吝。不貪則不膽，不吝則不清，不膽可，不清未可，俗最忌也。」「飲墨如貪，吐墨如吝」這八個字，最可深味。前人說「潑墨如神，惜墨如金」，說的也是這個意思。

清人蔣驥則說：「用筆，潤則實搶，濕則虛搶。」搶就是搶筆，是快而有力的收筆動作。墨濃而潤時就用實搶，筆鋒按於紙面上作收勢；墨淡而濕時就用虛搶，筆鋒提於空中作收勢。而要知道古人用墨的妙處，觀摩學習古人墨蹟是最重要的途徑，因為用筆的起止和輕重變化、墨色的

濃淡、線條的枯潤以及筆勢呼應，都清晰地呈現在紙上了。

總之，從對墨色變化的探求，我們約略可以一窺中國書法發展的脈絡軌跡：從拋棄朱色選擇墨色，從濃墨傳神到淡墨顯韻，從濃不凝滯、淡不浮怯到水墨淋漓、漲於字外，書法的墨色變化從一個側面反映了書法發展的時代特徵。沈曾植對此有一個概括，指出墨色的時代變遷，尤其是宋以前畫家得筆法於書，元以後書家取墨法於畫，可謂一語泄出書畫筆墨相互影響的機竅，他說：

墨法古今之異，北宋濃墨實用，南宋濃墨活用，元人墨薄於宋，在濃淡間，香光始開淡墨一派，本朝名家又有用乾墨者。大略如是，與畫法有相通處。自宋以前，畫家取筆法於書；元世以來，書家取墨法於畫。近人好談美術，此亦美術觀念之融通也1。

註釋

1 沈曾植：《海日樓箚叢》卷八〈墨法古今之異〉，遼寧教育出版社一九九八年版。

圖2：清王鐸草書立軸。　　　　　　　圖1：畫家們營構水墨淋漓的氤氳世界。

圖3：清傅山的書法。

第3章

———

結體章法

1 均衡與對稱

漢字由一個個點畫部首組成，就好比房屋由一件件磚瓦和木材搭建而成一樣。很多人習慣用建築來比況書法，指出書法中有一種類似於建築的特徵。劉熙載曾說：「書凡兩種：篆、分、正為一種，皆詳而靜者也；行、草為一種，皆簡而動者也。」（《藝概・書概》）如果說，前者有類似於建築和雕塑的特徵，是靜；後者則有類似於音樂和舞蹈的特徵，是動。由此，書法的藝術性就格外表現在造型性和節奏化兩個方面。

中國書法家有兩個任務：一是盡可能藝術化地塑造漢字結構的形態本身，使之包含著均衡、理性、秩序、對稱、和諧的意味；二是力求掙脫漢字結構本身的限制與規定，努力表達出自己的情趣。這兩個任務，在不同的字體中，自然有不同的側重，所以，劉熙載說篆、隸、楷屬於「詳而靜」，行、草屬於「簡而動」。

在楷書、隸書、篆書的學習過程中，均衡和對稱是最先需要被了解的基本原則。清人張樹侯說：

吾謂作字之道，其結體不過一「稱」字；布白不過一「勻」字。字忌冗，勻則無冗矣；字忌散，稱則無散矣。筆劃愈繁，佈置愈宜疏，疏則綽有餘地；筆劃愈簡，結構愈宜緊，緊則方不鬆懈。此最學者所當知也。（《書法真詮》）

對勻稱的要求，實際上是基於一種安全的心理需要。按照二十世紀美國心理學家馬斯洛的「需要層次理論」，我們每一個人對於安全、穩定、秩序的需要，是僅次於生理需要的最為基本的需要。這種需要，在我們學習和欣賞書法時，潛在地發生著作用。

當我們在一個個漢字的書寫中，不再注目於它的實用性，而是把墨塗的痕跡看成有生命、有性格的東西時，實際上已經發生了審美的移情作用。這時，我們是以一個人的生命來感覺一個漢字的。蘇軾說：「書必有神、氣、骨、肉、血，五者闕一，不為成書也。」立書如立人，一字一篇之成，就像確立起一個生機勃勃的人的形象。一個初學毛筆的孩童，在還不能把字寫得更加美觀之前，常常先被要求寫得「端正」、「規矩」，這實際上是在孩子幼小的生命中注入了一個秩序的起點。書法練習對於童年人格培養薰陶的作用，於此也可見一斑。

由此，人們進一步探討中國書法對於中國人審美觀念的基礎意義。林語堂曾說過：

在中國繪畫的線條和構思上，在中國建築的形式和結構上，我們將可以分辨出那些從中國書法發展起來的原則。

又說：

比方說，中國的建築，不管是樓牌、亭子還是廟宇，沒有任何一種建築的和諧感與形式美，不是導源於某種中國書法的風格[1]。

雖然我不知道中國建築形式和構造的原則是不是真從書法中來，但是在我們一般的經驗中，很容易找到中國建築和書法形式的契合之處。我們玩味一片中國建築的空間，有時就像是在品讀一個精妙的書法結構。

先說對稱。以「中」字為例，它在一個簡單的長方形中間畫一條線，就像是在一個建築物的主軸上面畫一條線，讓主軸兩邊對稱。而中國從古到今的主要宮殿，差不多都是一個系列，都是由這樣的長方形串起來的，這是中國建築的基本配置（圖1）。從相當多的考古遺址挖掘來看，至少從商代開始，中國的建築大多是雙數開間的。只不過，大約漢代以後，中國建築的空間多以三間房屋為主，那條中間的軸線就不是實在的分割線，而是一條虛線罷了。

可以說，世界上沒有哪一種文化像中國文化一樣，在建築群的佈置中如此強調中軸線，它甚至成為整個城市規劃的核心。一個城市的整體設計，就是由這一條中軸線的位置來決定。這條線畫在哪裡，畫多長，就奠定了整個城市規劃的基調。其中，最典型的就是北京城。北京城的中軸線，被建築學家梁思成稱為「偉大的秩序」。它是由一條長八公里的南北中軸線貫穿，各種建築

和景觀都是沿著這條中軸線有秩序地展開，前後起伏，左右對稱，整個城市獨有的壯美秩序，就依賴這條中軸線得以形成，它成為了整個北京城的脊樑。

在其他一些重要的城市裡，也有類似的中軸線，比如古都西安等。這個中軸線，是這個城市的主線。有了主線，那些次要、輔助的細小線條就能歸於有序。無論是唐代的格子，還是宋代以後的巷弄，無論這些線或長或短，以及它們之間包括部分和整體之間的關係，都由它們自身的重要性不同而佔據不同的位置。中軸線的目的，是建立起一種秩序，而建立的基本辦法則是對稱。

中國人這種對稱的空間觀念，有著樸素的淵源，它是從對人體的觀照開始的。當我們把世界上的一切返歸到人體去解釋的時候，就發現了生命的對稱原則。人體是對稱的，以人為本的建築也是對稱的。在中國，對稱和中軸線是一回事。建築中的中軸線，是一種觀念上的建構，是一個隱在的、抽象的線。

我們知道，中國建築主要採用樑柱結構，中國書法是用點畫線條來結構。每一個漢字似乎就是一個樑柱結構建築的抽象化。當我們這樣對中國建築特徵進行描述的時候，實際上也幾乎是在說中國書法結構中最基本的對稱法則。一個字，只要有了一條中軸線，無論它是顯在的還是隱在

註釋

1 林語堂：《中國人·中國書法》（全譯本），學林出版社一九九四年版，第二八五、二九〇頁。

的，那麼字中的一切筆劃，不管是長是短，都能歸於有序，並調和成一個和諧的整體。這個中軸線，便成了這個字形結構的靈魂。

再說均衡。在中國書法中，篆、隸、楷三種字體比較接近於建築的特徵，它們是在字體的書寫中建構起一種心靈的秩序。所以，在這些字體的書寫意識中，無一不隱含著一條隱在的秩序之線，由此也無一不滲透著根深蒂固的主從尊卑思想。點不是孤立的點，橫不是孤立的橫，點畫之間有尊卑主客之序，同時又形成一個有機的生命整體。朱和羹說：

作字有主筆，則紀綱不紊。寫山水家，萬壑千岩，經營滿幅，其中要先立主峰。主峰立定，其餘層巒疊嶂，旁見側出，皆血脈流通。作書之法亦如之，每字中立定主筆。凡佈局、勢展、結構、操縱、側瀉、力撐，皆主筆左右之也。有此主筆，四面呼吸相通。（《臨池心解》）

書法有主筆，有餘筆，則能條理分明，秩序井然，綱紀不亂，整個生命有機體自然血脈相連，呼吸相通。

一個字當中，有以橫畫為主筆的，有以豎畫為主筆的，有以撇畫為主筆的，有以捺畫為主筆的，有以豎鉤或彎鉤為主筆的，有以斜鉤或臥鉤為主筆的，也有以橫折鉤或橫折彎鉤為主筆的。當然，也有用筆劃的組合為主筆的，如有以橫、豎組合為主筆的，也有以撇、捺組合為主筆的。

總而言之，主筆是一個字之中最主要的筆劃，就像是一個家庭的主心骨或頂樑柱。

字的主筆通常在字中起到一種平衡、支撐、穩定的作用，一般會寫得大而長，或雄厚，或舒展，所以，善書者必爭此一筆。清人劉熙載說：「畫山者必有主峰，為諸峰所拱向；作字者必有主筆，為餘筆所拱向。主筆有差，則餘筆皆敗，故善書者，必爭此一筆。」（《藝概·書概》）爭此關鍵一筆，則整個字就能重心安穩，不致傾覆，這就是均衡。

在書法中，不僅講主筆，還講究筆順。筆順是漢字筆劃的書寫順序。大部分漢字都是由若干筆劃組成的，書寫時筆劃之間都有先後順序，就好比一個家庭之中有長幼尊卑一樣。在最先學字的時候，我們會被同時要求掌握筆順規則。如先橫後豎，先撇後捺，從上到下，從左到右，從外到內，先裡頭再封口，先中間後兩邊等等。除此之外，點在上面或左上的，一般先寫點；點在右上、字內或字下的，一般後寫點；右上或左上是包圍結構的字，往往先外後裡；左下是包圍結構的字，則往往是先裡後外；下部是包圍結構的字，常常先裡後外；上部是包圍結構的字，常常是先外後裡等等。這些看似繁雜瑣碎的筆順法則，實際上不僅僅是一種順序要求，更主要的是服務於結構均衡的需要。換句話說，按照這樣的筆順法則，更容易結構均衡。

就拿顏字來說吧，顏真卿楷書的最大特點是「穩實而利民用」，原本就吸取了當時民間抄寫體的特徵，日後更是成為宋代印刷體的藍本，這是人人可學著寫的（圖2）。顏體與盛唐狂草當然很不一樣，同時與晉人那種超群軼倫、華貴雅逸的氣派迥異，屬於有法可依的一類。有法可依，就是秩序建立的標誌，它建立起了工整規矩的世俗風度。顏體楷書的結構，左右基本對稱，同時重心均衡安穩，能出之以堂堂正面形象，以深厚剛健、方正莊嚴為體，以齊整大度、元氣渾

然為宗，不復以姿媚為念。顏體字是「書尚法」所臻至的極軌，把盛唐那種雄壯奇偉的氣勢和激情，都納入了規範和秩序之中。在線條中所蘊含的深厚情懷，並不是以噴薄而出的狂草形式表現，而是嚴格地收納凝練到一定的形式、規格、律令之中，在形式上罩上了一種嚴密的約束和嚴格的規範（圖3）。

作為結構中最基本的法則，均衡與對稱也可以用另一個詞來概括，那就是「平正」。平，重心安穩也；正，左右適當也。平是均衡，正是對稱（圖4）。

王羲之說：「夫書，字貴平正安穩。」（〈書論〉）又說：「分間布白，上下齊平；均其體制，大小尤難。大字促之貴小，小字促之貴大，自然寬狹得所，不失其宜」，「分間布白，遠近宜均，上下得所，自然平穩」（《筆勢論十二章》）。蕭衍在〈觀鍾繇書法十二意〉中有「平」、「均」、「稱」等「筆意」。歐陽詢則說：「四面停勻，八邊具備，短長合度，粗細折中」，「分間布白，勿令偏側」，「斜正如人，上稱下載」等（〈八訣〉）。孫過庭也說：「初學分佈，但求平正。」（〈書譜〉）

從這些重要的書法理論文獻中，我們可以看到書法家們對於「平正」的注目和傾心。平正、均衡、對稱，實際上不僅是初學者觸摸書法之門的鑰匙，也是很多書法家風格奠定的基石。比如，在李斯的小篆中，我們就能充分領略到小篆帶給我們的均衡之美、對稱之美，總而言之，是一種秩序之美（圖5）。

104

圖2：穩實而利民用的顏體字（顏真卿〈多寶塔感應碑〉，局部）。

圖1：中國建築中的對稱原則（引自劉敦楨〈中國古代建築史〉，第207頁）。

勅國儲為天下之本師
導乃元良之教將以
本固必由教先非求中
賢何以審諭光祿大
夫行吏部尚書充禮
儀使上柱國魯郡開
國公顏真卿立德
踐行當四科之首籙

圖3：唐顏真卿〈自書告身帖〉（局部）。

圖4：顏真卿〈大唐中興頌〉以「平正」為美。

圖5：秦李斯〈嶧山刻石〉極具均衡對稱之美。

2 臨危據槁之形

但是，單純的均衡對稱之美，並不是中國書法美的最高形式，必然要輔之以穿插和錯落之美，甚至製造出一種險絕之態，孫過庭稱之為「臨危據槁之形」。我認為，這是理解中國書法結構法則的第二把鑰匙。

我們知道，漢字儘管在理論上說是方方正正的，但實際上卻是由最為奇特的筆劃組成的。撇與捺、斜鉤與彎鉤的普遍使用，就使得書法家們不得不想方設法，以解決那些結構在不規則中千變萬化的問題。如何才能和諧？如何才能勻稱？如何才能緊密？如何才能平衡？這時候他們發現，各種字形並非就像建築中的樑柱一樣都由橫、豎構成，各種奇異形狀的點畫，或撇捺，或彎鉤，或斜挑，並沒有完全賦予字形結構以均衡和對稱的便利。為了獲得某種新的均衡，穿插與錯落就成為結構法則中不可或缺的基本原理。甚至那些看上去一板一眼的結體，或者懶懶散散的字形，都會因為穿插與錯落的妙用，而增加一種參差不齊的錯落美。

實際上，王羲之在提出「字貴平正安穩」時，並不是要求簡單的橫平豎直，而是要求字形能

107

夠偃卬得宜、欹正合體、大小適當、長短合度，即所謂「有偃有仰，有欹有側有斜，或小或大，或長或短」（〈書論〉）。宋人姜夔有一段話，更明確指出了楷書拘於平正之失：

「真書以平正為善」，此世俗之論，唐人之失也。古今真書之神妙，無出鍾元常，其次則王逸少。今觀二家之書，皆瀟灑縱橫，何拘平正？……且字之長短、大小、斜正、疏密，天然不齊，孰能一之？謂如「東」字之長，「西」字之短，「口」字之小，「體」字之大，「朋」字之斜，「黨」字之正，「千」字之疏，「萬」字之密，畫多者宜瘦，少者宜肥。魏晉書法之高，良由各盡字之真態，不以私意參之耳。（《續書譜·真書》）

姜夔「良由各盡字之真態」一語說得真好。「真態」，即本真之態、自然之態。字形的「真態」本來就有長有短，有大有小，有斜有正，有疏有密，所以不必斷鶴續鳧，整齊劃一。最重要的是，因字而立形，隨類而賦形，要有穿插，有避讓，有錯落，有朝揖，隨宜屈伸以變換，在有筆墨處求法度，在無筆墨處求神理（圖1）。

唐人李肇《國史補》中，記載了一個著名的典故，謂張旭自言曾見公主與擔夫在羊腸小徑上相遇而爭道，各不相犯，但又能閃避行進得宜，從而領悟到書法上的穿插與避讓之理。也就是說，在字形結構布白中，空間有限，甚至非常狹窄，但又要各得所宜，沒有局促壅滯之感，關鍵在於主次揖讓之間，能違而不犯，進退參差有致，張弛迎讓有情。黃賓虹對這個典故作了自己的

解讀：「古人言書法，嘗有『擔夫爭道』之喻。蓋擔夫膊能承物，既有其力，即數十擔夫相遇

於途，或讓右，或讓左，雖彼來此往，前趨後繼，不致相碰。此用筆之妙契也。」（《賓虹畫語

錄》）黃賓虹說的「用筆之妙契」，實際上就是結構法則中的穿插避讓之理，而穿插避讓，正可

以破除由於對稱帶來的呆板（圖2）。

同樣，均衡並不是絕對的均勻分佈和整齊排列，而是要在不整齊和不均勻中獲得一種參差之

美和天然之趣。明人董其昌就說：

作書所最忌者位置等勻。且如一字中，須有收有放，有精神相挽處。……古人神氣淋漓翰墨

間，妙處在隨意所如，自成體勢，故為作者。字如算子，便不是書。（《畫禪室隨筆》）

結體固然以得「重心」為最要，但不能等勻堆疊，須有收放，有斂縱，特別是有「精神相挽

處」，否則就是「字如算子」了。其實「字如算子」之作，其中並不乏均衡與對稱，卻成為書法

批評中最為嚴苛的話語。

「字如算子」一語，出自王羲之〈題衛夫人筆陣圖後〉：「若平直相似，狀如算子，上下方

整，前後齊平，便不是書，但得其點畫耳。」「算子」是古代計算用的竹制籌子，形如小木棍，

長短粗細一樣（長六寸左右）。像「算子」一樣的書法，無疑是方整刻板、整齊劃一、缺少變化

的（圖3）。

王羲之進一步還舉列說，從前有個叫宋翼的人，常常寫出這樣呆板的字，被他的老師鍾繇狠狠地斥責教訓了一番，嚇得他三年不敢和鍾繇見面。後來，他下定決心改變自己的這個毛病，苦練筆法和筆勢，特別是後來讀了《筆勢論》，按照書中提示的方法苦練之後，他的書法才出了名的。

關於「布算」一說，清初馮班又進一步申述道：「點不變謂之『布棋』，畫不變謂之『布算』，最是大忌。如『真』字中三筆須不同，『佳』字中左倚人向右，右四畫亦要俯仰有情。」（《鈍吟書要》）也是強調整齊中須有變化。

能於同處不求同，唯不能同斯大雄。前面說過，均衡和對稱是為了把字寫穩，字固然要寫穩，但為了求穩，把字寫得平正呆板，狀如算子，就會有很大的局限性。所以書法家普遍要求在穩之後求不穩，在平正之後求險絕，整齊之後求錯落。孫過庭說得好：

觀夫懸針垂露之異，奔雷墜石之奇，鴻飛獸駭之資，鸞舞蛇驚之態，絕岸頹峰之勢，臨危據槁之形。或重若崩雲，或輕如蟬翼，導之則泉注，頓之則山安。纖纖乎似初月之出天涯，落落乎猶眾星之列河漢，同自然之妙有，非力運之能成。（〈書譜〉）

這段話是對鍾繇、張芝、二王書法的崇高評價。作者用了一連串比喻，或言用筆之奇妙，或言結體之險絕，或言筆勢之超邁，或言墨色之濃淡，或言行氣之貫通，或言章法之錯落，總之，他

們的書法要能同於大自然的神奇妙有，達到巧奪天工、冥契自然的境界。各種自然物象的生動意態，就這樣在書法家的筆墨裡，在點畫線條中，重新復活了；萬千生動物象，竟囊括在寥寥數筆點畫之中，真所謂「稟陰陽而動靜，體萬物以成形」。

明人湯臨初也說：「字形本有長短、廣狹、大小、繁簡，不可概齊。但能各就本體，盡其形勢，雖復字字異形、行行殊致，乃能極其自然，令人有意外之想。」（〈書指〉）近代書法家曾熙曾經談到「不穩」之妙：

翁覃溪（即翁方綱）一生「穩」字誤之：石庵（即劉墉）八十後能到「不穩」；猿叟（即何紹基）七十後便「不穩」，惟下筆時時有犯險之心，故「不穩」。愈「不穩」，則愈妙。（參見《書林藻鑒》）

「不穩」之妙，實際上並沒有背離「穩」，所謂「似欹實正」、化險為夷是也。近代書法教育家李瑞清，曾這樣評價金文和魏碑的結體之妙：「字似欹而實正，此唐太宗贊右軍語也。其實亦從商周鐘鼎中來。此秘惟〈鶴銘〉、〈龍顏〉、〈鄭道昭〉、〈張黑女〉及此石傳之，其要在得書之重心點也。」（〈匡喆刻經頌九跋〉）得「書之重心點」，就能在「不穩」中獲得「穩」的感覺，正如孫過庭所說的著名的「三段論」：「初學分佈，但求平正；既知平正，務追險絕；既能險絕，復歸平正。初謂未及，中則過之，後乃通會。通會之際，人書俱老。」（〈書譜〉）

111

我們在很多碑帖中，能夠看到很多看似不平衡，實際上卻十分平衡的結構形態。或一面高一面低，或一端斜一端正，或如金雞獨立，或如渴驥奔泉。即便兩個對稱部分的大小和位置，也故意使之不完全相同。這樣，這種看似不平衡的結體，就比那種四平八穩的結體更有動感，更有「勢」，更帶有一種衝力和張力的美（圖4）。

這種衝力的美，與那種純靜態之美的區別，就像是一個人站立或靜坐之圖景，與揮舞高爾夫球棒或把足球猛一腳踢上天時的圖景的區別。又如一位女士把頭往後一仰的照片，要比她正視前方的照片動態感更強。所以，書法家寫中國漢字時，筆劃起端總是側向一方，這比平平地劃過去要藝術得多。

這種結構的範例，可見於〈張猛龍碑〉（圖5）。其中字體似有倒塌之勢，卻又能很好地保持平衡[2]。實際上，也正是在「欹」和「險」之中，人們獲得了更大的審美愉悅。金聖歎曾這樣評價《水滸》：「駭殺人、樂殺人、奇殺人、妙殺人」，「讀之令人心痛，令人快活」。可見，在小說或影視的欣賞時，愈是驚險，愈是駭人，愈是心痛，就愈是流淚，愈是快活，愈是滿足，愈是一種審美享受。很多人喜歡看偵探小說、驚險電影或者鬼片，愈是怕，愈愛看，是一樣的道理。

董其昌曾批評趙孟頫的楷書過於「平正」：「古人作書，必不作正局。蓋以奇為正，此趙吳興所以不入晉、唐門室也。」（《畫禪室隨筆》）作書不可一味平正，必須以奇為正，就像兵法中講的用兵之道一樣。兵家常說，戰勢不過奇正[3]：用堂堂之陣、正正之旗進行決鬥，與敵人作正面交鋒的主攻部隊，就是「正」；而將軍手中留下的作側翼接應或發動突襲的機動部隊，就是

「奇」4。先出合戰為正，後出為奇；正兵當敵，奇兵旁出，擊其不備，這一擊，就如同扣動弩機時所造成的關鍵變化，所以兵貴出奇，就像筮法之重「歸奇」一樣。兵家喜用奇兵，書法也要善用奇，笪重光說：「形勢之錯落在奇正。」（〈書筏〉）奇和正相互參用，則能奇正相生。奇不是刻意造作，而是造勢的點睛之筆，是書法家手裡的「機動部隊」，是追加上去的關鍵一筆。

關於書法中正與奇的關係，項穆有一段很好的論述：

書法要旨，有正與奇。所謂正者，偃仰頓挫，揭按照應，筋骨威儀，確有節制是也。所謂奇者，參差起復，騰凌射空，風情恣態，巧妙多端是也。奇即運於正之內，正即列於奇之中。正而無奇，雖莊嚴沉實，恒樸厚而少文；奇而弗正，雖雄爽飛妍，多謔屬而乏雅。（《書法雅言·奇正》）

註釋

1 〈鶴銘〉指摩崖刻石〈瘞鶴銘〉；〈龍顏〉指〈爨龍顏碑〉；〈鄭道昭〉指雲峰山摩崖刻石，被認為是鄭道昭所書；〈張黑女〉指〈張黑女墓誌〉，也稱〈張玄墓誌〉；「此石」指〈匡喆刻經頌〉摩崖刻石。

2 林語堂：《中國人·中國書法》（全譯本），學林出版社一九九四年版，第二八九頁。

3 關於戰勢的奇正問題，銀雀山漢簡〈奇正〉篇，是保存比較完整的古佚書。

4 奇，讀作ㄐㄧ，源自古代數學的奇偶概念和餘數概念。「一」就是「餘奇」。它是數字變化的奇偶概念和餘數概念。「一」就是「餘奇」。這種機動力量，雖然只是一種追加，但這種追加往往成為關鍵一擊。兵家的機動力量，也被稱為「餘奇」，只要手中留有「餘奇」，就有造成任何變化的可能。雙方過招，你一拳，我一拳，多少回合下來，最後關鍵一拳，把對方放倒。這最後關鍵一拳，就是「餘奇」，「餘奇」就是留一手。另：奇還包含打破平衡的意思，ppo也是不平衡。

沒有正的鋪墊，就無所謂奇的妙筆生花，所以正不捨奇、奇不離正。米芾書法的結字，就是以奇見長，奇而能正，正中見奇（圖6）。正要從規矩中出，乃能深謹之至；奇要從意外中來，自然奇蕩恣生，所以，奇正兩端，實惟一局。

在體操比賽中，我們可以看到，一個出色的女運動員在平衡木上表演的每一個動作，雖然驚險，卻非常優美，動作如行雲流水，次第有序卻又變化多端，可以說隨時都處於不平衡的驚險之中，牽動著每一個觀眾的心。但是，當運動員落地如生根的一剎那，觀眾充分領略到了驚險之美，原來可以如此協調與平衡。如果我們把運動員在平衡木上運動的空間線路圖，移之於書法創作之中，充分注意到點畫的起伏、線條的流動、章法的變化，所謂「窮變態於毫端」，那將是很有助益與啟迪的。

圖1：南宋姜夔的小楷，大小錯落，字字珠璣。

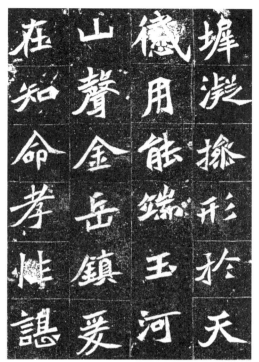

圖2：北朝〈元楨墓誌〉字形穿插避讓，跌宕多姿。

圖3：〈汝南王修治古塔銘〉毫無字如算子之失，卻有天真爛漫之趣。

圖4：中國畫構圖時有犯險之心，卻總能化險為夷。

圖6：米芾的結字，以奇見長（米芾〈蜀素帖〉局部）。

圖5：〈張猛龍碑〉字形似有倒塌之勢，卻又能很好地保持平衡。

3 布白：匡廓之白與散亂之白

字的結構，又稱「布白」。因為漢字是由點畫連貫穿插而成，點畫的空白處，也成為字的組成部分，虛實相生，才能成就一幅書畫作品。所以，空白處也被納入到一個字的造型之內，和筆劃具有同等重要的價值。換句話說，黑為字，白亦為字，書法家要知道有字之字，更要知道無字之字。畫家潘天壽曾說過一句頗耐人尋味的話：「我落墨處為黑，我著眼處卻在白。」此之謂也。

一張白紙，不著一點筆墨，是無所謂空白的，是什麼都沒有的「虛空」，是真正的「無」。只有當筆墨落紙之後，界破了虛空，在產生黑色線條的同時，空白也產生了。隨著筆墨形態的不斷豐富和變化，白的地方也不斷豐富和變化，即筆墨在豐富，空白也在豐富，兩者平等推進。這樣，黑色的線條似乎是為了界破和分割那虛無的空而存在，線條賦予空白以意義，而空白則凸顯線條的活力，視覺的張力在黑白對比中產生（圖1）。

鄧石如說：「字畫疏處可以走馬，密處不使透風，常計白以當黑，奇趣乃生。」「計白當

118

黑」，成為了論述書法空白最精妙的概括。疏可走馬，密不透風，並不是說愈疏愈好，或愈密愈好，而是該疏則疏，該密則密，該多疏就多疏，該多密就多密。密得似乎不透風、不透光一樣，就像顏真卿說的「間不容光」，而能密不嫌密；疏處寬綽可以走馬，而能疏不嫌疏。他提醒人們，不僅要在有墨處精心安排，更要在無墨處見出神采。姜夔說：「當疏不疏，反成寒乞；當密不密，必至凋疏。」把大字寫得鬆散凋疏，把小字寫得擁擠迫塞，都是沒有處理好空白的關係。

蘇軾說：「大字難於結密而無間，小字難於寬綽而有餘」，說的也是這個意思。

書畫家林散之青年時期負笈上海，向黃賓虹請教。黃賓虹諄諄告誡他：「古人重實處，尤重虛處，重黑處，尤重白處；所謂知白守黑，計白當黑。此理最微，君宜領會。」林散之牢記在心，細心領會，並始終貫穿於數十年的藝術實踐中。他自己後來也說：「當黑處一筆不讓，當白處一筆不動。」可謂深得空白之妙的真切體會。他還有論書詩曰：「守黑方知白可貴，能繁始悟簡之真。應從有法求無法，更向今人證古人。」林散之特別指出，這個道理是書畫通用的。元人饒自然有〈繪宗十二忌〉，第一忌就是忌「佈置迫塞」。作畫要上下空闊，四面疏通，瀟灑通透，自有玲瓏之妙。如果充天塞地，滿幅畫滯塞逼迫，便毫無風致。

不僅書畫，甚至賞玩太湖石及書籍排版中，都蘊含著留白的道理。中國人酷愛太湖石，園林中不能缺少這樣的奇石。「奇」在哪兒呢？宋代書法家米芾用「瘦」、「透」、「漏」、「皺」四個字來評價太湖石（圖2）。其中，「透」與暗相對，透是透光、通透、玲瓏剔透，好的太湖石，如玉一樣溫潤，光影穿過，影影綽綽，微妙而玲瓏；「漏」則與塞相對，太湖石多孔穴，此

通於彼，彼通於此，通透而活絡，通則靈氣往來，以石之漏打開靈氣之門。魯迅也曾批評當時出版的書籍大多沒有副頁，天地頭都很短，翻開書來，密密麻麻的黑字，使人有種壓迫和局促的感覺，減少了讀書的樂趣。其實，這裡包含的也是留白的道理。

在中國書法點線交流的律動裡，筆墨是有限的，紙也是有限的，如何能用有限的筆墨來傳達無盡的心靈空間，空白在其中發揮了重要的作用。空白填補了筆墨無法傳達的無盡之意，使得審美想像的無限性得以實現。線上與白的交流摩蕩中，中國書法的空間被擴大了。清人蔣和說：「實處之妙，皆因虛處而生。」劉熙載則說：「古人草書，空白少而神遠，空白多而神密。」（《藝概·書概》）空白在神采傳達中，竟起到了化腐朽為神奇的功效。

對空白的重視，實際就是對筆墨以外有意味世界的重視。南朝梁書法家蕭子雲〈十二法〉中第二法為「空」，清人馮武的解釋是：「其曰空者，即黑白分明也，一字有一字之空處，一行有一行之空處，一幅有一幅之空處也。」這裡說出了三種空白，即字中的空白、字間的空白、行間的空白。一字之中與數字之間的布白是小章法，整幅作品的布白是大章法，古人用心，在大小章法中，都要斟酌那「白」的意義。清人惲南田說得好：「今人用心，在有筆墨處；古人用心，在無筆墨處。」藝術的妙境在無筆墨處，在無畫處，在清空處，一句話，即在「白」處，白處涵括了一個有意味的世界。藝術的創造依託虛空而實現，藝術的生命因有這大白而有追求至美的可能。

在對空白意義的進一步討論中，笪重光提出了「匡廓之白」與「散亂之白」。他說：「墨之

量度為分，白之虛淨為布。」分佈的問題，也就是布白的問題，著眼點要不在黑的墨，而在白的紙，所謂「精美出於毫端，巧妙在於布白」。他還說：

畫能如金刀之割淨，白始如玉尺之量齊。

匡廓之白，手布均齊；散亂之白，眼布均齊。（〈書筏〉）

比喻：

「匡廓之白」是靜態的白，「散亂之白」是變化不定之白，是動態的白。在這裡，笪重光把「計白當黑」之說提高到一個新的境界。從心理學來看，由於筆墨線條和紙張之間的黑白差異，有時會產生出一種錯覺。如「○」、「●」這兩個大小相同的圓形，前者顯得大，後者顯得小。這大概是由於紙的大塊面白色對小黑圈「侵吞擠壓」的結果。而碑刻拓片正好相反，墨蹟的「黑」到拓片上變為「白」，白底黑字變成了黑底白字，就好比在暗夜中的燈光一樣，會比實際顯得粗寬一些。在書法創作中，這種微妙的錯覺，被有經驗的書法家充分注意到了，他們在分間布白上仔細推敲、認真揣摩，是為「眼布均齊」也。

那麼，虛處的白，為什麼具有如此重要的意義呢？胡小石〈書藝略論〉曾經打過一個生動的比喻：

墨為字，白亦為字。書者須知有字之字固要，而無字之字尤要。……夫人足所踐，不過咫尺，

然侵人步武能安，不虞顛隕者，則有賴於足所踐處以外之為實地。若跡外皆空，如行樁上，則誰履之？以之言書，即布白之理。有字與無字處，其重要同等也。

人行樁上，四周是真正的空和無，則不能安穩，如果足踐之外為實地，人就不會跌倒。那足跡以外的實地就像布白中的白，它不是真正的「無」，而是有意義的「有」，有因無而生成。

這種對於「無」的意義的重視，來源於老子的哲學。《老子》說：

三十幅共一轂，當其無，有車之用。埏埴以為器，當其無，有器之用。鑿戶牖以為室，當其無，有室之用。故有之以為利，無之以為用。

實體之所以有用處，是因為虛空在其中起的作用。人們都習慣於知道有和實的用處，老子告訴人們，請注意那個空無的世界，有的用處是在無的基礎上產生的，在有和無之間，無才是最根本的。就像一座建築的設計，首先要考慮空間的分佈，虛處和實處同樣重要。

所以，中國書法的創造，強調關注那個虛的世界、無形的世界，而實的世界、有形的世界只是走向無形世界的引子。把「無」的意義張大，把「虛」的地方啟動，在中國人的空間觀念中，「虛」具有和「實」同等重要的意義。但是，書法的虛、實之道，並不是說多留空白就可以產生靈氣，關鍵是要看空白是不是生命整體的有機組成部分。若做不到這一點，「虛」就只能顯現其

貧乏、單薄和散漫，空空落落，沒有內容，是真正的空無，所謂「頑空」，這時虛處便為死寂。

虛就是氣，無就是有，要在實處就法則，虛處藏神采，一筆若有若無的實筆，反而會更顯出虛處，用輕輕的一筆，就能把整個的活氣逗引出來，因而氣韻流動，成為點化中國藝術的精靈。

那麼，究竟是什麼使得虛而能不空，能夠賦予虛以生命呢？在中國氣化哲學看來，這虛空即氣，「虛」若成了氣的滋化處，也就成了生命的生長點。一切都是氣的聚散和流轉，與其說是寫字，不如說是寫氣，寫出的只是一個引子，沒有寫出的永遠是一個完整的生命世界。書法家就是要用有形之筆墨的引子，帶領人們到那個整全的氣的世界裡遨遊，讓人的性靈能夠飄起來。

清乾隆年間的華琳，有一篇〈南宗抉秘〉論空白之妙，極為精彩。他提出了「有情之白」和「無情之白」：有情之白，是有生趣之白，是生命世界的有機組成部分，是藝術構成的重要環節，雖無形可見，卻是空間組成不可忽視的部分。「無情之白」，如一張白紙，那是絕對的空，是無意義、無生命的。如同佛學中所說的頑空一樣，是死寂的。華琳所說的「有情之白」，就是生命之白。落筆時要氣吞雲夢，氣不可拘而促，也不可懈而散，這樣整篇的空白就成了通體的龍脈，成了最為生動之處，這樣的白才是「有情之白」（圖3）。

在中國藝術中，為什麼中國書法講究「計白當黑」？為什麼中國繪畫構圖講究「有情之白」？為什麼中國戲曲舞臺上要利用虛景？為什麼中國園林中喜歡用亭子和花窗？你會感到，藝術家們為了這些空白的地方，實在是經過了深入細緻斟酌的。他們賦予這虛和無的空間以如此悠長的意味，真的是把空間精神化了，把虛和無生命化了。

圖1：寥寥數筆，界破虛空，賦予大量的空白以意義。

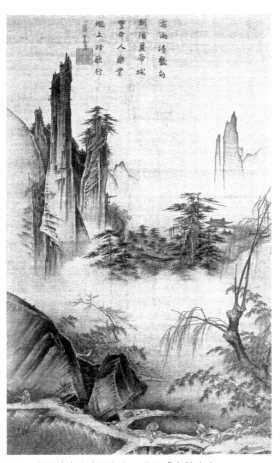

圖3：中國繪畫中大量留白，此乃「有情之白」。　　圖2：太湖石的「瘦透漏皺」。

4 章法：內氣與外氣

據說，清代書法家何紹基晚年居住在曆下（今濟南），有一位廖先生很會寫字。有人問起何紹基，「你看廖先生的字寫得怎麼樣呀？」何紹基笑著回答：「廖先生只知道寫一個字罷了，寫一個字很好，寫許多字時便不成篇章。」何紹基的意思是，廖先生寫字只知道結體，而不了解章法。章法不好，寫出來的字整體上就不完美，書法自然就算不上精妙（圖1）。

前面討論結體的時候，我們說過布白問題。實際上，布白與章法二者緊密相連。寫書法，是在白紙上寫黑字，有筆墨處為黑，無筆墨處為白。而整幅書法作品中字與字、行與行之間的映帶、呼應、照顧關係，是整幅作品的章法。所以，布白就是小章法，章法就是大布白。清人蔣和《書法正宗》裡指出通常「布白」有三種：「字中之布白，逐字之布白，行間之布白。」由於書法作品總是集字成行，累行成篇，總是有或長或短、或疏或密、或獨立或連綿的一個個漢字、一行行漢字所組成，所以實際上章法的問題，就好像是繪畫中的「經營位置」。

蔣和的《書法正宗》裡說：

126

一字八面靈通為內氣，一篇章法照應為外氣。內氣言筆劃疏密肥瘦，若平板渙散，何氣之有！外氣言一篇虛實疏密管束，接上遞下，錯綜映帶。第一字不可移至第二字，第二行不可移至第一行，結體在字內，章法在字外，真行雖別，章法相通。

米芾也曾有「字有八面」和「八面出鋒」之說，就是說點畫之間要有筆勢往來，或環抱照應，或生動流利。這種生動流利之勢蕩漾於字外，就是「外氣」。外氣，根源於心，蕩漾於胸，最終流溢於字裡行間，或雄壯，或紆徐，如大江之東逝，有不可阻遏之勢。

章法的關鍵，是要能達到知白守黑，疏密得體，揖讓有致，顧盼生姿，把書法家心靈的節奏，通過書法線條的節奏表現出來，帶給人音樂般輕重疾徐的審美享受（圖2）。如何才能做到這一點呢？一般而言，我們說用筆的目的在於點畫線條，結體的目的在於單字造型，章法的目的在於通篇佈局。但實際上，章法之大，亦起於一點一畫之微。

孫過庭說：「一點成一字之規，一字乃終篇之準。」就像陸機〈文賦〉中論詩文那樣：「立片言而居要，乃一篇之警策。」寫文章講究起承轉合，寫書法亦是如此。即以開頭落筆為例，可以開門見山，可以曲徑通幽，可以清風徐來，可以雷霆萬鈞，可以山雨驟至，可以虛與委蛇；中間部分則要有波瀾，有節奏，有高潮；結尾之處，可以戛然而止，收得乾脆有力，也可以一波三折，餘音嬝嬝。所以，明人張紳《法書通釋》中進一步演繹道：「古人寫字正如作文有字法、有章法、有篇法，終篇結構首尾呼應。故云：『一點成一字之規，一字乃終篇之主。』」

那麼，如何才能從一點一字開始，經營好一篇一幅之章法呢？包世臣提出了「練筆」和「氣滿」之說。他說：

爛漫、凋疏，見於章法，而源於筆法。花到十分名爛漫者，菁華內竭，而顏色外褪也。草木秋深葉凋而枝疏者，以生意內凝，而生氣外散也。書之爛漫，由於力弱，筆不能攝墨，指不能伏筆，任意出之，故爛漫之弊，至幅後尤甚。凋疏由於氣怯，筆力盡於畫中，結法止於字內，矜心持之，故凋疏之態，在幅首尤甚。汰之避之，唯在練筆，筆中實則積成字，累成行，綴成幅，而氣皆滿，氣滿則二弊去矣。（《藝舟雙楫·答熙載九問》）

筆實意味著氣滿，意味著生命力的旺盛，所以，包世臣特別強調要「氣滿」：「氣滿，則離形勢而專說精神……若氣滿則是來源極旺，滿河走溜，不分中邊，一目所及，更無少欠闕處。然非先從左右牝牡用功力，豈能幸致氣滿哉。氣滿如大力人精通拳勢，無心防備，而四面有犯者，無不應之裕如也。」氣滿了，生命力就旺盛了；反之，要想生命力充實圓滿，就必須氣滿。而氣滿的關鍵，就在筆劃的中實，由此，包世臣把滌除凋疏薄怯之病的根本落在「筆實」。「筆實」是針對「一點一畫」而言，「氣滿」則是針對一篇一幅而言，這就是二者之間的關係。

後來，康有為極為推崇六朝碑刻，提出「尊魏卑唐」之說。他認為，六朝碑刻用筆雄厚：

「六朝筆法，所以過絕後世者，結體之密，用筆之厚，最其顯著。而其筆劃意勢舒長，雖極小

字，嚴整之中，無不縱筆勢之宕往。」這裡說的後世，主要指唐以後。他還專門對唐以前和唐以後書法進行了對比，認為：

自唐為界，唐以前之書密，唐以後之書疏；唐以前之書茂，唐以後之書凋；唐以前之書舒，唐以後之書迫；唐以前之書厚，唐以後之書薄；唐以前之書和，唐以後之書爭；唐以前之書澀，唐以後之書滑；唐以前之書曲，唐以後之書直；唐以前之書縱，唐以後之書斂。（《廣藝舟雙楫·餘論第十九》）

按照康有為的理解，唐以前和唐以後書風大相徑庭，前者茂密自然，雄厚無及，後者浮滑怯薄，凋疏已甚，而其中的關鍵，就是用筆之厚，也就是氣滿和氣厚。

另一方面，章法之妙，不獨在有筆墨處求之，更要從無筆墨處求之，要重視氣的貫注作用。所以，董其昌《畫禪室隨筆》中說：「古人論書以章法為一大事，蓋所謂行間茂密是也。」王羲之〈蘭亭序〉章法之所以為古今第一，就在於其字皆映帶而生，或大或小，看似隨手所之，卻皆入法則，所以為神品也。清人劉熙載說：

只有這樣，才能密不嫌逼塞，疏不致空鬆，增之不得，減之不能，渾然整體，如天鑄就，妙合自然，方為上乘之章法。

書之章法有大小，小如一字及數字，大如一行及數行，一幅及數帖，皆須有相避相形、相呼相

應之妙。

……

凡書，筆劃要堅而渾，體勢要奇而穩，章法要變而貫。（《藝概·書概》）

可見，章法佈局之美，在於「無筆筆湊合之字，無字字疊成之行」，它們之間必須要有內在的聯繫，通篇體現出一種聯絡呼應、流通貫氣的整體（圖3）。

為此，書法特別強調貫氣。如何才能貫氣呢？關鍵還是節奏。書法是造型藝術，留在紙上的點畫都是靜止的，但是，這些點畫都是在一定的時間內，按照一定的順序，通過一定的筆法，一氣呵成地完成。這就使得整幅作品擁有了類似於音樂和舞蹈般的節奏。這種節奏伴隨著氣脈流蕩而出，使作品中充滿了飛揚的神采和生動的氣韻。不論是行、草，還是篆、隸，在章法上最忌諱上下不通氣、前後不連貫、左右不映帶、首尾不呼應。上下不通氣，便成為一個個單獨的死字；前後不連貫，便成為散珠碎玉，不能成全璞之寶；左右不映帶，便成了呆板的死行；首尾不呼應，氣脈就不能貫注到底。

朱和羹《臨池心解》中就說：

作書貴一氣貫注。凡作一字，上下有承接，左右有呼應，打疊一片，方為盡善盡美。即此推之，數字、數行、數十行，總在精神團結，神不外散。

這段話告訴我們，作書貴在貫氣。一字及數字，一行至數行，都要「上下有承接，左右有呼應」，方能盡善盡美。貫氣的作用，就在於「精神團結，神不外散」。所以，字與字之間的呼應和管束最為要緊。很多書法家，都把管領應接、筆劃呼應視為章法的基本內容。唐人張敬玄說：

法成之後，字體各有管束，一字管兩字，兩字管三字，如此管一行；一行管兩行，兩行管三行，如此管一紙。（〈書則〉）

如此相管領，自能內在氣脈流轉，連綿暢通。梁同書也說：「一氣貫注，非行草綿連之謂，只是一個熟習自然。草蛇灰線成一片斷，須熟後自知，不能先排當也[1]。」草蛇灰線，即草裡蛇行，灰上畫線。一氣貫注，不僅僅是形體的連綿不斷，更是氣脈的連綿不斷，是內在生命感的整體性，有了這種整體性，線條就有活力、有筋力。有了鼓蕩於字裡行間的氣，就自然氤氳成為一個整體，使得整幅作品的氣脈，從首字一直能管束到底。

清人戈守智在論述章法中的「管領」和「應接」之妙時，說得非常精彩，他說：「以上管下者為『管』，以前領後者為『領』，蓋由一筆而至全字，由一字以至通篇也。故曰：一字有一字

註釋

1 梁同書：《頻羅庵論書‧答陳蓮汀論書》，見《明清書法論文選》，上海書店出版社一九九四年版，第六八八頁。

之起止朝揖顧盼；一行有一行之首尾接下承上之意。」（《漢谿書法通解》）同時，他又說：

凡作字者，首寫一字，其氣勢便能管束到底，則此一字便是通篇之領袖矣。假使一字之中有一二懈筆，即不能管領一字；一行之中有幾字偏弱，即不能管領一行；一幅之中有幾處出入，即不能管領一幅，此管領之法也。應接者，錯舉一字而言也。如上字作如何體段，此字便當如何應接。右行作如何體段，此字更當如何應接。假使上字連用大捺，則用翻點以接之；右行連用大撇，則用輕掠以應之；行行相向，字字相承，俱有意態。正如賓朋雜坐，交相應接也。又管領者如始之倡，應接者如後之隨也[2]。

可見在章法中，「管領」與「應接」是不可分割的。管領與應接的方法，在於加強字與字之間的承接和呼應。一字管兩字，兩字管三字，如此管一行、一篇，故能氣息凝聚而不外散。朱履貞在評論到孫過庭的草書《書譜》時也說：「惟孫虔禮草書《書譜》，全法右軍，而三千七百餘言，一氣貫注，筆致俱存，實為草書至寶。」（《書學捷要》）（圖4）在書法中，要想內在筋脈不斷，關鍵是要能一氣貫注。一氣貫注，是要在自始至終的線條流走之中，讓氣成為全篇的貫注之力。氣不可以不貫，不貫則雖有點畫筆法之精妙，仍然是散珠碎玉，不能為全璧之寶。

書法中常常講到「行氣」，「行氣」正是氣的貫注之力所形成的一行之氣脈。所以，氣脈也好，行氣也好，關鍵在於「通」，在於「聯」，相通相連，才能聯絡成為一個整體。李瑞清曾

說，作書要「胸有全紙，目無全字」（〈玉梅花盦書斷〉），也是這個意思。要做到貫氣，使得氣脈相連，關鍵是要造成連勢，使其首尾相應，上下相接，血脈如泉，則一字之中，一行之中，一篇之中，都有相連之勢，血脈氣脈自然容易貫通，也就是劉熙載說的「章法要變而貫」（《藝概·書概》）。具體來說，可以從以下幾個方面著手：

首先，是執筆運筆的姿勢方面。執筆欲鬆，腕欲活，腕活則筋轉，就能筆不滯於手，也不凝於心，不知然而然，周身精神自然能貫注筆端，筆底一片化機，一片活境。

其次，要留意字形結構的精神彙聚之處，也就是董其昌說的「有精神相挽處」。「精神相挽處」，就像人物畫所重視的目顧之間一樣，因為那裡是一個人精神聚注的地方，是一個人性格特徵易於流露出來的地方，也是外在形貌通向內在精神的結穴之地。書法中抓住了精神相挽之處，氣脈就有了聚集收束的挽結點。

第三，要注意牽絲連帶的妙用。笪重光云：「氣之舒展在撇捺，筋之融結在紐轉，脈絡之不斷在絲牽。」（〈書筏〉）有絲牽，有映帶，則能脈絡相連。氣脈不斷，表現為牽絲連帶的自然妥帖，內在意態相互連屬。

第四，要氣脈流通，關鍵在於意足。意足則能一氣管束到底，才能避免呆板，才能達到自然

靈動，才能使字「活」起來。因為意是未發之氣，氣是已發之意，意為隱，氣為顯，所謂筆所未

到氣已吞，筆所已到氣亦不盡，就是講的意足氣自壯。有了鼓蕩於字裡行間的氣，就自然氤氳成

為一個整體，使得整幅作品的氣脈，從首字一直能管束到底。

豐子愷在〈藝術三昧〉一文中，曾專門討論過書法作品中章法的整體感問題。他說：

有一次，我看到吳昌碩寫的一方字，覺得單看各筆劃，並不好；單看各個字，各行字，也並不

好。然而看這方字的全體，就覺得有一種說不出的好處。單看時覺得不好的地方，全體看時都變

好，非此反不美了。原來藝術品的這幅字，不是筆筆、字字、行行的集合，而是一個融合不可分解

的全體 3。（圖 5）

一幅字，不是筆劃與漢字的簡單結合，而是一個「不可分解的全體」，豐子愷稱之為「不可思議

的藝術的三昧境」，所謂一中有多，多中有一，從一點可以窺見全體，而全體也只是一個個體，

這就是書法創作中常說的要「一氣呵成」，也就是「氣脈」。中國書法重視氣脈，而氣脈的核

心，是將整體性和聯繫性視為書法生命存在的根本條件。它使鬆散的漢字形體，變成有生命的整

體，變成一個氣血流動的有機體。

所以，欣賞書法時，也要注意這種整體性。張樹侯說：

註釋

3 豐子愷：《緣緣堂隨筆》，嶽麓書社二〇一〇年版，第六三頁。

圖1：清何紹基〈題梅花詩軸〉。

觀字之際，一幅之字須合全幅觀之，一行之字須合通行觀之。即觀個字，亦須綜覽其全體。若毛疵褒貶於一筆一畫之間，是無知之徒也。夫一幅數行，或左右顧盼以相補助；一行數字，必上下相承以成章法，安得分裂拆碎，逐字品評也？（《書法真詮》）

正因為如此，如果把任何一字或一筆改變一個樣子，整幅作品也非統統改變不可；又如把任何一字或一筆除去，整幅作品也就不能成立。換言之，在一筆中已經表現出了全體，在一筆中可以看出全體，而全體只是一個個體。所以單看一筆、一字或一行，自然不行，這正是偉大藝術的重要特點。

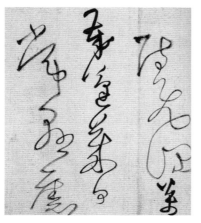
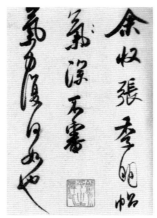

圖3：寫字就是寫氣，作書最貴一氣貫
注（王鐸草書）。

圖2：北宋米芾的行草書氣勢連
綿，章法疏密得體。

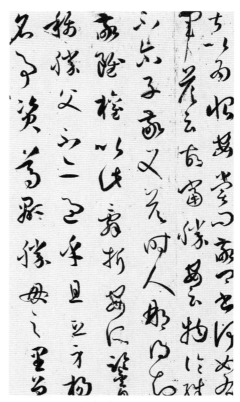

圖5：清人吳昌碩行草書渾然一片，構成一
個不可分解的整體。

圖4：唐孫過庭〈書譜〉（局部）。

第4章

——

學習步驟

1 勤奮與得法

書法是一門藝術，但一藝之成，又有賴於技術。書法雖為小道，如果不勤奮練習，就不能熟悉各種用筆、結構的技法。庖丁解牛，運斤成風，不熟則不能生巧。巧者，技巧諳熟也，此乃書法學習之門徑，雖百藝皆然，而書法尤甚。所以，自古以來善書者莫不以畢生精力以赴之，心摹手追，精入神往，而後才可能有所成就。

陳、隋之際，有一位著名的書法家智永和尚，曾寫過真草兩體的《千字文》八百多本（圖1、2）。他在練字的時候，特別準備了一個可以盛一石（容量單位，十斗為一石）多的大籮筐，筆寫壞了，就取下筆頭，扔在籮筐裡（那時的毛筆可以換筆頭，而筆管繼續使用）。這樣整整寫了三十年，寫禿的筆頭有五籮筐之多，後埋入土中，稱之為「退筆塚」。這是書法史上流傳頗廣的逸聞佳話。

一石多的大籮筐，以能容納兩千個小筆頭來計算，五籮筐應該有上萬個筆頭。而三十年間，也差不多一萬多天，那幾乎是每天都換一個筆頭，這顯然不合情理，更何況還有人說不是五

138

籮筐，而是十籮筐[1]。所以，清人章學誠就質疑道：

永師學書雖勤，斷無每日換退數十筆頭之理。人生百年，止得三萬六千日耳。十甕筆頭，每甕數萬，是必百年之內，每日換數十筆頭，豈情理哉！（《知非日劄》）

徐浩〈論書〉中，更是將智永勤奮習書誇大為「登樓不下，四十餘年」。這些說法雖然背離了事實上的合理性，但之所以能夠流布廣遠，一方面可以了解到智永功力深厚、潛心書法、勤奮習書的事實，另一方面也反映出人們對於書法學習必須經過勤學苦練的廣泛認同。

還有一個和尚，與智永很相似，即唐代的懷素。他學習草書的時候，因為寫得太多太快，又買不起紙張，就在寺院附近種植了大片的芭蕉樹。芭蕉長成後，懷素就摘下芭蕉葉，鋪在桌上，臨帖揮毫。由於懷素沒日沒夜地練字，他種植的一萬多株芭蕉葉都被他摘光了。於是，他又把木盤木板都上了漆來代替紙寫字，寫了又擦，擦了又寫，年長日久，這些木盤木板經不住筆尖朝夕不斷地摩擦，終於被寫穿了。據說他寫壞的筆，並不比智永少，日積月累竟然堆積如山。他就刨

註釋

1 唐人何延之《蘭亭記》說智永「常居永欣寺閣上臨書，所退筆頭置之於大竹簏，簏受一石餘，而五簏皆滿。凡三十年，於閣上臨得《真草千字文》好者八百本，浙東諸寺各施一本。今有存者，猶值錢數萬」。到了韋絢《劉賓客嘉話錄》中，則說智永積年學書，有筆頭十甕，每甕皆數萬。

個坑，把這些壞筆都埋在土裡，堆戍了一個墳墓，也給它起了個名字叫「筆塚」。

智永和懷素兩個人，寫壞的筆頭或寫完的芭蕉葉究竟有多少，已經無從確考。但他們這種發奮習書、勤勉刻苦的精神，的確難能可貴。俗話說：「只要功夫深，鐵杵磨戍針。」學習任何一門藝術或技術，都要下功夫。功夫深了，自然水到渠成。學習書法，特別能培養、也特別能考驗一個人的恆心和毅力，最忌諱知難而退、見異思遷。

明代學者胡居仁有一副自勉聯云：「若有恆，何必三更眠五更起；最無益，莫過一日曝十日寒。」指出了先賢刻苦攻讀、持之以恆的治學經驗。把這種精神運用到書法學習中，是非常適當的。孫過庭曾說「心不厭精，手不忘熟」，就是在心態上要精益求精，手法上要熟能生巧。為什麼要這樣呢？孫過庭進一步指出：「若運用盡於精熟，規矩暗於胸襟，自然容與徘徊，意先筆後，瀟灑流落，翰逸神飛。」由此臻於藝術自由的境域之中。

可以說，古代書家無一不把勤學苦練視為書法家成長的必由之路。這樣的故事真是不勝枚舉。今略舉其聲隆譽著者，臚列如下：

1.張芝世稱草聖，其家中衣帛，必先書而後練（按：煮熟生絲或生絲織品，使之柔軟潔白叫「練」，練過的布帛，一般指白絹）。臨池學書，池水盡黑；

2.蔡邕學書嵩山，於石室中得古人《筆勢》一卷，誦習三年，始通其理；

3.鍾繇自言精思學書三十年，若與人居，畫地廣數步，臥畫被穿過表，每見萬類，皆書象之；

140

4.王羲之少學衛夫人書，將謂大能，及渡江北遊名山，見李斯、曹喜等書；又之許下，見鍾繇、梁鵠書；之洛下，見蔡邕石經三體書；又於從兄處見張昶〈華嶽碑〉，遂又改本師，於眾碑學習焉；

5.虞世南夜臥於被中畫腹，苦思成夢，嘗夢吞筆；又夢張芝指一道字，方悟其法（圖3）；

6.歐陽詢嘗出行，見索靖所書古碑，駐馬觀之，良久而去。去數步復返，下馬佇立，及疲乃布毯坐觀，因宿於碑旁，三日而後去；

7.顏真卿幼貧乏，無紙筆，以黃土掃牆習書。晚年尤嗜書石，載石以行，礱（ㄌㄨㄥˊ，磨）而藏之，遇興則書，隨所在留其所鐫石，大幾咫尺，小亦方寸；

……

在這些書家習書的故事中，或有神祕之言，或有失實之處，但並不都是無稽之談。所以，宋人黃庭堅就說：「墨池筆塚，非傳者妄也。」張芝、王羲之、懷素、顏真卿等人之所以能成為書法大師，是與他們長期刻苦努力，付出了大量的勞動分不開的。蘇軾說：「筆成塚，墨成池，不及羲之即獻之。筆禿千管，墨磨萬錠，不作張芝作索靖。」米芾以自己的切身體會，指出「一日不書，便覺思澀，想古人未嘗片時廢書也」。今天，有很多書法家喜歡寫「天道酬勤」四字，實際上，書道亦酬勤也。

一直到清代的何紹基，其學書之勤，用功之深，依然成為後世學書者的榜樣。他平生所臨漢

141

碑數十種，多種能臨寫百通以上，竣能集漢分之大成。他早年專習北碑，自己說：「於北碑無不習，而南人簡箚（指二王以下各種法帖）不甚留意。」他特別對北魏〈張黑女墓誌〉下過很深的功夫。到三十八歲中進士後，才開始學習顏字。他每天規定自己寫五百字，每字有碗口那麼大。

儘管人們對他獨特的執筆姿勢頗有爭議，但他這種勤奮刻苦的精神，著實令人敬佩。在他臨習漢碑的跋尾中，我們可以看到他在戊午除夕到己未元旦，一晚上就臨完了一通〈孔和碑〉。庚申元旦一天又臨完了一通〈西狹頌〉。其他很多漢碑，也差不多都是一天臨一通。據其孫何維樸稱：「咸豐戊午（一八五八年），先太爺年六十，在濟南濼源書院，始專習八分書，東京諸碑次第臨寫，自立課程。庚申（一八六○年）歸湘，主講城南，隸課仍無間斷，而於〈禮器〉、〈張遷〉兩碑用功尤深，各臨百通（圖4）。」就真實地描述了何氏晚年臨習漢碑之勤。

但是，在當代快節奏、商業化的社會，人們追求效率，追求在最短時間內實現利益的最大化，一般人並不願意花費很多時間和精力，投入極大的毅力和耐心來學習書法。於是，一些號稱能在若干小時或多少天之內，就能達到以傳統方法苦苦練習書法多年水準的書法速成教學法，自然就有了很大的商業誘惑力。尤其是當一些電視臺、報紙和出版社不明就裡，大肆宣傳和推介這種所謂的「書法速成」教學法，並試圖向廣大中小學生推薦這些書法祕笈時，就不能不引起人們深深的憂思。人們不禁要問：「書法真能速成嗎？」「如何算是『成』呢？」「速成的還是書法嗎？」

關於書法速成的問題，其實古代早有討論。所謂「書無百日功」，一種解釋是，學習書法並

非一朝一夕之功就能奏效，必須下決心堅持學習一輩子，要活到老，學到老，哪能一百天就可以學好的呢？唐人徐浩說：「俗云：『書無百日功』，蓋悠悠之談也。宜白首攻之，豈可百日乎！」（〈論書〉）而另一種理解是，用功學習書法，不需要百日即可見效。王羲之早就說過：「存意學者，兩月可見其功；無靈性者，百日亦知其本。」（《筆勢論十二章》）

其實，只要認真地練，步步改進，不斷提高，不要說百日，即便幾天也是可以刮目相看的。所以，經過若干小時的訓練後，能寫出幾個有模有樣的毛筆字或者「蠶頭雁尾」的隸書，也並非奇事。不過，這種初具筆劃、結構穩當、主筆突出的「漂亮」書寫，實際上離書法真正追求的境界還距離甚遠。

康有為云：「能移人情，乃為書之至極。」此言乃卓然之論。書法講究書道雲煙處，援筆縱橫，這是一種得至美而遊乎至樂的生命的舞蹈。我們反覆練字，其實就是練習一種把自我生命融入點畫的能力。人們常常喜愛那種奔放而又流暢，激越而又歡快，充滿著生命動感的書法線條。這種線條必須是從人心裡流淌出來的，而不是外在的模式化訓練可以迅速培植的；這種駕馭線條能力的培養，並不是一朝一夕可以速成的，而恰恰是不斷積累、不斷涵養的結果。

雖然「速成」的方法，對於短時間內增強寫字的信心、提高寫字的興趣，多少有一定助益，但書法一技之錘煉，需要時日。所以，古人特別重視「養」。養是一種基於時間和生命的積累，而養其雙手，只是養其小體；養其一心，才是養其大體。書法最終並不單單是技巧的炫弄，而是慰藉和涵養人的心靈。

通過短期速成的方法，學得快，忘得也快，回去之後不反覆練習，立即會打回原形。這些

「售後服務」的問題，在書法速成教學的廣告中是從不被提及的。元人趙孟頫就曾批評過這種

「欲速而不達」的學書心態：「奴隸小夫，乳臭小子，朝學執筆，暮已自誇其能，薄俗可鄙！可

鄙！」鄭板橋也曾告誡學書者：「不奮苦而求速效，只落得少日浮誇，老來窘隘而已。」這些箴

言，都值得學書者認真記取。

但是，僅有勤奮還是不夠的。孫過庭說：「蓋有學而不能，未有不學而能者也。」不勤學苦

練固然不行，僅僅勤學苦練也是不夠的。虞世南說：「不得其門而入，雖勤苦而難成矣。」這句

話就是強調學書要得法。「門」，既是竅門，也是法門。如果說勤奮是發動機，方法就是方向

盤。當我們立下學書的志向時，勤奮就是「志」，方法就是「向」。「志」者，心之所之也，有

了動力，還需要有方法，才能到達成功的彼岸。今人歐陽中石說過一段耐人尋味的話：

肯下功夫固然好，如果下功夫重複自己的錯誤，沒有進步，拼命重複錯誤，鞏固錯誤，愈練愈

磁實，直到永遠再也改不了為止，那可就「非但無益，而且有害」了2。

要學習書法，首先確定字體，其次確定碑帖。

一般而言，從行草書入門，似乎比較困難，因為行草書在筆法和結構上有著更高的要求，要

習書者駕馭毛筆達到相當的熟練程度才行。蘇軾就說：「未能正書，而能行草，猶未嘗莊語，而

144

輒放言，無是道也。」那麼，從篆、隸、楷書入手，又怎樣呢？

實際上，究竟選哪一種字體入門，確乎是見仁見智的事情。

有人主張從篆書入門，理由是篆書筆法比較簡單，多用中鋒，可以習得使轉之法，且能錘煉筆力；同時，篆書結構大多對稱均勻，對於初學者臨習而言，可開方便之門。但是，篆書屬於古文字，如不專門學習，很多人並不認識，這是攔在學習者面前的一道屏障。

有人主張從隸書入門，理由是隸書剛好處於古今文字的更替過渡時期，其書風承前啟後，既有篆書的中鋒運筆，又有波挑的筆法、兜裹的筆勢，具備了很多楷書的用筆結構特徵。循此而入，既可溯及上下，又可左右逢源，為以後的學習拓寬了道路。

當然，更多的人還是主張從楷書入門。對此古代書家多有論述，他們認為，楷書法度完備而森嚴，習此可以得其規矩，得其法度。學書者首先學好楷書，從中可以學到毛筆的基本筆法和間架結構的一般規律，這已經成了一個公認的習書原則（圖5）。

在我看來，從篆、隸、楷這三種字體入門，皆無不可。若非要排個順序，楷書第一，隸書第二，篆書因為難認的原因，排在第三。

我們必須承認，從楷書入門固然好，但楷書離實用很近，一般人皆能識得楷書之優劣，而楷

註釋

2　歐陽中石主編：《書學導論》（中國書畫函授大學書法教材），高等教育出版社一九八八年版，第六六頁。

書筆法和結體的複雜並不容易掌握。很多人學習書法的雄心壯志，很容易在一遍又一遍不斷重複的楷書雙鉤和描紅中被磨蝕掉，興趣一減，就很難持之以恆了。

楷書看似容易，但寫好卻很難，差之毫釐失之千里，稍有偏差，就不夠如意。很多人開始灰心喪氣，時間一長，煩躁的心理開始滋長，厭煩的情緒油然而生，這些都是初學者容易有的心理狀態。所以，項穆就說：「學書者，不可視之為易，不可視之為難；易則忽而怠心生，難則畏而止心起矣。」（《書法雅言》）學書法，既不必看得很容易，也不必看得很難，既不是輕而易舉，也不是高不可攀，必須勤奮學習，下苦功夫，入門徑，得方法，才能學有所成。

附：經典碑帖五十種

1．楷書十八種：

顏真卿〈顏勤禮碑〉、〈麻姑仙壇記〉；

柳公權〈玄秘塔碑〉、〈神策軍碑〉；

歐陽詢〈九成宮碑〉、〈化度寺碑〉；

褚遂良〈雁塔聖教序〉、〈大字陰符經〉；

趙孟頫〈膽巴碑〉、〈妙嚴寺記〉；

魏碑〈始平公造像記〉、〈張猛龍碑〉、〈元氏墓誌〉；

146

南碑〈瘞鶴銘〉、〈爨寶子碑〉；

小楷：〈靈飛經〉、趙孟頫〈道德經〉、文徵明〈落花詩〉。

2・隸書九種：

〈乙瑛碑〉；

〈張遷碑〉；

〈石門頌〉；

〈禮器碑〉；

〈曹全碑〉；

〈西狹頌〉；

西漢簡牘隸書；

伊秉綬隸書；

何紹基隸書。

3・行書九種：

王羲之〈蘭亭序〉；

懷仁〈集王羲之書聖教序〉；

顏真卿〈祭侄文稿〉；

李邕〈李思訓碑〉；

蘇軾〈黃州寒食詩帖〉；

黃庭堅〈松風閣帖〉；

米芾〈蜀素帖〉；

趙孟頫行書；

文徵明行書。

4·草書八種：

王羲之〈十七帖〉；

孫過庭〈書譜〉；

張旭〈古詩四帖〉；

懷素〈自敘帖〉；

黃庭堅草書；

祝枝山草書；

徐渭草書；

王鐸草書。

5．篆書六種：

〈毛公鼎〉；

〈石鼓文〉（參考吳昌碩臨本）；

李斯〈泰山刻石〉（或〈嶧山刻石〉）；

李陽冰〈三墳記〉；

鄧石如篆書；

趙之謙篆書。

圖1：隋智永〈真草千字文〉（局部，宋拓本）。

比兒孔懷兄弟同氣連枝

以況孔懷兄弟同氣連枝

交友投分切磨箴規仁慈

友投分切磨箴規仁慈

圖2：隋智永〈真草千字文〉（局部）。

圖4：清何紹基臨〈張遷碑〉（局部）。

圖3：唐虞世南楷書〈孔子廟堂碑〉（局部，紙本墨拓）。

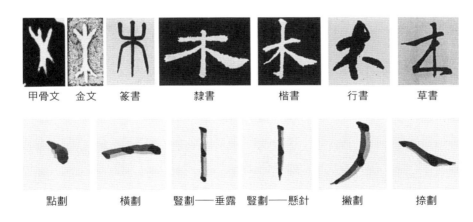

| 甲骨文 | 金文 | 篆書 | 隸書 | 楷書 | 行書 | 草書 |

| 點劃 | 橫劃 | 豎劃——垂露 | 豎劃——懸針 | 撇劃 | 捺劃 |

圖5：楷書點畫基本形態與毛筆運用的關係圖。

2 雙鉤與臨摹

書法的起步，一定要從臨帖開始，這似乎已經成為了書法界不成文的憲法。可是，為什麼要臨帖呢？什麼才是臨帖？如何臨帖？在臨帖問題上，有些人依然只有模糊的認識。

有的人以為，只要我死下功夫，每天臨習幾個小時，寒暑無輟，寫十年八年，就一定會有成就的。可是，往往事與願違。功夫深與寫得好，並不完全是一回事。每一個人的生命都很有限，如何用最少的時間換取最大的收穫，而不是毫不吝嗇地付出時間，用十分的苦練獲得一分的報酬，這是學書者一開始就需要明白的道理。張大千學畫可謂善學者，他說：

臨摹，就是將古人的筆法、墨法、用色、構圖，透過一張又一張的畫作，仔細觀察它的變化，並加以了解、領會，深入內心，達到可以背出來的程度。然後經過背臨過程，使古人的技法運用自如，然後把古人的東西變為自己的。臨摹，這種繪畫的基礎訓練是「做有本生意」。「有本生意」能做得長遠，做得大。而「無本生意」做不得也[1]。

張大千說的雖然是繪畫，但道理與書法相通。臨摹的目的，自然不是單純的摹古，而是要「把古人的東西變為自己的」。所謂「做有本生意」，就是臨摹，就是從古人那裡借得本錢，而且是隨時可取、不計利息的本錢；「變為自己的」，就是要把本錢逐漸做大了，從本錢中做出自己的生意，從此立定腳跟，生根發芽。繪畫學習尚需要觀山摹水，到大自然中去寫生，書法學習面對的就是作為語言符號的抽象漢字，它只能從前代書法大師那裡去汲取美的營養。針對一些初學者不重視臨帖的基本功，一上來就進行「創」，歐陽中石指出：

在「臨」、「不臨」的問題上，有一筆賬，要算一下賠和賺。「臨」是把別人的能力拿到自己手上；「創」是把自己本來不行的水準向外發揮。向裡拿是「賺」，向外拿是「賠」，但有人卻是不識數的。當然，向裡吸收是要付出辛勞的，是很苦的，不如信手拋出那樣輕鬆愜意，然而那卻是於己無益的。[2]。

有很多人在學書之初，總想求得一些捷徑和祕訣，實際上，臨摹經典碑帖，就是最好的捷徑和最大的祕訣，捨此別無他法。無數事實已經證明：有成就的書法家，沒有一個不是從「臨摹」

註釋

1 張大千對友人的談話，見《大風堂中龍門陣》，上海書畫出版社二〇〇五年版，第九九頁。

2 歐陽中石主編：《書學導論》（中國書畫函授大學書法教材），高等教育出版社一九八八年版，第六五—六六頁。

中成長起來的。誰臨摹的能力強，誰更有可能取得高的成就。

臨摹是書法學習的主要手段，那什麼是臨帖呢？首先，臨與摹有別，北宋人黃伯思說：

臨，謂以紙在古帖旁，觀其形勢而學之，若臨淵之臨，故謂之臨。摹，謂以薄紙覆古帖上，隨

其細大而拓之，若摹畫之摹，故謂之摹。（《東觀餘論》）

摹有單鉤、雙鉤、描紅、水寫等數種方法，而臨帖則有選臨，有通臨，也有對臨、背臨和意臨。

唐代人摹帖用「硬黃紙」，也就是用極薄的皮紙，熨上一層薄薄的黃蠟，使原來柔軟而薄的白

紙，變成較為透明、略硬，且不滲水的黃紙，以此蒙在字帖上摹寫。唐人對於王羲之法帖墨蹟的

複製，就是用這種辦法實現的，即「雙鉤廓填」 3 。眾所周知，在傳世的王羲之〈蘭亭序〉摹本

中，以唐人馮承素的雙鉤填廓本為最好。現在的複印極為方便，如果把古代的經典法帖放大之

後，用毛筆蘸水直接在紙上寫，也是一種新的簡便的摹寫方法。我曾經把黃庭堅草書〈廉頗藺相

如列傳〉開頭部分放大四倍之後，看到那種精微的筆觸纖毫畢現，縱橫排宕的氣勢欲離紙而去，

筆墨的魅力確實令人吃驚。

對於書法學習而言，摹也是初學者行之有效的方法，我經常教年紀小的孩子用鉛筆雙鉤字形

輪廓，再填墨書寫。這不但易於操作，且可以培養孩子的學書信心。有人誤以為，摹是小孩子專

用的習書手段，成年人摹帖似乎有點「小兒科」了。其實不然，不僅成年人，即便是頗有成就的

書法家，時時進行摹帖，也有極大的好處。對於某一帖，平時自以為臨得很像了，再影摹一次，往往會大吃一驚，原來帖上筆劃的距離和自己手下的還有很大距離。這實際上是對字帖的深入「解剖」。

以臨帖而言，拿到一本字帖，一般可以先通臨一遍，以熟悉整本字帖的筆法結構特點。然後有重點地選臨，要選那些清晰的、精彩的、最能代表這本字帖風格的例字來臨。第一遍的通臨是宏觀了解，緊接著的選臨則是微觀揣摩。選臨的愈來愈多，慢慢將整部字帖諳熟於胸中，此時再進行通臨，就像炒菜時將各部分先煸一下，或者先燙煮一下，再匯總到一起「一鍋燴」一樣。

對臨，是面對字帖，照著書寫，心力目力所及，試圖寫出與字帖一樣的點畫、結構乃至神采。背臨，是在對臨的基礎上，熟記帖中用筆、結體，不看帖而能寫出形神兼備的字體。意臨，是在臨帖的高級階段，捨去形貌，直取精神，所謂遺形寫神也。

從臨帖過渡到自運時，學書者常常會因為字帖中沒有的字而感到苦惱。意臨，就要求能把字帖上沒有的字，按照字帖中的筆法、結構相似字的書寫規律，非常神似地書寫出來。從書法史的

註釋

3　另有「響拓」之法，也是複製法帖的一種方法。「響拓」實為「向拓」，「向」本意是窗戶，利用窗戶陽光的透射來鉤填。「向」的正體字「嚮」，有時被錯訛成為「響」的正體字「響」，便稱為「響拓」。由於法書墨跡年代久遠，紙色沉暗，字跡難辨，故在模制時，須向光照明，以紙覆帖（常用油紙、蠟紙）勾勒其原字筆劃，然後再以墨筆填充。向拓亦曰「影書」、「影覆」。宋人趙希鵠《洞天清錄・集古今石刻辨》中記述較詳。

發展來看，盛唐時期人們對於遺形寫神的追求，是以六朝至初唐以形寫神作為歷史鋪墊和積累的。當遺形寫神被過度強調，成為了藏拙欺人、自文其短的藉口時，書法實際上也失去了真正的神采。這樣，在明清時期出現不似之似的形神觀便也是必然的了。

若以楷書為例，初學者臨寫多大的字合適呢？以我的教學經驗，字大小在二寸五至三寸（約八──十公分見方）最恰當。因為字太小了，運筆動作必然要求精緻而細膩。對於初學者而言，一則不容易體味到用筆中提按起伏的微妙節奏，二則容易使學生養成枕腕書寫的習慣。字寫到十工分見方，用筆就不僅要懸腕，而且最好懸肘，這對於日後輕鬆駕馭毛筆以揮灑自運是非常有好處的。而且字大了，問題也容易暴露得明顯，用筆之一絲一毫既含糊不過，也藏匿不得，必須交代清楚。字寫得過大，小孩子的臂力恐怕不足以駕馭，而且浪費紙張，對於用筆的精微之處，反而不能充分體會了。

需要說明的是，臨與摹的功用和特點，各不相同。一般認為，要先摹而後臨。明人豐坊說：

臨者對臨，摹者影寫。臨書能得其神，摹書得其點畫位置。然初學者必先摹而後臨，臨而不摹，如捨規矩以為方圓；摹而不臨，猶食糠秕而棄精鑿，均非善學也。（《童學書程》）

實際上，不僅可以先摹後臨，還可以交替臨、摹。即摹了一段時間再臨，臨了一段時間又摹，臨和摹兩條腿走路，可以事半功倍。宋人姜夔說：

臨書易失古人位置，而多得古人筆意；摹書易得古人位置，而多失古人筆意。臨書易進，摹書易忘，經意與不經意也。（《續書譜》）

「位置」就是「形」，就是結構；「筆意」就是「神」，就是用筆。所以，摹易得形，臨易得神。臨書易得意，難得體；摹書易得體，難得意。臨進易，摹進難。離之而近者，臨也；合之而遠者，摹也。明人李日華說：「臨得勢，摹得形。」形是靜止的，勢是動態的，於是，李日華提出了「神摹」之法：

學書妙在神摹，神摹之法，將古人真跡置案間，起行繞案，反覆遠近不一觀之，必已得其揮運用意處，若旁立而視其下筆者，然後以銳師追之，即未授首，亦直薄城下矣。（《紫桃軒雜綴》）

摹是臨的基礎，亦即形準是神具的基礎。但摹易像，也易忘，所以摹帖不可太久。朱和羹批評人們：「每臨一家，止模仿其筆劃；至於用筆入神，全不領會。」說明臨習古人的書法，摹仿外貌，求其形似，是有限度的；而領略其神采和意趣，求其神似則是無止境的。李日華說要能「神摹」，「神摹」其實就是通常所謂「讀帖」，朝夕觀摩其神采風韻。米芾說「畫可摹，書可臨而不可摹」，極言摹往往拘於形之束縛，忽略追求內在的神采。

有一則故事：唐太宗雅好翰墨，但是「戈」字總寫不好。有一回，他寫了一個「戩」字，只

157

寫了左邊的「晉」，空出右邊，讓虞世南補上「戈」字。寫好後，唐太宗拿給大臣魏徵看，說：「我學習虞世南的書法似乎把他的筆法都學到了。」魏徵看了說，「戩」右邊「戈」字的筆法，是最像虞世南的。

唐太宗學習虞世南書法，左邊「晉」字形體位置與虞世南的差別或許甚微，然而，就在那微妙用筆中，卻與右邊虞世南親筆的「戈」字不相融合，二者神采之異竟被老道的魏徵看出了究竟。這就是姜夔所說的「夫臨摹之際，毫髮失真，則神情頓異，所貴詳謹」。所謂「毫髮死生」，也是強調毫髮精微之處的重要性，毫髮之微的準確，是為了表現出字的風韻神采。

康有為說：「學書必須摹仿，不得古人形質，無自得性情也。」沒有形怎麼能體現出神呢？只有「形質具矣，然後求其性情」。所以，「欲臨碑必先摹仿，摹之數百過，使轉行立筆盡肖，而後可臨焉」。臨，分為對臨和背臨。臨就是要臨得像，不僅形像，更要神像，即「活像」字帖中的一樣。對臨更易得「形」，背臨更易得「神」。背臨可以檢驗自己對臨的效果和實際的書寫能力，是加深理解帖中精神風貌和意蘊神采的有效方法。在一定程度上，甚至背臨比對臨更重要，清代書畫家松年說：

臨摹古人之書，對臨不如背臨。將名帖時時研讀，讀後背臨其字，默想其神，日久貫通，往往逼肖。……若終日對臨，固能肖其面目，但恐一日無帖，則茫無把握，反被古人法度所圍，不能擺脫窠臼，竟成苦境也。（《頤園論畫》）

明人沈顥也說：「臨摹古人不在對臨，而在神會，目意所結，一塵不入，似而不似，不似而似，不容思議。」今人陸維釗在《書法述要》中闡述了摹仿、對臨、背臨三者循序漸進的關係：「初學宜摹，以熟筆勢；稍進宜臨，以便脫樣；最後宜背。背者，將帖看熟，不對帖而自寫，就如背書，而一切仍須合乎原帖之謂。三者循序而進，初學之能事畢矣。」這就給初學者指出了臨摹循序漸進的階梯。

重視臨摹，就是重視以形寫神，而不是遺形寫神。有一種說法認為，臨帖主要在求神似，而不在求形似。這句話看似是很有見地的，但捨形而取神，皮之不存，毛將焉附？孫過庭說得好：「察之者尚精，擬之者貴似。」即便說「遺形取神」是更高階段博採眾長的正確要求，那麼，它對於初學者而言，無疑還是弊大於利的。由對一種說法的誤解，而導致走上錯誤的學習道路，不是沒有的事情。

臨帖，就需要仔細觀察不同字體的不同形體特徵，體味其中表現其神采意蘊的關鍵，一絲一毫也不放過。在這個過程中，訓練了眼，鍛鍊了手，逐漸趨向於得乎心而應乎手。有志於學習書法的朋友，千萬不要因為「不要臨像」之說的影響，而受到誤害。

古人常說「惜墨如金」，又說「潑墨如神」。一方面特別講究惜墨如金、毫髮死生，另一方面又講究筆已盡而意無窮，講究一唱三歎。正因為他們愈加重視藝術內蘊神采的無限廣闊性，也就愈重視藝術形象的有限真實性；愈嚴格要求這藝術有限形象中要能包含更廣闊豐富的內容和意味，也就愈發惜墨如金，千錘百煉，精益求精，務必使一筆一畫、一波一挑、一行一駐、一提一

按都毫不浪費，形是有限的，只有在形中見神，才能臻於無限，以形寫神達到至妙，所以，形象應該是高度的精練和集中，任何重複都是多餘。只有在「形」中見出「神」，在「一」中見出「多」，才不會一覽無餘，才能百看不厭。

董其昌曾說：「欲造極處，使精神不可磨沒；所謂『神品』，以吾神所著故也。何獨書道，凡事皆爾。」要成為神品，最主要的是因為有了我神。那什麼是「我神」，什麼是「他神」呢？

劉熙載有一個很明確的說法：

「他神」是經過學習而得到的前人之神，這是前提和階梯，但也可能成為桎梏；「我神」則是書法創作更高的階段，是書法家個性的自然流露。入「他神」者，是學書者臨摹古人之書，由形似到神似，有象可睹；入「我神」者，是創作者融會古人之書，由博涉至約取，無跡可循。前者是「我注六經」，後者是「六經注我」。必須實現從「入他神」向「入我神」的飛躍，才能真正表現一個書法家的個性神采。中國書法強調以手寫心、以墨跡展示人的精神氣質和個性神采，只有完成了從「他神」向「我神」的飛躍，才能成為真正的書法家。

書法要有「我神」，就是要活脫、有風韻、有氣質。黃庭堅說：「書畫以韻為主」，「凡書

160

畫當觀韻」。他在論書畫時多次用「韻」作為評判作品高下的標準，這是他書法美學思想的核心。他所說的「韻」有十分豐富的涵義，有絕俗、傳神、含蓄、味外之旨、有餘意、情感與表現方法之滲透等多重涵義。他說：

兩晉士大夫類能書，右軍父子拔其萃耳。觀魏晉間人論事，皆語少而意密，大都猶有古人風澤，略可想見。論人物要是韻勝為尤難得。蓄書者能以韻觀之，當得仿佛。（〈題絳本法帖〉）

曾國藩談到自己的學習體會時說：

這種「韻」，來自於人的精神氣質修養。蔣和說：「法可以人人而傳，精神興會則人所自致。無精神者，書雖可觀，不能耐久索玩；無興會者，字體雖佳，僅稱字匠。」「興會」，是一時的興致感發，具有偶然性；但這種偶然的勃發，卻有其長期積澱的基礎，是水到而渠成。

古之書家，字裡行間別有一種意態：如美人之眉目，可畫者也；其精神意態，不可畫者也。意態超人者，古人謂之「韻勝」，余近年於書略有長進，以後當更於意態上有此體驗工夫。（《曾文正公全集》）

馬宗霍說：「晉人書以韻勝、以度高。夫韻與度，皆須求之於筆墨之外也。韻從氣發，度從骨

見。必內有氣骨以為之幹，然後韻斂而度凝。」這裡的「韻」和「度」，都是在筆墨的形跡之外，都是屬於「神」的範圍。

對「神」的追求，同時也是對「意」的追求，唯「筆意」可見「神采」。李世民說：「縱放類本，體樣奪真，可圖其字形，未可稱解筆意。」黃庭堅說：「今時學〈蘭亭〉者，不師其筆意，便作形勢，正如羨西子捧心而不自悟其醜也。」北宋文學家晁補之說：

書在法，而其妙在人。法可以人人而傳，而妙必在胸中之所獨得。書工筆吏竭精神於日夜，盡得古人點畫之法，而模之濃纖橫斜，毫髮必似，而古人之妙處已亡，妙不在於法也。（《雞肋集》）

「法」與「意」相對。宋人董逌說：「書法貴在得筆意。若拘於法者，正唐經生所傳者爾，其於古人極地不復到也。觀前人於書自有得於天然者，下手便見筆意。」董其昌在《畫禪室隨筆》裡談到臨帖的體會時說：「臨帖如驟遇異人，不必相其耳目、手足、頭面，當觀其舉止、笑語、精神流露處，莊子所謂目擊而道存者也。」「精神流露處」，就是意思之所在，就是神采之所在。

在書法學習中，通過對外在形質的模仿，去追求和體味其內在的神采，這是對書法中生命特徵的精練擷取，也是對筆墨中生命情調的細緻把玩。在書法中，以神采為上，就是以一種生動的

162

生命意趣為上。臨帖時，以形取神或重神輕形，都是抓住作品精神風貌和意蘊神采的有效方法。

在似與不似之間，達到了生命的真似，外在的書法之象，於是成為了自我生命的宅第。

圖1：清沈曾植〈臨爨寶子碑〉（局部）。

欣俛仰之間以為陳迹猶不
能不以之興懷況脩短隨化終
期於盡古人云死生亦大矣豈
不痛哉每攬昔人興感之由
若合一契未嘗不臨文嗟悼不
能喻之於懷固知一死生為虛

圖3：元趙孟頫臨〈蘭亭序〉（局部）。

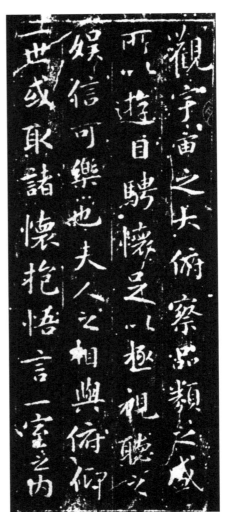

圖2：唐刻宋拓王羲之〈蘭亭序〉（定武本，局部）。

當世之學者稱篆之隸書為著頌時書其靈稱
耶抑別有所本耶皆不敢必其然也古嘗芒芒
之稱後人謂之正書楷書皆即隸書也但自鍾繇
之後三至變體世人謂之隸書執筆之際不知

其體為或殊或一或可辨或不可辨然六不越
乎六書與著沿襲為之而略加變通乎隸與
篆猶錯綜有不同辨其閒出於古文之後各以其
名為家或自業之稱芒相傳尔不然許慎嘗病

伏羲之畫八卦即字之本原倉頡衍而為古
文其五百四十部列於許慎說文每部之首
蓋與篆猶芒實此固篆猶之變因之而相生學
隸書獨有待於後世耶夏殷吕米此廣之書

即是隸法別為橎體流傳既久失其本原乃至日趨
嫵媚惡俗之劉不可追改今靚歐趙顏吕上征之
皆從隸古學芒但不詳　察平
昀芟二兄雅屬己未三月曾國藩

圖4：清曾國藩的書法。

3 行草書中的「組合拳」

篆、隸、楷書，由於字字獨立，字與字之間的關係比較獨立，所以在臨摹時，多關注字內；而行、草書，由於筆勢連綿，一氣呵成，字與字之間的關係就比較緊密，所以在臨摹時，特別要注意字間。就像習武一樣，篆、隸、楷更像是一個個獨立的動作，行、草書則像是動作的組合，或稱之為書法中的「組合拳」。所以，臨摹行、草書時，要特別注意體會字與字之間無形的連帶關係，中國古人名之曰「氣脈」。

習武人常說，外練筋骨皮，內練一口氣。一口氣，就是內在氣脈的圓滿貫通。武術是場中較藝，武者或閃轉騰挪，或左開右闔。傳統武術的演練，特別講究以心行氣，以氣運身，意到氣到，氣到勁到，形神兼備，虛實變換，陰陽相濟，天人合一。這是一種真正的身心相應、內外兼修的全身運動，它不僅落實在整體性的生理鍛鍊來訓練筋骨肌肉、內在臟器和神經經絡，而且還包括整體性的心理鍛鍊來訓練應變技巧中所包含的智慧、個性和道德。習武的關鍵，是練好「一氣」。

在書法中，行、草書是最講究一氣呵成的。我們經常用「一氣呵成」、「酣暢淋漓」來描述

行、草書創作中一幅作品的聯繫性和完整性。由此，我們可以看到中國獨特的「氣」的思想，對於書法創作觀念的深沉沾溉。中國氣論哲學普遍認為，天地混沌，一氣流行，萬物化生。天地萬物由一氣所派生，萬物浮沉於一氣之中，世界就是一個大氣場，無不有氣貫乎其間。生命源自氣，所以生命也是一個整體，生命之間彼此互相聯繫，彼此相通。《莊子·知北遊》說：「通天下一氣耳」，就是對這一思想的簡明概括。

兩漢以來，「一氣」的思想廣為不同學派接受，萬形出於一氣，一氣化出萬形，天地變化的過程，只不過是一氣屈伸聚散的過程。宋明理學，更是將「一氣」作為其氣論哲學的基本思想。張載說：「天惟運動一氣。」陳獻章說：「天地間，一氣而已矣。」可見，天地惟「一氣而已」，已經成為中國氣論哲學體系中最為重要的基石。「一氣」的思想，體現出中國氣論哲學中的生命整體觀念。物物相連，生生相通，互相聯繫，互相貫通，於是，萬物在這一氣流蕩運行的過程中展現了自己，獲得了生命。用「一氣」的眼光看世界，就會避免對世界作機械的切割和理性的判分，而是在相互聯繫和相互協調之中，體味一個活潑潑的生命整體。用「一氣」的眼光看世界，就是在聯繫中將世界看成是一個活的生命體（圖1）。

氣化哲學思想，使得書法的發展獲得了獨特的滋養，對行、草書的影響尤甚。行、草書中講究一氣，就是強調書法作品中的整體性；講究氣脈，就是強調書法作品中的聯繫性。因為一氣思想的沾溉，書法的世界就不再是一個由實用文字符號所構成的乾枯世界，而是變成一個能涵攝一切生命的浩蕩流行和生機勃發的生命世界。一氣的思想，可以說是書法家取之不盡、用之不竭的

生命源泉。書法家要以造化為師，以自然為師，就是要汲取宇宙之「一氣」。不僅要汲取其混元之氣，還要汲取其團結之氣，也就是把各自分散的部分，看成是內在生命相連的整體。書法家寫字，無非就是寫出一團元氣團結而已。這時，一點一畫，無不有生氣貫乎其間，使得天、書（字）、人構成一個生命的整體。

我們知道，書法史上有「一筆書」的說法，它與草書的出現密切相關。在西漢中後期的簡牘中，已經出現了成熟的草書，但這些草書都屬於章草。因為漢代的筆很小，蓄墨量少，而簡牘一般十分狹窄，所以，所寫的章草大多字字獨立，筆劃不連。章草經過長安以西的西州地區幾代書法家（如劉睦、杜操、崔瑗、崔寔）的研習，筆法結構已經日趨精熟。漢末張芝尤好草書，他學習崔瑗、杜操之法，「家之衣帛，必先書而後練之」。以衣帛寫字，比簡牘的篇幅更加寬大，而且未煮練的帛是生帛，吸墨快而多，所以張芝改良了毛筆（張芝筆與左伯紙、韋誕墨並稱妙物），使之更適合寫縑帛。縑帛的篇幅，配合著改進的毛筆，就比在簡牘上書寫章草，用筆更加流動放逸，字畫間常常縈帶連綿，所以，如果說是張芝創造了今草，完全是可能的[1]。

今草相對於章草而言，並不是創造了一種嶄新的字體，而是在書寫風格上發生了轉變，增加了放縱連綿之勢，就更加適合抒發人的性靈和情感。所以，從章草到今草的轉變，與其說是文字實用上的要求，不如說是藝術精神發展的必然。我們只有在藝術性的要求上，才能理解張芝所謂「匆匆不暇草書」，即沒有充裕的時間，率意倉促作草是不能寫好的；也只有在藝術性的要求上，才能理解漢末人們脫離實用之外，心醉神迷、如癡如狂地學習草書（見趙壹〈非草書〉和崔

168

瑗〈草書勢〉所描述）的盛況了。

張懷瓘談到張芝和王獻之的「一筆書」時曾說：

字之體勢，一筆而成，偶有不連，而血脈不斷。及其連者，氣候通而隔行。唯王子敬明其深旨，故行首之字，往往繼前行之末，世稱「一筆書」者，起自張伯英，即此也。

張芝變為今草，如流水速，拔茅連茹，上下牽連，或借上字之下而為下字之上，奇形離合，數意兼包，若懸猿飲澗之象，鉤鎖連環之狀，神化自若，變態不窮。（《書斷上》）

後來，張彥遠也說：

或問余以顧、陸、張、吳用筆如何？對曰：顧愷之之跡，緊勁聯綿，迴圈超忽，調格逸易，風趨電疾，意存筆先，畫盡意在，所以全神氣也。昔張芝學崔瑗、杜度草書之法，因而變之，以成今

註釋

1　鄭杓：《衍極》卷一〈至樸篇〉中記載張芝擅長「一筆書」，劉有定作《衍極注》云：「初，漢元帝時，黃門令史遊作《急就章》一篇，解散隸體粗書之，損隸之規矩，存字之梗概，本草創之義，謂之草書，以別今草，故謂之章草。杜度、崔瑗並善之。杜氏傑有氣力而微瘦，崔氏甚濃而工妙不及。伯英重以省繁，飾之銛利，加之奮逸，首出常倫，又出意作今草書。其草書〈急就章〉，皆一筆而成，氣脈通達，行首之字，往往繼其前行。」另外，明人費瀛《大書長語》云：「張芝變章草為草書，體勢一筆而成，偶有不聯，血脈亦未嘗斷，倚伏有迴圈之勢。」

169

草。書之體勢，一筆而成，氣脈通連，隔行不斷，唯王子敬明其深旨。故行首之字，往往繼其前

行，世上謂之「一筆」。其後陸探微亦作「一筆書」，連綿不斷，故知書畫用筆同法。（《歷代

名畫記·論顧陸張吳用筆》）

王獻之的「一筆書」，在於其超逸優遊、從意適便的情調。米芾對王獻之的行草書極為折

服，他稱子敬《十二月帖》「運筆如火箸畫灰，連屬無端末，如不經意，所謂『一筆書』，天下

子敬第一帖」[2]。二王父子書法，大王靈和，小王神俊，逸少秉真行之要，子敬執行草之權。和王

羲之相比，王獻之的成就，在於完成了對書法體勢的創變，他曾勸父親改體：「子敬年十五六

時，嘗白其父云：『古之章草，未能宏逸。今窮偽略之理，極草縱之致，不若稿行之間，於往法

固殊，大人宜改體[3]。』」子敬因為章草未能「宏逸」，希望能「極草縱之致」，所以勸父親改

體。因為章草雖為草書，但字字獨立，草而不「縱」。樓蘭出土的漢晉之間的草書遺跡，草勢稍

「縱」，但仍缺乏連綿。草書只有極「縱」之致，才能放逸生奇。王獻之行草書之所以「逸氣過

父」，能得奇逸神俊之致，就是因為他的「一筆書」中增加了「縱」勢，而「縱」和「逸」是緊

密相連的（圖2）。

但是，強調「一筆書」，並不是說真的就必須是一根首尾連接不斷的線條。郭若虛在說到王

獻之的一筆書和陸探微的一筆畫時，就明確指出，「一筆」並不是「一篇之文、一物之像」，而能

一筆可就也」，而是指「自始及終，筆有朝揖，連綿相屬，氣脈不斷。所以意存筆先，筆周意

內，畫盡意在，像應神全。夫內自足，然後神閑意定；神閑意定，則思不竭而筆不困也」4。可見，「一筆書」的關鍵，是內在氣脈暢通，雖然形跡時斷時續，但內在流動的氣脈未嘗有一絲衰竭。有氣，則能筆斷而氣脈相連；無氣，則如斷線殘珠。也就是潘天壽說的「畫中兩線相接，不在線接，而在氣接。氣接，即在兩線不接之接」5。而要想內在的氣不斷，就要以意來引領氣，意為氣之帥，氣為體之充。意在筆前，是為了令筋脈相連；意存筆先，就是以意識作為氣之統領，把一種蓬勃的生命狀態收束於筆端。「一筆」的「一」，是一泓生命的清流，是一脈生命的律動，有了這股清流和律動，才能真正成為一個生命的整體。

這「一筆」，也就是「一脈」。今草（以及狂草）的「縱勢」更能完美展現出這「一脈」，所以，劉熙載說：「故辨草者，尤以書脈為要焉。」（《藝概·書概》）中國書法家追求的「一筆書」，是在連綿相屬、血脈不斷之中，構成一個有筋有骨、有血有肉的生命單位，成就一個藝術境界。它是氣的整體性和聯繫性在書法中的表現，這才是「一筆書」（以及「一筆畫」）的真正涵義。英國詩人比尼恩在欣賞中國畫時，曾驚歎於「中國人具有通過形體之間的某種連續性關

註釋

2 米芾：《書史》，明刻《百川學海》本。

3 張懷瓘：《書議》，參見《歷代書法論文選》，第一四八頁。另：王獻之勸父親「改體」一事，還見於張懷瓘《書斷·上》，文辭略有出入。

4 郭若虛：《圖畫見聞志》卷一〈敘論·論用筆得失〉，明《津逮秘書》本。

5 《潘天壽畫語》，上海人民美術出版社一九九七年版，第二八頁。

聯創造出和諧的才能，這種才能被巧妙的用來把握這些紛紜的人物形象，使之成為一個有條不紊的整體」6。

西方人對於中國畫的驚異，是他們不了解中國書畫精神的相通性，更不了解體現中國武術精神的太極拳。太極拳講究意不斷、氣不斷、力不斷。但運氣不是故意使氣，因為用意在氣則滯；用力不是故意使力，而是力從人借。在太極拳技擊對抗中，要會運氣，會用力，會使勁，要會轉化對手的來勁，要能在鬆活彈抖中發勁，關鍵是要在剛柔相濟、陰陽虛實中立定腳跟，以氣克敵。所以，中國的拳術，不管內家拳、外家拳，沒有不練氣的。傳統拳術中，有納氣、行氣、運氣、使氣之說，納氣於天以養其精，行氣於身以通經絡，運氣於膝理以護身，使氣於骨以克敵。草書大家林散之晚年喜歡打太極拳，他從拳法開闔之中悟得書法開闔之理，其草書妙在變化，亦妙在開闔，此亦拳理通於書理之又一證也。寫書法，真像是書法家在心裡打太極。也正是從這個意義上，可以說書法如拳法。包世臣在《藝舟雙楫》中說：

學書如學拳。學拳者，身法、步法、手法，扭筋對骨，出手起腳，必極筋所能至，使之內氣通而外勁出。予所以謂臨摹古帖，筆劃地步必比帖肥長過半，乃能盡其勢而傳其意者也。至學拳已成，真氣養足，其骨節節可轉，其筋條條皆直，雖對強敵，可以一指取之於分寸之間，若無事者。書家自運之道，亦如是矣。（《藝舟雙楫・答熙載九問》）

172

拳法中重視氣，要以氣主運；書法中重視氣，要氣滿氣充，所以包世臣接著又說：「氣滿如大力人精通拳勢，無心防備，而四面有犯者，無不應之裕如也。」（《藝舟雙楫‧答熙載九問》）

有人曾將中國書法的筆法，分為篆、隸系統和二王系統（即行、草系統），言篆、隸筆法古樸而渾整，二王筆法新妍而細碎，此說有欠精審。單就二王父子筆法而言，就有差異。王羲之書法的體貌，偏於靜的形象，是一種「氣」對文字形象的「形成之力」；而王獻之書法的體貌，偏於動的形象，是一種「氣」對文字形象的「貫注之力」。偏於形成之力，則重在整體氣脈通暢，跌宕起伏，在唐代如張旭、懷素的草書。不過，氣脈固然因貫注之力而顯，卻也以形成之力而功始全，所以二者尋味，在唐代則如孫過庭《書譜》墨跡；偏於貫注之力，則重在點畫精妙，耐人可以有所偏重，卻不可偏廢。筆法的過於細碎精緻，的確不利於整全生命感受的抒發，有時淪為技巧的遊戲，好看而不中用。宋、明後期帖學的繁瑣靡弱，失去了旺盛的生命力和整全的生命之氣。清代碑學復興，鄧石如等人是在恢復篆、隸，找回篆、隸筆法，重新給書法發展注入旺盛蓬勃的生機。

在書法中，要想內在筋脈不斷，關鍵是要能一氣貫注。一氣貫注，是要在自始至終的線條流走之中，讓氣成為全篇的貫注之力。氣不可以不貫，不貫則雖有點畫筆法之精妙，仍然是散珠碎

6 （英）比尼恩著、孫乃修譯：《亞洲藝術中人的精神》，遼寧人民出版社一九八八年版，第三九頁。

玉，不能為全璞之寶。書法中常常講「行氣」，「行氣」正是氣的貫注之力所形成的一行的氣脈。所以，氣脈也好，行氣也好，關鍵在於「通」，在於「聯」，相通相連才能聯絡成為一個整體。所以，要做到貫氣，使得氣脈相連，關鍵是要造連勢，使其首尾相應，上下相接，血脈如泉，則一字之中，一行之中，一篇之中，都有相連之勢，血脈氣脈自然容易貫通。這其中，要特別注意牽絲連帶的運用。有絲牽，有映帶，則能脈絡相連。牽絲連帶纏繞，看起來似乎拖泥帶水，但中國藝術家並不拒絕這種拖泥帶水。潘天壽說「誰寫拖泥帶水山」，林散之也說「不妨帶水更拖泥」[7]，就是要讓氣脈的連帶成為可見可察的形象。氣脈不斷，表現為牽絲連帶的自然妥帖，內在意態相互連屬。氣脈本來可感而不可見，通過這些牽絲，就能使書法的氣感更加視覺化，這些牽絲助成了書法的氣脈。

所以，「一筆書」的真精神就在於，一筆就是一氣，一氣就是一套「組合拳」，也就是在一根自由自在流淌的線條裡表現自己，這就是美。美是從人心流淌出來的，又是萬物形象生命節奏的體現。大書法家就是運此「一筆」，以構成萬千藝術形象，並讓這些形象裡流淌著綿延不絕的生命真氣。宋代大批評家董逌說：「且觀天地生物，特一氣運化爾[8]。」從一筆貫到千筆萬筆，無非相生相讓，活現出一個生動聯繫的境界。千筆萬筆，統於一筆，正是因為這一氣運化爾。

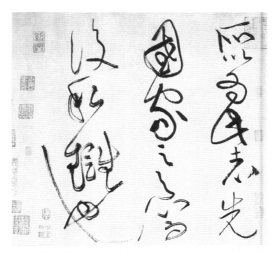

圖1：北宋黃庭堅草書在相互聯繫和協調中，構成一個
生命體。

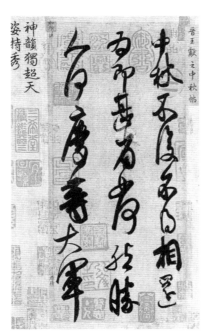

圖2：東晉王獻之〈中秋帖〉在「一筆
書」中增加了「縱」勢。

7 林散之《論畫》。原詩為：「筆法沾沾失所稽，不妨帶水更拖泥。錐沙自識力中力，灰線尤宜齊不齊。絲老春蠶思帝女，情空秋月悟天倪。人間無限生機在，草綠池塘花滿溪。」參見《林散之詩集：江上詩存》，文物出版社二〇〇四年版，第一二八頁。

8 董逌：《廣川畫跋》卷三〈書徐熙畫牡丹圖〉，清《十萬卷樓叢書》本。

4 讀帖、入帖與出帖

臨寫碑帖，固然重要，閱讀碑帖，更為重要。之所以說更為重要，是因為人們常常忽視讀帖。所謂「讀帖」，就是對所學的字帖進行深入研讀，揣摩字的筆法、結構和章法特徵，不僅要對字帖中筆觸的精微細緻之處有更多的體味，而且要對作品中的整體氣象有一個宏觀的把握。之所以說「讀帖」，而不說看帖、觀帖，說明重點不在觀看的動作，而是觀看的結果。就像讀書一樣，僅僅看見一大堆密密麻麻的漢字是不夠的，必須一個字一個字地讀成句，進而理解其中的文義和思想。觀看可以不求甚解，甚至視而不見；閱讀則不同，必須讀懂、讀通、讀會。

孫過庭〈書譜〉說：「察之者尚精，擬之者貴似。」後者說的是手，前者說的是眼，但二者有時又很難截然分開。包世臣在《藝舟雙楫》中，進一步道出了二者之間的關係：「擬進一分，則察亦進一分；先能察而後能擬，擬既精而察益精。終身由之，殆未有止境矣。」所以眼和手始終是交互作用的關係，「眼高手低」是常有的狀態，眼睛和手之間永遠是眼引領手，手追隨眼，眼在前面飛，手在後面追。

當手剛剛追上眼時，會讓人產生一種自我感覺良好的錯覺，因為眼睛暫時不能看到手的不足了。但是，追上沒多久，隨著讀帖的深入，眼睛和手之間又拉開了差距，這時候會產生一種挫敗感，對自己寫的不滿意。其實，這時並不是寫得不如原來好，而是由於眼力提高之後，發現了新的不足之處的緣故。所以，一旦有臨寫厭煩了、不再想寫的時候，這時乾脆不妨放下筆墨，翻閱各種碑帖，靜靜地玩味帖中的細緻之處、精微之處。一直到重新渴望寫字之時，再援筆直書，便常有進境和突破。有時候，創新性的遺忘反而能幫助記憶，創造性的停頓反而能推動發展。

梁同書《頻羅庵論書》云：「山舟曰：帖教人看，不教人摹。」姚孟起〈字學憶參〉說：「古碑貴熟看，不貴生臨，心得其妙，業始入神。」宋曹《書法約言》也說：「初作字，不必多費楮墨。取古拓善本細玩而熟觀之，既復，背帖而索之。學而思，思而學，心中若有成局，然後舉筆而追之。似乎了了於心，不能了了於手。再學再思，再思再校，始得其二三，既得其四五，自此縱書以擴其量。」可見，他們都十分重視在讀帖過程中心摹手追的作用。學習書法，不必展卷即臨，須細玩之漸得一種神氣，則此帖全神在目印心。然後臨之，往往事半功倍。在這樣的過程中，書法學習者在手和眼的交互作用下，便能螺旋式前進。

讀帖的實質，實際是「同氣相求」，是一個以氣來相互契合的過程。在書法學習中，古人重視臨帖，但更重視讀帖，讀帖就是在默默之中以氣相感、以氣相合的微妙體驗過程，其意義並不在實際的臨帖之下。黃庭堅說：「學書時時臨摹，可得形似。大要多取古書細看，令入神，乃到妙處。惟用心不雜，乃是入神要路。」又說：「古人學書不盡臨摹，張古人書於壁間，觀之入

177

神，則下筆時隨人意。」（〈論書〉）他反對一個勁地臨摹，徒得其形，關鍵要細看，要觀之

入神，入神就是物我合一，我入帖中也。唯此，才能一點一拂皆了於心，一波一撇皆應於手。後

來，姜夔也說：「皆須是古人名筆，置之几案，懸之座右，朝夕諦觀，思其用筆之理，然後可以

臨摹。」（《續書譜·臨摹》）趙孟頫則說：「學書在玩味古人法帖，悉知其用筆之意，乃為有

益。」（《松雪齋書論》）他們說的「細看」、「玩味」、「觀之入神」、「朝夕諦觀」等，實

際都是讀帖的絕佳狀態。

　那麼，讀帖的時候，究竟讀什麼呢？一、讀每一個筆劃中精妙的起收之處，辨別鋒穎之起

伏，在起收間玩味筆劃之間的映帶呼應關係；二、讀墨色濃淡中所蘊含的輕重疾徐節奏，就像是

品賞一段美妙的曲子一樣；三、讀每一個字欹正斜側字形結構中所蘊含的動勢，在追尋體驗中想

像作者揮運之時；四、讀整本字帖的章法、氣質、神采，這是整部作品的精神，就像了解一個人

的精神氣質一樣。如果說前三者是有形之讀的話，此為無形之讀。觀形容易，觀神最難；五、在

讀帖中，還要讀出自己臨摹之作與字帖之間的差距，並找到原因，進行改正，此之謂比較之讀。

有是五者，則讀帖之功用莫不大矣。

　讀帖，一方面順著自己的興趣選擇字帖範本，另一方面對一些開始並不接受的經典碑帖，也

可以在玩味中培養興趣。歐陽修〈試筆·李邕書〉中說：「余始得李邕書，不甚好之。然疑邕以書

自名，必有深趣。及看之久，遂為他書少及者，得之最晚，好之尤篤。譬猶結交，其始也難，則其

合也必久。」他又在《集古錄》中說：「魯公喜書大字，惟〈干祿字書〉注最為小字，而其體法

持重舒和而不局蹙；〈麻姑仙壇記〉則遒峻緊結，尤為精悍（圖1）。把玩久之，筆劃巨細皆有

法，愈看愈佳，然後知非魯公不能書也。」歐陽修的書法風格，應該說從李邕和顏真卿那裡借鑒的

並不多，但是在對一開始並不喜歡的作品「看之久」、「把玩久」之後，也有可能品賞到其中的妙

處。

所以，讀帖時僅僅品讀一種碑帖是遠遠不夠的。王羲之少學衛夫人，後渡江北遊名山，見李

斯、曹喜等書。又之許下，見鍾繇、梁鵠書。又之洛下，見蔡邕〈石經〉三體書。又於從兄洽處

見張昶〈華嶽碑〉。始知從衛夫人學書，徒費歲月耳。遂改本師，仍於眾碑學習焉。可見轉益多

師，博覽名碑名帖的重要性。品讀名碑名帖，浸淫於其間，往往能獲得極大的審美享受，使人沉

醉其中。歐陽詢看見索靖寫的古碑，先「駐馬觀之」，走了幾步又返回來，「下馬觀之」；看得

時間久了，感到疲倦，乾脆鋪開毯子坐下來觀賞、反反覆覆地品讀；還嫌不夠，最後乾脆在碑

旁宿了三夜才離開。從駐馬到下馬，從坐下來到宿下來，一次比一次時間長，一次看得仔

細，觀得入神，讀得忘乎所以。能臻於此境，則可謂是真正「入帖」了。

「入帖」與「出帖」是習書者必須面對的兩個階段，即從臨摹到創作。

朱履貞說：「學書未有不從規矩而入，亦未有不從規矩而出。」開始學習書法的用筆、結

字、章法，熟悉筆性，掌握不同的點畫特徵和行筆要旨，以及不同作品的風格特點，是初學者需

要花費大量時間仔細揣摩和用心體悟的，這就是「入帖」（圖2）。但更難的是，深入鑽研和精

熟把握某家或數家風格特徵之後，還要能跳出窠臼，不為成法所囿，這才是「出帖」。若一味模

仿古法，總覺刻劃太甚，必須脫去模擬蹊徑，自出機杼，漸老漸熟，乃造平淡，遂使古法優遊筆端，然後傳神。

所以，王鐸說：「書法之始也，難以入帖；繼也，難以出帖。」入帖難，出帖更難，入帖是與物件「合」，出帖是在合了之後再與物件「離」。董其昌也說：「妙在能合，神在能離。」先合後離，先入後出，要合得貼切，離得徹底，不沾習氣。正像李可染所說的那樣，要以極大的勇氣打進傳統、深入傳統，但還要以更大的勇氣打出來。王鐸（似為董其昌語）把這種主動的「離」解釋為「脫盡本家筆，自出機杼，如禪家悟後，拆肉還母，拆骨還父，呵佛罵祖，面目非故」。就像傳說中毗沙門天王之子哪吒拆肉還母，拆骨還父，然後顯露本分，大顯神通一樣。書法學習中，這種主動的離，是為了獲得一個全新的自我。

獲得全新的自我，就是要寫出自己的新意。蘇軾說：「吾書雖不甚佳，然自出新意，不踐古人，是一快也。」（圖3）這裡的「新意」，就是梁啟超所說的「表現個性的美」。書以達情，畫以狀物，書法最能抒發書者的情感意趣，所以，出帖的目的在於展示自我的個性。李邕說：「似我者俗，學我者死。」張懷瓘說：「與眾同者俗物，與眾異者奇材，書亦如然。」寫出天地間卓爾不群的我，並不是以炫奇矜巧為能事，而是時刻不忘記自己的心靈依據和內在主張，不在人潮洪流中做一條不根不蒂的浮萍。

清代書畫家松年曾說：「吾輩處世，不可一事有我，惟作書畫，必須處處有我。」他說，待人接物，處理問題，要主持公道和正義，不要有一事想著自己，不要處處抱守私心；而作書作

畫，必須處處有我。接著他又說，「我者何？獨成一家之謂耳。此等境界，全在有才。才者何？

卓識高見，直超古人之上，別創一格也。」對自我內心依據的自信和堅定，是來自於宏闊的眼界和卓越的見識。「全在有才」，「才」既包括對書法技巧的純熟把握，更包含一種卓越的見識。這種見識，是一種理論眼光，是一種歷史縱深的視野，是對相鄰學科的參悟，也是對自然山川的飽遊沃看。

「處處有我」就是「出帖」。如何才能出帖？一需膽量和勇氣。一位著名的畫家說：「膽子大，事就成了一半。」此語最妙，且適用於書法學習。元人陳繹曾《翰林要訣》中說：「今代惟鮮于郎中善懸腕書，余問之，瞑目伸臂曰：膽！膽！膽！」所以，不管是臨池還是創作，抓起筆來就寫，大膽落墨，往往得趣。若左顧右盼，畏首畏尾，患得患失，人既窘迫，書亦不佳。陳繹曾《翰林要訣》所記鮮于郎中所言，意思是懸腕作書沒有什麼訣竅，就是放開膽子練。出帖之理亦然。二須厚積薄發。清人姚孟起說：「學漢、魏、晉、唐諸碑刻，各各還他神情面目，不可有我在，有我便俗。迨純熟後，會得眾長，又不可無我在，無我便雜。」

「入帖」和「出帖」，就要在「無我」和「有我」上下功夫，從入到出，既是主動的，又是自然而水到渠成的。林散之詩云：「創新在神解，神得形自真。舊者不能入，新機何由伸。」可見創新正如蠶之吐絲、蜂之釀蜜，非一朝一夕而變為絲與蜜者，頤養之深，醞釀之久，始能成功。三須背帖。很多人為何「一臨就像，一放就忘」，就是因為帖只入眼，未入心，沒有在背帖上下功夫。臨寫的時候很認真，很細緻，一絲不苟，甚至惟妙惟肖，但是一離開字帖，就恢復自

已本來有面目了。如果能臨習中有意識記憶，達到能熟練地背臨和默寫，就不會一放就忘了。

鄭板橋說：「十分學七要拋三，各有靈苗各自探。」入帖而始終不出帖、守法而不知變化的人，被稱為「書奴」（圖4、5）。釋亞樓〈論書〉云：「凡書通即變。……若執法不變，縱能入石三分，亦被號為書奴，終非自立之體。是書家之大要。」董其昌也說：「守法不變，即為書家奴耳」，「書家未有學古而不變者也」，「即米顛書自率更得之，晚年一變，有冰寒於水之奇」。他說，天資高邁的米芾，長期師從唐歐陽詢等名家，直到壯年未能形成自家面目，人們譏笑他是「集古字」。到了晚年，他博取諸家之長，書風一變，自成一家，「人見之，不知以何為祖也」。其實，董其昌自己也是如此，他初學臨習唐碑，轉而臨習鍾繇、王羲之書跡，直到他四十四歲時，還感慨學書二十七年，猶在「隨波逐浪」。後來，到了嘉興，得以盡觀項子京家藏真跡，從此漸有所得，以至於「名聞外國，尺素短箚，流布人間，爭購寶之」。王文治《論書絕句》中有詩評價他道：「書家神品董華亭，楷墨空元透性靈。除卻平原俱避席，同時何必說張邢。」

總之，凡欲學書之人，要想達到一種得心應手的熟練程度，必須經過刻苦的練習，要下過困知勉行的功夫才行。蘇軾曾把學書比作逆水行舟：「學書如溯急流，用盡氣力，船不離舊處。」所謂「困知勉行」，就是遇到困難而求知，勉力加以實行，書法的學習過程就是如此。曾國藩曾對他的兒子曾紀鴻說：

182

余以凡事皆用困知勉行工夫，爾不可求名太驟，求效太捷也。以後每日習柳字百個，單日以生

紙臨之，雙日以油紙摹之，臨帖宜徐，摹帖宜疾，專學其開張處。數月之後，手愈拙，字愈醜，意

興愈低，所謂困也。困時切莫間斷，熬過此門，便可稍進。再進再困，再熬再奮，自有亨通精勁之

日。不特習字，凡事皆有極困難之事，打得通的，便是好漢。（《曾文正公全集》）

「打得通的，便是好漢」，這句話說得真好！不到長城非好漢，男兒到此是豪雄。書法家潘

伯鷹在〈書法雜論〉中也說：「寫字的進步，絕非一帆風順的。每當一段時期，十分用功之後，

必然遇到一種『困境』。自己愈寫愈生氣，愈寫愈醜。這是過難關。必須堅持奮發，闖過幾道

關，方能成熟。凡『困境』皆是『進境』。以前不是不醜，因未進步，遂不自知其醜，進步了，

原來的醜才被發現了。愈進步就愈發現。這時，你已經登上高峰了。」從這個意義上，凡困境皆

是進境，非以前不醜，而是不進步則不知其醜也。這是潘伯鷹根據自己的學書體會，送給初學者

的一段素樸的箴言。

明末清初書法家倪後瞻，曾把書法的學習過程，分為一種「三段論」的模式。其〈書法論〉

中有一段妙論，對學書者頗有啟迪，故不吝篇幅，援引如下：

凡欲學書之人，功夫分作三段。初段要專一，次段要廣大，三段要脫化，每段要三五年火候方

足。所謂初段，必須取古之大家一人為宗主，門庭一定，腳跟牢把，朝夕沉酣其中，務使筆筆肖

似，使人望之即知是此種法嫡；縱有諫我謗我，我只不為之動。此段功夫最難，常有一筆一畫，數十日不能合轍者。此處如觸牆壁，全無入路。他人到此，每每退步灰心，我到此，心愈堅，志愈猛，功愈勤，無休無歇，一往直前，久之則自心手相應。初段之難如此，此後方許做中段功夫，取晉、魏、唐、宋、元、明數十種大家，逐家臨摹數十日。當其臨摹之時，則諸家形模時或引吾而去，此時要步步回頭，時時顧祖，將諸家之長點滴歸源，庶幾不為所誘。然此時終不能自作主張也。功夫到此，倏忽又五七年矣；此時是次段功夫。蓋終段則無他法，只是守定一家，又時時出入各家，無古無今，無人無我，寫個不休。寫到熟極之處，忽然悟門大啟，層層透入，洞見古人精微奧妙，我之筆底迸出天機來，變動揮灑。回頭視初時宗主，不縛不脫之境，方可以自成一家矣，到此又是五七年或十餘年，終段工夫止此矣。（《倪氏雜著筆法》）

經過了這樣三個階段後，便能運化自如，自在吞吐，於極熟處，傳不可言宣之妙，揮灑自如，筆底一片化機。

圖1：唐顏真卿〈麻姑仙壇記〉遒峻緊結，書風趨於老辣。

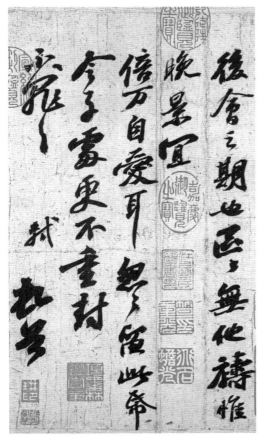

圖3：北宋蘇軾書法純以意造，能自出機杼。

圖2：清何紹基〈臨爭座位帖〉（局部）。

圖5：清鄭板橋書法無古無今，自稱「亂
石鋪街體」。

圖4：清鄭板橋六分半書。

第5章

――

審美鑒賞

1 書法美的根源和特徵

中國書法為什麼能成為中華民族一種獨特的審美現象，乃至成為世界藝術史上最具民族特色的一種藝術形式？書法美的根源在哪裡？又有何獨特的審美特徵？這都是書法美學最基本的問題。關於這個問題，人們已經從很多角度來探討。

一種觀點認為，書法美與漢字象形緊密相關。書法美的本質，乃起源於模擬自然物象的具體形狀。宗白華說：「元代趙子昂寫『子』字時，先習畫鳥飛之形，使『子』字有這鳥飛形象的暗示。他寫『爲』（為）字時，習畫鼠形數種，窮極它的變化。他從『爲』（為）字得到『鼠』形的暗示，因而積極地觀察鼠的生動形象，吸取著深一層的對生命形象的構思，使『爲』（為）更有生氣、更有意味、內容更豐富[1]。」（圖1）書法美源於漢字象形，指出了書法與現實生活之間的關係，但是隨著漢字逐漸失去其原初的象形意味，逐漸演變成一種抽象的表意符號系統時，這一說法就顯示出了局限性。

也有人認為，漢字書寫之所以能成為書法，是因為漢字字數多，而且每一個漢字又有真、

行、草、隸、篆五種字體。此外，還有介於其間、處於漸變狀態的過渡字體或曰邊緣字體，如介

於篆、隸間的古隸、由隸到楷的楷隸，還有行楷、行草等等，加上漢字在形體美上具有拼音字母

文字無可比擬的優越性，即中國的方塊漢字本身就具有天然形體美的因素，正如魯迅所說：「漢

字有三美，意美以感心，音美以感耳，形美以感目[2]。」這就給漢字書寫的變化提供了極大的空

間。但這只是為書法的產生提供了一個物質載體，並不能成為其發展成藝術的根本原因。

也有人從書寫工具方面去探求原因，歸結為中國獨特的筆、墨、紙、硯。蔡邕說：「惟筆軟

則奇怪生焉。」柔軟的筆毫可以表現出萬千物象的生動意態，因其剛中帶柔，柔中帶剛，剛柔並

濟，以柔克剛，故能產生萬千變化。而墨色的變化和水的妙用，對於書法美感的豐富性也有重要

作用。同時，中國的宣紙具有迥異於西方紙張的洇化特點，絹紙、宣紙之妙，在於可供浸潤，由

是書法之中，筆力乃可透紙背。應該說，中國書法能得以存在，當然離不開筆、墨、紙的獨特性

能，但是，物質條件顯然不能作為藝術存在的終極依據。

中國書法受儒家思想的影響，在欣賞品評中，常常由書法論到人，於是，不少人把書法美的

根源，歸為書家的人格美，即「書如其人」。揚雄《法言‧問神》云：「言，心聲也；書，心畫

也。聲畫形，君子小人見矣。聲畫者，君子小人所以動情乎！」柳公權繼承了這一思想，提出

註釋

1 宗白華：〈中國書法裡的美學思想〉，見《宗白華全集》（三），安徽教育出版社一九九四年版，第四〇二頁。

2 魯迅：《漢文學史綱要‧自文字至文章》，江蘇文藝出版社二〇〇八年版，第三頁。

「心正則筆正」的觀點，以新的命題將人格、倫理與書法的關係聯繫起來（圖2）。後來，明人項穆在《書法雅言・心相》也說：「人品既殊，性情各異，筆勢所運，邪正自形。……柳公權曰：心正則筆正。余今曰：人正則書正。心為人之師，心正則人正矣。筆為書之充，筆正則事正矣。人由心正，書由筆正。」應該說，他們試圖從主體的角度說明書法美的根源，是有價值的。

但是，把人格的評價、道德的評價等同於審美的評價，並不能真正觸及書法美的根源之處。

在我看來，書法美之為美，就必然符合「美」的一般原理和基本原則。中國傳統美學在「美」的問題上，有一個重要觀點就是：不存在一種實體化、外在於人的「美」，也就是說，「美」不能離開人的審美活動。柳宗元說：「夫美不自美，因人而彰。蘭亭也，不遭右軍，則清湍修竹，蕪沒於空山矣。」儘管有漢字結構的天生麗質，有文房四寶的精美絕倫，但是如果離開了人，美就無從談起。中國傳統美學在「美」的問題上，還有一個重要觀點就是：不存在一種實體化、純粹主觀的「美」。即心即物，心物不二，這是禪宗思想對於中國美學的最大貢獻。

中國傳統美學認為，審美活動就是要在物理世界之外，構建一個情景交融的意象世界。這個意象世界，就是美的發生之地，也就「美」。在中國傳統美學看來，意象是美的本體，意象也是藝術的本體。中國傳統美學對「意象」最通俗的解釋，就是「情景交融」。「情」和「景」的統一，是審美意象的基本結構。只有情景交融，所謂「情不虛情，情皆可景；景非虛景，景總含情」，才能構成審美意象。

對於一切藝術來說，形式無疑是重要的。書法必須以漢字為載體，必須借助於筆、墨、紙、

硯來表現。同時，書法也和人品、性情有關，書法美也能折射人格美。但是，這並不是說書法美的根源，就在漢字裡，就在筆、墨、紙、硯裡，就在人格中。藝術的本質，是為精神尋找一種合適的形式，所以，必須要有一種精神性的東西，作為書法美的內核。照我的理解，它應指書法家靈魂中發生的事情，是人對世界和人生的獨特感受和思考。在一定意義上可以說，是人看世界的新眼光和對生命的新發現。正是為了表達人們的新發現，才需要尋找新的形式。因為對於藝術家來說，只有兩件事是重要的：第一是要有豐富而深刻的精神生活，第二是為這精神生活尋找最恰當的表達形式。

書法必須表現人的精神意氣、情感意志，書法的美就在人心的感覺、情緒、意識裡。古代書論中對「筆意」的再三致意，充分說明了這一點。書法家要帶著對自然和生命的感覺、情緒、思維去尋找美，去發現一朵小花的美、一彎溪水的美，要能發現大化流行和生生自然中所蘊含的生命節奏，用最抽象的線條生動地表達出來。書法有和諧的結構、規律的節奏、豐富的形象，但其最深層的美的源泉，總在那自然動象中不絕的生命活力，以及這種活力對人心的深層激盪。人們只有把心靈的起伏、情欲的波濤、思想的矛盾，表現在舞動的漢字形象裡，表現在跡化的線條節奏裡，只有當你的心具體表現在形象裡，旁人才會看見你精神的美，你也才能真切具體地發現你心裡的美。所以說，書法同時傳達了自然的美和人精神的美。

但是，在中國，書法和繪畫是天然的孿生藝術，說到書，必言及畫，論到畫，也必談到書。中國的書法家和畫家，都是以一管之筆，擬太虛之體，寫出自然造化的生氣，那麼，書法審美特

徵的獨特之處又在哪裡呢？我們對於書畫同源和書畫相通的過度強調，有時會模糊它們之間的差異。事實上，書法和繪畫相比，最大的不同就在於書法的抽象美。書和畫，一為抽象，一為具象，但都要立象以盡意，都要捕捉自然的動象和生命。正因為中國書法抽象美的特徵，書法便時常被視為中國人審美精神的風向標和基本元素。

書和畫在藝術性格上雖有相通之處，但二者的表現手段畢竟不同：書法借助於書寫漢字來實現，繪畫通過描摹物象來實現。它們雖然都創造藝術的意象世界，但依託的載體是不同的。所以，書法的抽象，是相對於繪畫的具象而言的。書法和繪畫都是藝術，是藝術就要講形象，離開形象就不是藝術。書法作為一種藝術，當然要表現生動的形象。但因為它寫的是抽象的漢字，就顯得比較抽象。這種抽象，不是數理和幾何形式的抽象，也不是哲學、邏輯和數學的抽象，而是一種藝術的抽象，是一種生命意象的抽象。它並不具體表現物象的形體狀貌，卻在漢字點畫線條的書寫中，概括地表現出自然萬象之美，傳達出物象的生動特徵，也就是張懷瓘所說的「無形之相」。中國書法所展現的，就是一種無形的生命之相。

書法是人心靈的藝術，也是一種純粹、抽象、生命形式的藝術。它通過獨特的線條形式，展示出飛動流轉、沉著痛快、雍容含蓄、瀟灑飄逸、淡逸蕭疏、雄奇剛健等不同的生命內容。這些線條形式，折射了書法家深刻的自我生命體驗（圖3）。書法要表現宇宙大化流行的動態生命過程，但它不是直觀地描摹和呈現自然物象本身，而是要深入自然，「囊括萬殊，裁成一相」，要在書法意象的構思中，刪繁就簡，把書法家關照自然動象的微妙體驗表達出來，表現為一些跡化

的線條。這些線條，交叉回環往復，全無物象之形。這是書法家在對自然物象進行提煉概括之

後，簡化為富有生命動感的線條。所以，評判藝術是具象還是抽象，不是看其淵源，而是看其表

現方式；不是看「表現什麼」，而是看「如何表現」。它們的美都是取之於自然萬象和人心之

美，但表現媒介和表現載體卻有很大差異。書法的美，是間接反映現實物象的，是遠離源泉的。

由此看來，書法的抽象美最深層的生命源泉，就在於觀物取象。書法美源於捕捉自然萬象的

意態，捕捉其中生動、鮮活的生命意趣。這種捕捉，不是簡單地模仿，不是寫一點要像一隻鳥，

寫一撇要像一把刀，而是要表現自然物象的生動，要在積極地觀察各種生動形象中，吸取著深一

層的對生命形象的構思，把這種活躍的生命感融入線條，才可以把字寫得有生氣、有意味。這

時，「字」已不僅僅是一個表達概念的符號，而是一個表現生命的載體，書法家就是用「字」的

線條結構，來表達物象的結構和生氣勃勃的動態。

那麼，書法家是如何實現從自然之象到書法之象的創造性轉化的呢？這就涉及到書法的抽象

性特徵，也涉及到書法表現自然動象的基本載體——線條。大自然中本沒有線條，線條是人們對

外在物象進行概括後所形成的一種心理圖式。這種圖式，能夠傳達人們的直觀體驗，所以，從物

象到線條的轉換，也就是從自然之象到書法之象的轉換。在書法家的眼裡，大自然變成了點畫跡

線交往的運動，造化就是氣韻流蕩往復回環的過程。聳立的高山，壁立千仞，就是一豎；盤結的

藤蔓，蜿蜒流轉，就是草書綿延的線條；危崖巨石的奔落，就是一點；江水浩蕩的奔流，恣肆激

蕩，就是一捺的宕漾走筆（圖4）。

書法是抽象的，無色可類，無音可尋，象而不像，無象可循；但它最大限度地提取了萬化流行的形式，並將其扣留下來，跡化為書法的世界。書法家眼見為山川草木、日月星辰，筆下卻是跡化線條的交叉往還，全無物象之形。書法家要對自然物象進行提煉和概括，並簡化為極富動感的線條。書法之所以具有巨大的涵攝力，就在於它以抽象簡淨的線條，來概括天地萬物的變化，將活潑潑的生命精神跡化，流瀉於字裡行間。

換句話說，雖然漢字是書法的母型，但漢字通過象形性間接地向書法提供了更深的根源，即自然。也就是說，漢字給書法家的心靈啟迪，總要尋溯到自然造化本身。漢字和書法都是用線條來抽取自然之象，所不同的是，前者重在語言符號的表意功能，後者重在藝術生命的傳達功能。

書法的線條，是對感性生命的一種概括形式，它既凝聚了自然生命之象，又包涵了書法家對漢字符號的一種創造偉力。所以，漢字發展過程中的不斷簡化，不但沒有削弱書法的美，反而是解放了書法的美，促進了書法在更廣闊的天地裡博采眾美，豐富自己的形象感和表現力。從「依類象形」到「異類求之」，是書法創造審美觀念的一次飛躍，是對文字象形束縛的解放，也是對隸、楷、行、草的美學概括。

以少喻多，以簡代繁，正是這種抽象性，使書法藝術對現實物象形體美和動態美的反映，具有比繪畫更大的空間，使人把握到許許多多具體事物共同具有的某種類型的美的特徵，而不僅僅是局限於某一具體事物。而書法的「耐看」，就是聯想空間的擴大。可以說，書法所喚起的是一「類」事物的美，而不是一「個」具體事物的美。在微妙的筆法中，在線條的流走中，書法家找

圖1：元趙孟頫〈漢·汲黯傳〉（局部）。

到了和自然「動象」相同的力的結構，於是，在抽象的文字書寫中，竟然展開了一個栩栩如生、生意盎然的活力世界。

中國書法因為抽象的特徵，自然具有了「簡」的品質。可以說，中國的書法家是最懂得「少即是多」的道理的。書法線條中所表現的豐富意味，正是「象」所具有的比語言更大的寬泛性和涵蓋性。這就是張懷瓘所說的「囊括萬殊，裁成一相」的深刻內涵。和繪畫比起來，書法意象的表達可謂是抽象而純粹，卻又至簡而至豐，以少少許勝多多許。南宋人鄭樵所謂「畫取形，書取象；畫取多，書取少」，說的正是書法抽象美的問題。可以說，中國書法正是中國人對於抽象美認識的大本營。

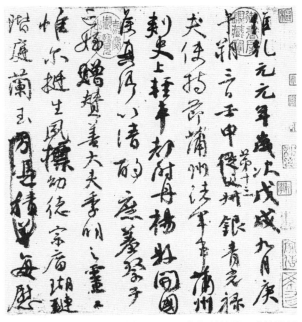

圖3：唐顏真卿〈祭姪文稿〉，英風烈氣傾於筆端，悲憤激昂之情流露於字裡行間。

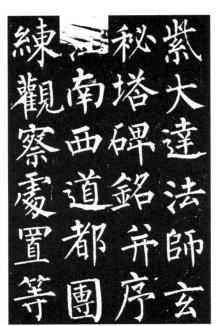

圖2：唐柳公權〈玄秘塔碑〉（拓本，局部）。

圖4：一個捺畫，竟然寫出了江水浩蕩奔流之勢。

2 力與生命之美

在中國書法歷史上，不論是甲骨文還是鐘鼎文，不論是秦篆還是漢隸，不論是魏碑還是唐楷，不論是行書還是草書，不論是剛勁雄強之作，還是妍美飄逸之書，它們都有一個共同的特點，就是在筆墨線條之間，無不充滿著一種撼人心神的力量或力度。王僧虔〈論書〉云：「張芝、索靖、韋誕、鍾會、二衛，並得名前代，古今既異，無以辨其優劣，惟見筆力驚絕耳。」

儘管時代不同、流派不同、風格不同，即所謂「時運交移，質文代變」，古質而今妍，但是，「力」一直是書法家們矢志不渝的追求。美有個性，也有共性，「筆力」就是書法藝術美的共性和標準之一（圖1）。

「力」，本來是一個物理學概念，是一種能夠導致物體發生移動或變形的運動能量。作為一種動能，力有剛柔之性、長短之度、強弱之別。在自然界中，山呼海嘯、電閃雷鳴、狼奔豕突、鳶飛魚躍、駿馬馳騁，這一切無不是力作用的結果。但是，書法藝術中的力，不同於物理學中的力，是一種審美之力、心理之力，是一種力感。它發端於人心靈的審美體驗，落實於筆墨揮運的

198

物質形態。

正因為如此，一切將筆力等同於物理之力、生理之力的說法，都是站不住腳的。前面說過，執筆時用死力、蠻力，並不能寫出筆力。否則，舉重運動員、拳擊運動員、耕田的、打鐵的，各個膀粗臂圓，都應該是最優秀的書法家。實際上，他們面對這二三兩重的毛筆卻常常束手無策，使不上力。所以，書法的力，不是體力，而是心力。要能把心理的力，匯聚於筆端，顯現於筆跡。清人蔣和的《書法正宗》說：「字無一筆可以不用力，無一法可以不用力。即牽絲使轉，亦皆有力，力注筆尖而以和平出之。如善舞竿者，神注竿頭；善用槍者，力在槍尖也。」寫書法時，力注筆尖，氣貫十指，集中於線條之中，就是這個道理。

為什麼書法家如此重視「力」，視「力」的表現為書法之不二法門呢？因為力不僅是運動的體現，更是生命的象徵。因為力，墨塗的痕跡便與健壯、活潑、行進、飛動等生機勃勃的生命形象緊密聯繫在一起了。書法的線條有了力，就具有生命的節律，似乎有情感，有意念，有呼吸，成為活生生的人的精神跡化。欣賞這樣的作品，也能給人帶來同樣的激勵和鼓舞作用。杜甫描繪他的外甥李潮的小篆及八分書時說：「況潮小篆逼秦相，快劍長戟森相向。八分一字直百金，蛟龍盤拏肉屈強。」他誇獎李潮書法的點畫線條的力感，就像利劍長戟一樣猛刺過去，又像盤曲的蛟龍攫拿時那樣強壯有力的感覺。

劉熙載曾說：「正書居靜以治動，草書居動以治靜。」（《藝概·書概》）可見，楷書表面上處於靜止，但為了避免呆板和僵化，就要求取動的態勢；草書雖然處於流動的態勢之中，但為

了避免流於浮泛，就要求取一種靜謐的意境和在流動中的從容。這樣，無論楷書（包括篆隸）和草書（包括行書），或動中有靜，或靜中有動，都是有動有靜，動靜結合了。實際上，仔細探究起來，無論篆、隸、楷、行、草，它們最後的基礎其實都是「動」，毛筆無時無刻不在生命的流走之中。靜是暫時的，動是永恆的；靜是表象，動是本質。這種動，是積微成著的，是瞬息變化、不可捉摸的。這種「動」，就是大自然的一種不可思議的活力；這個活力是一切生命的源泉，也是一切美和藝術的源泉。書法當然也要表現這種大活力，這種活力，是生命精神的表示；描寫這種動，就是描寫生命精神。自然萬象無時無刻不在活動中，即無時無刻不在生命的精神中。表現了自然的動象，就表現了自然最大的真實，也就表現了生命，表現了精神，這是書法藝術最深的核心。

許慎的《說文解字》云：「力，筋也。象人筋之形。」段玉裁注曰：「筋者其體，力者其用也。」在古代生產力不高的情況下，面對大自然的巨大力量，人們常常感到自己的卑微和渺小，心理上就產生一種對力的崇拜和嚮往。從「力」的字，多與生命或讚美有關，如「勇」、「勁」、「勃」、「勝」、「功」、「努」等。「男」字從力，說明男人之所以為男人，全靠其有力。男性是力量的象徵，這是一種原始人類的共同感覺。相反，力量少或弱叫「劣」，用力量阻撓別人離開叫「劫」。民國時期林同濟曾有一篇妙文叫〈力〉，熱情地謳歌了「力」，文中說：

力者非他，乃一切生命的表徵，一切生物的本體。力即是生，生即是力。天地間沒有「無力」

之生，無力便是死。……中國「動」字從力，是大有意義的。一切的「生」都要「動」，一切的「動」都由於「力」……動是力的作用，就好像力是生的本體一樣。生、力、動三字，可說是三位一體的宇宙神祕連環。……如果我們太古先民對「力」字而抱有任何主觀的審斷見解的話，只有讚歎、欣賞，絕不會歧視或詛咒的。這是一種靜肅無聲的讚歎，深沉的欣賞，知之而不知所言，言之乃反覺「破味」者。於是乎，輾轉反側而發洩之於畫，而發洩之於書。中國書畫（象形）式的文字所以充滿了宇宙祕藏意義者，就是這緣故。[1]

力、動、生三者被視為宇宙的神祕連環，因為動是生命的形式，力是生命的表徵。這種觀念被貫注到中國書法中，就奠定了中國書法審美觀念的基石，即以力為美、以活為美、以生為美。書法家總是試圖從生命和精神生生不息的運動中去尋找美的理想，這是非常深刻的思想。

書法要表現這世界的「動象」，主要是通過毛筆的柔軟。要抽象而概括地表達出自然物象的生動態勢，表現的載體主要是線條（包括濃縮的點）和漢字的結構，表現的手段是不同的筆法。可以說，書法最後的目的，就是憑書法家內心的精神，去把握和表現自然的生命活力，去把握那瞬息變化、起滅無常的自然美的「動象」，藉著柔軟的毛筆和洇染的紙的作用，把那種活力的

註釋

1 林同濟：〈力〉，原載《戰國策》第三期，一九四○年五月一日。

「動」扣留下來，使得人人能欣賞，時時能欣賞。這樣，靜止的筆墨線條就能化靜為動，就有一種魅力在流動之中感動著我們，所以我們就覺得書法作品十分「耐看」了。從根本上說，書法點畫線條的表現裡面，其實是包含了一種「動」的宇宙觀，一種視萬物為生命的世界觀。因為，這宇宙雖然物品繁富、儀態萬千，但綜而觀之，是一幅生命活力的圖畫；這人生雖然波瀾起伏、曲折多端，但合而觀之，是一曲情緒跌宕的音樂。情緒的跌宕和生命的活力，就是自然之真，其表現而為「動」，所以，「動」是精神的美，靜是物質的美，世界上沒有完全靜的物質，因此書法家寫「動」而不寫靜。

欣賞中國的書法，可以完全不顧其字面的涵義，而僅僅欣賞它的點畫線條和章法結構。書法中對生命動態的崇拜，使它不僅為中國藝術提供了美學鑑賞的基礎，而且代表了一種萬物有靈的原則。這種原則一經正確地運用和領悟，必將碩果纍纍。中國書法家滿懷敬意地致力於在大自然中探索藝術的靈感，其結果是梅花的枝幹、搖曳的柳枝、虯結的枯藤、老鷹的雄峙、兔子的迅疾、斑豹的跳躍、猛虎的利爪、駿馬的馳騁等等，這些來自植物和動物的啟示，這些自然界的種種韻律和動感，無一不被中國書法家所模仿，並直接或間接地成就了某種靈感（圖2）。

在某種意義上說，書法藝術是自然界無限生之衝動的表現，顯現人駕馭筆墨的力量，也是人心理意志力量的外化。這種力量的多少、有無、是否能恰到好處，都決定著書法作品的價值。那種任筆為體，將毛筆橫臥在紙上隨意塗抹，便不成其為書法；僅僅聚墨成形，在紙上灑落些墨點，潑些墨漬，也不是書法。因為它們都不能顯示出力量和生命。我們看古代書論，蔡邕的〈九

勢〉說：「藏頭護尾，力在字中，下筆用力，肌膚之麗。」就是通過藏鋒回鋒的辦法，寫出線條的力量感。有力量感的線條，就像是人的肌肉皮膚一樣煥發出美麗的光澤，顯示出生命的意味。

衛夫人的〈筆陣圖〉云：「下筆點畫波撇屈曲，皆須盡一身之力而送之」，「善筆力者多骨，不善筆力者多肉；多骨微肉者謂之筋書，多肉微骨者謂之墨豬；多力豐筋者聖，無力無筋者病」。

由此，筋骨、骨力成為中國書法批評的重要標準之一。實際上，筋和骨，都是力的表現形式，「字有果敢之力，骨也；字有含忍之力，筋也」（劉熙載《藝概·書概》）。有無筋骨，有無骨力，就成為書法優劣的分水嶺所在。如張懷瓘認為：「風神骨氣者居上，妍美功用者居下。」杜甫說：「書貴瘦硬方通神。」瘦硬而有骨力，才能體現神采，這是中國書法的形神邏輯（圖3）。在這裡，神采是一種力度和氣骨的表現，是一種富有生氣和活力的表徵，是內涵膏腴、意蘊豐滿的暗示。古人形容書法的線條如「力透紙背」、「入木三分」以及「屋漏痕」、「折釵股」、「錐畫沙」、「印印泥」等，實際多與筆力有關。宋人朱熹說：「筆力到，則字皆好。」（《朱子語類》卷一四○）梁啟超在〈書法指導〉一文中也說：「寫字全仗筆力，筆力的有無，斷定字的好壞。而筆力的有無，一寫下去，立刻就可以看出來。」那種肥如墨豬、軟如麵條的線條，癱軟無力，是沒有美感的。

為了呈現出生命的力度和動感，書法家要竭盡其能去造勢。書法的勢，是靜止的形體中包含的動態之力的方向和趨勢，而對逆筆的強調，使造勢在落筆之始便具有可能。「藏頭護尾」就是起筆用逆，收筆用逆，逆是為了蓄勢，蓄了勢就有力，所以這個力是勢的力，不是物理上的力，

是視覺上的力，是審美心理的力，是美感的力。有勢就有力，無勢則無力，這就是勢和力的關係。毫無疑問，這種力，不是蠻力、死力、外力，而是巧力、活力、內力。如何將這種「力」表達出來，關鍵是以內在的「氣」為導引，這就是氣法。氣和力密切相關，氣即是力，有氣就有力。沈宗騫的《筆法論》說：「昔人謂筆力能抗鼎，言氣之沉著也。凡下筆當以氣為主，氣到便是力到，下筆便若筆中有物，所謂下筆有神者此也。」明人陳繼儒也說：

俗謂人之雄健者，曰有氣力。以見力與氣，元自相通，力從氣而出也。凡叫喊、跳躍、歌嘯、狂舞、奔逸、趨走之類，凡以力從事者，皆能損氣。古之善養生者，呼不出聲，行不揚塵，不恆舞而能經鳥申，不長嘯而呼吸元神，殆皆息力以生氣乎！（《養生膚語》）

「息力」就是少用死力蠻力，「生氣」就是恢復體力或精神。習武者認為，行拳走架時不採取疲勞練法，在搏擊對抗中甚至可以休息，同時還消耗敵手，這就是「剛在他力前，柔在他力後；彼忙我靜待，知拍任君鬥」。武術中講究「以心行氣，以氣運身」。所謂「以心行氣」，就是指用意識引導內氣，並按人的意志循經運行；所謂「以氣運身」，就是把內氣運送到身體的某一部位或某幾個部位去，產生所需要的「內勁」，進而提高拳技，使得意到、氣到、勁到。如果帶功打拳過程中，神滯、氣滯、動作也滯，便是行拳之大忌。

寫書法的過程，就是一個運氣的過程：創作時氣或噴薄而出，或自然流瀉；欣賞時則是氣的

交相摩蕩和彼此互感。這裡的氣，既是生理的，又是心理的；既是物質的，又是精神的。項穆說：「未書之前，定志以帥其氣；將書之際，養氣以充其志。」氣作為意和力的中間環節，至為關鍵。運筆的根本，就在以氣主運。所以，作書之前先要養氣，以養氣為作書的條件。朱履貞的《書學捷要》云：「學書必先作氣，立志高邁，勇猛精進，盡一身之力向臂，臂歸指，指迄於尖，撮管懸臂，而後運筆。」這就指出了作書之前養氣的重要性。藝術固然是人類精神的產物，是人的藝術，但是，人是一個活生生的生命體，是生理生命和精神生命的統一體，所以，藝術不可能不與人的生理發生關涉。生理與精神相關聯，生理不僅僅是被動地提供精神思考的器官，同時也會制約精神的發展。藝術的生命，從來不是根植於精神的玄想和觀念的世界之中，而一定是從人的整體生命所發出。

圖1：泰山刻石（拓片）書法嚴謹渾厚，平穩端寧；字形公正勻稱，修長宛轉；線條圓健似鐵，愈圓愈方；結構左右對稱，橫平豎直，外拙內巧，疏密適宜。

205

圖2：書法家從梅花的枝幹、搖曳的柳枝中獲得線條的靈感。

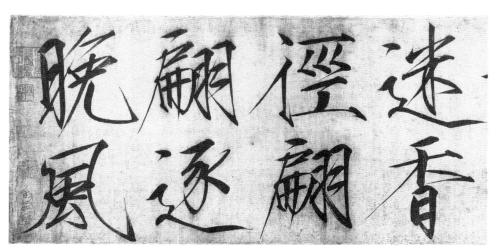

圖3：「書貴瘦硬方通神」，北宋徽宗的「瘦金書」。

3 誰能識得模糊趣

對於初學書法的人來說，第一次接觸到模糊、漫漶、斑駁、字跡不清的碑刻，是一件很棘手的事情。他們常常抱怨這樣的碑帖不夠清楚，因而看不清行筆的軌跡，感到無所適從。但是，另一方面，很多書法家似乎又很享受這種模糊的碑帖帶來的趣味和自在，並給予這樣的碑刻崇高的評價。康有為就曾讚美：「〈爨龍顏〉若軒轅古聖，端冕垂裳；〈石門銘〉若瑤島散仙，驂鸞跨鶴；〈暉福寺〉寬博若賢達之德；〈爨寶子〉端樸若古佛之容。」（《廣藝舟雙楫·碑評第十八》）

不過，類似康有為這種比擬性的文字，並不能使初學者尤其是青少年們，迅速領悟到這些碑刻的好處。只有習書有年的人，才能慢慢地懂得陶然於這些飽經滄桑的線條和漫漶斑駁的碑刻，沉醉於對這些古跡斑斑的文字，進行一種心靈的廝磨。那麼，欣賞這些模糊的線條，究竟是基於一種什麼樣的審美趣味？為什麼人們會喜歡這種斑駁的線條呢？這裡不僅包含著特殊的技術因素，更重要的是蘊含著豐富的審美趣味和深沉的文化哲思。

一·模糊與刻工、石質有關

我們知道，碑與帖不一樣，寫和刻也不一樣。阮元說：「短箋長卷，意態揮灑，則帖擅其長；界格方嚴，法書深刻，則碑據其勝。」（〈北碑南帖論〉）就指出了碑帖的載體不同，風格也不同。在紙張上直接書寫，和在泥坯上刻劃字跡後再燒硬，其線條效果會大不一樣，前者如西晉陸機〈平復帖〉、前涼〈李柏文書殘片〉等，後者如西晉〈楊紹買塚地莂〉等（圖1）。

一般在刻碑之前，要先在碑石上寫字，然後依樣鐫刻。為了鐫刻時工匠們看得清晰醒目，通常用紅顏料來書寫，這就叫「書丹」。但是，直接書丹有時很不方便，人們又逐漸摸索出了摹勒上石的辦法。「摹」就是依原樣來複製出一件摹本；「勒」是指用朱筆在摹本的背面勾勒出字的輪廓；「上石」就是在碑面上施一層薄蠟，再將摹本覆蓋上去，輕輕地捶打，使得摹本碑面的朱色浸染到薄蠟上面去，於是碑面上就顯示出清晰的字形輪廓，然後刻工就可以依此來鐫刻了。這三個程式合在一起，叫「摹勒上石」，簡稱「勒石」。

但是，我們會追問一個問題，即在碑面上經過書丹、摹勒上石，又經過刀刻之後，還能否保證傳真？如很多碑刻、墓誌、造像上面的字，大多筆劃方峻，鋒芒畢露，並不像是毛筆所寫的樣子。而且，我們現在還能看到一些從古代流傳至今，「書丹」後還沒有被刻的碑石。沙孟海就曾

以新疆吐魯番出土的高昌國章和十六年〈畫承及妻張氏墓表〉為例，指出一件墓誌上書而未刻與刻後的差異（圖2）：

前五行志畫承本人，書丹後已付刻，並且字溝中填了朱。後三行志其妻張氏，只書丹，未刻，朱跡顯明未剝落。後三行朱書各字，落筆收筆純任自然，與我們今天運筆相同。前五行經過刀刻，就筆筆方飭，不像毛筆所寫。前後對照，證明有些北碑戈戟森然，實由刻手拙劣，信刃切鑿，絕不是毛筆書丹便如此（刻石者左手拿小鑿，對準字畫，右手用小錘擊送，鑿刀斜入斜削，自然筆筆起稜角，只有好手能刻出圓筆來）[1]。

刻後的差異（圖2）：

可見，由於寫與刻是兩道程式，字一旦經過刻，不論是書丹或摹勒上石，多少總會有些差異，有時差異還很大。再加上刻手的水準也有高低，效果自然會有很大的不同。

如褚遂良所寫的〈雁塔聖教序〉，因為刻工是隋唐之間的名手萬文韶，加上石質細膩，所以效果很好，傳真程度較高。但是，像龍門諸多題刻，則劣石最多，一部分又是亂鑿亂刻，大失真面，況且一部分甚至連寫手也不佳。由此看來，刻手的水準對作品面貌的形成實在是關係甚大。

註釋

1 沙孟海：〈碑與帖〉，見《書法文庫‧名家講堂》，上海書畫出版社二〇〇八年版，第一二六頁。

約略言之：有書、刻俱佳者，有書佳刻不佳者，也有書、刻俱劣者。刻手問題，所關非細，也很微妙，而這一層因素，似乎被阮元、包世臣、康有為等忽略了。畢竟，柔軟的毛筆與尖硬的刀子，因為工具不同，效果自然兩樣。所以，沙孟海有一句聽起來似乎是矯枉過正的話：「說句乾脆的話：刻手好，東魏時代會出現趙孟頫；刻手不好，〈蘭亭〉也幾乎變成〈爨寶子〉[2]。」就是為了引起書法界對於刻手問題的重視（圖3）。啟功也提出了刻工問題的重要性，並進一步提示捶拓的作用可能對於點畫線條效果的影響：

特別值得提出：在看碑刻的書法時，常常容易先看它是什麼時代、什麼字體和哪一書家所寫，卻忽視了刻石的工匠。其實，無論什麼書家所寫的碑誌，既經刊刻，立刻滲進了刻者所起的那一部分作用（拓本，又有拓者的一部分作用）。這些石刻匠師，雖然大多數沒有留下姓名，卻是我們永遠不能忽略的[3]。

啟功先生還指出，書法有高低，刻工有精粗，所以古代碑刻便出現種種不同的風格面貌：有勾摹準確，刻工一絲不苟，盡力保留和忠實毛筆所寫的樣子的；也有只管石面上刻出的效果，筆劃大多方稜見角，毛筆如果不經過描畫，是不容易寫出這樣的效果的。不管是哪一種刻法，實際上最後的刻石效果，與原先的書丹筆跡，一定會有距離和差別。這種刻工的作用，可以視為對於作品的「二次創造」。

二·模糊與風化、銹蝕、紙張有關

當這些碑刻被書寫、鐫刻完成之後，它們就以一個整體的面貌呈現於世人面前。由於刻手不一，粗精各殊，這些石刻或藏造像洞窟，或置峭壁山崖，由於餐風飲露，加之藤蔓裏結，年久風化和剝蝕的作用，原來的鋒穎逐漸模糊、漫漶了，同時也仙逸、古厚了。這種大自然參與的作用，可以視為對作品的「三次創造」。當這樣一個複合體在千年之後再現於世人面前時，人們的眼睛為之一亮，驚呼為「神品」。「於是山岩、屋壁、荒野、窮郊，或拾從耕父之鋤，或搜自官廚之石，洗濯而發其光彩，摹拓以廣其流傳。」（《廣藝舟雙楫·尊碑第二》）經過風蝕的斑駁，碑石文字蒼古之氣益醇。如果再加上不同時間、不同拓工對碑石的捶拓差異，拓片自然會呈現出新的差異。這個捶拓的作用，也可以視為對作品的「四次創造」。當然，不僅石刻文字如此，青銅文字亦然。雄強渾厚、凝重古拙的鐘鼎文字，不僅由澆鑄技術所決定，且與青銅器的銹蝕有關。這些作用，都增加了點畫線條的「模糊感」（圖4）。

實際上，字跡的模糊並不僅僅限於碑刻。東漢書法家蔡邕，因為受修鴻都門工匠用帚子蘸白

註釋

2 沙孟海：《論刻體與寫體》，見周振編著：《沙孟海論書語錄圖釋》，上海書店出版社二〇〇三年版，第八四頁。

3 啟功：〈從河南碑刻談古代石刻書法藝術〉，見《啟功叢稿》（論文卷），中華書局一九九九年版，第一三七—一三九頁。

粉刷字的啟發，創造一種特殊的筆法，叫做「飛白」。在飛白的筆劃中，也含有模糊的意味。因為有的部分呈平行枯絲，類似於石刻的風蝕、蚰結，卻充滿生命的動感。北宋黃伯思解釋「飛白」時說：「取其髮絲的筆跡，謂之白；其勢若飛舉者，謂之飛。」金石碑拓固然會因多種原因產生模糊的線跡，同樣，在不同質地的紙張上書寫，也會產生不同的效果。

如戰國的帛書、西漢的麻紙、唐代的硬黃、明清的宣紙等，都會直接影響到最後呈現出來的面貌。一九五七年西安東郊灞橋出土的西漢麻紙，是目前考古發掘出來的世界上最早的紙，其主要由大麻和少量苧麻的纖維製成，夾帶有較多未經鬆散的纖維束，所以比較粗糙，不便書寫。西晉名家陸機的真跡〈平復帖〉，就是寫在麻紙上面，加上禿筆和枯墨的運用，增加了整幅作品的蒼茫老辣和渾厚天成，更平添一分神祕感（圖5）。即便到二十世紀在樓蘭遺址出土的殘紙，與後來唐代的「硬黃紙」、五代的「澄心堂紙」都不可同日而語，字跡漫漶，結構散漫，被書法家們視為筆厚氣渾、多有天趣。這種審美效果，無疑與紙張有密切關係。

宋、元、明、清時期，紙張的製作技術有了極大的提高，楮紙、桑皮紙和竹紙普遍盛行，打漿度和紙的細密勻淨程度得到提高。尤其是具有洇化功能的宣紙的普遍使用，以及清代碑學的興起，使得書法家們重新以審美的眼光，來關照這些金石碑刻和前代遺跡中的模糊字跡，並獲得一種莫大的審美愉悅。

當書法家們沉醉於這樣的線條魅力時，他們同時也致力於以毛筆和宣紙去模仿那些金石中蘊含的「模糊」意味。他們以毛筆在宣紙上寫字，模仿這種模糊感和金石味，就是模仿一種古樸凝

重、富有內蘊的審美趣味。這主要是以宣紙的洇化，來體現石刻的風化；以飛白和枯筆，來類比金石文字的漫漶和模糊；以水墨的滋潤，來體現金石文字的意蘊內涵和深沉渾厚。在筆墨上，就是要充分運用渴筆、飛白以及焦墨的效果（圖6）。書法的線條要像古藤和飛白，所以要求乾、求澀，但並不是一味的乾澀，也不是單純的枯槁，而是在蒼老中蘊含著生機，所以又要與濕潤、洇化、清淡相呼應，兩相對比，從而產生更強烈的視覺效果。

三・模糊意味著審美層次的豐富性

模糊與清晰相對。清晰意味著明確和肯定，但是，一個過分清楚明確的東西，不僅意味著一覽無遺，同時還意味著某種束縛和限制。相反，模糊意味著不確定，不確定的東西，具有某種無限性。這在一定程度上契合了審美的重要特徵。例如，一個標語口號的橫幅，因為是實用的，所以筆劃愈清晰、字義愈明確愈好。但藝術作品的意蘊，常常帶有不確定性，或者帶有某種程度的寬泛性和無限性，有時很難用明晰的語言、清楚的邏輯直接把它說出來。

曾有兩家雜誌社徵詢愛因斯坦對兩位音樂家的看法，愛因斯坦給出了幾乎相同的回答：「對巴赫畢生所從事的工作，我只有這些可以奉告：聆聽，演奏，熱愛，尊敬──並且閉上你的嘴。」「關於舒伯特，我只有這些可以奉告：演奏他的音樂，熱愛──並且閉上你的嘴。」可見，只有在對藝術作品的反覆涵泳、欣賞和玩味中，才能感受和領悟藝術的真諦。

很多人喜歡看小孩子的眼睛，因為孩子的眼睛太清澈，太讓人感動了，黑的黑，白的白，水靈靈，亮晶晶，真所謂「美目盼兮」。其實，這也是我們少年時代所理解的世界：一定要明晰地分出一個是非善惡：誰是好人，誰是壞人。但是，隨著年齡的增長，我們每個人的眼睛都開始渾濁了。為什麼渾濁了？不怪你的眼睛，而怪這個世界。怪這個世界什麼呢？怪這個世界本來就沒有那麼清楚，沒有那麼明白。實際上，世界上事物的差異和界限，有其明確的一面，還有其模糊的一面 4。人的成長過程，是一個什麼過程？以我自己對成長過程的理解，一方面是從真實走向虛偽，另一方面是從清楚走向模糊。鄭板橋的「難得糊塗」之所以深入人心，更多的是因為其哲理性的內涵深扣人心。

隨著年齡和閱歷的增加，我們會有這樣的體會：當你愈看到世界的豐富性和生活的複雜性時，你就愈不會做一種簡單、兩極式的判分。當生活的酸甜苦辣、五味雜陳於心的時候，我們的感覺並不是那麼的明晰和單一。成功中有無奈，失敗中有感動，各種矛盾的感覺，也不僅僅是是與非、善與惡、喜與憂所能簡單判定的。人心靈中最深的體驗，有時是一種很矛盾、很尷尬、很不得已、甚至很無奈的感覺。這種感覺，就比單一的色調、清晰的輪廓，更能觸及到人的靈魂深處，也更能契合人生況味的豐富性和複雜性，因而也就更能打動人。

當我們欣賞漫漶模糊的墨跡線條時，經常就有一種很複雜、很不確定的感覺。因為不確定，不確定刺激了想像，所以有無限的可能性，它給人們提供了無限的玩味空間和想像空間。在這裡，模糊成就了藝術，矛盾本身就是一種美。前面我們說過，書法藝術的魅力，並不在文字內容

本身，而在線條節奏中所涵攝的一種契合於自然律動的情感波濤。

但這種情感，並不是一種很明確的喜怒哀樂的情感，也不是針對著生活中的某一件事情而生發的情緒。它常常是由於生活中的各種感受交織在一起，加上自己的性格因素，日積月累，進而沉澱為自己對人生、對世界的一種感慨。這種感慨，不單單是高興、痛苦，或是生氣、無奈所能涵攝。而書法的線條，尤其是那種模糊的線條，正與人心中那種深層、模糊的情緒和感受同構。

為什麼人們會對斑駁的線條百看不厭？為什麼會覺得金石味耐人尋味？為什麼飛白具有一種特殊的魅力？如果將它們換成清晰的字跡和輪廓，換成毫不透氣的黑生生的筆劃，那種審美意味的豐富性和複雜性就會蕩然無存，「耐看」也就無從談起。

自然剝蝕、風化所形成的模糊字跡的金石味，在宋代金石學興盛時便受到文人們的青睞。宋人劉正夫說：

字美觀則不古：初見之，則使人甚愛；次見之，則得其不到古人處；三見之，則偏旁點畫不合古者歷歷在眼矣。字不美觀者必古：初見之，則不甚愛；再見之，則得其到古人處；三見之，則偏

註釋

4　書法界有人援引美國查德（L.A. Zaden）的模糊數學來解釋書法的模糊性問題，可資參看。如章祖安：〈模糊・虛無・無限——書法美之領悟〉，《書法研究》一九八六年第二期；吳仁生：〈論模糊性認識與書法藝術〉，《全國第四屆書學討論會論文集》，重慶出版社一九九三年版。

旁點畫亦歷歷在眼矣。觀今人字，如觀文繡；觀古人字，如觀鐘鼎。（《宣和書譜》卷十二）

為什麼「古」的字需「三見之」才能得其妙處、「如觀鐘鼎」呢？為什麼斑駁的線條和迷離的點畫反而更能激起耐人尋味的審美效果呢？如果我們以久埋地下、保存完好、未經風化剝蝕的北碑或墓誌，與那些立於荒林野水棧道旁、經過長期風化剝蝕之後的摩崖石刻作比較，則前者還保留著刀劈斧削的痕跡，它們的點畫中，力的指向是明確而清晰的；後者則因風化剝泐，點畫輪廓模糊而不確定，筆跡漫漶而指向不明，不知何所來，也不知何所止。正是這種不確定性，增加了金石剝蝕的意蘊，使其更加耐人尋味（圖7）。

四・從哲學的因緣看，模糊意味著無分別境界

一般而言，這種模糊、漫漶、斑駁的字跡，從審美風格上會被歸為雄渾、渾厚、古樸、樸拙。這些審美風格，無疑是受道家思想影響而培植起來的。特別是由金石文字所代表的碑派書法，更體現了一種枯拙之美、蒼茫之美、混沌之美。如魏碑和漢碑，傅山就說：

漢隸之不可思議處，只在硬拙。初無佈置等當之意，凡偏旁左右，寬窄疏密，信手行去，一派天機。（〈雜記〉）

216

「天機」就是道家最崇尚的自然境界。漢碑中〈張遷碑〉可謂拙美的典範，觀其魄力雄強、氣象渾穆、點畫峻厚、結構天成，有一種雄渾古拙之美（圖8）。什麼是雄渾？大力無敵為雄，元氣未分為渾。以漢碑、魏碑為代表的具有金石氣味的作品，都含有一種「返虛入渾，積健為雄」的美感。它們大多強調中鋒以揮運，筆厚而墨實，作品顯得元氣充溢，筆力扛鼎，雄健沉著。

當我們對這些模糊的字跡進行審美評價時，最喜歡用一個「渾」字。諸如「奇古渾厚」、「圓渾古茂」、「渾古自然」、「渾穆簡淨」等等。可以說，中國書法家正是通過對模糊漫漶字跡的欣賞，通過對毛澀迷離線質的癡迷，通過對古跡斑斑的碑刻、銅器的玩味，來演繹出中國傳統道家哲學中的微妙意旨。「渾」在中國傳統美學觀念中，代表著一種天人之間渾然不分的境界。

《莊子》內篇的最後一篇〈應帝王〉，最後一段講一個關於渾沌的故事：儵忽二人日鑿一竅，七日而渾沌死。莊子這一寓言，實際上是繼承了老子「大制不割」的渾沌素樸思想，力求由知識的分別而回歸到渾然不分的無分別境界之中。模糊漫漶的線條，有其微妙難測的一面，所謂如「羚羊掛角，無跡可求者也」。渾成，是相對於細碎、割裂、分別而言的。字跡因模糊而渾然一片，如七寶樓臺，燦爛光輝，無法分拆。愈執著於細碎的筆觸，愈容易失去整全的氣象；愈浸淫玩味於模糊圓融的字跡，愈能體味到藝術的渾樸自然之境，這也是中國書法藝術所祈向的最高理想境界。

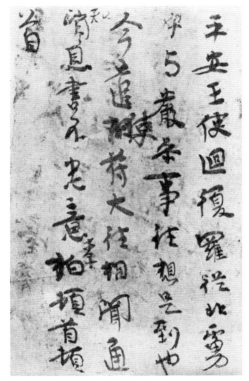

圖1：前涼〈李柏文書〉殘片。

圖2：高昌出土的〈張買得墓表〉和〈畫承墓表〉，一書一刻，風格差異明顯。

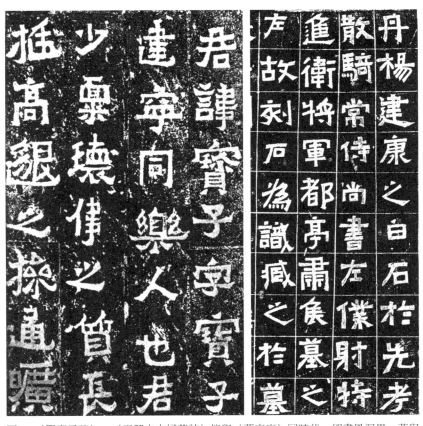

圖3：〈爨寶子碑〉、〈王興之夫婦墓誌〉皆與〈蘭亭序〉同時代，卻書風迥異，蓋與書刻有關。

圖4：青銅器的銹蝕與斑駁。

圖6：用毛筆去模仿斑駁痕跡和模糊趣味。

圖5：東晉陸機真跡〈平復帖〉。

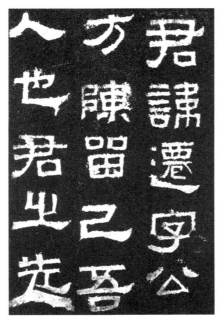

圖8：漢隸之不可思議處，只在硬拙（漢〈張遷碑〉局部）。

圖7：〈石門銘〉摩崖刻石因模糊不清而得無限意味。

4 書存金石氣

在紙張發明使用之前，中國古代的文字記載主要依賴三種方式：甲骨、金石、竹木簡牘。但竹木簡牘使用到南北朝末期已基本全廢；而使用甲骨也僅限於殷商西周時期。再者，竹木年久易腐，甲骨也多用於貞卜；只有使用金石，自從三代以來，沒有間斷，其用特著，其壽特永。那麼，什麼是「金」，什麼是「石」呢？一般認為，「金」是指青銅器及其銘文，「石」則指各種碑刻文字。自漢代以來，歷代學者皆十分重視金石器物時代之鑒定、銘刻文字內容之考釋，並以此作為證經補史之助，從而演進成為一獨立的學問──金石學（圖1）。

而所謂「金石氣」，就是指由這些青銅銘文和磚瓦、石刻文字所依託的金石材料固有的質感，加上鑄刻技術和工藝過程的作用，再輔以歷史久遠所造成的自然風化和剝蝕作用，以及拓工打墨的輕重等等多方面的因素，所綜合形成的獨特美感和整體的審美趣味，亦稱「金石味」。潘天壽說：

石鼓、鐘鼎、漢魏碑刻，有一種雄渾古樸之感，此即所謂「金石味」。……古人粗豪樸厚，作

文寫字，自有一股雄悍之氣。然此種「金石味」，也與製作過程、與時間的磨損有關。金文的樸茂與澆鑄有關，魏碑的剛勁與刀刻有關，石鼓、漢隸，斑駁風蝕，蒼古之氣益醇。古代的石雕、壁畫，也都有這種情況。這些藝術品，在當時剛剛創作出來的時候，自然是已經很好，而在千百年以後的現在看來，則往往更好。[1]

金石氣，是一個具有豐富美學內涵的範疇，下面從三個方面予以解讀。

他明確指出了澆鑄、刀刻和斑駁風蝕對形成金石文字特有的審美趣味的重要作用。此外，徐利明還提到了拓工的作用也不容忽視，因為我們感受這些金石文字的「金石氣」，一般是從拓本上獲得的，而拓工打墨的輕重，也會影響到點畫的粗細和字跡的清晰度，墨色的濃淡對拓本書法的金石趣味也有一定的影響[2]。

一・金石氣接近於一種壯美，亦即陽剛之美

但它又沒有西方美學中「崇高」所具有的那種宗教意味、悲劇意味，也沒有恐怖感、神祕

註釋

1 潘天壽：〈對學生談漢魏碑刻〉，見潘公凱編：《潘天壽談藝錄》，浙江人民美術出版社一九九七年版，第一四七頁。

2 徐利明：〈論書卷氣與金石氣〉，見《書法》一九九四年第二期。

感。它是被一種具有倫理價值的內涵所充滿（即刀鋒凌厲中所成就的「錚錚鐵骨」），從而煥發出的一種震撼人心的道德力量，完全是一種明朗而又聖潔的人格精神。

金石文字大多為鑿刻或澆鑄而成，筆劃常常形成芒角，因而顯得筆勢突兀而犀利，意氣昂揚，氣勢猛烈，讓人感覺有活力，有稜角，有力量。蕭衍說：「稜稜凜凜，常有生氣。」書法的點畫，就像重疊的山峰、突兀的山石，顯得犀利而有骨力。中國書學中對金石之氣的欣賞，就包含著對這種凌厲之鋒骨力的欣賞。王僧虔說：「形綿靡而多態，氣凌厲其如芒。」六朝造像碑誌，多為工匠刊鑿，刀鋒俐落，森然挺然，且結構多奇異之態，觀看這樣的作品，特別能振奮人的精神，使人的生命充滿著精神活力和人格挺立。

金石文字中這種精神的美，接近於中國古代美學中所說的壯美或陽剛美，也就是一種雄壯、粗獷、剛健、豪放的美，體現了人精神上的剛健和豪邁氣概。與此不同，中國書法中的金石凌厲之美、錚錚鐵骨之美，更多的是被注入了一種倫理的價值和道德的力量。它喚起的不是一種驚心動魄、對「絕對大」事物的恐怖而帶來的蕭然敬畏之情，而是震撼人心的道德力量和鮮明磊落的人格精神，用一個字來概括，就是「骨」。

骨的形象是嚴而直，是一種方嚴堅挺的形象，給人一種冷峻巉削的感覺。其實，作為人生理和精神生命力的氣，被貫注到作品之中，因其流動性和堅凝性的不同，會形成兩種形態，即風和骨。風的本色是柔，是一種流動的力的形象，而其內容則是情感；骨的本色是剛，是一種堅凝的力的形象，而其內容則是道德。所以，對於「骨」的強調，實際就演進成對作品中蘊含道德精神

的強調。可以說，金石之氣的凌厲之美，向著道德方向的提升，正是與孔子仁學對人內在情欲的塑造有關，是一種道德生命擴充後的外化結果，其核心就是一種共性的人格美。

書法史中常說「顏筋柳骨」，柳之骨，從其鋒芒凌厲和筋骨顯露的技法特點來看，正與六朝刀劈斧削的碑刻文字精神一脈相通，所以，後代評其書者皆落在一「骨」字（圖2）。儘管後世很多帖學書家批評柳公權楷書筋骨太露，不免支離，甚至為醜怪惡箚之祖；但對其作品中所涵攝的凌厲正直、剛直不阿的正義力量和道德理想，都充滿崇敬和欽佩。柳公權早在入仕之初，即有「筆諫」，即所謂「用筆在心，心正則筆正」之說。正是因為柳公權的匡益時政、正直敢言，遂得朝野之敬重。後來，柳公權及其書法逐漸成為人正則書正、書品即人品的典範，成為道德生命藝術化的形象表達，也成為書法藝術涵攝道德力量的最好化身。

二·金石氣接近於一種拙美，亦即大巧若拙之美

這是老子反對人為和智巧、追求天然和樸拙，以及對人類因文明的發展而不斷異化的深層哲思，在書法藝術風格上的落實。所以，儘管書法離不開書寫的技巧，但書法家又要反對技巧、超越技巧，追求「熟後生」和「不工之工」，追求一種生命的稚氣，追求一種純自然「無目的的合目的性」。

和帖學書風所體現的精巧、妍美、流便特點相比，金石文字所代表的碑派書風，就體現出了

一種枯拙之美。書法中的老樹枯藤之喻、枯筆飛白之運、剝蝕殘破之跡、漫漶迷離之美，都是指向了一種「拙」的美。黃庭堅說：「凡書要拙多於巧。」他反對刻意濃妝豔抹，而追求淳樸自然。但是，隨著宋代《淳化閣帖》的刊行和刻帖的廣泛流布，帖學風氣甚囂塵上。從南宋開始，書法家逐漸以奇巧精微相標尚，矜炫妍美以為能事。然而，刻帖在官方和民間的輾轉翻刻中愈來愈走向靡弱和失真，對於拙的書風追求在刻帖盛行的風氣中慢慢失落了。元、明二代，概莫能外。

明末清初的傅山感於時風，駭然一聲驚雷，喊出了「寧拙勿巧，寧醜勿媚，寧支離勿輕滑，寧直率勿安排」，足以回臨池既倒之狂瀾矣」[3] 這振聾發聵的聲音。他還說：「寫字無奇巧，只有正拙，正極奇生，歸於大巧若拙矣。」傅山極力批評明人董其昌和元人趙孟頫的書法，認為他們只有奇巧。傅山希望書法能返璞歸真，得乎「天倪」。由於審美趣味的不同，對前代書跡的關注點也不同。崇尚拙的書法家，開始把視線落在了漢碑與北碑上。傅山說：「漢隸之不可思議處，只在硬拙。初無佈置等當之意，凡偏旁左右，寬窄疏密，信手行去，一派天機[4]。」以漢碑魏碑為代表的具有金石氣的作品，含有一種「返虛入渾，積健為雄」的美感，強調筆厚而墨實，中鋒揮運，作品顯得元氣充溢，筆力扛鼎，雄健沉著（圖3）。

總之，巧是智性的單線發展，拙是生命的理性回歸，妍是巧的符號，質是拙的精神。拙的意義，在於對工具理性和文明狀態的深刻批判，消解技巧而進入到本真的自然狀態，從而頤養生命。拙不是枯朽，而是對生命活力的喚醒；拙不是笨拙，而是反對人工的痕跡。拙要打破程式化，恢復偶然性，拙無目的而合目的，體現著自然內在的秩序和節奏。風化剝蝕，在時間中感悟

生命；古木枯藤，在自然中體現精神；渴筆飛白、錐畫沙、屋漏痕，都是在精微之處流瀉的生命指紋。

三・金石氣包涵了中國書法家對永恆感的追求

中國書法家在渴筆飛白中追求那種「萬歲枯藤」的美感，在歷史滄桑、風雨剝蝕之後領略那種斑駁朦朧、模糊漫漶的迷離之美。實際上，是在書法上罩上了一層歷史的薄紗，使得自己的心靈能無遷無住、不粘不滯、不將不迎，通過懸隔和蕩滌時間的因素來否定時間，使人感覺到永恆就在當下，轉眼即是千年。

我們知道，書法中有「萬歲枯藤」的說法，萬歲枯藤是一個生動的意象，其外表是蒼勁老辣、粗糙而不光滑，態勢是屈曲下垂、內含勁健，看似古拙、蒼莽、粗糙，卻有一種不加修飾的率真美感。而古人之所以喜歡以枯藤作喻，是因為藤中既包含了柔韌的筋力，同時更打上了時間積累的印記（圖4）。蔡羽題文徵明畫曰：「盤山石壁雲難度，古木蒼藤不計年。」「古木蒼藤不計年」，真是一句值得玩味的話。

註釋

3 傅山：《霜紅龕集》卷四五《作字示兒孫》自注，清宣統三年丁氏刻本。

4 傅山：《霜紅龕集》卷三八《雜記三》，清宣統三年丁氏刻本。

書法中的「萬歲枯藤」，正是通過時間的長（「萬歲」）和枯老的意象，來反襯生命的短暫和脆弱，來沖淡時間給人的壓力，從而折射出人們對生命永恆感的追求。書法家們認為，古代碑刻經過刀工刻手之後，再經歷了歲月的斷磨，風化剝蝕之後，更增一美。這種美，就是一種歷史感的美、永恆感的美。人們倘若能把思想轉向內心深處，走進靜絕塵氛的境界，讓時間凝固，讓躁動平和，這時，一切撕心裂肺的愛，痛徹心扉的情，種種難以割捨的拘牽，處處不忍失去的欲望，都會在這種寧靜中歸於虛無。撫摩著歷史的斑駁，一切喧囂就會淡定，在深心的平和中，藝術家忘記了時間，進入到一種與天地同在、與氣化的宇宙同吞吐的心靈空間，這時，歲月便退隱了。時間的退隱，成就了心靈的寧靜。這種寧靜，就是在沒有被任何欲望擾動的精神狀態下，所發出的孤立性的知覺。這種知覺沒有任何牽連，觀物而不為物所擾動，如鏡之照物，不將不迎。這時，觀者以虛靜的心，把物安放在超時空的關係中，去除了成見的遮蔽，與物相接，就是與超時空而一無限隔的存在相接。

中國的書法家特別好古，喜歡用蒼古、醇古、古雅、古淡、古秀等來評價書法作品。這裡的「古」，不僅僅是古代的古，其中顯示了中國書法獨特的趣味和對永恆感的追求。藉由對「古」和「老」的崇尚，來達到對自然時間的超越，是瞬間永恆的妙悟境界在書法藝術中的落實。當下和遠古在畫面中重疊，創造了一種永恆就是當下、當下就是永恆的心靈體驗。永恆不是時間的刻度，永恆就是無時無刻。崇尚「古」的趣味，就是對此的超越，尚古就是為了否定現今存在的實在性。

中國的藝術家常常心懷太古，神馳於古拙蒼莽的境界。在中國畫中，一枝一葉含古意，一石一苔見永恆。寺觀必古，有蒼松做伴；山徑必曲，著蒼苔點點。一個「古」字，成了元代畫家的最愛。明、清畫家也以好古相激賞，畫中多是古幹虯曲，古藤纏繞，古木參天，古意盎然，常常於古屋中，焚香讀《易》。在這裡，給人提供了一個性靈優遊之所，提升人的境界，安頓人的靈魂。中國藝術中的這種崇古趣味，在世界藝術史上是罕見的，它源於一種深沉的文化沉思。立足於當下的藝術，卻把一個遙遠的物件作為自己期望的目標。在此刻的把玩中，把心意遙至於莽莽蒼古，在當下和莽遠之間形成迴旋。藝術家通過這些，一下子將互古拉到眼前，將永恆揉進當下，榨盡人的現實之思，將心靈遁入永恆和寂靜。青山不老，綠水長流，滄海莽莽，南山峨峨，水流了嗎？又未曾流；月落了嗎？又未曾落，江水年年望相似，江月年年盡照人，正是在這樣的迴旋中，中國的藝術家和永恆照面了。

對於書法家而言，這種「枯」、「老」和「古」的趣味和境界，主要就是通過書法中的「金石氣」、「金石味」來實現的。在金石碑刻文字中，由於歷史的滄桑、風雨的剝蝕或者腐蝕（尤其青銅），原初鑿刻鑄造時的鋒稜日漸褪去，筆劃的邊角漫漶了，線條的邊沿剝蝕了，於是顯現出一種斑駁而朦朧、模糊的感覺。這種模糊性，有一種迷離的美。明人黃輝評價〈石鼓文〉時說：「從教缺剝費摩挲，古意居然薦耆碩[5]。」金石文字中這種迷離朦朧的美，不是人力使然，而是造化使然，是自然風雨剝蝕的結果，這些斑駁剝蝕的碑刻文字，因為罩上了一層歷史的薄紗，

229

更顯出一種內蘊豐富的美。這時，筆劃邊沿的剝蝕，就有了一種類似書寫的「不光而毛」的蒼莽感、古拙感，無以名之，名之曰「金石氣」。

註釋

5　《明詩紀事》庚籤卷一六黃輝〈石鼓歌〉，清陳氏聽詩齋刻本。

圖1：西周散氏盤銘文（拓片，局部）。

圖3：東漢〈鮮于璜碑〉具有一種「返虛
入渾，積健為雄」的美感。

圖2：唐柳公權〈神策軍碑〉，關鍵
在一「骨」字。

圖4：〈石門頌〉和王鐸行草書的線條，如纜繩，似枯藤，
綿柔而具韌勁。

5 陽剛美與陰柔美

書法在審美風格上最大的差異，就在於剛、柔之分，即陽剛之美和陰柔之美。

受《易傳》哲學的影響，中國古典藝術通常把美的形態分為兩大類：陽剛之美和陰柔之美，或壯美與優美。《易傳》的關鍵字是「易」，即認為宇宙萬物是不斷變化的，所以它是一部講變化和變易的書。《繫辭傳》「變動不拘，周流六虛，上下無常，剛柔相推」，指出了宇宙萬物變化的原因，是事物內部兩種對立因素的相互作用。這兩種對立因素，就是陰和陽，也就是剛和柔，所謂「剛柔相摩，八卦相蕩」，「剛柔相推，變在其中矣」。

剛柔相推而生變化，這一思想對中國書法影響極大。整個中國書法風格史，可以看作是陽剛與陰柔交相迭奏的歷史。陽剛意味著勁健、凝重、方整、雄渾、豪放、茂密、峭拔、沉雄、磅礡，如龍威虎震、戈戟森然、劍拔弩張、金剛怒目、力士揮拳、披堅執銳所向無前、崩山絕崖人見可畏。陰柔美意味著綺麗、清婉、圓潤、溫厚、閒雅、疏朗、纖柔、娟秀、精巧、飄逸、妍媚，如瑤台嬋娟不勝羅綺，似白門伎樂裝束美麗，又像弱柳扶風綽約多姿。前者就像一個威武、

魁偉、英姿勃勃的無畏勇士，充滿了力度、節奏和陽剛之美，後者好似一位天真、嫵媚、楚楚動人的窈窕淑女，給人們以賞心悅目的陰柔之美。

在談到陰柔美和陽剛美（或秀美與雄偉）對審美心理的影響時，朱光潛曾說：

感覺「秀美」時，心境是單純的，始終一致的。感覺「雄偉」時，心境是複雜的，有變化的。秀美的事物立刻就叫我們覺得愉快，它的形態恰合我們的感官脾胃，它好比一位親熱的朋友，每逢見面，他就眉開眼笑地趕上來，我們也就眉開眼笑地迎上去，彼此毫不遲疑地、毫無畏忌地握手道情款。我們對於秀美事物的情感始終是歡喜的、肯定的、積極的，其中不經絲毫波折。雄偉事物則不然。它仿佛挾巨大的力量傾山倒海地來臨，我們常於有意無意之中覺得自己渺小，覺得它不可了解，不可抵擋，不敢貿然儘量地接收它，於是對它不免帶著幾分退讓迴避的態度。但是這種否定的消極的態度只是一瞬間的。我們還沒有明白察覺到自己的遲疑時，就已經發現它可景仰，可敬佩。我們對它那樣浩大的氣魄，因為沒經過，只是望著發呆。在發呆之中，我們不覺忘卻自我，聚精會神地審視它，接受它，吸收它，模仿它，於是猛然間自己也振作奮發起來，腰桿比平常伸得直些，頭比平常昂得高些，精神也比平常更嚴肅，更激昂。……總之，在對「雄偉」事物時，我們第一步是驚，第二步是喜。第一步因物的偉大而有意無意地見出自己的渺小，第二步因物的偉大而有意無意地幻覺到自己的偉大 1。

這些論述，對於了解書法審美中陰陽剛柔的理解，是很有啟發的。

那麼，在書法中剛和柔是如何通過技法表現出來的呢？我們知道，中國書法有「方筆」和「圓筆」之分。圓筆所表現的，是一種雍容深厚、深沉渾穆的氣象，是一種肯定人生、愛撫世界的樂觀態度，是和諧融洽、柔軟溫暖的心靈。這種筆法，是感性地融入現實，是頤養生命的筆法，是對自然、人生、世界的親和態度。它利於頤養與長壽。西方古希臘特別是文藝復興時期的繪畫和雕刻，就像董其昌的畫風一樣，總是淡淡的、柔柔的，它類似於中國繪畫中的披麻皴，就像董其昌的畫風一樣，也多用一種柔和的曲線和圓轉的用筆，這是他們愛自然、親近自然的精神和態度。在書法史上，王羲之的用筆多是圓筆，有取象於鵝項之說。而晉人的書簡多是家人和朋友之間的通訊，歐陽修曾說：

予嘗喜覽魏晉以來筆墨遺跡，而想前人之高致也。所謂法帖者，其事率皆弔哀、候病、敘睽離、通訊問，施於家人朋友之間，不過數行而已。蓋其初非用意，而逸筆餘興，淋漓揮灑，或妍或醜，百態橫生，披卷發函，爛然在目，使人驟見驚絕，徐而視之，其意態愈無窮盡，故使後世得之以為奇玩，而想見其人也。（《集古錄》卷四〈晉王獻之法帖〉）

在晉人圓轉的筆法中，傳達了一種對家人朋友的親和態度。王羲之《蘭亭序》線條光潔流美，字勢意態富於變化，筆致輕盈流轉，多柔曲的線條，改變方向時也不是那麼突兀，表現出一

種妍美、秀美、優美，表現出一種自然、蕭散、灑脫的心靈韻律和人生情懷，其精神是愛自然、愛生命的。它的美不是一種幾何的法則、形式的安排，而是源自生命深層的波動，是由內而外的心緒流淌。

方筆，則是以嚴峻的直線和折角，取代了柔和地撫摸物體的圓曲線。其背後所包含的精神，要麼是抽象地超脫現實，要麼是嚴肅地統治現實，這是一種冷峻的、嚴酷的、硬的心靈，顯示了態度的決絕和意志力的強大。這類似於中國繪畫中浙派猛烈的斧劈皴，風格剛硬雄強。漢代整飭嚴謹的八分隸書，多森挺的方筆，它的盛行，正是漢代「罷黜百家，獨尊儒術」政治思想嚴肅統治現實的象徵。北魏龍門的造像石刻文字，楷書都雄俊偉茂，更是方筆的極軌（圖1）。

這種「方筆」的形成，固然有碑刻刀劈斧削的技術因素，同時，更體現了佛教全盛時代教義裡的超越精神和宗教的權威力量。就像西方中古時期，基督教哥德式大教堂中的建築、雕刻和繪畫一樣，也多是用抽象的直線和折角。但是，泰山經石峪《金剛經》大字摩崖石刻，卻全用圓筆，微妙而圓通，顯得慈祥而博大（圖2）；弘一法師的書法全用圓筆，也正表現了大乘佛學的救世情懷和普度精神。

和方筆、圓筆相聯繫的，是轉和折。圓筆用轉法，方筆用折法，轉如流水，折似劈刀，分別

註釋

1 朱光潛：《文藝心理學》，見《朱光潛全集》（一），安徽教育出版社一九八七年版，第四二九——四三〇頁。

代表了陰柔美和陽剛美，也就是西万美學所謂的優美和崇高。英國美學家柏克曾經對美（指優

美）的事物的形質特點有幾點界定：一、體積比較小；二、光滑；三、各部分見出變化；四、不

露稜角；五、身材嬌弱；六、⋯⋯。一般而言，愛的對象總是小巧的，我們屈服於我們所驚讚的

東西，但是我們喜愛屈服於我們的東西；在前一種情況下，我們被迫順從，在後一種情況下，我

們由於得到奉承而順從。前者屬於崇高，後者屬於優美。

如漢隸〈張遷碑〉和〈曹全碑〉，一剛一柔，一雄強一秀逸，一方整一圓融，很類似柏克所

說的崇高精神和優美精神。柏克說，崇高的物件體積是巨大的，而美的物件則比較小；美必須是

平滑光亮的，而崇高的東西則是凹凸不平和奔放不羈的；美必須避開直線，而且是和緩地偏離

直線，而崇高的東西在很多情況下喜歡用直線條，當它偏離直線時也往往作強烈的偏離；美必須

不是朦朧而模糊的，而崇高的東西則是陰暗朦朧的；美必須是輕巧而嬌柔的，而崇高的東西則是

堅實甚至是笨重的。用以上的比較來衡量雄厚樸茂、古拙方整的〈張遷碑〉和圓潤秀麗、飄逸婉

暢的〈曹全碑〉，委實非常貼切。

〈張遷碑〉體勢方正，用筆以方筆為主，骨力遒勁雄渾，體現出一種陽剛之美（圖3）。每

一個字，似乎都倔強地向四周無盡延伸，以顯示其體積的巨大和形象的厚重。〈張遷碑〉原碑的

字並不算大，卻有一種闊大的氣勢。它粗細不等的線條，尤其是粗重的捺筆和末端上翹的波畫，

都顯示出一種奔放不羈和執著頑強。轉折處的突變，更顯得峻峭挺拔。每一個筆劃，在運行之中

似乎都受到了外力的阻擋，使人躊躇不前，但最終還是在強大意志的推動下劈波斬浪，奮勇向

前。在這樣行筆的節奏中，人們容易產生痛快、過癮、驚險、嘆服的情緒。這種感受，我們在欣賞和臨摹《石鼓文》、魏碑《龍門二十品》、柳公權楷書時也一樣能夠得到。

〈曹全碑〉則不然，它陰柔美的風韻流溢於字裡行間，筆劃那麼勻淨，結構那麼多姿，秀麗飄逸的體勢使人們相信，這就是漢碑中的「青春美少女」（圖4）。一筆一畫中，一字一行內，都是那麼輕巧和溫柔，顯得平滑、細緻而又清晰。線條的運行不是軟綿綿地沒有力氣，而是即便遇到外界的侵擾，都能化險為夷，在順勢利導中以四兩撥千斤的巧勁，順順當當、悠然自得地前行。整個行筆的節奏，似乎沒有一個地方發生過劇烈的變化或急劇的對抗和艱難的堅持。它總是那麼柔和、順暢、如意，並且如人所料地到達了它應該到達的終點，使人獲得了免於困窘、緊張、生硬的自由和勝利。褚遂良的楷書亦屬此類。

再看懷素的〈自敘帖〉，線條圓轉流暢，生動活潑，彼此像融在一片的曲線，各部分的線條不斷地變換著方向；但它是通過一種非常緩慢而變換方向的，很少迅速地變換方向使人覺得意外，或以它的銳角引起視覺神經的痙攣和震動。書法追求變化，「變者，天也」。沒有一個長久保持同一個樣子的東西能是優美的，也沒有一個突然發生變化的東西能夠是優美的，因為兩者都與令人愉快的鬆弛舒暢相對立，而鬆弛舒暢是美特有的效果。休息靜止當然使人鬆弛舒暢，可是還有一種運動比休息更使人鬆弛舒暢，那是一種時上時下和緩的搖擺運動。大多數人都有經驗，坐在一輛舒服的車子裡，在和緩而上下起伏的平坦草地上疾馳時所體驗到的那種感覺。在懷素的〈自敘帖〉裡，我們感受到了這一點。

不過，陽剛美與陰柔美的區分，只說出了事情的一個方面。《易傳》哲學的影響，不僅在這兩類美的區分，而且更看重這兩類美的統一。《繫辭傳》說：「一陰一陽之謂道。」就是說，陰和陽、剛和柔，不僅是對立的，而且是統一的。在這種思想影響下，中國書法中壯美和優美的關係，就不是完全對立的，而是互相滲透的。也就是說，陽剛美和陰柔美可以有所偏勝，卻不能有所偏廢。這是非常重要的一個觀點，與西方美學中的崇高和優美有很大的差異。在西方美學中，優美是內容與形式的完美統一，崇高則是理性內容壓倒和衝破感性形式。中國美學中的陽剛美，並不破壞感性形式的和諧。陽剛美的東西，不僅要雄偉、勁健，還要同時表現出內在的韻味；陰柔美的東西，不僅要秀麗、柔婉，同時要表現出內在的骨力。

在這方面，書法理論家劉熙載有著最為完美的論述。他完全繼承了《易傳》美學的思想，指出：「立天之道曰陰與陽，立地之道曰柔與剛。文，經緯天地者也，其道惟陰陽剛柔可以該之。」（《藝概·經義概》）在討論書法作品中的陰柔美與陽剛美時，他更是一再表示陽剛美與陰柔美相統一、相滲透的思想：

書，陰陽剛柔不可偏陂，大抵以合於〈虞書〉九德為尚。

書要兼備陰陽二氣。大凡沉著屈鬱，陰也；奇拔豪達，陽也。

蔡中郎云：「惟筆軟則奇怪生焉。」余按此一「軟」字，有獨而無對。蓋能柔能剛之謂軟，非有柔無剛之謂軟也。

高韻深情，堅質浩氣，缺一不可以為書。

北書以骨勝，南書以韻勝。然北自有北之韻，南自有南之骨也。（《藝概·書概》）

劉熙載反覆強調陰與陽的協調，剛與柔的統一。雄與秀、力與韻、剛健與婀娜、遒勁與婉媚等等的對舉，並不是要割裂二者，而是強調書法中陽剛美和陰柔美要交相互滲，雄偉和秀美要相得益彰。這才是中國書法中關於陰柔美與陽剛美的終極理想。

239

圖1：〈龍門十二品〉之〈楊大眼造像記〉（局部）。

圖2：〈天發神讖碑〉的方筆與泰山經石峪《金剛經》的圓筆。

圖3：東漢〈張遷碑〉（局部）。

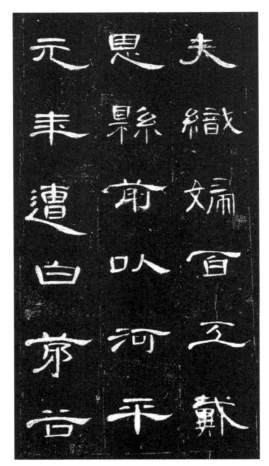

圖4：東漢〈曹全碑〉（局部）。

第6章

字體書體

1 字體和書體

在書法學習中，字體和書體至今依然是一個饒舌的問題。我們平時習慣於說「練字」，也說「習書」。篆書可以叫篆字，草書也可以叫草字。我們習慣說篆書、隸書、草書、楷書、行書，但有時也說篆字、隸字、草字、楷字（一般不說行字）。在說師法某一家某一派時，我們一般說王字、米字、顏字、柳字、歐字、趙字，但有時也說王書、米書、顏書、柳書、歐書、趙書等等。這種使用上的隨意，帶來了觀念上的混亂。究竟什麼是字體？什麼是書體？對此人們可以說是見仁見智，莫衷一是。隨便翻開一些與書法有關的書籍，我們可以看到，大家在使用這些概念時，分歧是明顯的。

陳彬龢寫於一九三一年的《中國文字與書法》一書，在第二編「書體沿革」中，各節分別介紹了「古文」、「大篆」、「小篆」、「隸書」、「八分」、「章草」、「楷書」、「行書」、「草書」共九種「書體」[1]。作者之所以用「書體」來界定它們，是因為古代有「秦書八體」、「王莽六書」之說（均見於許慎《說文解字‧敘》）。作者還援引了「秦書八體」（一曰大篆，二曰小

244

篆，三曰刻符，四曰蟲書，五曰摹印，六曰署書，七曰殳書，八曰隸書）和「王莽六書」（一曰古文，二曰奇字，三曰篆書，四曰佐書，五曰繆篆，六曰鳥蟲書），以資佐證。但以今天的眼光看來，它們之間的差異，或因為書寫載體（殳書刻在兵器上，摹印用於璽印上），或因為使用功能（刻符用於符信），或具有特殊的美術裝飾效果（蟲書或鳥蟲書，將文字與鳥蟲之形融為一體；奇字則多屬於異體字）。其分類標準錯綜而混亂，更何況「古文」、「大篆」、「小篆」、「繆篆」，實際都屬於篆體古文字（圖1、2）。

與此相類似，金開誠、王岳川主編《中國書法文化大觀》第一編中，簡明扼要地指出，「從甲骨文、金文、篆書到隸書、草書、行書，楷書，中國書體的演變，經歷了一個漫長的歷史階段」[2]，並概述「中國書法書體的演變」，分為「甲骨文」、「金文」、「篆書」、「隸書」、「草書」、「行書」、「楷書」七種。其中使用的也是「書體」之名，來說漢字演變。

此外，也有人用「字體」來概括中國文字演變過程中所產生的不同形體。如一九一五年天民在〈實用的習字教授〉一文中，就明確指出：「字體有古文、籀文、小篆、隸書、八分、章草、行書、楷書、草書等之種類[3]。」其所列漢字不同形體的名稱，與陳彬龢幾乎完全相同，天民用

註釋

1　陳彬龢：《中國文字與書法》，江蘇教育出版社二〇〇六年版。

2　金開誠、王岳川主編：《中國書法文化大觀》，北京大學出版社一九九五年版，第三頁。

3　天民：〈實用的習字教授〉，見一九一五年十二月《教育雜誌》。

「籀文」，陳彬龢用「大篆」，實則一回事。但是，二人一稱「書體」，一稱「字體」，完全迥異。劉濤《書法談叢》中有〈漫說「書體」〉一文，他進一步對「字體」和「書體」作了區分：「因為『字體』的內涵是舉其大類，講求文字的構造原則，著眼於漢字形體的共性和穩定性。而『書體』強調活潑的書寫性所形成的變異樣態及其特殊性，立足於書法。[4]」

邱振中在《書法》一書中，談及漢字的演變時說：「漢字在演變的過程中，共產生過五種字體：篆書、隸書、草書、行書和楷書。」這看似與天民如出一轍。但是，在該書第四章，作者又用「書體流變」，來敘述漢字演變過程中所產生的不同種類。邱振中又說：「在書法領域中，人們把『字體』稱為『書體』。書法史上除了這五種書體之外，還出現過其他一些『書體』，如北朝王愔《古今文字志目》中記載的便有三十六種之多，不過這些書體基本上都是上述基本書體的變形或裝飾化，不具備與五種基本書體同樣的地位。」在談到「字體的演變與筆法的演變」，「字體的演變與筆法之間，有著緊密的聯繫[5]。」一會兒說字體，一會兒說書體，一會兒說漢字演變，一會兒說筆法風格，既無界定，也無說明，這大概可以看出作者在概念使用上的模糊和混亂。

邱振中更說：「不同的書體，有不同的外形，也有不同的筆法。一定的字體與筆法之間，有著緊密的聯繫[5]。」

正因為字體與書體二者時常被混用，以至不容易被區別開來，也有人乾脆就把文字演變的不同以及書法風格的差異，籠統地稱為「字體」。郭紹虞在〈從書法中窺測字體的演變〉一文的開頭就說：

2
4
6

就漢字而論字體，有三種不同的含義：一指文字的形體；二指書寫的字體；三指書法家的字體。這三種意義互有關聯，但各有分別。就文字的形體講，只須分為正、草二體。就書寫的字體講，一般又分為正、草、隸、篆四體，或真、行、草、隸、篆五體。就書法家的字體講，那是指各家書法的風格，可以分得很多，最流行的如顏體、柳體、歐體、趙體之類便是6。

郭紹虞指出，研究字體的演變，漢代前後有很大不同。在漢代以前，「金石文的書寫者並不想以是擅名，即如李斯這樣以工書著稱，也只是完成了以前的篆引之體。在這種情況下，書體與字體是統一的，不會引起混淆」；但是，到了漢代以後，「以工書為美藝，書家輩出，因此對於有些獨創性的書體，也就不免與字體相混淆，引起字體演變上的歧說」。如在漢代，杜度、崔瑗以章草著稱，張芝以今草聞名，蔡邕則擅長八分和飛白，又有劉德生創立行書、王次仲創立楷法之說。魏晉之後，此風更盛，一家有一體，一家有一法，於是乎書家一家之法，亦可稱為書體，但也往往混稱為字體。這樣，就導致了字體與書體在使用上的混淆。

註釋

4 劉濤：《書法談叢》，中華書局一九九九年版，第二七四頁。

5 邱振中：《書法》，北京師範大學出版社二〇〇九年版，第五三、六二頁。

6 郭紹虞：〈從書法中窺測字體的演變〉，轉引自《現代書法論文選》，上海書畫出版社一九八〇年版，第三三三、三四六頁。

我們認為，對於字體和書體，可以分別從文字的演變和書法的風格兩個角度予以界說。字體，著重在字形、字義方面，其著眼點是文字學的；書體，著重在審美和風格方面，其著眼點是書法學的，是從點畫線條結構章法的藝術性來考慮的。從文字演進的角度說，文字有古今之別、繁簡之殊；從藝術審美的角度看，文字有不同的趣味和風格。同一個字體，可以有不同的風格；不同的字體，也可以有相同的風格。朱光潛曾有一段話，雖不是談文字，也不是談書法，但道理與此酷似。他說：

比如走進一個園子裡，你抬頭看見一隻老鷹站在一株蒼勁的古松上，向你瞪著雄赳赳的眼；回頭又看見池邊猗旎的柳枝上有一隻嬌滴滴的黃鶯，在那兒臨風弄舌，這些不同的物體在你心中所引起的情感如何呢？依科學家看，「松」與「柳」同具「樹」的共相，「鷹」和「鶯」同具「鳥」的共相；然而在情感方面，老鷹卻和古松同調，嬌鶯卻和嫩柳同調[7]。

從文字的角度看，〈張遷碑〉和〈曹全碑〉都屬於漢代的隸書字體；顏真卿〈顏勤禮碑〉和褚遂良〈聖教序〉都屬於唐代的楷書字體（圖3、4）。但是，從審美風格上，〈張遷碑〉與〈顏勤禮碑〉同調，〈曹全碑〉與〈聖教序〉同調。換句話說，〈曹全碑〉和〈張遷碑〉在風格上的差異，要遠大於它和〈聖教序〉之間的差異。不同作品、不同書法家這種風格上的差異，可以稱為「書體」，如「顏體」和「褚體」、「魏碑體」、「墓誌體」、「寫經體」等。

在漢字漫長的演變過程中，字體與書體之間是交互作用、相輔相成的。字體和書體，有一個共同的起點：刻畫符號（圖5）。最早的刻畫符號，既可以從文字學來認識，也可以從藝術學來解讀。從文字學家的角度看，刻畫符號已經具有了文字的性質；而從藝術本質的角度看，刻畫行為本身已經包含了最原始的藝術衝動。漢字的意義，在於它具有的語言符號和象徵意義，是語言的替代品；而書法卻不同，它的全部意義就在於那「刻」和「寫」。寫者，瀉也，是人內在情緒、感受、意志、趣味的流淌，流淌的結果就是那極富意味的線條和點畫，表現為輕重疾徐、方折圓轉、開闔流注。

字體和書體的深刻變革，大多先導源於民間。從演變的軌跡看，字體遵循實用原則，在追求簡明和便捷的基礎上，要滿足於日益豐富和複雜的思想情感交流的需要；而書體則不然，有時還化簡為繁（今天的書法創作，依然以繁體字為主）。在文字日益化之後，書法家們至今還在花費大量時間，模擬前代古跡中的篆籀文字。不管寫草書還是寫篆書，他們只尊崇審美的原則。不過，字體的簡捷趨勢，也會刺激書體的變化；書體的豐富性，也會反作用於字形構造的嬗變。秦始皇帝的「書同文字」，是為了服務大秦帝國的政治需要；所以李斯寫的小篆，首先是一種字體，其次才是一種書體。在文字史上，這無疑是一大功績，但在藝術史上，則意味著帶有地域性

註釋

7 朱光潛：《文藝心理學》，見《朱光潛全集》（一），安徽教育出版社一九八七年版，第四一九──四二〇頁。

的各種各樣的書寫風格被廢除了。

儘管在名稱使用上，我們時常會在字體與書體中有混用的現象。如以「書」、「體」、「字」、「文」作為尾碼的詞，既可以指字體，也可以指書體。如篆書、隸書、歐體、顏體、米字、趙字、草字、篆字、鐘鼎文、石鼓文等等。但是，一般來說，一種書體往往可以由某一個人所創造，但是一種字體的形成，不大可能是一個人一個時候所能創造出來的。蔡邕的飛白體、顏真卿的顏體、米芾的米字、宋徽宗的瘦金書、趙孟頫的趙體、鄭板橋的六分半書、金農的漆書等，都與書法家緊密相關（圖6）。但是，倉頡創造漢字、史籀創造大篆、程邈創造隸書、王次仲創造八分書和楷書、劉德升創造行書、史游創造草書等諸多說法，現在看來幾乎沒有一個可以成立。

文字的發展演變是一個極其漫長的過程，我們現在看到最早的漢字是甲骨文，但甲骨文不僅數量眾多，且相當有體系，之前一定還有一個漫長的過程。郭沫若說：「故中國文字，到了甲骨文時代，毫無疑問是經過了至少兩三千年的發展的。8」作為社會交際和表情達意的工具，文字一方面要容易辨認，一方面書寫便利。所以，約定俗成就是文字定形的基本標準。

但容易辨認和易於書寫，有時是矛盾的。前者促成了正體的誕生，後者促成潦草體的誕生。

這裡說的正體和草體，不是指楷書和草書，而是指每一個時代、每一個字體中，實際上都包含著對文字的這兩種不同性質的需要。篆書、隸書中都有正體和草體之分。正體要求統一、固定、易於辨認，草體則為了書寫的方便和快捷。釐定正體，是有助於社會交際和文字推廣的，但是往往會束縛到書寫風格多樣性的發揮。這樣，每個社會中正體和草體之間，都會形成一種相互矛盾和

圖1：戰國中期鄂君啟銅節銘文（局部）。

排斥的力量。由這種對立和矛盾，推動著文字的演變和發展。文字演變所留下的軌跡，所形成的異彩紛呈的正體和草體，儘管在後代已經日漸失去了它的實用性，卻給書法藝術創作提供了無限廣闊的舞臺，成為書法家取之不盡、用之不竭的精神遨遊空間和性情騰躍之所。

註釋

8　郭沫若：〈古代文字之辯證的發展〉，見《奴隸制時代》，人民出版社一九五四年版，第二五〇頁。

圖2：西周遂公盨銘文，為最早記載關於大禹及其德治的文獻。

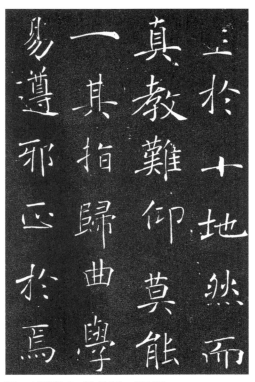

圖4：唐褚遂良〈聖教序〉（局部）。

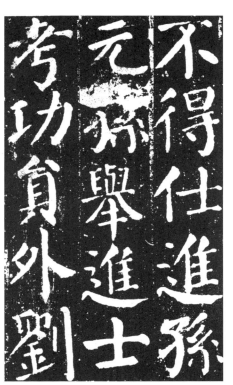

圖3：唐顏真卿〈顏勤禮碑〉（局部）。

圖5：仰韶文化陶文符號。

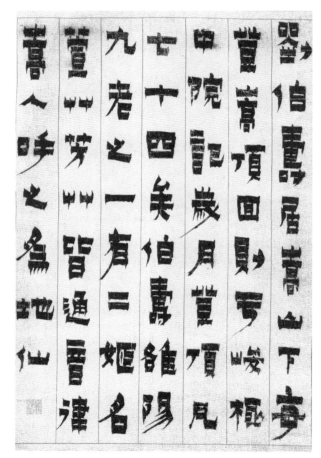

圖6：清金農漆書〈劉伯壽軸〉。

2 大篆與小篆

雖然字體不等同於書體，文字的意義不等同於書法的意義，但是，畢竟漢字是書法的載體和表現的基礎。所以，漢字的演變，尤其是漢字形體的變遷，對書法史的發展有著重要的意義。從總體上看，漢字形體的演變過程，大致可以分為兩個階段，即古文字階段和今文字階段。前一階段是從殷商時期直到秦代，後一階段是從漢代開始一直延續到現代，包括現在通行的規範漢字。

而劃分的基本標準，就是看字體的象形程度如何。古文字階段的漢字，是以象形為基礎的，而隸、楷階段的漢字則基本喪失了象形的意味，變成了由點畫線條構成的純粹抽象符號了。

古文字階段的字體，大體包括甲骨文、金文（籀文、大篆）[1]、小篆。傳統的觀點一般認為，甲骨文是殷商時代占卜所用的龜甲獸骨上鐫刻的文字（圖1），金文則主要是指西周時期青銅鐘鼎彝器上鑄刻的文字（圖2），大篆是春秋戰國時期石刻上面的文字（如「石鼓文」），小篆則是秦始皇帝統一六國以後採用的標準字體。不過，這種分類，只是出於敘述上的方便。實際上，甲骨文、金文西周初期同樣也有甲骨文，殷商時期、春秋戰國時代甚至秦代也都有金文。況且，甲骨文、金文

是就書寫材料的材質而言，大篆、小篆是指字體的變遷而言。所以，當代著名文字學家裘錫圭先生參照唐蘭先生在《中國文字學》、《古文字學導論》中的分類，將古文字階段的漢字分類作了變動，改為商代文字、西周春秋文字、六國文字、秦系文字四類。

商代文字最主要的是甲骨文，其次是金文。甲骨文是目前所見到的最早的漢字體系，其顯著特點是象形程度很高。當然，從早期甲骨文到晚期甲骨文的對比可見，它們之間也有著非常清楚的簡化趨勢。其次，甲骨文的寫法大多不固定，可以正寫、反寫、側寫、倒寫，筆劃的多少也不統一，偏旁位置也不固定，可見早期寫法的隨意性很大。甲骨文由於是雕刻在堅硬的甲骨上，所以筆劃大多瘦削，圓形筆劃多刻成方形，應該填實的部分也改作了線條。雖然甲骨文是用刀刻的，但是，商代已經發明了毛筆。甲骨文中有「聿」字，就像手執毛筆寫字之形，而且有些甲骨和陶器上，也有用毛筆寫的字。

甲骨文字，是用銅刀或者石刀在相當堅硬的龜甲獸骨上刻出來的（圖3）。由於龜甲尺寸的原因，一般字刻得都不是特別大，小的就像綠豆一樣，大的也就像蠶豆。而且，很多字刻得非常規整，也很美觀。龜甲和獸骨都很堅硬，銅刀和石刀算不得十分犀利，如何能在上面刻出如此精巧細緻的線條來？郭沫若受象牙工藝工序的啟發，推測甲骨應該是經過酸性溶液的泡製軟化後再刻的，就像泡過澡之後再修腳或者剔除腳後跟的死皮變得容易一樣。

甲骨文雖為三千年多前舊物，但古代典籍對此竟然毫無記載。甲骨文得以重見天日實屬偶然，源於一八九九年王懿榮的一次生病。他從藥房抓到的中藥裡有一味神奇的「龍骨」，上面刻

有大量字跡清晰的文字。王懿榮「細為考訂」，「始知為商代卜骨，至其文字，則確在篆籀之前」。由此，塵封了數千年的甲骨文，終於得以呈現在世人面前。此後，劉鶚墨拓並出版了中國第一部著錄甲骨文的書籍：《鐵雲藏龜》。二十世紀對甲骨文研究有重要貢獻的有羅振玉、王國維、郭沫若、董作賓，合成為「四堂」（羅振玉號雪堂、王國維號觀堂、郭沫若字鼎堂、董作賓字彥堂）。

金文是鑄刻在青銅器上的文字，雖然鼎盛時期是兩周時代，但商代末期就已經出現了。先秦時期，稱銅為金，所謂稱青銅器上的文字為「金文」。由於鐘和鼎在有銘文的銅器中佔有重要的地位，數量也最多，所以金文也被稱為「鐘鼎文」。目前已經著錄和現存還未著錄之先秦有銘文的銅器大約有一萬多件。其中，商代可能占四分之一左右。總體上看，商代銅器上的銘文不僅字數不多，少則一個字，多則五六個字，而且銘文內容也很簡單，多為製作銅器者的族名或者所紀念的先人的稱號。

註釋

1　大篆，本來是指籀文這一類時代早於小篆而字體風格與小篆相近的古文字。但是，現代研究文字學的人，使用大篆這個名稱時用得比較混亂。有人用大篆概括早於小篆的所有古文字（含甲骨文）；有人稱西周晚期金文和「石鼓文」為大篆；也有人根據王國維的說法，把春秋戰國時代的秦國文字稱為大篆；唐蘭則把春秋時到戰國初期的文字稱為大篆。所以，裘錫圭乾脆說：「為了避免誤解，最好乾脆不要用這個名稱。」（見《文字學概要》，第五一頁）本文使用「大篆」的名稱，主要以西周金文和石鼓文為主，不含甲骨文。

2　裘錫圭：《文字學概要》「四、形體的演變（上）：古文字階段的漢字」，商務印書館一九九八年版。

西周春秋時期的文字資料與商代相反，主要是青銅器銘文，其次是甲骨文。吉金是青銅器的雅稱（吉，有善、佳、美之意），故青銅器銘文又被稱為「吉金文字」。這些文字被鑄刻在青銅器上，有凸有凹。凸出的叫陽文，也稱為「款」；凹進的叫陰文，也稱為「識」（讀ㄓˋ），合稱「款識」或「鐘鼎款識」。

西周時期，銘文逐漸增多，「毛公鼎」竟多達四百九十八字。因為金文是範鑄在銅器上的，所以字體多粗筆，不少填實的團塊，看起來比甲骨文還更象形。不過，字體開始向線條化和平直化方向演變。從書法的角度看，西周時期的金文文字較為成熟而規範，是學習金文的最佳範本。重要的器物有西周早期的「利簋」、「大盂鼎」，西周中期的「牆盤」、「大克鼎」，西周晚期的「散氏盤」、「毛公鼎」、「虢季子白盤」。另外，西周時代的甲骨文，上世紀五○年代以來有過幾次出土，但數量不多，內容多為周王占卜紀錄，字體與商代甲骨文相近，屬於同一文字體系。從春秋晚期到戰國早期，在楚、吳、越等國曾流行過鳥蟲書或鳥篆，但美術化傾向明顯，屬於漢字演變的旁支末流了。

六國文字是指戰國時代東方六國（齊、楚、燕、韓、趙、魏）所使用的文字，它們是相對於秦系文字而言的，主要是在兵器、璽印、貨幣等器物上的銘文以及簡帛文字等。這一時期，使用文字的人愈來愈多，文字的應用範圍愈來愈廣，字體的變化也大大加快了，其中最主要的特點是簡體字的流行和俗體字的迅速發展。同一個字，六國之間彼此的寫法往往很不一致，出現了區域性的異體。這一方面，與地處西部的秦國有很大的不同。建立在宗周故地的秦國，最為忠實地繼承了西周文字，且在戰國時期秦國文字的劇烈變化來得也晚一些。而東方六國的俗體字，與傳統

258

的正體字，有很大的區別，有的甚至是面目全非了。由於俗體字的廣泛使用，正體字已經潰不成軍。六國文字中，以近百年來出土的戰國墓葬中竹簡和帛書上的文字，即簡帛文字，頗值得學習書法者關注（圖4）。

秦系文字，是指在春秋戰國時代以及統一六國以後，秦國所使用的文字。它上承西周金文，下啟成熟時期的隸書即今隸，在漢字字體的演變過程中具有特別重要的地位。秦系文字可以分為篆書（大篆、小篆）和秦隸兩類。大篆主要的文字資料是籀文（《說文》中收錄了二百多字）、金文（兵器、虎符、權量上的文字）和石刻文字（最主要的是「石鼓文」）。秦始皇帝統一六國後，巡行天下，在嶧山、泰山、琅琊山、會稽等地刻石記功，這些石刻文字是標準的小篆。小篆把每個字筆劃的多少、偏旁的位置也固定了下來，這就使漢字初步實現了定型化，書寫和識別就更加容易了。

跟任何古文字一樣，秦系文字也有正體和俗體之分，其俗體文字是從戰國中期開始才迅速發展起來的。戰國時代秦國文字的正體，後來演變成了小篆；而俗體則發展成為隸書，表現為用方折、平直的筆法改造了正體文字。所以，郭沫若說：

隸書和篆書的區別何在呢？在字的結構上，初期的隸書和小篆沒有多大的差別，只是在用筆上有所不同。例如，變圓形為方形，變弧線為直線，這就是最大的區別。畫弧線沒有畫直線快，畫圓形沒有畫方形省。因為要寫規整的篆書必須圓整周到，筆劃平均。要做到這樣，每下一筆必須反覆

迴旋數次，方能得到圓整，而使筆劃粗細一律，這就不能不耗費時間了。改弧線為直線，一筆直下，速度加快是容易了解的。變圓形為方形，表面上筆劃加多了，事實上是速度加快了[3]。

在整個春秋戰國時代裡，秦系正體文字的變化，主要體現在字形規整勻稱的程度不斷地提高。這一點，使得秦系文字與其他六國文字有了很大的區別。由於六國文字的地域性差異，各地文字異形的問題十分突出，以至於影響到不同地區在政治、經濟、文化上的交流，不利於秦王朝的統治。所以，秦始皇帝統一天下之後，迅速進行了「書同文字」的工作，主要是以秦國文字為標準來統一其他六國的文字，廢除了六國文字中與秦系文字不合的部分，所謂「罷其不與秦文合者」（《說文解字‧敘》）（圖5）。

總體上看，小篆的筆劃是圓轉的，多少還保留象形的意味。但字形結構進一步趨於規整勻稱。同時，由於一部分字形經過明顯的簡化，使得象形程度進一步降低。在隸書通行以後，筆劃由圓轉變為方折，漢字形體也完全喪失了象形意味，成為由點畫組成的方塊漢字，最終完成了由古文字向今文字的演變。今文字階段的字體，主要是隸書、楷書、行書和草書，其中隸書和楷書是某個歷史時期中正式使用的官方字體，而行書和草書則是平時快速便捷的自由書寫。今文字的出現，不但沒有因為漢字象形性的喪失而阻礙書法藝術的發展，相反，隸書和草書的出現，更促成了書寫向秩序和自由兩個方向的發展，為書法家的心靈迴旋於秩序和自由之間，營構了廣闊的藝術空間。

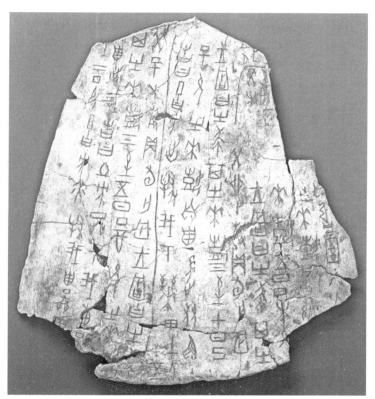

圖1：商王武丁時期的牛骨軍事刻辭。

註釋

3 郭沫若：〈古代文字之辯證的發展〉，見《奴隸制時代》，人民出版社一九五四年版，第二七〇頁。

圖3：甲骨文字，是用銅刀或石刀在相當堅硬的龜甲獸骨上刻出來的。

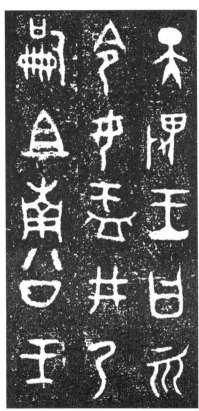

圖2：西周〈大盂鼎〉（銘文拓片，局部）。

圖5：秦朝統一文字表。

圖4：春秋戰國楚帛書（局部）。

3 漢碑與漢簡

篆書的名字，並不是出現在使用篆書的時代。秦代之前，沒有篆書之名，篆書之名始自漢代。原因很簡單，篆書是相對於隸書而言的。秦始皇帝統一文字，功莫大焉，但他在文字上更大的功績，在於同時採用了隸書。《漢書·藝文志》說：「是時（指秦代）始建隸書矣，起於官獄多事，苟趨省易，施之於徒隸也。」施於徒隸的字體，是隸書；施於官府的字體，是篆書。一個是俗體，一個是正體。秦始皇帝的獨特之處，在於他允許並獎勵寫草篆，這樣就使得民間通行的草篆登上了大雅之堂，從而促進了由篆到隸的轉變（圖1）。

關於隸書名稱的由來，除了《漢書·藝文志》中的說法外，許慎《說文解字·敘》中也說：「是時秦燒滅經書，滌除舊典，大發隸卒，興役戍，官獄職務繁，初有隸書，以趨約易，而古文由此絕矣。」東漢趙壹〈非草書〉則云：「蓋秦之末，刑峻網密，官書煩冗，戰攻並作，軍書交馳，羽檄紛飛，故為草隸，趨急速耳，示簡易之指，非聖人之業也。但貴刪難省煩，損復為單，務取易為易知，非常儀也。故其贊曰：『臨事從宜』。」（〈非草書〉）

264

可見，隸書的確是秦代官署的官員隸役們在處理日常事務時所使用的一種簡易字體，並由此而得名，它是作為正規小篆的輔助性字體而使用的[1]。隸書在秦代的地位很低下，比較莊重的場合，如刻石紀功等等，一般是只用小篆而不用隸書的。《漢書》和《說文解字》中都說，隸書出現於秦統一六國之後。而且，《說文解字·敘》還進一步指明：「四曰左書，即秦隸書，秦始皇帝使下杜人程邈所作也。」於是，程邈造隸書的說法一度曾很流行。事實上，每種新字體的形成，都要經歷比較長的過程，至於說成是某一個人的創造，更是不可能的。郭沫若就說：「程邈或許是最初以草篆上呈文而得到獎勵的人，但絕不是最初創造隸書的人。一種字體，也絕不是一個人一個時候所能創造出來的[2]。」

晉代衛恆在〈四體書勢〉中說：「隸書者，篆之捷也。」這種說法，透露了隸書最初出現的原因：它只是正規篆書的簡捷寫法。隸書，無疑是在篆書草寫的基礎上發展起來的。而這種比正規篆書更簡捷草率的字體，實際上在戰國時期的秦國文字中就可以見到了。如銅器銘文中的偏旁筆劃已經變得平直，可以被看作是隸書的最初形體。而戰國末年雲夢睡虎地秦簡上的字體與正規篆書也不同，卻與西漢早期的隸書更加接近。可見隸書在戰國晚期就已經基本形成了，它是

註釋

1 王莽時，隸書又稱「佐書」，就是因為「其法便捷，可以佐篆所不逮」（段玉裁《說文解字注》）。

2 郭沫若：〈古代文字之辯證的發展〉，見《奴隸制時代》，人民出版社一九七三年版，第二六九頁。

由草率簡捷地書寫正規篆書而形成的一種獨立字體。只不過，在秦統一六國之後，迫於「官獄多事」，這種簡捷的字體在官吏們處理日常事務時才被廣泛使用，並取得了合法的地位罷了。

需要說明的是，在戰國時代，六國文字的俗體，儘管差異很大，也有向隸書類型字體發展的趨勢。如楚國的簡帛文字，「體式簡略，形態扁平，接近了後世的隸書」（圖2）。在齊國的陶文裡，也可以看到與隸書改造篆書的方法極為相似的簡寫方法。所以，也可以這麼說，假如沒有秦始皇帝統一天下，在六國文字的俗體書寫中，遲早也會演變出類似於隸書的新字體。這種文字發展的內在規律，並不會因為政權或朝代的變更發生根本的影響。尤其隸書中的有些字形，並不合於《說文解字》中的小篆，而是與某些六國文字相合，於是有學者認為，隸書「有一部分是承襲六國文字的」，也就不是無稽之談了。

為了與後期成熟的隸書相區別，經常把戰國時期、秦和西漢的隸書，合稱為早期隸書，或者「古隸」。雖然小篆是秦代的主要官方字體，作為一種新興的輔助字體，隸書的地位還是很低的，其名稱就代表了它的身分。但是，由於隸書書寫起來比小篆方便很多，所以在秦代時，隸書實際上已經動搖了小篆的統治地位。到了西漢時，當時離秦始皇帝用小篆統一六國文字時間並不太久，但隸書已經取代了小篆，而成為最主要的字體。所以，裘錫圭說：「我們也未嘗不可以說，秦王朝實際上是以隸書統一了全國文字[3]。」

簡單地說，從篆書到隸書，漢字字形上的主要變化有：一、筆劃變曲為直。即筆劃由圓轉變為方折（如「木」、「水」、「有」等字）；二、偏旁變形。小篆中的偏旁，與其單獨成字時的

寫法沒什麼區別，在隸書中，一個字寫作偏旁，寫法就會變形（如竹子頭、三點水、提手旁、立刀旁等），而且同樣用作偏旁時，寫法會隨位置的不同而有差別（如「水」在「益」〔溢〕字和「漿」字中不同）；三、偏旁混同。即在小篆裡是不同的偏旁，到隸書裡卻混而為一了（如小篆中的「肉」字旁、「丹」字旁、「舟」字旁，隸書中都寫作「月」字旁）；四、字形結構整體的平衡（如「香」字、「雷」字、「書」字）。五、省略了一部分（如「承」字、「更」字、「癸」字）。為了書寫便利和字體結構改變了。

隸書的出現，對於書法的意義，主要表現在用筆的速度和提按兩個方面。隸書由於基本上喪失了象形的意味，在文字演變史上具有劃時代的意義，是古、今文字的分水嶺。隸書的筆法，由於書寫便捷的需要，書寫的速度比篆書大大提高了，在快速的書寫中出現了提按。篆書的筆劃多以圓轉為主，隸書則變圓轉為方折，筆劃少有盤曲的線條，更多是平直的。不過，在速度和提按的帶動下，平直的筆劃也產生了飄逸飛動的姿態。這種飛動感，到了成熟期的隸書，就被定型為隸書的典型筆劃──波畫。由於波畫是橫向取勢，所以，和篆書的縱逸瘦長不同，隸書大多形體較扁，而且筆劃的撇、捺、長橫、豎彎鉤的收筆都略微向上挑起，看起來就有了「波磔」之勢。

兩漢時期，通行的主要字體是隸書，輔助的字體是草書（圖３）。在西漢，簡仍然是主要的

註釋

3 裘錫圭：《文字學概要》，商務印書館一九九八年版，第七二頁。

書寫材料，牘也使用得相當普遍。儘管東漢中期蔡倫改進了造紙方法，但竹簡真正完全退出歷史舞臺，要一直等到南北朝時期。如晉代時紙張已經使用得非常普遍了，但是在官方文書和政府的簿籍方面，依然使用簡牘。由於竹木簡牘年久易腐，所以大多數簡牘並沒有能被保存下來。

從二十世紀出土的簡牘情況看，西北地方出土了大量兩漢時期以及魏晉時代的簡牘。這當然與該地區氣候乾燥有關。按出土地點，大概分為敦煌漢簡（包括酒泉）、居延漢簡（包括張掖）、樓蘭漢簡（出土於樓蘭遺址，也稱羅布泊漢簡）（圖4）。這些發現於邊塞官署和烽燧遺址中的漢簡，內容大多是文書、簿籍、書信以及隨葬物品的「遣冊」。此外，在湖南、湖北、安徽、山東、河北、甘肅、青海等地的漢墓裡，也發現了很多簡冊，如臨沂銀雀山漢簡、長沙馬王堆漢簡、阜陽雙古堆漢簡、江陵鳳凰山漢簡等。一般而言，邊塞漢簡基本為木簡，墓葬漢簡多為竹簡。從時代上看，邊塞漢簡，沒有西漢早期的，基本上起於西漢武帝晚期，終於東漢晚期；而墓葬竹簡，今天所見則大多屬於西漢早期。

從西漢早期的簡牘文字中，可以明顯地看到很多接近篆書字形的隸書。而到了漢武帝以後的漢簡中，這種情況總體上明顯地減少了。前面說過，隸書是由戰國時期秦系文字的俗體發展而來，萌芽的時間是非常早的。但是，一種新的字體出現之後，舊的字體並沒有立刻退出歷史舞臺。甚至到了東漢晚期成熟時期的隸書碑刻中，還能發現篆書的影子，如〈張遷碑〉中的「之」、「五」等字（圖5）。隸書相對於篆書碑刻而言，是俗體和草寫，但是到了東漢時期，隸書通行之後，就開始逐漸凝固定型，轉化為新的正體。

268

從字形上看，篆書保留了六書的舊法，所以筆劃結構比較繁；隸書則破壞了六書的舊法，所以筆劃結構比較簡。而從書法上看，篆書筆勢圓轉，體形長方而勻稱，所以書寫比較慢；隸書則省去了篆書的圓轉，取方折之勢，體形扁方而多波挑姿態，所以書寫比較迅捷。這既是實用上隸書勝於篆書之處，也是藝術上隸書異於篆書之處。尤其是隸書增加了波挑飛動之勢，多用方筆，就使得篆、隸面目迥然不同。更重要的是，這種波挑之勢不僅成就了隸書的體態，而且推動了後來章草的出現。這在書法史上，是一件大事情。

就目前存世的文字實物來看，西漢多簡牘，而東漢多碑刻。西漢二百多年間，既沒有秦始皇帝時期輝煌的小篆石刻，也沒有東漢時期大量的隸書碑刻，即便幾十個字的石刻，也不多見[4]。現在僅有〈群臣上壽刻石〉、〈麃孝禹刻石〉、〈萊子侯刻石〉、〈五鳳刻石〉等數種（圖6）。刻石紀事的風氣，為何在西漢時期陡然冷落，這是一個饒有興味的話題。有人認為，西漢多將文字應用於簡牘之上，或直接書於建築區額之上。或許還有別的原因。這與東漢兩百多年中碑刻大量湧現，形成了鮮明的對比。

劉勰《文心雕龍》云：「後漢以來，碑碣雲起。」東漢碑刻，多為成熟時期的隸書字體。結

註釋

4　葉昌熾《語石》中說：「歐陽公《集古錄》石刻無西漢文字，公於《宋文帝神道碑跋》云：『余家集古所錄三代以來鐘、鼎、彝、銘刻備有，至後漢以後始有碑文，欲求前漢時碑碣，卒不可得。』是則塚墓碑自後漢以來始有也。趙明誠僅收建元二年鄭三益闕一種，可知其鮮矣。」

體一般扁方而規整，用筆也有一套固定的法則。如向右下方的斜筆，基本上都有捺腳，而且捺腳微微往上挑出。在一些長橫畫的末端，收筆時也作類似的微微上挑之勢。後來，書法史中說的隸書「蠶頭燕尾」、「挑法」、「波勢」、「波磔」等等說法，就是指隸書的這一筆法。大約漢魏之際，隸書又獲得了另外一個名稱，即「八分」[5]，大概是為了區別具備這些筆法特點的成熟漢隸（也稱今隸）與漢隸形成之前的秦隸（也稱古隸）。以至於一直到了唐代，很多人還把當時通行的字體（即楷書）稱為「隸書」，把漢隸稱為「八分」，所以漢隸也稱「分隸」或「分書」。

東漢碑刻隸書書文字，主要有三種載體：一、刻在天然山崖上的文字，為摩崖石刻。即在需要記事或紀功的地方，直接勒文刻石，大多處於崇山峻嶺和斷崖絕壁之間。如〈開通褒斜道刻石〉、〈楊淮表記〉、〈石門頌〉等；二、為了規範和釐定文字而刻的經典。因為當時經籍去聖久遠，文字多有舛誤，蔡邕等人擔心俗儒穿鑿附會，貽誤後學，便奏請正定六經文字，用標準的隸書文字，將《周易》、《尚書》、《魯詩》、《儀禮》、《春秋》、《公羊傳》、《論語》等七種經書刊刻上石，並立於洛陽鴻都太學門外，世稱「熹平石經」；三、東漢最主要的碑刻隸書文字，是大量漢碑遺存。其中，以立於桓、靈二帝之際者為最多。著名的有〈乙瑛碑〉、〈張遷碑〉、〈禮器碑〉、〈曹全碑〉、〈孔宙碑〉、〈衡方碑〉、〈史晨碑〉、〈華山廟碑〉等（圖7、8）。

隸書的出現與定型，為緊隨其後楷書的出現奠定了基礎。楷，是楷模、法式之義，所以，唐代以前人們稱漢隸八分書為楷書。今天所說的楷書，也叫正書、真書，是在漢末隸書的基礎上，

270

圖1：里耶秦簡牘（墨跡，局部）。

吸收了草書的某些筆法逐漸形成的一種字體。楷書在晉代成熟，南北朝時取得統治地位，並沿用到現代。楷書和隸書相比，變化不大，只是結構上由扁平變為正方或長方，筆法上放棄了漢隸的波挑和波磔，更利於書寫了。

註釋

5 八分得名的原因，古人說法不一。有人認為這種字體「字方八分」，是大小的標準；有人認為這種字體體勢較扁，左右波挑之勢兩邊伸展，像「八」字一樣分開；也有人認為這種字體「割程（邈）隸八分取二分，割李（斯）篆二分取八分」。

圖2：楚國竹簡。

圖3：西漢帛書《老子》甲本
（局部）。

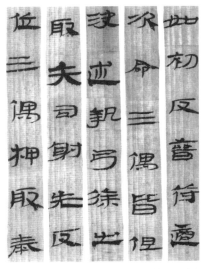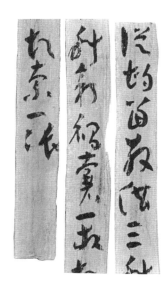

圖4：西漢武威儀禮簡和樓蘭木簡（局部）。

圖5：〈張遷碑〉中的「之」、「五」字。

圖6：西漢五鳳二年刻石。

圖8：東漢〈禮器碑〉（局部）。

圖7：東漢〈乙瑛碑〉（局部）。

4 魏碑與唐碑

在中國書法史上，碑刻文字主要有三大宗：漢碑、魏碑與唐碑。漢碑為隸書，魏碑和唐碑都屬於楷書。這些石刻遺存，大多集中在山東、河南、陝西等地。這也是北宋以前，中華文明的中心主要在黃河流域的一個表徵。北宋以後，書法史上所談到的宋四家、吳門四家、揚州八怪等等，大多活於長江中下游地區，此亦為文明重心遷徙和南移的表現。

唐人陸龜蒙說：「碑者，悲也。古者懸而窆，用木。」可見，早期的碑並非石質而是木質。它是指豎立在墓穴四角用來下葬用的木樁，頂端有圓孔（叫「穿」），將下葬的繩索一頭穿過圓孔，一頭栓著棺槨，用人力慢慢收放，徐徐將棺材放到墓穴之中，再填土堆埋。這個「碑」所起的作用，有點類似於後來的轆轤架或定滑輪。這樣的轆轤架很高大，所以稱為「豐碑」。埋葬結束之後，墓穴四周的「碑」（豎木樁）就不再移走，這種醒目的「碑」有標識墓葬方位的作用，逐漸被人們所用。後來，由於木質的碑容易腐爛，碑就由下棺的木質轆轤架，變成了石質的碑，後人稱為墓表，而且，早期的墓表是沒有文字的。再後來，偶爾有人開始在無字碑上刻上死者的

275

姓名、籍貫等少量文字，使其作為墓葬標識的作用更加發揮出交。

但是在書法意義上的碑，已經不限於墓葬文字了，而是包括早期刻石文字、碑碣、摩崖、墓誌、塔銘、石闕銘、造像題字、刻經文、界石銘、建築構件題字等在內的眾多石刻文字，「碑」成為了一種石刻集合的總稱。總體上看，碑文的內容，大多是歌頌帝王的神威和賢聖的才德為主，即記載功德、禮讚神明；或者頌揚眾臣良將的戰績與功勳，紀念地方官吏的廉潔奉公與清正廉明，表彰孝子、節婦的忠孝節義等儒家政治社會理想；也有記錄歷史重大事件的聖旨、詔書、敕文、戒令、官方往來文書等。歷代墓碑、功德碑、記事碑的聚集地，就是今天的碑林，最著名的有西安碑林、曲阜碑林、昭陵碑林、焦山碑林等。

魏碑，又稱北碑，主要是指北魏時期種種楷書碑刻，以區別於晉楷和唐楷。北魏自太武帝統一黃河流域，中原華北地區內戰暫息，文化也開始復興。自四九四年，北魏孝文帝遷都洛陽，典型的魏碑體書法，也於此時成熟。魏碑體，介於漢隸向隋唐楷書過渡，有一些隸法的子遺，但基本屬於楷書。從書風的演變來看，魏碑大致可以分為三個階段：一、北魏建立到孝文帝遷都洛陽，為「平城時期」。主要有〈嵩高靈廟碑〉、〈暉福寺碑〉等；二、孝文帝遷都洛陽到北魏分裂的四十年間，為「洛陽時期」。這一時期是魏碑的鼎盛時期，不僅刻石數量眾多，而且水準極高，名作迭出。其中，洛陽龍門石窟的造像題記和洛陽邙山的元氏宗族墓誌，可稱為兩大宗。而書家臨摹最熱門的〈石門銘〉、〈鄭文公碑〉、〈張猛龍碑〉、〈龍門二十品〉以及精美的墓誌，都是這一時期的作品（圖1）；三、東魏、西魏、北齊、北周時期，約五十年時間，出現了

一些篆、隸、楷雜揉的作品，總體上水準不高。我們平時學習的魏碑，基本上集中在第二階段。

這種魏碑體，行筆迅起急收，點畫峻利，轉折之處多以側鋒取勢，同時鉤趯力送，撇捺重

頓，形成了戈戟森然、刀劈斧削的效果。同時，結體則疏密自然、縱橫敧斜、錯落有致。康有為

曾評價魏碑有十美：「一曰魄力雄強，二曰氣象渾穆，三曰筆法跳越，四曰點畫峻厚，五曰意態

奇逸，六曰精神飛動，七曰興趣酣足，八曰骨法洞達，九曰結構天成，十曰血肉豐美。」（《廣

藝舟雙楫·十六宗》）梁啟超晚年喜好摩挲北魏碑刻拓本，研習魏碑，稱北魏楷書「諸體雜出而

皆軌於正」，表現出對魏碑的鍾愛。

但必須指出，魏碑的價值真正受到重視，是源於清代的碑學運動。而這些地上的碑刻和地下

的墓誌之所以進入人們的視野，是因為當時學術風氣轉變使然。何紹基、張裕釗、趙之謙在實

踐上的努力（圖2），阮元、包世臣、康有為在理論上的鼓吹，使得魏碑在書壇產生了巨大的影

響：「迄於咸、同，碑學大播，三尺之童，十室之社，莫不口北碑，寫魏體，蓋俗尚成矣。」在

這種風氣之下，康有為還給出了尊崇北碑的五個理由：「尊之者非以其古也，筆劃完好，精神流

露，易於臨摹，一也；可以考隸、楷之變，二也；可以考後世之源流，三也；唐言結構，宋尚

意態，六朝碑各體畢備，四也；筆法舒長刻入，雄奇角出，迎接不暇，實為唐、宋之所無有，五

也。」（《廣藝舟雙楫·尊碑》）

魏碑在楷書方面，創造了一個魄力雄強、精美絕倫的世界。這一方面有賴於北朝大開佛門，

另一方面也得力於綜合國力的強盛。北魏佛教空前繁盛，大規模的佛教石窟遍及各地，到處寺廟

林立。從四九五年至五二二年，孝文帝動用民工八萬人，造佛像數萬尊，造像題記兩千餘塊，這是北朝雕塑藝術和書法藝術的完美結合。如果沒有強盛的國力支撐，是難以想像的。魏碑進入書法史範圍，豐富了書法美的範疇，勁健的筆力、古拙的字體、雄強的氣勢、凌厲的鋒芒，成為書法美學中嶄新的話題。同時也引來了一些新的討論，如刀和筆的關係問題，寫手、刻手、拓工等對於書風風格的形成所可能產生的影響等等。

同時，石質材料的因素、風化剝蝕的效果，也進入了書法研究的範圍。我們知道，藏於西安碑林的很多唐代名碑，如虞世南〈孔子廟堂碑〉、懷仁〈集王羲之書聖教序〉、顏真卿〈多寶塔碑〉、柳公權〈玄秘塔碑〉等等，皆石質細膩而堅硬，不僅刻工精良，而且石質黝黑，歷經千年捶拓，仍然字口清晰，這與選用的富平石不無關係。而北魏碑刻，很多石質粗劣，不堪風雨，斑駁已甚，要想探究當時書寫的起止鋒穎，幾如霧裡看花、水中撈月了（圖3）。也正因為如此，這些石刻因為籠罩上了一層歷史的薄紗，卻增加了一層模模糊糊、朦朦朧朧的迷離之美。

北魏書法分佈十分廣泛，僅僅從形式上看，就有摩崖、碑刻、造像題記、墓誌等。摩崖鑿於天然山體之上，與山勢渾然一體，巍然巨制，氣魄宏大。北魏摩崖如正始年間的〈石門銘〉，與漢代〈石門頌〉，皆刻於陝西襃城縣古棧道旁，並稱雙壁，被康有為呼為「神品」，列為「飛逸渾穆之宗」，所謂「翩翩欲仙，若瓊島散仙，驂鸞跨鶴」。〈鄭文公碑〉也是鑿於山崖之上，上碑在山東平度縣天柱山崖上，下碑在掖縣雲峰山崖上，是北朝大書法家鄭道昭頌父德之文，在北碑中堪稱翹楚。此碑一反魏碑多為方筆的特徵，被稱為「圓筆之極軌」。另外，山東泰山經石峪

《金剛經》和鄒城四山（嶧山、鐵山、葛山、岡山）摩崖石刻，也頗值得關注。〈張猛龍

碑〉是後期魏碑的代表作，也是北碑中最有影響力的作品之一。碑文記載了張猛龍興辦教育的事

蹟，運筆剛健挺勁、斬釘截鐵，字形敧側取勢，極富造型美。清人楊守敬評其「書法瀟灑古淡，

奇正相生，六代所以高出唐人者以此」。沈曾植評曰：「此碑風力危峭，奄有鍾、梁勝景，而終

幅不染一分筆，與北碑他刻縱意抒寫者不同。」由於該碑已開初唐楷書法則的規模，所以古人

評價其書「正法虯已開歐、虞之門戶」，被世人譽為「魏碑之冠」。康有為稱之為「正體變態之

宗」，啟功稱之為「一劑強心健骨方」。清代至今，學習此碑而受益者眾，如趙之謙、弘一等皆

是，足證康氏推崇之不虛。

　　造像題記和墓誌銘，是魏碑中最值得稱道的，二者皆是信仰活動的產物。相比較而言，造像

記因為刊於地上，多有風化剝蝕，加之字形奇崛古拙，一般少有秀麗雋雅之作。其中，主要以

龍門造像題記為代表，最著名者謂「龍門二十品」，可稱為「方筆之極軌」。而〈始平公造像

記〉、〈孫秋生造像記〉、〈楊大眼造像記〉、〈魏靈藏造像記〉四品最為精彩（圖4）。墓誌

和碑不同，墓誌是重要的隨葬品，是要埋入土中的。墓誌大多為方形或長方形，一般分誌身和誌

蓋兩部分，二者合成「覆斗形」盒式。誌蓋用以題名，誌身用以鐫刻銘文。入葬時，誌蓋覆蓋於

誌身之上，起到保護誌身銘文的作用，一併埋入墓室中、墓門口或置於甬道內。所以，一般出土

的墓誌，誌文的保存都較為完好，很少有風蝕剝落。

北魏鮮卑族南遷執政後，實行漢化政策，說漢語，穿漢服，改漢姓，行漢制，並以洛陽人自居。洛陽的北邙山，成了皇親國戚、公卿士大夫們死後歸葬的風水寶地。由此，北魏邙山墓誌，便成為北魏書法藝術遺存的一次集中體現，其數量之多，風格之全，令人驚歎。這些墓誌和摩崖、碑刻、造像相比，不再以雄奇角出、古拙剛健、粗獷奔放為審美特徵，而大多體現為精美娟秀、明媚新麗，字跡多保存完好，清晰可辨。其中，著名者有〈張黑女墓誌〉、〈刁遵墓誌〉、〈司馬悅墓誌〉、〈元懷墓誌〉、〈元倪墓誌〉、〈元略墓誌〉、〈元楨墓誌〉、〈元顯雋墓誌〉、〈崔敬邕墓誌〉、〈司馬金龍墓誌〉、〈司馬景和妻墓誌〉等（圖5、6）。這些墓誌，不僅具有重要的史料價值，而且具有極高的藝術價值。

唐代是楷書的鼎盛時期，大量楷書碑刻的出現，既是大唐政治和社會秩序的需要，也是楷書藝術登峰造極的表現。前人說「唐尚法」，倘以此來概括唐代楷書的法度完備，應該說是恰當的。儘管楷書在曹魏時代鍾繇之時，就已進入歷史舞臺，並日趨成熟，但整個書法史上楷書的巔峰，無疑還是在唐代。這是一個名作和大家輩出的時代，名作數不勝數，風格琳琅滿目。歷史上的楷書四大家「顏、柳、歐、趙」，有三家出現在唐代，且分別分佈於初唐、盛唐和晚唐，顯示出唐代不同時期，楷書所達到的極高成就。

唐代楷書成就的取得，與隋代楷書對南北書風的融匯有關。阮元評價南北書風時說過：「南派乃江左風流，疏放妍妙，長於啟牘，減筆至不可識，而篆、隸遺法，東晉已多改變，無論宋、齊矣。北派則是中原古法，拘謹拙陋，長於碑榜。」隋代雖然只有短短的三十八年，在文化上卻

280

具有交流融匯的特徵。隋代書法，上承魏晉南北朝，尤其是融匯了南北書風的特點，下啟唐代法

度，開啟了時代新局面。隋代有不少碑版傳世，並對唐代書法家產生了直接的影響。如丁道護的

〈啟法寺碑〉，開啟了虞世南平正和美的書風；〈董美人墓誌〉和〈蘇慈墓誌〉，對初唐歐陽詢

父子影響極大；而〈信行禪師磚塔銘〉筆法圓渾，筋強骨勝，字字穩如泰山，又仿佛是顏真卿早

出；號稱隋碑之冠的〈龍藏寺碑〉，則運筆細挺，具有亭亭玉立之美，有人說它為褚遂良和薛稷

作了鋪墊（圖7）。

唐代楷書初唐以四家為代表，分別是歐陽詢、虞世南、褚遂良、薛稷，盛唐以顏真卿為代

表，晚唐則以柳公權為代表。初唐時期的楷書受唐太宗篤好王羲之書法的影響，筆法上趨於

「內」一派，大多繼承了六朝遺風，鐵畫銀鈎，骨力清勁。從初唐四家的碑刻和初唐時期的墓誌

中，都能看到這個特徵。歐、虞二人，本來就是隋代人，入唐時已入垂暮之年。虞世南得智永禪

師的傳授，在溫潤典雅中延續了晉、宋風流。所以前人說「君子藏器，以虞為優」。歐陽詢則戈

戟森嚴，所以阮元說歐陽詢是北派，並非無稽之談。一言以蔽之，歐體以「緊」與「險」見長，

虞體則以「寬」與「和」著稱，褚體以「勁」和「媚」為優。

褚遂良雖未進入楷書四家之列，但在成就上毫不遜色。總的來說，褚遂良楷書具有以下幾個

特點：一是筆劃瘦硬，二是含有隸意，三是提按分明，四是極具媚態。雖然褚體以姿媚見長，被

稱為「若美人嬋娟」，實際上線條深具骨力。力倡「尊碑」之說的康有為，曾經詳細而明確地分

析了北碑與褚體的淵源關係，指出六朝碑刻〈弔比干文〉、〈楊震碑〉等瘦硬清挺的面目，滋養

和孕育了褚遂良書法風格的形成。清人王澍還指出褚遂良與漢碑〈禮器碑〉之間的淵源關係，即瘦勁若鐵，變化若龍。劉熙載《藝概・書概》云「褚河南書為唐之廣大教化主」，指出了褚遂良的書法澤被唐代書壇的事實。清人王澍說：

褚河南書，陶鑄有唐一代，稍險勁則為薛曜，稍痛快則為顏真卿，稍堅卓則為柳公權，稍纖媚則為鍾紹京，稍腴潤則為呂向，稍縱逸則為魏棲梧，步移不失尺寸，則為薛稷。（《虛舟題跋》）

可見褚遂良的確為唐代書壇一關鍵人物，當時受他影響的人非常之多。其中，得益最多、成就最高的莫過於薛稷、薛曜兄弟。在唐中宗、睿宗時，就流傳著「買褚得薛不落節」的說法。

到了盛唐，顏真卿變法出新，以端莊豐美的字形、沉厚雄健的筆法，陶鑄萬象，隱括眾長，寫出了盛唐時期雍容闊大、開闊飽滿的時代氣象，與杜甫的詩歌一樣，代表了盛唐藝術的最高成就。所以，蘇軾有書止於顏魯公、詩止於杜子美之說。顏真卿的書法，蘊含了飽滿的情感和人格力量，在渾穆遒厚的點畫、雍容開闊的結體中，浸透了深厚的儒家精神。前人喜歡比喻顏書如「盛德君子」，就指出了他的書法觀念是以典正為要。顏真卿的書法，在唐代英雄主義的生命強度中，並沒有受到追捧，卻在儒學大興、理學昌明的宋代受到大力倡揚，「世俗皆學顏書」，這一點，並不是沒有思想方面的原因的。

唐代元和之後，柳公權、沈傳師、裴休等人，大約是為了矯正唐玄宗李隆基宣導的過分豐腴

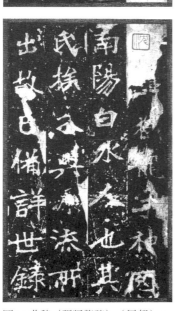

圖1：北魏〈張猛龍碑〉（局部）。

肥美的偏失，竭力趨向於瘦硬的風格（圖8）。但不免有「拋筋露骨」之失，骨力固然瘦勁，但也少了盛唐的宏大渾厚氣魄，凋敝的風氣已現端倪。在書法史上「顏柳」並稱，「顏筋柳骨」不僅成為唐代楷書的核心，同時也成為中國書法的重要徽標。但是，仔細比較二家可以發現：柳公權的楷書，模式化、定型化比較嚴重，柳體不同時期的書風非常相似，大同小異；顏體則不同，前期的〈多寶塔碑〉、〈東方朔畫贊〉，中期的〈麻姑仙壇記〉、〈大唐中興頌〉，後期的〈顏勤禮碑〉、〈顏家廟碑〉等（圖9），不僅變化多、面貌豐富，而且風格由端莊到渾厚，再趨於老辣，可以說不斷求新求變，不斷超越自己。在這方面，柳體似乎顯得有些面目雷同。不過，米芾譏之為「醜怪惡劄之祖」，又未免言過其實了。

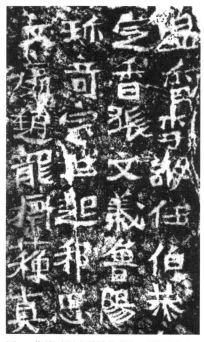

圖3：北魏〈張文義造像記〉石質粗劣。

圖2：清趙之謙書法。

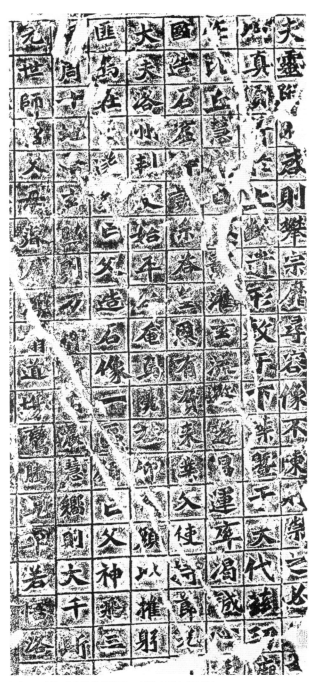

圖4：〈始平公造像題記〉（紙本墨拓局部）。

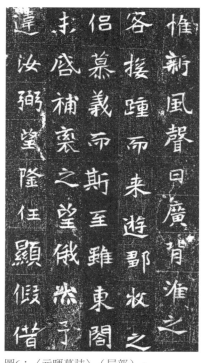

惟新風聲曰廣肯淮之客接踵而來遊鄒牧之侶慕義而斯至雖東閣招慕補裘之堂俄然予求盛隆任顯假借遵汝弼堂隆任顯假借

圖6：〈元暉墓誌〉（局部）。

使持節鎮北大將軍相州刺史南安王楨恭宗之第十一

圖5：〈元楨墓誌〉（局部）。

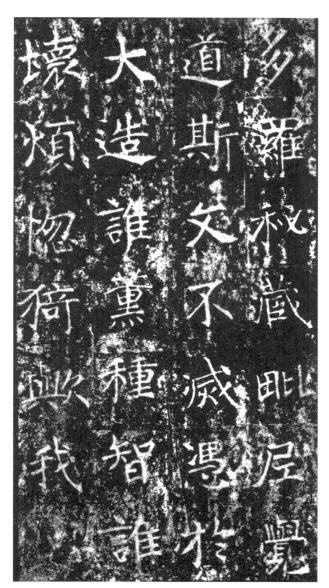

圖7：隋碑之冠〈龍藏寺碑〉（局部）。

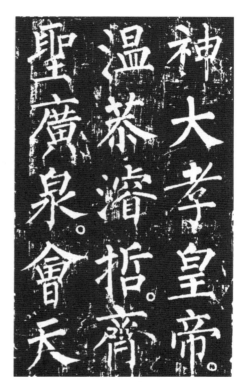

圖9：唐顏真卿〈顏家廟碑〉（拓片，局部）。　　圖8：唐柳公權〈神策軍碑〉（拓本，局部）。

5 草書和行書

我們一般說到五種字體時，會說篆、隸、楷、行、草。這往往會給人造成一種錯覺，即五種字體的演變，是按照這樣一個順序來進行的。事實上，文字演變的情況，遠比此複雜得多。正如隸書不是在小篆之後才出現的一樣，草書也不是在行書之後才出現的。「草」本來並不是專指一種特定的字體，只是草率、潦草、簡便、粗率、快捷之義。日常書寫的字，為了追求速度，不能一絲不苟地慢慢去寫，難免會有草率之處。所以從廣義上說，凡是潦草的書寫，都可以稱為草字或草書。但這並不是一種字體，只是為了區別於端莊嚴謹的正體（真、草、隸、篆每一體之中，既有正體，也有草體）。由此看來，草書並不是行書的快寫，而是隸書的快寫。元人鄭杓則說：「草本隸，隸本篆。」隸書脫胎於小篆之前的秦系大篆文字，是一種俗體和快寫的結果。草書的出現，也是這個道理。

作為一種特定字體的草書，大約是在漢代出現的，是隸書的一種快寫（圖1）。前面說過，早期秦系文字的正體，被釐定成為規整的小篆，而俗體則發展成為隸書。當隸書在漢代也被逐步

規範化並被釐定為正體文字之後，新的草寫體又出現了，這就是章草。章草名稱的由來，歷來說法不一：有人認為這種字體興盛於漢章帝時期，故名；有人認為「章」是有條理、章則的意義，或許章草比今草更規矩而有條理，故名；有人為史遊用章草體作〈急就章〉，省去「急就」二字而得名；有人認為用此種字體來書寫奏章，故名。

一九九三年，在江蘇省連雲港市東海縣溫泉鎮尹灣村西南，發掘出了六座西漢中、晚期以及新莽時期的墓葬。其中，第六號西漢成帝元延三年（西元前十年）下葬的墓，出土竹簡一百三十三枚。竹簡上書有〈神烏賦〉一篇，已經是完全成熟的章草了（圖2）。其字體特點有三：一、用省法。有省筆劃的，有省部件的，如「蟲」字省為「虫」；二、用連法。大量用點、用簡略的符號，如「麗」、「歲」等字減去了許多筆劃；三、用連寫筆劃，使得分散部件連為整體，如「故」、「就」、「持」、「起」、「薄」、「走」、「天」、「高」字上下相連，「求」、「女」字各筆劃相連成一整體。可見，早期的草書，就是通過對隸書進行「省」、「並」、「連」、「變」等方法進行改造的基礎上逐漸形成的。

在使用古隸的簡牘裡，可以看到很多寫得草率的字，其寫法與後來的章草非常接近，有些偏旁部首的寫法，如出一轍。也就是說，字形構造還屬於古隸，但筆法的草率已接近章草了。這說明，作為章草形成基礎的那種古隸俗體的草率書寫，萌芽得很早。但真正形成比較純粹的草書書寫，大約要到西漢時期。換句話說，八分和章草，可以分別被視為由古隸的正體和俗體發展而來。這就好像戰國時期的秦系文字，正體演變成了小篆，俗體則演變成了隸書一樣。從這個意義

上說，看似距離遙遠的兩種字體——篆書和草書，並非毫無關聯。清人孫星衍有草書出自篆書一說，看來並不是空穴來風。

從總體上看，在章草中，既保留了一部分挑法和波磔之勢，又改變了隸書中的很多筆法。如章草中的撇變成了尖撇，彎鉤轉得也較快，而且章草中大量使用了連筆。有的時候，整個字就是一筆寫成。這種連筆的出現，就為後來章草演變為今草奠定了基礎。

今草，大約是在漢末魏晉之際出現的。它去掉了章草的波勢，草法的規範性和純正性得到進一步發展。字體更加草率，連筆更加多起來，而且字與字之間也往往相互勾連，真有一種一氣呵成的氣勢。從實用上看，今草書寫起來，明顯比章草更加方便快捷實用；從藝術上看，今草的連綿，給人性靈的抒發和精神的騰躍，提供了更大的自由空間。

也就是說，從篆書到隸書再到章草再到今草，本來是在方便、快捷、簡易等實用目的的驅動下一路走來的，但是帶來的藝術效果卻是，字體的不斷簡化，更加快速、連綿不斷，一氣呵成，實際上為書寫者不斷地開啟了精神自由的大門。當這個大門開啟到極致，就是狂草。狂草為人的性靈抒發，提供了最徹底、最酣暢淋漓的通道。所以，從這些字體演變的軌跡來看，就是一個由秩序走向自由的過程。

草書的真精神，就是自由的精神。黑格爾說：「美帶有令人解放的性質。」這一論斷用在草書身上，是再恰切不過了。因為追求自由的抒發，很自然就與秩序的建立者和維護者的旨趣不同。東漢趙壹〈非草書〉，就是站在儒家建立社會秩序需要的立場來批駁草書的。

291

但是，對自由的嚮往和渴望，是人類永恆的追求。雖然「鄉邑不以此較能，朝廷不以此科吏，博士不以此講試，四科不以此求備，徵聘不問此意，考績不課此字，善既不達於政，而拙無損於治」，但是草書依然能在沒有任何功利目的的驅動下，吸引著無數人「忘其疲勞，夕惕不息。十日一筆，月數丸墨。雖處眾座，不遑談戲，展指畫地，以草劌壁，臂穿皮刮，指爪摧折，見鰓出血，猶不休輟」。

從趙壹〈非草書〉中所載杜度、崔瑗、張芝草書在當時所引起的社會上對草書欣賞與學習的狂潮來看，書法正是在這種狂潮中被捲進了藝術宮殿的。毫無疑問，這是一種藝術精神的力量，是人們精神自由的訴求。而這種訴求，終於在人們精神獲得大自由、大解放的晉代，使得草書登上了前所未有的高峰，亦即王羲之、王獻之父子的出現。

在篆、隸、楷字體的結構和筆法中，被賦予了更多的限定性，限定就是一種不自由。篆、隸、楷的傳統，往往與政治、社會、秩序密切結合在一起，帶有較強的實用性，這對於藝術的純粹精神而言，還是超越得不夠純淨和徹底。而草書的書寫，便於作者把感受和情緒，都安放到對象化的線條裡去，在書寫中使得作者的精神得到自由和解放。

事實上，一個真正偉大的書法家所追求的，恰恰是把自己的精神，成功地灌注到物件化的筆墨中去，因而使得自己的人生和精神上的負擔，能得到徹底解放。由王羲之、王獻之父子所開啟的中國書法史上的第一個草書的高峰，其深刻意義就在這裡。這是由莊子那種「逍遙遊」的思想和魏晉玄學中「越名教而任自然」的精神，在書法藝術中的落實，它能使人的精神從有限通向無限。

我們所熟悉的行書，是介於楷書與今草之間的一種字體，大約是在東漢晚期才出現。在所有的字體中，行書形成得比較晚。孫曉雲《書法有法》一書中有「最後有行書」一節，認為「在所有的書體中，行書是最後形成的[1]」。裴錫圭則認為：「在一些比較鄭重的場合，如在給皇帝上表的時候，把字寫得比平時所用的行書更端莊一些，這樣就形成了最初的楷書。」又說：「我們簡直可以把早期的楷書，看作早期行書的一個分支[2]。」不過，裴錫圭說的早期行書，與後來王羲之父子的行書，是不一樣的。二王父子的行書，無疑是在楷書和今草之後出現的。

張懷瓘《書斷》說：「行書即正書之小偽，務從簡易，相間流行，故謂之行書。」姜夔也說：「草出於章，行出於真。」這一說法看來是正確的。章草在西漢初年即已出現，而行書則產生於東漢晚期，其先後順序不言自明。或許因為草書書寫過於快捷，連綿愈多，筆劃愈省，給實用性的辨認帶來了麻煩，所以，需要一種介於規整秩序的楷書和狂放自由的草書之間的字體，這時行書就應運而生了。因為作為語言紀錄符號的文字書寫，從書寫者來說，總是要求簡便快捷些；而從閱讀者來說，又希望明晰易認才好，二者的對立統一，在行書中獲得了最讓人心愜的結合。

註釋

1　孫曉雲：《書法有法》，知識出版社二〇〇三年版，第一〇四頁。

2　裴錫圭：《文字學概要》，商務印書館一九九八年版，第九二頁。

張懷瓘〈書議〉又說：「夫行書，非草非真，離方遁圓，在乎季孟之間。兼真者謂之真行，帶草者謂之行草。」行書其實沒有自身嚴格的書寫規則，它介於楷書和草書之間，寫得規矩一點，接近於楷書的，人們稱之為「行楷」；寫得放縱一點，接近於草書的，人們稱之為「行草」。行書寫起來比楷書快，又不像草書那麼難認，在秩序和自由之間優遊不迫，所以很受人們青睞。因此，行草書出現之後，不但迅速推動了書法藝術精神的自覺，還產生了書法史上最偉大的兩位書法家王羲之、王獻之父子。父子二人，一長於行楷，一長於行草：

子敬之法，非草非行，流便於草，開張於行，草又處其中間。無藉因循，寧拘制則；挺然秀出，務於簡易；情馳神縱，超逸優遊；臨事制宜，從意適便。有若風行雨散，潤色開花，筆法體勢之中，最為風流者也。逸少秉真行之要，子敬執行草之權。父之靈和，子之神俊，皆古今之獨絕也。（〈書議〉）

前人常以「風流瀟灑」一詞形容二王的行書，可謂一語中的（圖3、4）。風流瀟灑，並非完全擯棄秩序和規則，而是從容自在地優遊於秩序與自由之間，「從心所欲不逾矩」。行書字體界於秩序和自由之間，最能體現書法家含玩生命和優遊不迫的情懷，所以最能體現魏晉時代的精神。

宗白華說：

晉人風神瀟灑，不滯於物，這優美的自由的心靈找到一種最適宜於表現他自己的藝術，這就是書法中的行草。行草藝術純系一片神機，無法而有法，全在於下筆時點畫自如，一點一拂皆有情趣，從頭至尾，一氣呵成，如天馬行空，遊行自在。又如庖丁之中肯綮，神行於虛。這種超妙的藝術，只有晉人蕭散超脫的心靈，才能心手相應，登峰造極。魏晉書法的特色，是能盡各字的真態[3]。

晉人的行草書，表現了晉人的心靈和晉人的美。關於行草書對於了解晉人藝術精神特徵的重要性，宗先生這段話說得再精彩不過了。

寇克讓在《書法沒有祕密》一書中，將行草書分為晉、唐兩大宗，認為「五代以下的行草書，要麼歸入晉派、唐派，要麼兼及兩派；但是，橫跨兩派的行草書，自始至終並未形成足以抗衡晉、唐的第三個流派」[4]。這並不是說否定了宋、元、明、清行草書的成就（宋四家的成就自不必說，即便趙孟頫、文徵明、董其昌、王鐸等，也無一不是書法史上彪炳史冊的大家）；而是說宋、元、明、清諸多行草大家，無一不是在回溯魏晉和取意盛唐的過程中得以成立的。

晉、唐，是行草書法之根本。一個是開創了風流瀟灑之境，一個是開創了大氣磅礴之勢。前

註釋

3 宗白華：〈論《世說新語》和晉人的美〉，參見《宗白華全集》（二），安徽教育出版社，第二七一頁。

4 寇克讓：《書法沒有祕密》，新星出版社二〇一二年版，第一四九頁。

者以二王為代表，後者以顏真卿、張旭、懷素為代表（圖5）。這一基本格局，在清代中葉之前都沒有大的變化。清代中期開始提倡魏碑以來，一些書法家試圖用魏碑的筆法來寫行草，如鄧石如、何紹基、張裕釗、趙之謙等等（圖6），雖然也取得一定的成就，但行草書以圓取勢，崇尚筆勢的連綿，而魏碑的方筆和折角過多，並不能完全勝任，所以他們的嘗試在行草書實踐中屢屢碰壁，實際上並沒有取得突破性的進展。

概言之，中國文字的變遷，從甲骨文等古文字，到隸書、草書等今文字的演變完成之後，書法家們就一直在由這些字體所規定的秩序和自由之間，實現人性靈的騰挪跳躍和精神的飛舞。可以說，一部書法藝術發展史，就是由不同時代書法家的心性在秩序和自由之間容與徘徊的歷史。考察漢字演變的過程，就可以發現，漢字總的趨勢是由繁到簡，簡化始終是歷史的主流，而簡化到至極就是草書。漢字的形體，總是在表意明確、易於辨別的前提之下，朝著簡便快捷的方向發展。考察漢字演變的過程，就可以發現，漢字總的趨勢是由繁到簡，簡化始終是歷史的主流，而簡化到至極就是草書。漢字簡化的方向，契合著人類追求精神自由的方向，人們的精神空間，在漢字演變的過程中不斷開放。

圖2：西漢簡〈神鳥賦〉中的草書。

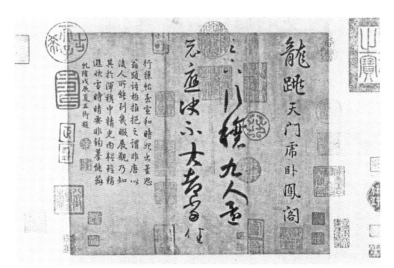

圖1：漢簡中的草書。

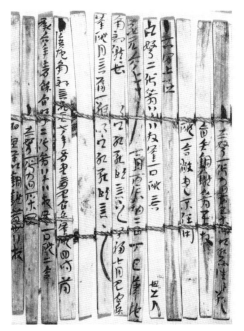

圖3：東晉王羲之〈行穰帖〉。

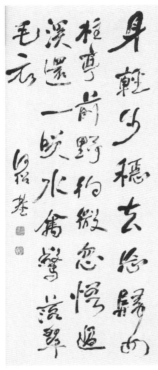

圖6：清何紹基的行草書。

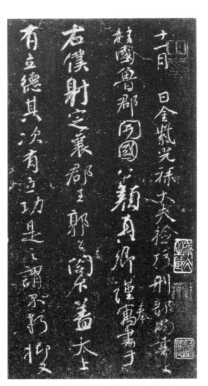

圖5：唐顏真卿行草書〈爭座位帖〉
（宋拓本，局部）。

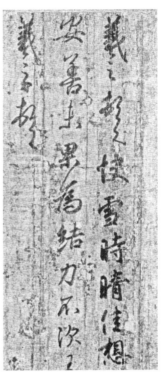

圖4：東晉王羲之〈快雪時晴
帖〉。

第7章

創作觀念

1 線質與情感

藝術的真諦，在於為精神尋找一種形式。作為一門藝術，書法也不例外。所以，書法的價值，不在於「寫什麼」，而在於「怎麼寫」。本書開頭談從「字」到「寫」的轉變時，曾經說過，「字」的價值在於它作為符號的價值；而「寫」的意義，就在於書寫過程本身。

一個字作為漢字符號，無論是印刷體還是手寫體，無論是真、草、隸、篆，都毫不影響它作為符號所具有的指代意義；但是，作為藝術的書法，用什麼樣的線條來書寫，不同的人來書寫，就會有不同的風格、不同的意味，並折射不同的生命內涵。書法寫出來的線條，是一種徒手線，也是一種有意味的形式。在單純的線條流走中，體現出一種節奏，流瀉出人心的律動和情感的波濤。這正是書法的動人之處。

我們知道，生命是在時間的過程中以線性的方式展開的，記錄生命過程最好的形式就是線條。

書法是純線條的藝術；但書法的線條，不是幾何學意義上的線條，而是有生命、靈性、脾氣的。

漢字書寫能在中國發展為一門藝術，並得到持久的繁榮，說明中華民族從漢字符號中發掘出

了一種生命的意義。所以，當面對歷代書法藝術寶藏時，我們心中充滿了敬仰和感激，感激我們的祖先和歷代書家，用自己的智慧、創造才能和辛勤勞作，創造出如此變化多端、美麗絢爛的線條。甚至在維繫炎黃子孫的情感認同上，都起著重要的作用。在中國人眼裡，書法藝術雖然是很古老的，但又是有生命力的，它不是古董；它是歷史的，也是現實的。所寫的內容因時而異，所以是歷史的；但「書寫」活動本身的價值，因而是永遠不會過時的。

人皆有性情，性是靜，情是動。情動起來，沒有固定的形體，就像水一樣。我們常說柔情似水、愛如潮水、心血來潮等等。感情的表出，是一個流動的過程，是在時間裡展開的，可以表現為線性的流動，而不同的線質，可以反映出不同的情感特徵。

人皆有七情，在歡喜的時候，往往神采飛揚；快樂的時候，常常歡呼雀躍；懊惱的時候捶胸頓足；悲哀的時候垂頭喪氣；憤怒時血脈賁張；沮喪時無精打采；恐懼時戰戰兢兢，等等。

這些不同的情感狀態會表現為不同的心理運動曲線。如悠然自得時，曲線往往是緩和平勻的波動；歡呼雀躍時，曲線往往是快節奏、小幅度地改變方向；憤怒或驚恐時，表現為高強度、大起伏，急劇改變方向的線條；垂頭喪氣和抑鬱苦悶時，表現為低緩而少有變化的曲線。

這些情感的變化所表現出的曲線形式的差異，會逐漸沉澱為一種類型化線條樣式，表現為各種不同的「情感動作」。「情感動作」可以說是一種形式化的情緒，這種情緒最適合表現在書法的線條裡。這樣，書法的線條節奏與人的心理結構，就有了一種「同形同構」的關係。某種線條，正好反映了某種相應的生理感受。形式與情感之間存在著某種對應關係，人心中的情緒變

化，能夠用抽象的線形表示出來。

比如，水平線有安全和穩定的感覺，和諧、逐漸變化的曲線有柔和感，不規則、急劇變換方向的折線有緊張感。直線給人靜止、堅硬、有力、質樸、穩定的感覺，曲線則是運動、柔軟、輕快、優美的感覺。發怒或激動時，人的動作一般是緊張生硬的，喜悅時的動作一般是輕快柔和的。欣賞爽利線條的審美愉悅，是一種對自身的肯定，生理上也獲得一種肯定的力量。欣賞遲澀頓挫的線條，是通過對阻力和困難的克服，顯示出主體意志的強大，從而也獲得對自己深一層的肯定。這些動作姿態經過長期反覆心理感受的概括和積澱，可以表現為某些抽象的線形，人們一見到這些線形，就會引起與之相應的情感體驗。

但是，這種情感的動作模式和它所對應的形式化情緒，並不指向某一具體的場景和事件，所以它所喚起的情緒大多無對象可言，是抽象的，不是具體的。詩歌和音樂都有節奏，但詩歌的節奏受文字意義的支配，是具體的；音樂的節奏是純形式的，不帶有明確的意義，是抽象的。

音樂節奏所喚起的情緒，是一種形式化的情緒。書法和音樂一樣，所表現的節奏也是一種純形式的節奏，是抽象的節奏，是有更大包蘊性和更大理解空間的節奏。這種節奏是音樂的靈魂，也是書法的靈魂。音樂為什麼最抒情？因為音樂是在時間之流裡展現了感情的流動，展開了人心起伏律動的過程。書法為什麼像音樂？因為它在空間的構造過程中，展開了時間的過程；在筆序的引領之下，能見其揮運之時。

情感動作體現著心理的節奏，表現在技法中，主要是提和按（圖1）。董其昌說：「發筆處

便要提得筆起，不使其自偃，乃是千古不傳語。」（《畫禪室隨筆》）劉熙載說：「凡書要筆筆提，筆筆按。」（《藝概・書概》）也就是提按隨時隨處結合，才按便提，「用筆重處正需飛提，用筆輕處正需實按」。按是在提的基礎上按下去，提是在按的動作下提起來。這樣按下的筆劃，即使粗而不「自偃」，不會粗笨地死躺在紙上；這樣提起的筆劃，就不會出現虛浮飄弱的筆跡。音樂通過音的節奏旋律，表現人的內心情感狀態；書法通過筆的提按起伏，來完成這種音樂性的節奏。書法是心情的藝術，它直指人心。

朱光潛說，看到顏真卿的字，就想到巍峨的高峰，不覺就聳眉聚肩，筋肉緊張，模仿其嚴肅（圖2、3）；看到趙孟頫的字，就想起扶風的柳條，不覺就展頤擺腰，筋肉鬆懈，模仿其秀媚[1]（圖4）。這是把墨塗的痕跡看成有生命、有性格的東西，抽象的線在觀者的心裡「活」了。

書法妙在用筆，而用筆的靈魂在於節奏，節奏最能真實地傳達出書法家內心的情感律動。虞世南說：「如水在方圓，豈由乎水？且筆妙喻水，方圓喻字。」（《筆髓論・契妙》）水在方則形方，在圓則形圓，書法線條的流走就是人內在的心靈躍動，筆底波瀾皆發之於靈府。當線條和筆序賦予書法時間性之後，在時間性的線跡中，情感便得以表現。於是，書法成了「無聲之音」，「象八音之迭起」，可以「達其性情，形其哀樂」。孫過庭

註釋

1 朱光潛：《談美》，《朱光潛全集》（二），安徽教育出版社一九八七年第一版，第二四頁。

說：「波瀾之際，已浚發於靈台。」（〈書譜〉）浚是疏通，靈台是心靈，書法是從心靈裡疏通出來、流淌出來的，筆底才能見出波瀾和情感的節奏。

在線條節奏的豐富性方面，行草書有著其他字體不可比擬的優越性（圖5、6）。

行草書中，總有一些長長的筆劃，在幫助實現情感的抒發。就像唱歌、唱戲時的拖腔一樣，一唱三歎，盪氣迴腸。所謂「歌永言」，就是將語音拖長，帶出拖腔，以利於情感的抒發。葉聖陶在談到「文氣」的問題時曾說：

文氣這東西，看是看不出的，聞也聞不到的，唯一的領略的方法，似乎就在於用口念誦。文章由一個個的文字積累而成，每個文字在念誦時所占的時間，因情形不同而並不一致相同。[2]。

當某一個字在念誦時，由於語音拖長，佔用了幾個字語音的時間，就形成了拖腔。拖腔，在表達思想的內容方面，並不發生新的意義；但是，在情感的表出方面，卻有重要的作用。一個字拖出了長音，就有節奏、有起伏、有韻律，在氣勢上，很多字都被這一個字所統率，讀起來就不容易中斷，必須一口氣讀到段落才可停止。古人讀書，特別強調吟誦，就是強調閱讀過程中，幫助讀者情感的帶入。

在歌曲或戲曲的演唱中，咬字是骨，行腔是風，文字見義，拖腔顯情。而在書法中，實筆和虛筆的關係，就很像歌唱中字和聲的關係。所謂書法中的「虛筆」，就像文章中的「虛詞」，也

304

就是書寫中筆劃的拉長，表現為筆劃之間的牽絲連帶以及實筆的延長。這種拉長筆劃，就像拖腔一樣，對文字的實用意義並不產生任何影響，但對書法家的情感宣洩卻意味深長。

在書法中，虛筆和實筆一樣具有藝術表現力，甚至具有更為特殊的表現力，所以，要把虛筆當作實筆去寫。如果說點畫的實筆，就像歌唱中的咬字；則虛筆的運用，就像是歌唱中的行腔。

在一幅書法作品中，如果把虛筆去掉，只剩下實筆，就會顯得韻短而節促，沒有風致，沒有韻味。

如果說，實筆是骨，虛筆就是風。全是短促的筆劃，就會缺少韻味，也就是缺少情味。節短則無風，所以在書法中，特別是在行草書中，常常有長筆劃的拖拽，或宕漾著一瀉而下，那就是一種感情的宣洩。

文學中所謂「歌永言」，「永言」就是拖長了語氣之言，有感情之言。書法中有感情之線條，亦是如此，所謂「永其韻而疏其節」。書法作品能否入神入妙，有時就看是否有一些筆劃能逗引出深藏著的感情，把最深處的情感律動逗引出來了，則能風神跌宕，開闔抑揚，使人盪氣迴腸。

註釋

2　夏丏尊、葉聖陶：《文章講話》，浙江文藝出版社一九八三年版，第七一頁。

圖2：高古蒼勁、筆有千鈞之力的顏真卿書法作品。

圖1：宋徽宗楷書：運筆飄忽快捷，筆跡瘦勁，至瘦而不失其肉，轉折處可明顯見到藏鋒、露鋒等運轉提頓痕跡。

圖4：元趙孟頫的字。

曰余友父心之
来求余記若夫
檀施之名氏刱
建之歲月載于

其真方動用謂之懸
解山公啓事清彼品
流州孫制禮光我王

圖3：唐顏真卿的字。

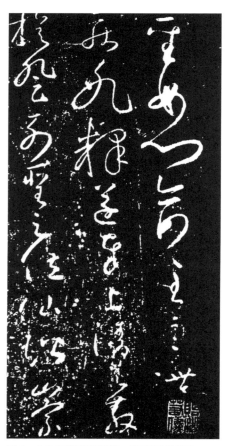

圖6：「永其韻而疏其節」的唐懷素草書。

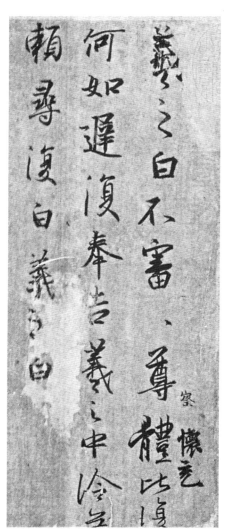

圖5：東晉王羲之〈何如帖〉（行書）。

2 書者散也

東漢人蔡邕在〈筆論〉中說過一句名言：「書者，散也。」這大概是對創作觀念和創作狀態最精當而簡要的概括。散，就是散懷抱。他認為書法創作的關鍵是「散」，要性情散淡，神意舒緩，不粘不滯，不能受他事促迫，才能脫離了功利目的進入到審美的狀態。要想讓內心情感的波濤真實地呈現出來，必須要獲得一種自由和放鬆的狀態。

蔡邕接著說：「欲書先散懷抱，任情恣性，然後書之。若迫於事，雖中山兔毫不能佳也。」中山地區的兔肥而毫長，是做筆的上好材料。雖然有最好的筆、墨工具，如果受到外力的催迫，精神感到壓力，那麼再好的工具，也不能寫出上乘的佳作來。

蔡邕這種「散」的思想，來源於莊子。莊子追求絕對的精神自由，屢屢標舉「散」的精神品格，有「散木」、「散人」的說法，即那些因為不為世用，而能優遊於自由精神境界的人。莊子不把藝術當作入世的工具，而是視藝術為自我精神完善的手段。

《莊子》中有「解衣盤礴」的故事：宋元君要畫圖，所有的畫師都來了，受命拜揖後就站在

一邊，他們把畫筆濡濕，調好墨。在外面等待進去的還有一半人。有一個畫師來得晚，但他安閒自得的樣子，並不急著擠進上前。他受命拜揖後，卻並不站立，而是立即返回了住所。宋元君派人去看，見他正解去衣服，露著身體，交叉著腳坐著。宋元君說：「行呀，他才是真正的畫師。」因為大多數畫師心中，充滿了種種現實的、功利的考慮，所以缺乏一種審美的心胸和空明的心境，創造力受到了束縛。只有真正的藝術家，才能忘記社會的拘束和禮法的牽絆，才能浸淫於藝術自由之境，達到胸襟的真正解放。

這個道理，同樣適合於書法創作。

孫過庭〈書譜〉中提出創作的「五乖五合」，就把「神怡務閑」列為「五合」的第一合（圖1）。張懷瓘說：「書者，如也，舒也，著也，記也。」（《書斷》）「如」是文字的象形和書法的形象，「舒」是書法的抒情性，「著」和「記」是書法的實用功能，其中「舒」就是從容悅適的心態，接近於蔡邕「散」的狀態。明人項穆說：「書之為言，散也，舒也，意也，如也。欲書必舒散懷抱，至於如意所願，斯可稱神。」（《書法雅言》）也是在說「散」和「舒」的問題。清人姚孟起則說：「心地叢雜，紙墨精良無益也。」（〈字學憶參〉）也是看重書法創作的心境和狀態。

書法創作要流瀉出自己的真性情，不矯飾，不做作，那麼，創作時究竟應該怎樣才能自然地流泄呢？古人對創作中的心態十分重視，認為創作的心態應是散、靜、閑，散是輕鬆無掛礙，靜是集中無旁騖，閑是從容無忙亂。

古人為何如此強調創作的心態，一定要散懷抱呢？

這裡的散，是形散而神不散，散不是亂七八糟、雜亂無章，恰恰相反，散的目的在於神氣集中。在這裡，散就意味著專，就是專注而集中，心無旁鶩，盡最大可能不受現實事務和功利之心的攪擾。

唐人李陽冰《翰林禁經》提出的「九生法」，有一條就是「生神，凝神靜思，不可煩躁」，否則「忽而怠之，則其瑕矣」。元人康裡巎巎在解釋「九生法」時說：「凝念不令躁煩。」一旦心裡感到煩躁，則氣不能順；氣不順，神亦不安，筆自然不能穩。此時與其勉力執筆，不如擲筆弗書為宜。所以，清人梁同書說：「臨池時最忌憆恅塗抹，神氣不屬（屬即集中）時，停筆可也。」（《頻羅庵論書‧答陳蓮汀論書》）憆恅，就是心亂如麻的狀態，此時神氣自然不能集中，隨意塗寫，毛病就出來了。

要想達到神氣集中的狀態，在創作心理上要進入到一種虛靜的狀態。在這種虛靜狀態中，一方面是一種靜穆的觀照，一方面則是飛躍的生命。虞世南說：「欲書之時，當收視反聽，絕慮凝神，心正氣和，則契於妙。」（〈筆髓論‧契妙〉）入靜是凝神的手段，凝神是入靜的結果，從而達到精神專一、物我兩忘之境。朱光潛曾說：

「用志不分，乃凝於神」。美感經驗就是凝神的境界。在凝神的境界中，我們不但忘去欣賞物件以外的世界，並且忘記我們自己的存在。純粹的直覺中都沒有自覺，自覺起於物與我的區分，忘記這種區分，才能到凝神的境界。[1]

劉熙載說：「欲作草書，必先釋智遺形，以至於超鴻蒙，混希夷，然後下筆。」（《藝概·書概》）釋是消散，遺是去掉，鴻蒙是宇宙形成之前的混沌狀態，無色曰夷，無聲曰希，希夷就是一種虛寂微妙的心靈狀態。劉熙載說，在草書創作中，要能忘卻外在的形，淡化自我意識，進入到混混沌沌、無知無覺的忘我境界，這裡的關鍵是去物、去我（圖2）。

靜，首先是外在環境的安靜。古人說「詩要孤，畫要靜」，作畫要「登樓去梯」。不讓別人看，並不是因為保守，而是為了安靜作畫，說的是創作狀態問題。王鐸曾在一幅書法作品的跋語中寫道：

書時二稚子戲於前，嘰啼聲亂，遂落數（如：龍、形、萬、壑等）字，亦可噱也。書畫事，須深山中、松濤雲影中揮灑，乃為愉快，安可得乎？（〈贈湯若望詩〉跋尾）

因為兩小孩在跟前嬉戲，干擾了創作的寧靜，所以他渴望一種深山老林的清靜。古人常說，作書時要明窗淨几、筆墨精良、焚香靜坐，就是為了獲得一種安靜和清靜的環境。在我自己的書寫體驗中，常常播放一些淡雅、輕柔、舒緩的音樂，感覺有助於增加一種靜謐的氣氛。但這些都只是外在的靜。

靜，更重要的是內心的寧靜。蔡邕說：「夫書，先默坐靜思，隨意所適，言不出口，氣不盈息，沉密神采，如對至尊，則無不善矣。」（〈筆論〉）王羲之說：「凡書貴乎沉靜，令意在筆

前，字居心後，未作之始，結思成矣。」（〈書論〉）歐陽詢說：「澄神靜慮，端己正容，秉筆

思生，臨池志逸。」（〈八訣〉）李世民說：「神，心之用也，心必靜而已矣。」（〈指意〉）

他們都是強調內心的靜觀。這裡的靜同時也是一種動，極靜就是極動，靜是澄心靜慮，動是生命

躍動。

老子說：「致虛極，守靜篤」，「靜為躁君」，「滌除玄鑒」，「歸根曰靜」。老子強調的

「致虛」、「守靜」功夫，並不是要絕物離人，而是要萬物無足以擾我本心，保持一種心靈的清

明，在藝術中就是強調靜養的功夫。

這時的靜，其實並不是一潭死水，而是一種豐富的安靜。安靜，是為了擺脫外界的喧囂和虛

名浮利的誘惑，解除世事紛擾對人心的牽拘；豐富，則是因為擁有內在精神的騰躍空間和性靈的

優遊之所。有人說，狂歡是一群人的寂寞，寂寞是一個人的狂歡。一個真正熱愛書法藝術的人，

是能夠體會到這種寂寞中的狂歡的。

書法是無聲的音樂，中國書法重視韻，就是欣賞一種音樂化的人生。現實世界中充滿了喧囂的

節奏和狂熱的躁動，書法家看世間萬物，靜觀其往復，同時，在筆序的引領下，把一個個漢字創造

成音樂化、節奏化的線條，人們在筆墨線條中，便能感受到一種哀弦急管、聲情並茂的無上之音。

註釋

1 朱光潛：《文藝心理學》，見《朱光潛全集》第一卷，安徽教育出版社一九八七年版，二一三頁。

無論我們身在哪裡，能否領悟生活的意義，關鍵看心靜不靜。捧一本書，心不靜，再好的書也看不下去。讀生活這本大書，也要安靜下來，才能使心靈和感官真正打開，變得敏銳，生命便處於活躍、從容的最佳狀態。

不過，心靜不是強求的，而是一種境界，根源於人的世界觀、人生觀、價值觀。有人活得精彩，有人卻活得自在。擁有一顆閒適的心，就是能時時從俗務中抽身出來，回到自我，在自己的天地裡流連徜徉，悠然自得，內心寧靜而澄澈。

再說閑。中國古代的學者、文人和藝術家很重視閑，他們主張忙裡偷閒。清代文學家張潮說：「人莫樂於閑，非無所事事之謂也。閑則能讀書，閑則能遊名山，閑則能交益友，閑則能飲酒，閑則能著書。天下之樂，孰大於是？」（《幽夢影》）張潮認為，「閑」對於人生有積極意義，有了「閑」，才能有審美的心胸，才能發現美、欣賞美、創造美。

閑的狀態契合於審美的狀態，能有助於培植一種審美的心胸。在書法創作中，閑是指書法創作的無目的性、遊戲性。那如何才能閑呢？歐陽修提出以「學書消日」的心態面對創作（圖3），他談到自己學書作書的體會時說：

自少所喜事多矣。中年以來，漸已廢去，或厭而不為，或好之未厭，力有不能而止者。其愈久愈深而尤不厭者，書也。至於學字，為於不倦時，往往可以消日。

每書字，嘗自嫌其不佳，而見者或稱其可取。嘗有初不自喜，隔數日視之，頗若有可愛者。然此

初欲寓其心以消日，何用較其工拙，而區區於此，遂成一役之勞，豈非人心蔽於好勝邪！

有以寓其意，不知身之為勞也；有以樂其心，不知物之為累也。然則自古無不累心之物，而有

為物所樂之心。（〈試筆〉）

蘇軾也說：「筆墨之跡，託於有形，有形則有弊；苟不至於無，而自樂於一時，聊寓其心，忘憂

晚歲，則猶賢於博弈也。」（〈論書〉）可以說，寓心消日也好，聊寓其心也好，都是以遊戲法

出磊落字，以淡定心作從容書。

不僅靜是一種散，閑是一種散，學書消日為樂是一種散，敬、顛、癡的狀態也是一種散。因

為在敬、癲、癡的狀態下，也是一種專注，是以通身精神赴之的。董其昌就說：

　　吾鄉陸儼山先生作書，雖率爾應酬，皆不苟且，常曰：「即此便是寫字時須用敬也。」吾每服

膺斯言。（《畫禪室隨筆》）

這裡的「敬」，不是拘謹，而是專注無旁騖。米芾說：「學書須得趣，他好俱忘，乃入妙；別為

一好縈之，便不工也。」哪怕有另一種愛好記掛心頭，都是會分散精力的。癡、顛也是一種專，

南宋人陳善說：「顧愷之善畫，而人以為癡；張長史工書，而人以為顛。予謂此二人之所以精於

書、畫者也，《莊子》曰：『用志不分，乃凝於神。』」

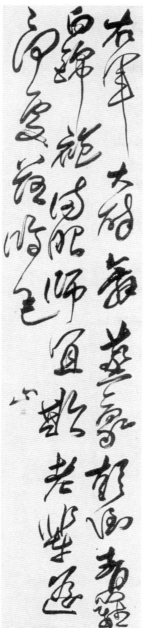

圖2：清傅山的草書。

最後，在書寫工具上，不擇筆、墨和無心理負擔，也能幫助「散」。

周星蓮曾說：「廢紙敗筆，隨意揮灑，往往得心應手。一遇精紙佳筆，整襟危坐，公然作書，反不免思遏手蒙。」使用廢紙舊筆，隨意書寫，往往寫出稱心之作；一到好紙好筆，當眾作書，正襟危坐，反而拘謹，寫不好字。為什麼會這樣呢？他說：

所以然者，一則破空橫行，孤行己意，不期工而自工也；一則刻意求工，局於成見，不期拙而自拙也。欲除此弊，固在平時用功多寫，或於臨時酬應，多盡數紙，則腕愈熟，神愈閑，心空筆脫，指與物化矣。（《臨池管見》）

關鍵是要有一種氣定神閑的心態和從容不迫的心胸，不為物所役使，才能寫出真我真性情來。

316

圖1：「神怡務閑」的東晉王羲之書法。

圖3：宋歐陽修的書法。

3 意在筆先與無意於佳

「意在筆先」之說，在書法界的影響無需多言，幾乎成為了中國書法創作觀念的不刊之鴻教和不二法門。甚至它的影響已經不限於書法，更廣泛滲透到詩文、繪畫、印章、雕塑等更多的文藝創作之中。這不僅因為此說的提出者據說是書聖王羲之，更因為這一命題擒住了書法藝術創作的關鍵。但是，對於「意在筆先」的理解，卻一直眾說紛紜。尤其何為「意」？如何「先」？似乎至今還沒有取得共識，甚至有人明確表示「『意在筆先』之說不足取」[1]云云，所以，有必要在此予以闡釋和申發。

王羲之在〈題衛夫人筆陣圖後〉中說：「夫欲書者，先乾研墨，凝神靜思，預想字形大小、偃仰、平直、振動，令筋脈相連，意在筆前，然後作字。」這常常被視為是關於「意在筆先」最早的論述，儘管有一字之差。另外，王羲之在《筆勢論十二章》之「啟心章」中有幾乎相同的表述[2]。王羲之在《書論》中又說：「凡書貴乎沉靜，令意在筆前，字居心後，未作之始，結思成矣。」由於王羲之的名聲和影響，這些大體相同的表述，常常被後人視為「意在筆先」說之濫觴。

但實際上在王羲之之前，書法理論中早有類似思想的萌芽。漢人蕭何〈論書勢〉中說：

夫書勢法，猶若登陣，變通並在腕前，文武遺於筆下，出沒須有倚伏，開闔藉於陰陽。每欲書字，喻如下營，穩思審之，方可下筆。筆者心也，墨者意也，書者營也，力者通也，塞者決也，依此臻妙矣3。

蕭何認為，在寫字時要像軍隊登陣布營那樣，謀劃在先，以策略為主，必須把方方面面都考慮到，要十分慎重，一點也馬虎不得，「方可下筆」。相傳他為題寫「未央宮」三個字的匾額，曾「殫思三月」才下筆。只有具備這種「穩思慎之」的態度，才能臻於藝術之妙境。

曾為刀筆吏的蕭何，因為跟隨劉邦致力於推翻秦朝統治和楚漢相爭的軍事鬥爭，並表現出傑出的軍事才能，成為一代名將。他把軍事理論引入書法，是非常自然的事情。同時也說明，書法

註釋

1　梁厚甫：〈「意在筆先」之說不足取〉，見《科學書法論》第廿一章，中國友誼出版公司一九八四年版。

2　王羲之《筆勢論十二章》「啟心章」云：「夫欲學書之法，先乾研墨，凝神靜慮，預想字形大小、偃仰、平直、振動，則筋脈相連，意在筆前，然後作字。」

3　轉引自宋代陳思：《書苑菁華》卷一《秦漢魏四朝用筆法》。此文是否西漢蕭何所作，存在爭議。現代學者大多持否定態度，有認為是南北朝至初唐人所作。從文中以登陣布營等兵法術語比喻書法之勢，王與傳為衛夫人的〈筆陣圖〉立意相近。

創作和將軍指揮打仗一樣，都需要能「運籌於帷幄之中，決勝於千里之外」。

有趣的是，王羲之的老師衛夫人在〈筆陣圖〉中，不僅繼續以戰事來比喻書法，同時也提出了「意前筆後者勝」、「意後筆前者敗」的著名論斷，明確了意和筆、心和手之間的關係。這一創作觀念，被王羲之肯定和繼承。王羲之還說：「大抵書須存思」，「心意者，將軍也；本領者，副將也」（圖1、2）。蕭何、衛夫人、王羲之三人都是以軍事作喻，來解說書法之道，強調「意」在書法創作中的主導地位。這一思想，被後代很多書家贊同和繼承。

南北朝人庾肩吾說：「或橫牽豎掣，或濃點輕拂，或將放而更流，或因挑而還置，敏思藏於胸中，巧態發於毫。」（《書品》）庾肩吾在評論張芝、鍾繇、王羲之三位傑出書家時指出，雖然各種奇異巧妙的形態是筆毫寫出來的，但都是基於內心新穎別致的構思。各種點畫形態的出現，都是意在筆先、手隨心運的結果。歐陽詢在〈八訣〉中也說：「意在筆前，文向思後。」接著，他還在〈三十六法〉中進一步對這句話作了解釋：「凡作字，一筆才落，便當思第二三筆如何救應，如何結裹，書法所謂意在筆先、文向思後是也。」至此，「意在筆先」說，已逐漸成為絕大多數書法家常拈之話頭。

唐人張懷瓘則從反面指出不能做到「意在筆先」給創作帶來的困難：「或筆下始思，困於鈍滯；或不思而制，敗於脫略。」（《書斷》）等到下了筆才開始去構思，必然為用筆鈍滯所困；不假思索地拿起筆來就寫，失敗就在於不以為意。

唐人蔡希綜在談到精於草書的張芝為何要說「匆匆不暇草書」時曾說：「若非靜思閒雅發於

中慮，則失其妙用矣。」（〈法書論〉）可見，草書必須是從內心深處從容閒雅地流瀉出來的，否則就達不到神妙的境界。蔡氏接著還說：「以此言之，草書尤難。」在他看來，雖然「意在筆先」的精神適用於各種字體，但在草書中難度最大。

與蔡氏類似，顏真卿在回答張旭「什麼叫『巧謂佈置』」的提問時說：「欲書先預想字形佈置，令其平穩，或意外生體，令有異勢。」（〈述張長史筆法十二意〉）字形結構在平穩的基礎上，又能有出乎意外的奇趣和動勢，才算得上是佈置巧妙。

唐人徐璹說：「夫欲書先當想，看所書一紙之中是何詞句，言語多少，及紙色目，相稱以何等書，令與書體相合，或真或行或草，與紙相當。意在筆前，筆居心後，皆須存用筆法。」所有這些論述，實際上都是對「意在筆先」說的繼承、申發和進一步演繹。

到了宋代，有人對此提出了不同的看法。大書法家米芾說：「蓋天真自然，不可預想，想字形大小，不為篤論。」（《書史》）從這句話看來，米芾是不贊成「意在筆先」說的。不僅如此，宋代尚意書風的領袖蘇軾也說：「書初無意於佳，乃佳耳。」（〈評草書〉）蘇軾曾自稱「天真爛漫是吾師」，他在評價懷素《自敘帖》時讚揚懷素「本不求工，所以能工此」（圖3）。他自己作書，常常就是在有意無意之間。黃庭堅曾經描繪過蘇軾作書的情形：

元祐中，鎮試禮部，每來見過，案上紙不擇精粗，書遍乃已。性喜酒，然不能四五龠已爛醉，不辭謝而就臥，鼻酣如雷，少焉蘇醒，落筆如風雨，雖謔弄皆有意味，真神仙中人，此豈與今世翰

321

看起來，蘇軾作書的確是「無意於佳」的。明人盛時泰在〈蒼潤軒題跋〉中以顏真卿〈爭座位帖〉為例（圖4），指出：「魯公草本無意於書而天真爛漫，學者可知作字寫畫無意於佳而自佳者，乃誠為佳矣。」清人錢泳〈書學〉中也說：「余謂坡公天分絕高，隨手寫去，修短合度，並無意為書家，是其不可及處。」

這樣看來，「意在筆先」說和「無意於佳」說，似乎就有了明顯的衝突。但在我看來，不僅中國書法，可以說一切藝術都根源於「意在筆先」之妙。

中國書法講意在筆先，並不是說在下筆之前，就有了一個先入為主的意念。這個「先」，不是時間在先，而是位置上為重、為主。意在筆先，是以意主運，意為重，筆為次。意並不是某種框架、模式、概念，而是藝術創作時的生命狀態，要寫出生命的張勢、生機和活力。意在筆先，就是以生命為重，以氣勢為重，以寫出書家內心最真實的生命律動為重。

書法家所津津樂道的「一筆書」，自然不可能是按照事先預定好的模式、框架來完成，也不是一根首尾不斷的線條，而是通過筆勢的連綿、線條的跌宕，來寫出人心靈中的一脈清流。從這個角度來看，宋人提出「無意於佳」與「意在筆先」不僅不矛盾，而且是「意在筆先」說的一種拓展，是「意在筆先」說在宋人所鍾愛的行草書中的落實和發揮。

無意於佳，看似任筆所之，但並不是放任塗抹或糊塗亂抹，而是追求內在的自然流露和淳樸

本真自然之美。它是在無咎紙筆的日日臨摹之後，一時之興致的自然流瀉。所以，米芾在評顏真卿〈爭座位帖〉時說：「此帖在顏最為傑思，想其忠義憤發，頓挫鬱屈，意不在字，天真罄露在於此書。」罄露，就是顯露無遺，就是忠義率真的性情在筆跡中完全流露。

把最真實的生命律動一覽無遺地流瀉在紙上，這才叫「最為傑思」。傑思，不是無思，而是不著意去思；無意於佳，強調不要刻意，而要隨意。隨意，才能得自然之趣、天真之美。明代書法家孫鑛說：「作字貴在無意，涉意則拘，以求點畫之外趣寡矣。」無意，就是不做作，不矯情，一任順其自然而已。蘇軾還說：「我書意造本無法，點畫信手煩推求。」無法，不是毫無法度，而是不拘泥於法度，不執著於法度。蘇軾進一步指出：「知書不在筆牢，浩然聽筆之所之而不失法度，乃為得之。」浩然聽筆之所之，而又能同時不失法度，在無意之中能合乎法度，聽任心、腕之交匯，看似無法，又都在情理之中。

實際上，「無意於佳」的創作狀態，是對人生命中一種偶然性的恢復。所謂如有神助，就是一種不可預期性，也是一種不可重複性。黃庭堅在蘇東坡〈黃州寒食詩帖〉後跋語寫道：「東坡此詩似李太白，猶恐太白有未到處，此書兼顏魯公、楊少師、李西台筆意，試使東坡復為之，未必及此。他日東坡或見此書，應笑我於無佛處稱尊也。」此之謂也。

註釋

4 黃庭堅：〈題東坡字後〉，參見《豫章黃先生文集》卷二九。

藝術創作，不能完全局限於一種理性的安排和精心的營構，需要偶然性、隨機性。唐人戴叔倫〈懷素上人草書歌〉中說：「人人若問此中妙，懷素自言初不知。」蘇軾認為，這兩句詩是「妙造語」。所以，把書法創作，尤其是行草書的創作，通過事先的安排和計畫來完成，往往會顯得很彆腳。

由此看來，把「意在筆先」中的「意」，理解為一種事先畫好的草圖、圖樣，然後才能落筆作字，是有很大的問題的。寫字不等同於蓋房子，必須要有個精細的草圖，需要多少材料，計算各部分的工程量，圖紙愈精細愈明確愈好。但藝術創作不能這樣。即便打腹稿，也是模糊的、朦朧的。

寫文章和畫圖畫所構思的腹稿，與最後完成的作品，一定會有很大差距。若絲毫不差，卯榫嚴絲合縫，那是工匠的行為，創作的樂趣何在？所以，張懷瓘〈評書藥石論〉中說：「為將之明，不必披圖講法，精在料敵制勝；為書之妙，不必憑文按本，專在應變，無方皆然。遇事從宜，決之於度內者也。」古人為何不約而同以戰事比喻書法，而不用建築圖紙比喻書法，因為指揮作戰，不能紙上談兵，而要隨機應變。項穆《書法雅言》說：「兵無常陣，字無定形，臨陣決機，將書審勢。」真可謂一語中的。

重視意在筆先，意不是一個死的法度和規範。不管這個法度，是斤斤於整齊，還是刻意於變化，都會使意變為刻意、著意、死意。清人王澍《論書剩語》中，就批評了有意求整齊或有意求變化的「死意」之法：「作字不可豫立間架。長短大小，字各有體，因其體勢之自然與消息，所

以能盡百物之情狀，而與天地之化相肖。有意整齊與有意變化，皆是死法。」要追求一種「活意」，這個「意」必須是來自「心」。

《說文解字》云：「意，從心從音，心之音為意。」意，是心聲，是深心裡的生命節奏。意是書之本，象乃書之用，心為書法之本，跡為書法之成，書法的過程，寫出無聲紙上音，是書法矢志不渝的追求。蘇軾說：「從吾胸中天大字流出，則或大或小，惟吾所用。」（《梁溪漫志》）

所以，「心跡」是書法的關鍵字。元人盛熙明《法書考》中說：「夫書者，心之跡也。故有諸中而形諸外，得於心而應於手。」書法的線條極為簡練而純粹，但正是在這形跡極簡、卻又意味極豐的線條流走中，書法家內在心靈律動的隱微被跡化了，大千世界紛繁物象的動態被跡化了，宇宙大化流行之氣的綿延被跡化了。書法家以一管之筆，觸摸到了宇宙最深層的生命所在。

而毛筆在表達這「氣」本體的性狀時，真是一件無可匹敵的工具。

對於中國藝術家而言，不能僅僅拘泥於形的描摹，關鍵是要寫出自然造化的生機，寫出深心的生命律動。從這個角度看，無意於佳與意在筆先並不矛盾。既要成竹在胸，又要不主故常，神氣揮灑而出，乃為極勢。

蘇軾說：「故畫竹必先得成竹於胸中，執筆熟視，乃見其所欲畫者，急起從之，振筆直逐，以追其所見，如兔起鶻落，少縱則逝矣。」（〈文與可畫篔簹谷偃竹記〉）孫過庭〈書譜〉也說：「心不厭精，手不忘熟。若運用盡於精熟，規矩諳於胸襟，自然容與徘徊，意先筆後，瀟灑

流落，翰逸神飛。亦猶弘羊之心，預乎無際；庖丁之目，不見全牛。」

這兩段精闢的文字，正是對「意」在書畫創作中主導作用的高度概括。

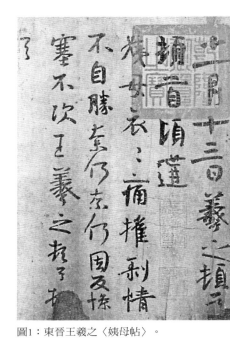

圖1：東晉王羲之〈姨母帖〉。

圖2：東晉王羲之的書法。

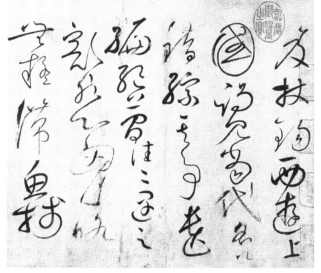

圖3：「不求工而能工」的唐懷素草書。

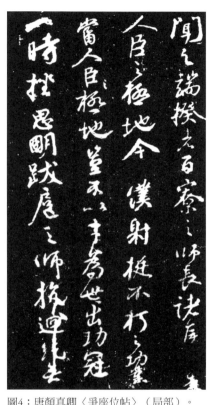

圖4：唐顏真卿〈爭座位帖〉（局部）。

4 五乖五合

關於創作中主客觀的條件問題，唐人孫過庭提出了著名的「五乖五合」說（圖1）：

又一時而書，有乖有合，合則流媚，乖則雕疏。略言其由，各有其五：神怡務閑，一合也；感惠徇知，二合也；時和氣潤，三合也；紙墨相發，四合也；偶然欲書，五合也。心遽體留，一乖也；意違勢屈，二乖也；風燥日炎，三乖也；紙墨不稱，四乖也；情怠手闌，五乖也。乖合之際，優劣互差。得時不如得器，得器不如得志。若五乖同萃，思遏手蒙；五合交臻，神融筆暢。暢無不適，蒙無所從。（〈書譜〉）

神怡務閑，是指心情舒暢，沒有雜務瑣事纏身；感惠徇知，是指感激人家的恩惠，酬答贈送給知己朋友；時和氣潤，是指氣候比較宜人，季節和潤舒適；紙墨相發，是指筆、墨、紙、硯等工具比較稱手，寫起來得心應手，令人心愜；偶然欲書，是指偶然興起，興致勃發的狀態，這是五種

令人順心如意的狀態。其中第一和第二，是說書法家自己的精神狀態和情感因素，屬於主觀內部方面的因素。第三和第四，屬於作書時候的外部條件，屬於外部客觀方面的因素。第五項則是講主、客觀的結合問題，愉悅的心境和精良的筆、墨合在一起，加上氣候宜人，令人書興大發。此時濡筆染墨，無不暢情達意。

與之相反，心遽體留，是指心情慌亂而急躁，身體感到困倦和慵懶；意違勢屈，是指迫於形勢，或違反己意，不得不書；風燥日炎，是指天氣乾燥而炎熱（實際也包括天氣寒冷而陰濕）；紙墨不稱，是指工具不如人意，筆、墨、紙、硯皆不稱心；情怠手闌，是指精神萎靡不振，手腕疲軟無力。同樣，第一和第二，講書寫時的主觀因素；第三和第四，講書寫時的客觀因素；第五指書寫時主、客觀的結合。

這裡就涉及一個藝術創作的普遍規律問題，即主、客觀的交融統一。孫過庭認為，「得時不如得器，得器不如得志」，創作者主觀的因素佔據主導地位，心意的作用是書法創作過程的主宰。

書法的美，主要是依靠線條的流動來完成人情感的宣洩，所以，它不同於詩歌、繪畫、雕塑等依賴於對具體物象的塑造，而更接近於音樂和舞蹈。儘管如此，和其他藝術一樣，書法創作仍然要創造出一個審美的意象世界。

我們知道，在藝術創作和審美活動中，必須要創造一個感性的意象世界。這個意象世界，是生命的真實顯現，體現了「我」與世界的溝通。劉熙載說：「作者本意取意與氣象相兼。」

（《藝概·詩概》）而氣象，則更加著重在生氣的灌注，也就是說，意象為生氣所灌注，就成了氣象。所以，氣象和意象之間有一種相互生發、融通交合的關係。

「意」當然處於審美活動的主導地位，卻根植於外在造化自然和內在生命活力的「氣」的運動之中。筆性墨情，皆以人之性情為本，書法以「意」為主，但必須借助萬物之象，必須「縱橫有可象」，也就是把生命融注於點畫鉤撇的線條之中。唐人蔡希綜說：「邇來率府長史張旭，卓然孤立，聲被寰中，意象之奇，不能不全其古制。……雄逸氣象，是為天縱。」（〈法書論〉）張旭草書縱橫奔放，囊括萬殊，其書法的「意象之奇」，正是體現了「雄逸氣象」（圖2）。只有這樣，中國書法才能既流出萬象之美，又流出人心之美。

所以說，一幅書法作品的完成，往往是多重因素結合的結果。就像王羲之酒酣耳熱之際，以蠶繭紙、鼠鬚筆一氣呵成，遒媚勁健，似有神助，酒醒之後，好紙好筆，屢書〈蘭亭〉皆不及，這樣的作品，就是「無意於佳，乃佳耳」，也是不可複製的。米芾說王羲之「愛之重寫終不如，神助留為萬世法」。這裡所謂神助、神會、興會的藝術靈感，其實就是孫過庭所說的多方面創作條件的和合聚集。

其中，主體的心理因素最為重要，所以，重新再寫，要想滿足當時創作的全部條件，幾乎不太可能。米芾就說：「金玉為器，毀之再作，何代不工？字則使其身在，再寫則未必復工。」唐人戴叔倫〈懷素上人草書歌〉曾這樣評價懷素的創作……

楚僧懷素工草書，古法盡能新有餘。

神清骨竦意真率，醉來為我揮健筆。

始從破體變風姿，一一花開春景遲。

忽為壯麗就枯澀，龍蛇騰盤獸屹立。

馳毫驟墨劇奔駛，滿座失聲看不及。

心手相師勢轉急，詭形怪狀翻合宜。

人人若問此中妙，懷素自言初不知。

懷素順乎自己的性情任情筆墨，當然不會也不可能事先全部安排和設想好，這就是創造的偶然性、不可預期性、不可重複性，也就是「書初無意於佳，乃佳耳」。

「若五乖同萃，思遏手蒙；五合交臻，神融筆暢。暢無不適，蒙無所從。」五合交臻，神融筆暢，自然能書興大發，所以，我們平時經常說「興致」、「雅興」、「書興」、「詩興」等。

「興」的問題，就是一個創作衝動的問題，它的出現有賴於主、客觀條件的碰撞和融合。古人特別強調興到作書，一時興發，偶然欲書，就是最好的創作衝動。黃庭堅曾記載了蘇軾一次偶然興到作書的情形：

子瞻（蘇軾）一日在學士院閑坐，忽命左右取紙筆，寫「平疇交運風，良苗亦懷新」兩句，大

書、小楷、行草書凡八紙，擲筆太息曰：「好！好！」散其紙於左右給事，此偶然欲書也。（載於宋王暐《道山清話》，宋《百川學海》本）

這種創作衝動，是一種不拘禮節的率性本真、不擇紙筆的書遍乃已，一種灑脫的人生情懷躍然紙上（圖3）。就像鄭板橋晨起看到庭院中竿竿修竹在晨光和霧氣蒸騰中搖動，忽然胸中鬱鬱乎勃勃有一種湧動，偶然欲畫一樣：

江館清秋，晨起看竹，煙光日影露氣，皆浮動於疏枝密葉之間。胸中勃勃遂有畫意。其實，胸中之竹，並不是眼中之竹也。因而磨墨展紙，落筆倏作變相，手中之竹又不是胸中之竹也。總之，意在筆先者，定則也；趣在法外者，化機也。獨畫云乎哉！（《鄭板橋集·題畫》）

鄭板橋的畫意是如何勃興的？是煙光、日影、露氣浮動於疏枝密葉之間而引起的。書法創作亦然，當受到自然景象的觸動，筆、墨、紙、硯的配合，往往能觸動人的書興，這樣的狀態，就叫「得心應手」。得心應手，就是心手合一、物我合一。這樣的思想，〈書譜〉中也多次出現：

同自然之妙有，非力運之能成。信可謂智巧兼優，心手雙暢；翰不虛動，下必有由：一畫之間，變起伏於峰杪；一點之內，殊衄挫於毫芒。

嘗有好事，就吾求習，吾乃粗舉綱要，隨而授之，無不心悟手從，言忘意得，從未窮於眾術，

段可極於所詣也。

泯規矩於方圓，遁鉤繩之曲直。乍顯乍晦，若行若藏。窮變態於毫端，合情調於紙上。無間心

手，忘懷楷則。自可背羲、獻而無失，違鍾、張而尚工。

孫過庭這裡反覆說的「心手雙暢」、「無間心手」以及「心手會歸」等，都是對創作過程的一種

描述。在創作中，要通過對筆墨技巧的精熟駕馭，來完成人心靈情感的完美流瀉。心手合一，意

味著不離規矩，又不泥規矩，入法是手段，出法是目的，由此從秩序的牢籠，通向自由的境域之

中去，這是一種興會淋漓、不可遏制的創作激情，興到意適的自然流露，從而達到「達其性情，

形其哀樂」的藝術功能。

宋人黃庭堅在談到自己的創作體會時說：「老夫之書，本無法也。但觀世間萬緣如蟻蚋聚

散，未嘗一事橫於胸中，故不擇紙筆，遇紙則書，紙盡則已，亦不計較工拙與人之品藻譏彈。」

世間的恩恩怨怨、是非得失、毀譽禍福，在黃庭堅看來，不過是蟻蚋之聚散，舉重若輕，胸懷

坦蕩，所以能從容不迫，能本真流露。書法亦然，他說作書「最忌用意裝飾」（圖

4）。蘇軾曾讚揚石蒼舒興到時作書的速度和氣勢：「興來一揮百紙盡，駿馬倏忽踏九州。」明

人趙宧光極言作書中「興」的重要：「興到作書，乃述書第一義。」清人馮班說：「興到之時，

筆勢自生。」都是強調一種瞬間勃發的興致和創作激情。

那麼，如何才能觸動並引發自己的「興」呢？古人常常借助酒，認為酒可助興，酒可以解散理智，幫助人放鬆，回到本真的自我。

在這方面，懷素是一個很好的例子，當時很多人在詩歌中都作了描述。馬雲奇詩曰：「興來索筆縱橫掃，滿望詞人皆道好」；「醉來只愛山翁酒，書了寧論道士鵝。醒後無論絹與牆。眼看筆掉頭還掉，只見文狂心不狂」；「壁上颼颼風雨飛，行間屹屹龍蛇動」。任華詩曰：「十杯五杯不解意，百杯已後始顛狂。一顛一狂多意氣，大叫一聲起攘臂。揮毫倏忽千萬字，有時一字兩丈二」；「興不盡，勢轉雄，恐天低而地窄」。許瑤詩曰：「志在新奇無定則，古瘦漓纚半無墨。醉來信手兩三行，醒後卻書書不得。」不僅懷素，與之並稱「顛張醉素」的張旭亦是如此。唐人李欣贈張旭詩曰：「張公性嗜酒，豁達無所營。皓首窮草隸，時稱太湖精。露頂據胡床，長叫三五聲。興來灑素壁，揮筆如流星。」在張旭和懷素這裡，「興」和酒互相激發，共同促成了似顛亦狂的忘我創作狀態。

在這種無意而為、一時興至的創作中，往往能達到正襟危坐所不能達到的藝術妙境。所以，在書法史上，許多一流的經典作品，往往就是一時的手稿或草稿，因此古人常常說稿書最佳。清人王澍說：

古人稿書最佳，以其意不在書，天機自動，往往多入神解。如右軍〈蘭亭〉、魯公〈三稿〉（即〈爭座位稿〉）、〈祭姪文稿〉、〈告伯父文稿〉），天真爛然，莫可名貌，有意為之，多不能

在稿書創作之時，就像李廣將軍射箭，因心無旁騖，意志集中，其力量和氣勢往往能臻於極致，故能得妙。射箭時的心手關係，與作書時的心手關係，是一樣的。李廣誤石為虎，精神高度集中，力量瞬間迸發，所以入石三分。書法家強調，創作時要能全身精力到毫端，才能使線條入木三分。王羲之曾經就把書法比作射箭，他在〈書論〉中說：「心是箭鋒，箭不欲遲，遲則中物不入。」說的就是這個道理。

蘇軾曾經記載了一次見到顏真卿稿書真跡的感受：「昨日，長安安師文，出所藏顏魯公與定襄郡王草書數紙，比公他書尤為奇特，信手自然，動有姿態，乃知瓦注賢於黃金，雖公猶未免也。」「瓦注賢於黃金」，典出於《莊子·達生》。為什麼以瓦作注反而能中呢？唐人成玄英說：「以瓦器賤物而戲賭射者，既心無矜惜，故巧而中也。用黃金賭者，既是極貴之物，矜而惜之，故心智混亂而不中也。」這種心理狀態，和書法的創作狀態是一個道理。近人李叔同說：「從來藝術家有名的作品，每於興趣橫溢時，在無意中作成。⋯⋯為寫對子而寫對子，對子常難寫好；有興時而寫對子，那作者的精神、品格，自會流露在字裡行間。」對於興到作書，明代萬曆年間書法家費瀛，曾作過一個很好的總結：

至（圖5））。正如李將軍射石沒羽，次日試之，便不能及，此有天然，未可以智力取已。（《論書剩語》）

圖1：唐孫過庭〈書譜〉中的「五乖五合」論。

解衣盤礴，宋元君知為真畫師；傳神點睛，顧愷之經月不下筆。天下清事，須乘興趣，乃克臻妙耳。書者，舒也。襟懷舒散，時於清幽明爽之處，紙墨精佳，役者便慧，乘興一揮，自有瀟灑出塵之趣。倘牽俗累，情景不佳，即有仲將之手，難逞徑丈之勢。是故善書者風雨晦暝不書，精神恍惚不書，服役不給不書，幾案不整潔不書，紙墨不妍妙不書，區名不雅不書，意違勢絀不書，對俗客不書，非興到不書。（《大書長語》）

336

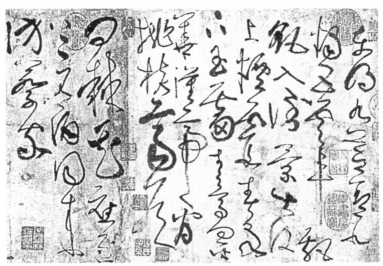

圖2：雄逸天縱的唐張旭草書。

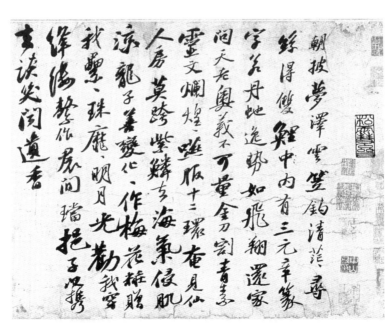

圖3：北宋蘇軾〈李白仙詩卷〉（蠟箋本）。

圖4：北宋黃庭堅〈松風閣詩卷〉（粉花白紙本，局部）。

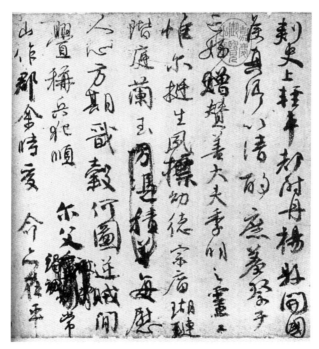

圖5：唐顏真卿的稿書作品（局部）。

5 自成一家始逼真

黃庭堅曾有詩句云：「隨人作計終人後，自成一家始逼真。」（〈以右軍書數種贈丘十四〉）在這首詩中，作者明確指出，學習古人的關鍵是要求其神韻相通，而不能如優孟衣冠，只求形似。作者還在〈論作字〉一文中論及此詩道：

晁美叔嘗背議予書唯有韻耳，至於右軍波戈點畫，一筆無也。有附予者傳若言於陳留，余笑之曰：「若美叔則與右軍合者，優孟抵掌談說，乃是孫叔敖邪？」往嘗有丘敬和者摹仿右軍書，筆意亦潤澤，便為繩墨所縛，不得左右。予嘗贈之詩，中有句云：「字身藏穎秀勁清，問誰學之果〈蘭亭〉。大字無過〈瘞鶴銘〉，晚有石崖頌〈中興〉。小字莫作癡凍蠅，〈樂毅論〉勝〈遺教經〉。隨人作計終人後，自成一家始逼真。」不知美叔嘗聞此論乎？（《山谷集·別集》卷六）

重神似，輕形似，是黃庭堅對於書法創作的一貫主張（圖1）。他在評價楊凝式書法時，也

表達了類似的看法：「世人但學〈蘭亭〉面，欲換凡骨無金丹。誰知洛陽楊瘋子，下筆便到烏絲

欄。」（〈跋楊凝式帖後〉）黃庭堅對於當時流行的刻板模仿〈蘭亭序〉，僅得王羲之皮毛的學

習風氣，表達了不敢苟同的態度：「〈蘭亭〉雖真行書之宗，然不必一筆一畫為準。譬如周公、

孔子不能無小過，過而不害其聰明睿聖，所以為聖人。不善學者，即聖人之過處而學之，故蔽於

一曲。今世學〈蘭亭〉者，多此也。」黃庭堅高度評價了楊凝式遺貌取神的學書方法，並對當時

斤斤於形似的學書者提出了批評。

「自成一家始逼真」，不僅是黃庭堅所揭櫫的創新大旗，也可以視為書法學習的創新綱領。

很多古今有成就的書法大家，都反對與人雷同，不願成為他人的翻版，而迷失了自我的真性。他

們反對步人後塵，並不是說不肯學習古人，而是要學而能化，不能泥古而不化。唐人釋亞棲是昭

宗時代的僧人，他曾說：「凡書通即變。若執法不變，縱能入石三分，亦被號為書奴，終非自立

之體，是書家之大要。」學習書法要力求創新，創新不是簡單地標新立異或與眾不同，而要在臨

摹的基礎上實現自運，用筆墨直抵己心，所謂「把筆抵鋒，肇乎本性」是也（王羲之〈記白雲先

生書訣〉）。換句話說，學習某家某體達到精熟精通以後，要力求變化，精通和求變，二者缺一

不可。釋亞棲接著便舉例說：「王變白雲體，歐變右軍體，柳變歐陽體，永闡釋、褚遂良、顏真

卿、李邕、虞世南等，並得書中法，後皆自變其體，以傳後世，俱得垂名。」

釋亞棲的這一觀念，多為後世書家所稱道，尤其是宋代書家，最反對只知模仿，不知創新的

書奴。歐陽修說：「學書當自成一家之體，其模仿他人，謂之奴書。」米芾也說：「古人書各

不同，若一一相似，則奴書也。」（〈論書〉）（圖2）到了清代，很多書法家進一步強調要有

自家主張和自成一家。馮班《鈍吟書要》云：「作書須自家主張，然不是不學古人。」蔣驥說：

「學書知規矩繩墨，始可縱臨鍾、王及唐、宋諸賢，以自成一家。」何紹基說：「書家須自立

門戶，其旨在熔鑄古人，自成一家。」今人沈尹默《學書叢話》中也說：「即便摹得和前代某一

名家一模一樣，有何好處，終是無生命的偽造物」，「習字必須將前人法則、個人特性和時代精

神，融和一氣，始成家數」。可見，不作書奴，要自成一家、自成家數，幾乎成為古今有成就的

書家們共同的創作追求。

而對於那些泥古不化、言必稱二王、落筆必合古人轍的泥古之徒，南朝張融作了有力的回

應。有一次，南朝齊高帝稱讚張融的書法有骨力，但又補充道：「但恨無二王法。」張融則回

道：「非恨臣無二王法，亦恨二王無臣法。」（《南史·張融傳》）這裡包含著一種堅定的自

信，而不是自大。張融與齊高帝的差異在於，張融認為在前人的基礎上，後人是能夠也是應該有

所創造的。唐代善學二王，而又能有所創新的李邕，時稱「書中仙手」。他說過一句驚世駭俗的

名言：「似我者俗，學我者死。」這對於那些一直以二王為正宗，秉承舊習，不思創新的弊端，

不啻是當頭一棒。唐人許瑤曾讚美懷素草書的狂逸率真之氣：「志在新奇無定則，古瘦漓纚半無

墨。醉來信手兩三行，醒後卻書書不得。」（〈題懷素上人草書〉）無定則，就是沒有永遠不變

的死規則；志在新奇，就是要敢於打破常規，不同流俗，銳意創新。

據說，當十六歲的王羲之向王廙請教書畫之道時，王廙說：「畫乃吾自畫，書乃吾自書。」

（見張彥遠《歷代名畫記》）這句話常常被視為書畫藝術創新的名句。自畫、自書，都是說要有自家面目，有作者的個性，否則就談不上藝術。明代畫家陳老蓮也說過：「學書者競言鍾、王，顧古人何師？當擷諸家法、意，自成一體。」「顧古人何師」這一反問，正是對泥古者的當頭棒喝。只須取古人法、意，而不必斤斤計較於一點一毫之差。鄭板橋曾經提出：「學一半，撇一半，未嘗全學。非不欲全，實不能全，亦不必全也。」就是要有選擇地學，學的過程，也是撇的過程，學其神情，去其形骸。

「通」的標誌，亦即在於「變」；出帖的目的，是要能變化。宋人沈作喆說：「凡書貴能通變，蓋書中得仙手也」，得法後自變其體，乃得傳世耳。」變是變化，而不是變異，不是胸中毫無章法地亂變，變化的基礎即在於自心、自性、自情，所以出帖的標誌，是能移人情。康有為說：「能移人情，乃為書之至極。」孫過庭說，書法可以「達其情性，形其哀樂」。變化的依據在於性情，變化要以傳達出自己內心真實的心靈律動為旨歸。

因為性情是最個性化的，性情在己，便是藝術的要旨。張懷瓘說：「雖在父兄，不能移子弟」（宋代董逌語）。能表現人的精神和性情，便是藝術的要旨。張懷瓘說：「不由靈台，必乏神氣。」韓愈說：「往時張旭善草書，不治他技。喜怒窘窮，憂悲、愉佚、怨恨、思慕、酣醉、無聊、不平，有動於心，必於草書焉發之。」姜夔也說：「藝之至，未始不與精神通。」可見，書法與人的主體性情密切相關，能否傳情達意，是書法成敗的關鍵。

變化和創新，並不意味著不需要師法前人。蘇軾十分重視師法前人，早年他取法「二王」，

中年以後又專師顏真卿，晚年則喜歡李北海。但他又不墨守成規，而主張自出新意：「吾書雖不甚佳，然自出新意，不踐古人，是一快也。」（〈評草書〉）他還說：「我書意造本無法，點畫信手煩推求。」顯示出他主張自由創造的充分自信（圖3）。同樣主張創新的黃庭堅，評價蘇軾書法：「本朝善書者自當推為第一」。所以，學書不能不熟，也不能不化，不熟則基礎不牢，不化則畫地為牢。熟而後能化，始能成就自家面目。

由於每個人的性情各異，即便同樣師法同一個物件，也會取得不同的效果。孫過庭說：「雖學宗一家，而變成多體，莫不隨其性欲，便以為姿。質直者則徑侹不遒，剛狠者又倔強無潤，矜斂者弊於拘束，脫易者失於規矩，溫柔者傷於軟緩，躁勇者過於剽迫，狐疑者溺於滯澀，遲重者終於蹇鈍，輕瑣者染於俗吏。」可見，不同的學書者總是會根據自己的性情，對師法物件中的風格特點，有取有捨，有吸收，有揚棄。結果導致學習同一家的書法，卻會演變成多種面貌，隨著個人的性情顯示出各種風神姿態。五代南唐李煜曾舉王羲之為例，指出後世學書者因自己性情特點而各得王羲之一端：

善法書者，各得右軍之一體。若虞世南得其美韻，而失其俊邁；歐陽詢得其力，而失其溫秀；褚遂良得其意，而失其變化；薛稷得其清，而失其拘窘；顏真卿得其筋，而失於粗魯；柳公權得其骨，而失於生獷；徐浩得其肉，而失於俗；李邕得其氣，而失於體格；張旭得其法，而失於狂；獻之俱得而失於驚急，無蘊藉態度。（《墨池瑣錄》）

書法學習的過程，實際上就是根據自己的性情，汲取師法物件中適合自己的營養，不斷廣收博取，壯大自己，成就自己。就像米芾說的一樣：「壯歲未能立家，人謂吾書為集古字，蓋取諸長處，總而成之。既老，始自成家。人見之，不知以何為祖也。」（圖4）

藝術學習的目的，不是永遠踩著別人的腳步前進，而是要能為我所用，最終成就自己。第一個用花來比喻美人的，是天才；第二個再用這個比喻的，就是庸才；第三個再用的，大概就是蠢材了。千篇一律，隨人後塵，永遠是藝術的死途；只有對傳統成法既能汲取，又能突破的闖將，往往能成就新氣象。齊白石老人曾說：「胸中山水齊天下，刪去臨摹手一雙。」我之為我，自有我在，不學古人，法無一可；竟似古人，何處著我？非盡百家之美，不能成一人之奇；非取法至高之境，不能開獨造之域。

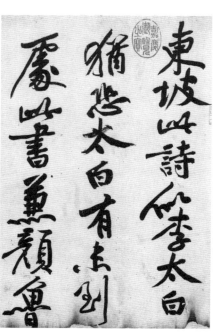

圖1：北宋黃庭堅跋蘇軾〈黃州寒食詩帖〉（局部）。

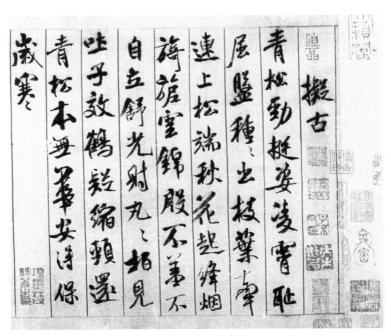

圖2：北宋米芾行書〈蜀素帖〉（絹本，局部）。

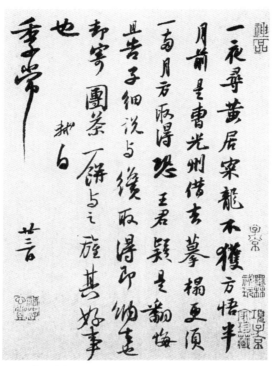

圖3：北宋蘇軾的行書作品。

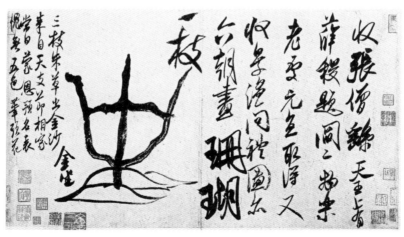

圖4：北宋米芾行書〈珊瑚帖〉。

第8章

———

書家修養

范舊延浩

長源勤斯

範續與山

1 書法與人格

綜觀整個中國書法史，書法的批評觀念經歷了一個重要的變化。在宋代以前，中國書法批評中，普遍以生命主義為重要標準；宋代以後，則籠罩上一層濃厚的人格主義色彩。從生命到人格的這一變化，頗值得深思。

宋人歐陽修在〈筆說·世人作肥字說〉中曾說：

古之人皆能書，獨其人之賢者傳遂遠。然後世不推此，但務於書，不知前日工書隨與紙墨泯棄者，不可勝數也。使顏公書雖不佳，後世見者必寶也。……楊凝式以直言諫其父，其節見於艱危。李建中清慎溫雅，愛其書者兼取其為人也。豈有其實，然後存之久耶？非自古賢哲必能書也，唯賢者能存耳。其餘泯泯，不復見耳。（《歐陽文忠公集》）

日本學者石田肇認為，歐陽修在這一段論述中，「提出了一種人格主義的評價方法」。北宋的

348

蘇軾、黃庭堅、米芾、蔡襄等人評價書法的觀點（圖1），都受到歐陽修的影響，因而也具有強烈的人格主義的傾向。此後，存在於書法批評中的這種傾向，從宋、元一直延續到明、清，以至於到近現代。這種審美價值標準，潛在地規範著我們的評價意識，長期影響中國書法的審美觀念。

從現存書法文獻來看，中國書法批評理論的發端，是從對「象」和「勢」的認識開始。象是生命之象，勢是生命的動勢。可以說，關於書法「象」和「勢」問題的討論，佔據了漢末魏晉乃至南北朝時期書學思想的核心。這些象論和勢論，大多借助比喻，以形象描述的方法，把難以言傳的書法動態美表達出來：「揚波振撇，鷹跱鳥震。延頸脅翼，勢欲凌雲」，「獸跂鳥跱，志在飛移。狡兔暴駭，將奔未馳」，「或若鷙鳥將擊，並體抑怒；良馬騰驤，奔放向路」，「蟲跂跂其若動，鳥飛飛而未揚」，「婉若銀鉤，飄若驚鸞，舒翼未發，若舉復安」。書論家們所描繪的這一組組生命的舞蹈，包蘊著鮮活的生命之象和無窮的生命動勢。書法家在點畫結構中表現出了象和勢，就表現出了生命的活力。這種觀念，在唐代依然有著強大的影響力，我們從孫過庭、張懷瓘、顏真卿、李陽冰等人的書論中，都能明顯地感受到這一點。

但是，到了宋代，情況發生了變化。蘇軾說：「古之論書者，兼論其生平。苟非其人，雖工不貴也。」（〈書唐氏六家書後〉）為什麼書法水準很高，卻不被人看重呢？主要就是因為人品和人格問題。這種觀念的提出，與宋代新儒家的崛起有關。在理學家的文藝批評模式中，常常把藝術品視為藝術家人格的外化。對藝術的批評、品鑒，經常和對藝術家人品的評價聯繫起來。這就要求藝術家在追求藝術完美的同時，也要追求自我人格的完善。「美」與「善」合二為一。

作為中國文化的兩大支柱，儒、道兩家的藝術觀念有著很大的不同。以莊子為代表的道家，本意無心於藝術，只是著眼於人生，但是從其人格中卻流出了最純粹的藝術精神和自由境界。而儒家所開闢出的藝術精神，必須經過在仁義道德根源之地的轉換，才能成就為一種人生的藝術境界。莊子和孔子所開闢的是兩種人生，自然成就的也是兩種藝術。這樣，中國人由藝術活動所帶來的生命體驗，不僅成為心靈與自然大開大闔的往來之地，也成為仁義道德活動的自由出入之所。在宋代新儒家思想的影響下，書法在儒家人格完善的過程中，開始發揮著重要的作用。

儒家文化是一種社會倫理型文化，人的道德修養被視為立身處世的頭等大事。孔子把君子視為理想的人格標準，而君子的力量來自於人格和內心，是人內心完滿和自我修養完善之後表現出來的一種風度，所以，儒家始終把做人放在第一位。修齊治平，以修身為根本。書法不過一技，在儒家的思想觀念中，書法只是載道的工具，所以，書法的修為要把人品放在第一位，把人格修養視為立藝之本。只有樹立起光明正大的人格，才能擔當以藝弘道的大任。書法創作本來是個人的活動，但個人的藝術活動被儒家賦予了社會的意義，擔當起一種社會道德的責任。它要求藝術家應該有一種正確的道德意識，並通過作品來感染別人。中國的書法家在這種思想影響之下，論書先論人，強調做人，重視德操。柳公權說：「心正則筆正。」項穆說：「正書法，所以正人心也。」元人郝經說：「蓋皆以人品為本，其書法即其心法也。」在這裡，書法成為了道德的化身，成為助教化、成人人倫的工具，這種書法傳統一直綿延不絕。

在書法人格化的審美評價中，顏真卿最具有典型意義（圖2）。宋人不約而同地把顏真卿的書

法和人格聯繫起來。歐陽修評顏真卿云：「斯人忠義出於天性，故其字畫剛勁，獨立不襲前跡，挺然奇偉，有似其為人[1]。」朱長文贊顏真卿云：「其發於筆翰，則剛毅雄特，體嚴法備，如忠義之士，正色立朝，臨大節而不可奪也」，「予謂顏魯公書如忠臣烈士，道德君子，其端嚴尊重，人初見畏之，然愈久而愈可愛也」，「端勁莊持，望之如盛德君子」（圖3）。被米芾稱為顏魯公行書第一的〈爭座位帖〉，因作者秉義直諫，既斥責郭英乂之佞，復奪魚朝恩之驕，忠義之氣，粲然橫溢於字裡行間。米芾說：「此帖在顏最為傑思，想其忠義憤發，頓挫鬱屈，意不在字，天真罄露，在於此書。」（《書史》）顏真卿的書法，就是其人格的形象化表達。沈作喆也說：

　　昔賢謂見佞人書跡，人眼便有睢盱側媚之態，惟恐其評人不可近也。予觀顏平原書凜凜正色，如在廟堂直言鯁論，天威不能屈；至於行草，雖縱橫超逸絕塵，猶不失正體。本必翰墨全類其人也。人心之所尊賤油然而生，自然見異耳。（《寓簡·論書》）

宋人從對顏真卿人格與書法的欣賞，進一步拓展到對歐陽詢、柳公權等書家人格的讚美。如朱長文贊歐陽詢曰：「其正書，纖濃得體，剛勁不撓，有正人執法，面折廷爭之風。」（《墨池

註釋

1　歐陽修：〈唐顏魯公二十二字帖〉，見《集古錄跋尾》卷七，《文淵閣四庫全書》本。

編》）張孝祥說：「書至唐最盛，雖經生書亦可觀，其傳者以人不以書也。褚、薛、歐、虞，皆太宗名臣，魯公之忠義，公權之筆諫，雖不能書，若人何如哉！」（《事文類聚》）黃庭堅則說：「學書，要須胸中有道義，又廣以聖哲之學，書乃可貴。」（〈書繒卷後〉）也是強調道義和聖哲之學對於書法的根源性作用。

在這時，我們注意到書法史上一個有意思的現象：顏真卿的書法反映了儒家的藝術精神，他的書法在宋代大受歡迎，但是在唐代卻並未受到如此重視。為什麼呢？這是因為在唐代英雄主義的生命強度之中，儒家秩序、道德、人格的完善，實在沒有什麼精彩之處。有光彩的，恰恰是表現大唐盛世浪漫主義的李白詩，和昂揚著蓬勃生命力和創造力的張旭、懷素的狂草。它們受到了時代的追捧，這是生命主義的時代旋律。

不過，唐代這種生命強度的輝煌隨著拋物線的發展，到了晚唐五代之際，便跌落得無法收拾了。這時，知識分子的廉恥喪盡、國家社會混亂，可見，在個人的奮鬥過程中、在國家的發展過程中，僅僅靠英雄主義的生命強度仍是有缺憾的，在此之外必須要有理性、道德和人格。宋代理學的出現，就是要以理性來調護和潤澤生命的缺點，並一直影響到明代。所以，顏真卿書法的筋骨，契合著儒家的藝術精神，是感情的倫理化、道德化、人格化。這樣就加強了感情的嚴肅性，加強了感情的深度和力感。此後一直到明代，如項穆等人的書學思想，基本上就是在這一線索上發展的。

宋人普遍認為，在做一個藝術家之前，先要做好一個人；要創造第一流的藝術，必須成就第

一流的人格。這逐漸培植起中國書法中以人論書的傳統。中國書法家要通過藝術去體味人格，也在人格中去體味藝術，要讓人格藝術化，也讓藝術人格化。中國的書法，不僅僅是為了愉悅人的性情，更要幫助實現人格的完善。藝術價值高低的判定，要看藝術創造中所蘊含的藝術家內心德性的深厚與否，內心德性深厚了，就能拓展心靈空間，挺立自我人格，去除卑小，根絕俗念，轉生命的局促為圓融，變外在的強制規範為內在的生命訴求。因為藝術作品中最主要的東西，是人的品格和靈魂。沒有偉大的人格，就沒有偉大的人，也沒有偉大的藝術家。

在宋明理學看來，美的根源在於善，在於一種傑出的精神和人格。或者說，美是倫理人格的感性顯現。我們知道，美屬於藝術的範疇，善屬於道德的範疇。儒家的道德理想是仁，儒家的藝術主體是樂，仁與樂、善和美由此實現了結合。當一個人的精神，完全沉浸於最高的藝術境界時，也就進入了人欲盡去、天理流行、隨處充滿、無稍欠缺、物我合一的最高道德境界。這既是藝術之境，也是道德之境。

中國文化的藝術精神和道德精神，就像是車之兩輪、鳥之兩翼，相輔相成而相得益彰。倫理與藝術互補，道德和藝術統一，道德追求的最高境界，就是一種藝術的境界；而藝術的重要功能，就是在陶冶性情、潛移默化中助成理想人格的完成。這時，儒家的理想人格，就不是在正言厲色和枯燥無味的道德教訓中實現，而是以藝術為道德涵養的工具。這種精神，在後代具有儒家思想的書法家中得以廣泛延續。在他們身上，書法就不只是一技，而且是涵養性靈的絕好方式。

在中國，一個偉大的藝術家，必須以人格的修養、精神的解放，作為技巧的根本。有沒有這個根

本，就是士畫和匠畫、文人畫和畫工畫、書法家和寫字匠的大分水嶺所在。

這種書法批評觀念形成之後，在書法界就非常流行。元人趙孟頫說：「右軍人品高，故書入神品。」（〈蘭亭十三跋〉）明人項穆說：「故心之所發，蘊之為道德，顯之為經綸，樹之為勳猷，宣之為文章，運之為書跡。……但人心不同，誠如其面，由中發外，書亦云然。」（《書法雅言》）清人傅山說：「作字先作人，人奇字自古。」（《霜紅龕集》）清人朱和羹說：「學書不過一技耳，然立品是第一關頭。」（《臨池心解》）

為什麼人品和書法會有如此緊密的關係呢？究竟人品會對書法產生什麼樣的影響呢？清代書畫家松年對此有一段很好的分析，指出了書法史上「書以人傳」的事實。他說：

書畫清高，首重人品。品節既優，不但人人重其筆墨，更欽仰其人。唐、宋、元、明以及國朝諸賢，凡善書畫者，未有不品學兼長，居官更講政績聲名，所以後世貴重。前賢已往，而片紙隻字皆以餅金購求。書畫以人重，信不誣也。歷代工書畫者，宋之蔡京、秦檜，明之嚴嵩，爵位尊崇，書法、文學皆臻高品，何以後人吐棄之，湮沒不傳？實因其人大節已虧，其餘技更一錢不值矣。吾輩學書畫，第一先講人品。如在仕途，亦當留心吏治，講求物理人情，當讀有用書，多交有益友。其沉湎於酒，貪戀於色，剝削於財，任性於氣，倚清高之藝為惡賴之行，重財輕友，認利不認人，動輒以畫居奇，無厭需索，縱到「四王」、吳、惲之列，有此劣跡，則品節已傷，其書畫未能為世所重。（《頤園論畫》）

354

圖1：北宋蔡襄的行書作品。

松年認為，筆墨書跡能否得到流傳與是否被人所珍愛，和一個人的道德品質、修養學識乃至政績聲名都有關係。如果為人正直忠烈，人品為人所景仰，哪怕片紙隻字，後人亦會重金購求，視為珍寶。而像蔡京、秦檜、嚴嵩等大奸臣，人品惡劣，雖然書法亦甚精妙，卻遭到後人唾棄，以至於湮沒不聞了（圖5）。只要一個人在政治立場上大節有虧，道德修養上大惡不赦，那麼，他的字寫得再好，也是一錢不值的。

圖3：宋拓唐顏真卿〈裴將軍詩〉（局部）。

圖2：唐顏真卿行草書作品。

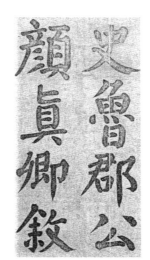

圖4：唐顏真卿楷書〈竹山堂連句詩帖〉（局部）。

圖5：北宋蔡京〈跋趙佶《雪江歸棹圖卷》〉。

2 書如其人

受儒家思想影響，書法被賦予濃厚的人格倫理色彩。人們把美的書法和善的人格混為一談，認為好的書法就像高尚的品格給人的薰染一樣。項穆曾作過描述：

大要開卷之初，猶高人君子之遠來。遙而望之，標格威儀，清秀端偉，飄颻若神仙，魁梧如尊貴矣。及其入門，近而察之，氣體充和，容止雍穆，厚德若虛愚，威重如山嶽矣。迨其在席，器宇恢乎有容，辭氣溢然傾聽，挫之不怒，惕之不驚，誘之不移，陵之不屈，道氣德輝，藹然服眾，令人鄙吝自消矣。（《書法雅言》）

觀看好的書法，如同與道德高尚的君子相游，在容止、威儀、器宇、德輝等人品方面受到影響。這樣，道德的標準甚至政治的立場，就會壓倒藝術和審美的標準，善的要求凌駕於美的標準之上了。把美和善並列，以善為主考察書藝，必然要排斥美而不善的藝術，甚至認為美而不善的藝

術，比不美又不善的藝術更加有害（圖1）。這樣一來，書法便成為了道德的附庸。

我們認為，書法家的性格、情感、胸襟、學識、修養、膽魄等，都會影響到他的審美趣味和書寫風格，但是忠義節烈和政治立場卻不會，人的道德好壞與書法的境界，也不能畫上等號。否則，忠臣孝子、道德模範，都應該是出色的書法家。藝術的價值在於美，美有它獨立的價值。藝術創作上的追求，和道德的高下以及政治的立場，畢竟不是一回事。鼓勵習書者重視修德，做「德藝雙馨」的藝術家，對提高藝術家道德修養有其合理意義。但是，也容易把書法作為藝術的根本，失去了其自身獨立的藝術和審美價值。

界等同於一種道德境界，甚至把人品的高下等同於政治的立場。這樣就背離了書法作為藝術的根本，失去了其自身獨立的藝術和審美價值。

要想真正地知人論藝，不能局限於道德倫理的立場，還需要考慮到一個人的性情。這就涉及對「書如其人」或「字如其人」的理解問題。「字如其人」是一個頗有影響的觀點。但是，對於它的理解卻有一些分歧。對此，我們先作一點歷史的回顧。

東漢許慎《說文解字·敘》說：「倉頡之初作書也，蓋依類象形，故謂之文。其後形聲相益，即謂之字。文者，物象之本；字者，言孳乳而浸多也。著於竹帛謂之書。書者，如也。」在這裡，已經提到了「書者，如也」的說法。但是很顯然，這是從漢字的象形意義上講文字起源的。段玉裁在作注時說：「謂如其事物之狀也」，「謂每一字皆如其物狀」。許慎在這裡實際是衍用了《易傳》中的說法，強調中國文字的起源在於象形的特徵。這裡的「書」，不是書法，而是文字。許慎說的「書者，如也」，並不表明書法和人的精神特徵或人格境界有什麼關聯。

漢人揚雄也說：「言，心聲也；書，心畫也。聲畫形，君子小人見矣。聲畫者，君子小人之所以動情乎？」（《法言·問神》）揚雄這裡所說的「書」，也不是指書法，而是指著作文章。

儘管如此，「書為心畫」的提出，卻暗合了書法家個性品格和書法風格之間的關係，所以，他的說法實際成為後來書論中「書」與「心」關係之濫觴。從書法來窺測一個人的內心世界，思想高下和品德優劣，這和儒家強調提高藝術家自身品德修養密切相關。作為藝術，書法只是末技而已，是小道；只有作為載道的工具，書法才能擔當同流天地、翼衛教經的重任。從這些論述，我們可以看到漢代揚雄「君子」、「小人」觀的影響。後來，很多關於書法與人的關係的論述，大多受這一思想影響。清人莫友芝說：「書家以書本心畫，可以觀人。書家但筆墨專精取勝，而昔人道德文章、政事風節著者，雖書不名家，而一種真氣流溢，每每在書家上。」[1]藝術的標準是美，道德的標準是善，在這裡，美的標準從屬於善的標準之下。

唐人張懷瓘說：「書者，如也，舒也，著也，記也。」（《書斷》）這句話則揭示了書法多方面的功能。「如」，是指文字的象形和書法的形象；「舒」則涉及書法的抒情功能、藝術觀念，要求創作者以一種從容悅適的心態進行書寫，這很接近於蔡邕「散」的狀態。項穆也說：「書之為言，散也，舒也，意也，如也。欲書必舒散懷抱，至於如意所願，斯可稱神。」（《書法雅言·神化》）也是說的「散」和「舒」，即創作心態的問題。

「記」則屬於書法的實用功能。其中，「舒」字觸及到書法的抒情功能、藝術觀念，要求創作者以一種從容悅適的心態進行書寫，這很接近於蔡邕「散」的狀態。

那麼，書如其人，究竟是「如」人的什麼呢？如人的形體相貌嗎？如人的風姿神采嗎？如人

的人格魅力呢？還是如人的道德品質呢？這是一個頗有意思的話題。倘若我們稍微回顧一下書法

與人的關係的歷程，就可以發現，在人與書的關係問題上，書學思想的發展，實際是經歷了幾個

階段的。從魏晉時期以各種生動的自然物象，來比擬書法的生命感，從以人的筋骨血肉來把每一

個字看作像人一樣的活的生命體，再到南北朝以及唐代對神采的發揚，這些都涉及人與書的關

係，只不過，在唐代之前，書法中的道德承載總體上並不多。書法被賦予了道德的涵義，是從宋

代開始的。儒學的復興，道德人格的強化，使得藝術更加具有了「載道」的功能，並影響此後千

年的書法史。概括地說，書學的發展，從對各種自然形象比喻，到人的筋骨血肉，到完整的人的

神采，再到道德人格以及人品書品，實際上是經歷了一個發展過程的。在這個過程中，儘管書法

的生命意味始終沒有褪去，但在後來的發展中，道德的意味有逐漸被加強的趨向，這在書法史上

是有充分證據的。

那麼，究竟應該怎麼看待「書如其人」，如何看待人品與書品的關係呢？我們注意到一個重

要的人物：蘇軾。在書法愈來愈涉及「君子」、「小人」話題的宋代，蘇軾首先就遭遇了這個問

題。縱觀蘇軾的言論，實際上他在看待這個問題時，也是經歷了一個變化的過程。蘇軾曾記載了

一則趣事：

註釋

1 莫友芝：〈姚端恪公手跡跋〉，見《邵亭遺文》卷四，清咸豐至光緒間江寧莫繩孫刻本。

歐陽率更書妍緊拔群，尤工於小楷。高麗遣使購其書，高祖歎曰：「彼觀其書，以為魁梧奇偉人也。」此非真知書也。知書者，凡書像其為人，率更貌寒寢，敏悟絕人，今觀其書，勁險刻屬，正稱其貌耳。（〈書唐氏六家書後〉）

歐陽詢的書法瘦勁峭拔，形緊意挺（圖2），在初唐時名氣很大，當時高麗國曾經派使者來購買歐陽詢的字，唐高祖李淵讚歎說：「不意詢之書名，遠播夷狄，彼觀其跡，固謂其形魁梧耶！」（《舊唐書·歐陽詢傳》）李淵當然知道歐陽詢身材並不魁梧，而高麗人觀歐陽詢書法誤以為他是魁梧身材，可見是搞錯了。蘇軾據此認為高麗人是「非真知書者」。他說歐陽詢容貌寒儉，長相雖醜，但人很聰明，現在看他的書法也是勁健險峻刻屬，剛好和他的容貌是相稱的。可見，在這裡，蘇軾主張「凡書像其為人」，把書如其人等同於書如其貌。他時而說「其人」，時而說「其貌」，不經意間偷換了概念，把「其人」與「其貌」等同起來。

如果說書如其人「如」的是人的形貌，這實在是把書如其人太表面化了。所以，蘇軾並沒有繼續堅持把書法風格和人體形貌作類比。他更加注意到書法和人精神層面的關係。但是，和精神的什麼方面有關係呢？對此，他的認識也有一個變化的過程。蘇軾接著又說：「古之論書者，兼論其生平。苟非其人，雖工不貴也。」這句話是他在評論褚遂良書法時說的（圖3）。他說：

「河南固忠臣，但有譖殺劉洎一事，使人怏怏。」據劉洎本傳中記載：有一次，唐太宗身體不適，劉洎與中書舍人馬周去拜見。出來後，褚遂良問他們皇上起居如何，劉洎說：「聖體患癰，

極可憂懼。」（《舊唐書・劉洎傳》）後來，褚遂良便誣告他意欲乘機謀反。太宗病癒後，責問劉洎和馬周，二人如實予以否認，但褚遂良硬是咬住不放，太宗下令「賜洎自盡」。蘇軾說到這事時說「使人快快」，但他並不相信褚遂良真會做出此事。他還「嘗考其實」，認為是別人誣告陷害褚遂良，要不然，太宗為何獨獨誅殺劉洎而不責問馬周呢？蘇軾又說，這是史官由於分辨不清，才把此事寫進史書的。在這裡，蘇軾接受了儒家的書品如人品的道德文藝觀，所以，他在評價柳公權的書法時說：「其言心正則筆正者，非獨諷諫，理固然也。」他還說：「書有工拙，而君子小人之心不可亂也。」

但是，果真能從字裡看出是君子還是小人嗎？一個人的道德高下，能從書法裡得到反映嗎？蘇軾對此也有過懷疑，他說：「世之小人，書字雖工，而其神情終有睢盱側媚之態，不知人情隨想而見，如韓子所謂竊斧者乎，抑真爾也？」（〈書唐氏六家書後〉）世之小人，寫出來的字雖然很好，但神采性情之間始終有一種阿諛奉承、諂媚討好的樣子，不知道是人們出於常情，看到他的字就想到他的人，還是小人真就有一股諂媚之氣呢？蘇軾認為，可能是出於類似《韓非子》中竊斧的心理作用。這裡說的是《韓非子》中一則寓言「疑鄰盜斧」：

人有亡鈇（即斧）者，意其鄰之子，視其行步，竊也；顏色，竊也；言語，竊也；動作態度，無為而不竊也。俄而掘其谷而得其鈇，他日復見其鄰人之子，動作態度，無似竊者。（《韓非子・說難》）

蘇軾說，看字也是一樣，看到君子的字，就會覺得一股大義凜然的正氣；看到小人的字，就覺得一股睚眦側媚的邪氣，這也是出於一種心理暗示的作用而已。所以，蘇軾又說：

觀其書，有以得其為人，則君子小人必見於書，是殆不然。以貌取人，且猶不可，何況書乎？吾觀顏公書，未嘗不想見其風采，非徒得其為人而已，凜乎若見其誚盧杞而叱希烈。何也？其理與韓非竊斧之說無異。（〈題魯公帖〉）

但是，蘇軾也沒有完全否定書法和道德的關係，接著只好作了一個折衷辦法：「然人之字畫工拙之外，蓋皆有趣，亦可以見其為人邪正之粗云。」他說，看來，一定要從書法中見出是君子和小人，實在很難；但欣賞書法時，也很難完全排除對書法家道德人品判斷的影響，書法可以反映一個人的審美意趣和性情特徵，從中可以看出一個人「邪正」的大概吧。

對於「人品即書品」這一正統觀念提出質疑的，是清代的吳德旋。他說：「張果亭、王覺斯人品頹喪，而作字居然有北宋大家之風。豈得以其人而廢之？」（《初月樓論書隨筆》）蔡京雖為一代奸臣，而書跡頗為清麗可喜；趙孟頫雖做了貳臣，但書法堪稱元代領袖；張瑞圖、王鐸也莫不如是（圖4）。事實上，僅僅憑字跡，是很難聯想到一個人的人格形態的。從秦檜和嚴嵩的字跡中，很難了解到他們是奸臣賊子。只有通過了解他們具體的生平事蹟，再戴著有色眼鏡和心理作用，去比附他們的書法。也可以說，從書法上升為道德，用藝術來折射人格，在很大程度上

是被假定的，並且把這種假定演繹得神聖不可侵犯。它能有效地要求學書者在道德、倫理、精神等方面進行自覺的淨化。

我們認為，書法不等同於道德，但書法直指人心。張懷瓘說：「文則數言乃成其意，書則一字已見其心。」（〈文字論〉）這個「心」，是心靈境界和人生態度，是對豐厚的人生體驗積澱的一種簡約、抽象的形跡化表達。在書法的起伏頓挫提按中，能反映人的深心律動和氣度。這種律動和氣度，是一種情愫，更是一種境界。它是一個人精神特徵的抽象表達，有模糊性，但又真切可感。清人劉熙載說：「書者，如也。如其學，如其才，如其志，總之曰如其人而已。」（《藝概‧書概》）（圖5）這可以說是對「書如其人」最全面、準確的概括，這裡並沒有高揚道德高下和政治立場，而是把一個人的才、學、志等精神特徵的總和，看作影響書法的根本因素，書法折射出一個人的藝術境界和人生境界。「書如其人」，「如」的不是人體形貌，「如」的不是道德高下和政治立場，而是一種性情和才學，一種志趣和才學，總之是一種人生境界。

書法不過一技而已，卻能展現如此豐富的生命意味和人生情懷。修身立品，讀書明智，涵泳心性，恢擴才情，養得一片寬快悅適的心靈，流瀉出一段清氣和文氣。書法家們心忘於筆而手忘於書，於是人養書，書養人，書便是人，人便是書。這時，書法就不再只是一技，而是透射了不俗的生命情趣和不一般的人生境界，那裡洋溢著的是一種獨特的美麗精神。在書法中，我們感受到的是一種藝術為人生的文化指向；在書法中，我們看到了一種對生命的深沉熱愛。

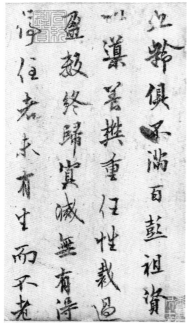

圖2：唐歐陽詢行書〈夢奠帖〉（局部）瘦勁峭拔，形緊意挺。

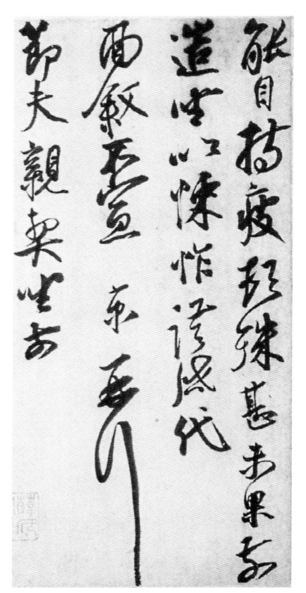

圖1：人品備受詬病的北宋蔡京行書〈節夫帖〉（局部）。

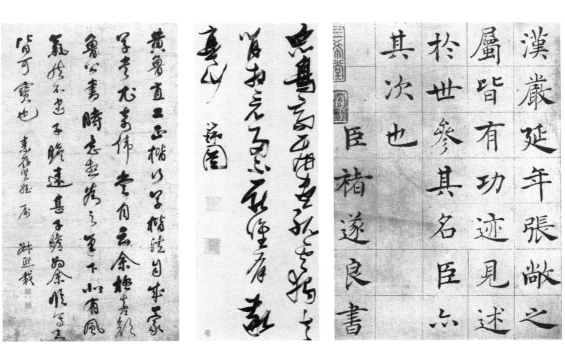

圖5：清劉熙載的書法。　　　　圖4：明張瑞圖的書法。　　　　圖3：唐褚遂良〈倪寬贊〉（局部）。

3 書卷氣

李瑞清曾說：「學書尤貴多讀書，讀書多則下筆自雅。故自古來學問家雖不善書，而其書有書卷氣。故書以氣味為第一，不然但成手技，不足貴矣[1]。」他這裡所說的書法的「氣味」，就是「書卷氣」。書卷氣是宋、明以來書法鑒賞和批評的一個重要內容和標準，這與宋、明時期人格主義思想家的影響有關。自宋代以降，只有富書卷之氣的書法，才受到文人士大夫的推崇，有筆墨神韻而具書卷氣者，其傳必遠。書法家何紹基有詩吟曰：「從來書畫貴士氣，經史內蘊外乃滋。若非柱腹有萬卷，求脫匠氣焉能辭[2]。」

「書卷氣」是指從古代詩文、簡箚墨蹟以及刻帖中，所表現出的那種筆致輕鬆、流利、遒勁、靈巧的形式美感。如果說，金石氣體現的是一種壯美，那麼，書卷氣體現的則是一種優美。

具有金石氣的作品，在書法史中被稱為「碑學」；具有書卷氣的作品，在書法史中則被稱為「帖學」。碑學以殘碑斷碣、青銅銘文、秦磚漢瓦、北朝造像記、各種摩崖題記等等為主要載體，而帖學則以紙張、絹帛、書箚、簡牘等等為主要載體。前者的字體多以篆、隸、楷等官方規定的

規範文字為主，多用於紀功銘德、國家典章、墓葬碑文等莊嚴重大正式的場合（圖1）；後者的字體則多以行、草等自由流便的日常書寫文字為主，多用於親戚問答、友朋往來、讀書劄記等輕鬆日常隨意的場合（圖2）。所以，清人阮元說：「短箋長卷，意態揮灑，則帖擅其長；界格方嚴，法書深刻，則碑據其勝。」（《北碑南帖論》）

一般而言，金石文字大多為工匠鑿刻，所以文字點畫多有訛誤。而帖學書法則大多文采風流，主要以二王行草等為主，後代帖學派書家大多在晉、唐、宋、元的名家墨蹟中討生活，它是一種十分個性化的創作，其在魏晉時期蔚成風氣以及後世廣泛流布，與人的自覺、藝術的自覺密切相關，展現了一種人格的、個性的、風神的美。

在文人的書法中，特別強調一種書卷之氣，亦即「士氣」。劉熙載說：

凡論書氣，以士氣為上。若婦氣（嬌柔之氣）、兵氣（強暴之氣）、村氣（鄉野粗率之氣）、市氣（世俗之氣）、匠氣（刻板雕琢之氣）、腐氣（迂腐之氣）、傖氣（鄙賤粗野之氣）、俳氣（嬉戲油滑之氣）、江湖氣（市儈功利之氣）、門客氣（諂媚庸俗之氣）、酒肉氣（放蕩庸俗之氣）、蔬筍氣（寒酸寒儉之氣），皆士之棄也。（《藝概·書概》）

註釋

1 李瑞清：《玉梅花盦書斷》，見《明清書法論文選》，第一○九五頁。

2 何紹基：《東洲草堂詩鈔》卷二四《題蓬樵癸醜畫冊信筆疾書有懷海琴》，清同治六年長沙無園刻本。

士氣，就是文人士大夫身上一種普遍的氣質。這種士人氣質，被認為源自其自身的學問修養和人格操守，所以，古代書家重視書卷之氣的培養，也就十分強調學識修養的培植和提升，而培植完善道德的途徑。可以說，在眾多的藝術門類中，沒有哪一門藝術像書法這樣強調讀書。

書卷氣，也是一個具有豐富美學內涵的範疇，下面從三個方面予以解讀。

一‧書卷氣意味著「免俗」

強調讀書、學養和書法的關係，至少在宋代已蔚成風氣。蘇東坡有名句曰：「退筆如山未足珍，讀書萬卷始通神。」宋代《宣和書譜》中評李碩時，說他家裡藏書多至萬卷，時號「李書樓」，是「真儒相也」，其書法也多有「勝韻」。接著又評論道：「大抵飽學宗儒，下筆處無一點俗氣，而暗合書法，茲胸次使之然也。至如世之學者，其字非不盡工，而氣韻病俗者，政坐胸次之罪，非乏規矩耳[3]。」

人們在討論書卷氣時，出現頻率最高的字就是「俗」，書卷氣正是和「俗」、「俗氣」相對的，追求書卷氣的目的就在於脫俗。蘇軾曾以吃住作喻，說：「可使食無肉，不可居無竹。無肉令人瘦，無竹令人俗。人瘦尚可肥，俗士不可醫[4]。」而宋代文人的斥「俗」，在黃庭堅身上表現最為充分（圖3），他說：

若使胸中有書數千卷，不隨世碌碌，則書不病韻。（〈跋周子發帖〉）

此書雖未及工，要是無秋毫俗氣，蓋其人胸中塊壘，不隨俗低昂，故能若是。（〈題王觀復書後〉）

餘謂東坡書，學問文章之氣，鬱鬱芊芊，發於筆墨之間，此所以他人終莫能及爾。（〈跋東坡書遠景樓賦後〉）

東坡道人在黃州時作，語意高妙，似非人間煙火食人語。非胸中有萬卷書，筆下無一點塵俗氣，孰能至此？（〈跋東坡樂府〉）

學書，要須胸中有道義，又廣以聖哲之學，書乃可貴。若其靈府無程，政使筆墨不減元常、逸少，只是俗人耳。余嘗言：士大夫處世可以百為，唯不可俗，俗便不可醫也。或問不俗之狀，老夫曰：「難言也。視其平居無以異於俗人，臨大節而不可奪，此不俗人也。平居終日，如含瓦石，臨事一籌不畫，此俗人也。」（〈書繒卷後〉）

士大夫可以百為，唯不可俗。在黃庭堅看來，書法以脫俗為第一要務，而不必計較工拙，所謂最忌用意裝飾，便不成書。而去俗、脫俗，唯有讀書，所以，黃庭堅說：「人胸中久不用古文澆

灌，則塵俗生其間，照鏡則面目可憎，對人則語言無味也。」

一個人的心胸、氣象和精神受環境影響很大，而讀書其實就是給自己營造一個良好的文化環境。讀第一流的書，與第一流的著作結緣，其實就是和第一流的學者結緣，和第一流的心靈和精神境界相濡染，前人稱為「尚友古人」，讀書就等於和古人做朋友。伊秉綬有副隸書對聯曰：「變化氣質，陶冶性靈。」在和接觸物件的長期對話中，不自覺地、久而久之受到影響，人的氣質就會發生變化。人文精神需要陶冶，一個人的精神境界，也需要身在其中、不知不覺地濡染和陶冶，這是真正的薰陶。

一個人讀不讀書，寫出來的字大不相同。在中國書法中，學富與免俗常常聯繫在一起，就是因為讀書可以去俗。宋人之所以提倡書卷之氣，是因為從宋代開始，書法和文人士大夫更加緊密地結合在了一起。文人士大夫們無不把趨雅避俗作為一種審美理想。書卷氣與趨雅避俗的審美意識，不僅被用來評價書法作品，也被用作人物品評，如「雅儒」、「雅士」。雅，既表現在風度神采的審美氣質方面，也指道德人格的完美。偏於審美境界的雅，是一種雅人深致；偏於道德人格的雅，是一種規範正確和高尚文明。雅，還帶有遠離人間的意味，山林是雅，風月是雅，清香若蘭是雅，人淡如菊是雅。在藝術作品的意味中，往往是離開人間愈遠愈雅。與雅相對的俗，則是一種人為的、做作的、雕飾的，俗是人世間雕琢的「偽」。所以，雅在自然，俗在做作。

二・書卷氣意味著「清氣」

書法的清氣，是源於氣質，本乎人品，成於筆法，而流露於字裡行間。清，不只是一點一畫，而是一種整體的氣息和審美境界。「清」的概念，主要來自道家思想，和莊子以及魏晉玄學有關，體現的是一種精神上對世俗的超越。莊子憤世嫉俗，「以天下為沉濁」（《莊子・天下》）。他認為，現實的天下是沉濁的，只有經過藝術化的價值轉換，才能消解以自我為中心的欲望，打開個人生命的壁障，使得心的虛靜本性得以呈現，與天地萬物的生命融為一體。道家講淡泊，淡泊就是與世俗拉開差距，保持距離，從而贏得自己性靈伸展和騰躍的空間。所以，「清」往往和「淡」結合在一起。清與淡的共同之處，就是對世俗的超越；清淡的精神，就是使精神從有限的束縛中解脫出來，躍入無限的自由境界。

古人以物喻懷，如梅品孤高，水仙清潔，蘭菊幽貞，松柏勁挺，翠竹虛心，更有蓮花出淤泥而不染，濯清漣而不妖，亭亭淨植而香遠溢清，此皆物品之清者也。移之於人，亦復如是。至於心懷叵測，胸藏詭術，剛暴強橫，神氣昏蒙，或者曲意逢迎，心鶩於榮辱之途，或者違心諂媚，神馳於利害之端，則人品之濁者也。元遺山曾說：「乾坤清氣得來難[5]。」清是一種境界，清是一種品格。要達到清，必須要有一番汰煉的功夫，而汰煉的功夫之一，就是讀書。讀書，尤其是習

5 元好問：《遺山先生文集》卷一三〈自題中州集後〉，《四部叢刊》本。

得詩文，正是以養心為本。只有疏瀹五臟，藻雪精神，才能立筋骨，汰其濁，才能「心同野鶴與

塵遠，詩似冰壺見底清」6。氣味有清濁，有厚薄，要追求氣味清純、深厚、高古，源泉則在於作

者的學識修養和對事理的閱識。唐人韋宗榮說：「須養胸中無俗氣，不論真、行、草書，自有一

段清趣，學者當自得之7。」讀書明智，讀書曉理，養得心悅適而境寬和，始能字清雅而無俗氣，

蕩滌庸煩和世俗，提升藝術和精神。

書法作品格調的「清」與氣息的「雅」是密切關聯的，即所謂清雅。字之清雅之氣，與書法

用筆有關。清者，潔也，瑩也。潔者，似雨洗青峰，有滿目蔥翠；瑩者，如玉潔金粹，無纖毫塵

翳。所以，用筆點畫必須乾淨，鋒芒內藏，含文包質，墨色溫潤，細膩自然。而筆法的濁，就像

脂肉、渣滓、贅疣、穢濁、稜角等等，皆齷齪也。所以，用筆要起訖分明，點畫周至，頓挫無瘻

瘤，曲行無鋸齒，必須將諸弊斫盡，渣滓蕩滌，則清氣自來（圖4）。

與「清」相聯繫的，是「瘦」。一般認為，清者多瘦，濁者多肥，但瘦而能圓謂之清腴，肥

而能勁謂之豐腴。對於肥瘦清濁，項穆曾有一段妙論：

若專尚清勁，偏乎瘦矣，瘦則骨氣易勁，而體態多瘠。獨工豐豔，偏乎肥矣，肥則體態常妍，

而骨氣每弱。猶人之論相者，瘦而露骨，肥而露肉，不以為佳。瘦不露骨，肥不露肉，乃為尚也。

使骨氣瘦峭，加之以沉密雅潤，端莊婉暢，雖瘦而實腴也。體態肥纖，加之以便捷遒勁，流麗峻

潔，雖肥而實秀也。瘦而腴者，謂之清妙，不清則不妙也。肥而秀者，謂之豐豔，不豐則不豔也。

清者必簡，簡不是草率，而是繁而不蕪，雜而不亂，變化而有節奏。書卷氣的作品，築基於「帖學」，喜好一種「文氣」的表現，少有縱橫使毫的習氣，其長處在於小字，字體多為行草書。在風格上追求清秀雅潔，筆法上追求精微細膩的變化，創作時追求一種散淡灑脫的逸致，這是「書卷氣」典型的審美特徵。

三·書卷氣意味著「獨立的人格」

書法的書卷氣，要避俗求雅、汰濁求清。他們以俗為低，雅為高；俗為濁，雅為清；俗為庸，雅為奇。清雅不僅是一種審美的境界，更是一種人格的境界。明人趙宧光說：「字避筆俗。俗有多種，有粗俗，有惡俗，有村俗，有嫵媚俗，有趨時俗。粗俗可，惡俗不可，村俗猶不可，嫵媚俗則全無士夫氣，趨時俗則斗筲之人，何足算也。」（《寒山帚談》卷下）清人陳其元說：「學者苟能立品，以端其本，復濟以經史，則字裡行間，縱橫跌宕，盎然有書卷氣。胸無卷軸，

註釋

6　韋應物：《韋刺史詩集》卷二〈贈王侍禦〉，《四部叢刊》本。

7　參見《歷代書法論文選續編》，上海書畫出版社一九九三年版，第四二頁。

即摹古絕肖，亦優孟衣冠[8]。」

這裡的「雅」，這裡的「書卷氣」，實際包含著一種對書者人格獨立和自由精神的欣賞。

書卷氣在學富的同時，更要求品高，而由於人品的介入，使得書卷氣的內涵向著人格化的方向拓展了，書法成為了人格外化的的形式。高二適說：「同是學書之人，最終往往大不相同。有人寫成書家，有人寫成字匠。不好好讀書，寫到死也只是個寫字匠[9]。」為什麼有了學問文章之氣，書法的筆墨之間就少了俗氣呢？因為俗是一種盲從，是一種對自我精神指向的不自信，俗是缺乏自我意識和自信精神，缺乏個性和獨立性，而獨立正是不俗的精義。這裡其實也是強調知識分子的獨立人格。

當代書法家林散之的草書，被公認為具有「書卷氣」（圖5）。林散之認為：「談藝術不是就事論事，而是探索人生。」「做人著重立品，無人品不可能有藝品。」他又說：「學子的心要沉浸於知識的深淵，保持恆溫，泰山崩於前面不變色，怒海嘯於側面不變聲。有創見，不動搖，不趨時髦，不求藝外之物。別人理解，淡然；不解，欣欣然[10]。」可見，對「書卷氣」的強調，既是書法和讀書的合而為一，也是書法和人格境界的合而為一。這既是藝術的境界，也是人生的境界。

註釋

8　陳其元：《庸閑齋筆記》卷五，清同治十三年刻本。

9　引自季伏昆編著：《中國書論輯要》，江蘇美術出版社一九八八年版，第五八六頁。

10　轉引自齊開義：《林散之》，河北教育出版社二〇〇三年版，第一六五頁。

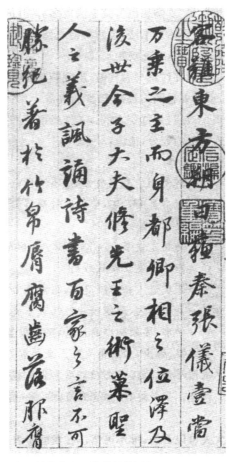

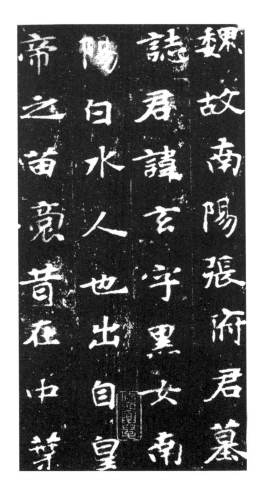

圖2：帖學代表明董其昌的行書。　　　　圖1：北碑楷書〈張玄墓誌〉（局部）。

圖3：北宋黃庭堅〈砥柱銘〉（局部）。

汲黯字長孺濮陽人也其先有寵於古之
衛君至黯七世為卿大夫黯以父任孝景時
為太子洗馬以莊見憚孝景帝崩太子即
位黯為謁者東越相攻上使黯往視之不至
吳而還報曰越人相攻固其俗然不足以辱天子

圖4：元趙孟頫書法集晉、唐書法之大成。

圖5：林散之草書具有濃郁的書卷氣。

4 字外功夫

陸游曾有一首詩告誡他的兒子：「汝果欲學詩，工夫在詩外。」這一詩句常被人們援引來說書法的字外功夫問題（圖1）。人們常說，作為一個書法家，不僅要有「書內功夫」，還要有「字外功夫」。前者是指書法本身的一些技巧、原理、觀念，既包括臨摹碑帖的能力、控制筆毫的技巧、書法理論的水準，以及欣賞鑒別的能力等等，這是一個書法家應該具備的基本功夫。同時，要想取得更高的造詣，僅僅在書內論書還是不夠的。因為人生的各種知識之間、藝術的各個門類之間，往往是彼此互通的，既可以互相滲透，也可以互相促進。學識的淵博，興趣的廣泛，對於書法本身的學習，常常會有很大的助益。這就是所謂的「字外功夫」。

清人梁同書〈答張芑堂書〉說：「學書有三要，天分第一，多見次之，多寫又次之。」什麼是天分？天分是一種源於心性的辨別力和見識。蘇軾說：「予雖不善書，曉書莫如我。」這大概就是天分。但是，過分強調天分，容易使人喪氣和懶惰。楊守敬在援引梁同書的話之後，補充道：

嘗見博通金石，終日臨池，而筆記鈍稚，則天分之限也。又嘗見下筆敏捷，而墨守一家，終少變化，則少見之蔽也。又嘗見臨摹古人，動合規矩，而不能自名一家，則學力之疏也。而餘又增二要，一要品高，品高則下筆妍雅，不落空俗；一要學富，胸羅萬有，書卷之氣，自然溢於行間，書之大家，莫不備此。斷未有胸無點墨，而能超軼絕倫者也。（《學書邇言》）

「品高」，是人品道德、思想修養的問題；「學富」，則涉及一個人的學識閱歷、知識結構的問題。品高，才能脫俗趨雅；學富，才能博採眾長。

梁同書和楊守敬的話，都很有道理。雖說有良好德行和較高文化修養的人，不一定是書法家。但是，真正的書法家，應該具有卓越的人格、淵博的學識、精湛的技法。在中國歷史上，沒有不讀書的書法家。蘇軾說：「退筆如山未足珍，讀書萬卷始通神。」又說：「作字之法，識淺、見狹、學不足者，終不能盡妙。」董其昌也說，要「讀萬卷書，行萬里路」。

人類的知識浩如煙海，但人的精力卻總是有限的。一個書法家，究竟應該具備哪些學識修養呢？如何提高自己的「字外功夫」呢？主要可分為五個方面：

一·文字學的基礎

學習書法，主要就是和各種字體、各種風格的漢字打交道。一般人日常使用的漢字，主要是

以楷書和行書為主，作為今文字的隸書，對於大多數人來說還能夠識讀，但是，篆書和草書倘若沒有經過專門的學習，一般人是很難釋讀和駕馭的。所以，對於書法學習者來說，尤其是專攻草書和篆書的人來說，懂不懂文字學，是涉及書寫的漢字是否正確的大問題。

對於學習篆書（包括甲骨文、金文、小篆）的人，認真系統地學習一下《說文解字》是很有必要的。作為世界上最早的字典，許慎的《說文解字》，系統地闡釋了漢字的造字規律。它將九千三百五十三個漢字歸為五百四十部，許慎稱這部書為「前古未有之書，許君之所獨創」。這部字典，對於了解漢字的起源、構造、字義，有著重大的意義。該書以小篆為主體，也收入一些古文和籀文，全書貫穿著「六書」原則，為漢字建立起了完整的理論體系。書中保留下來的漢字小篆形體，為後世提供了極為寶貴的文字資料，再加上對古文、籀文的搜集，使得人們就有可能從隸變之後的今文字系統，直接進入甲骨文、金文等古文字系統。今天，人們若想學習篆書，不管是學小篆，還是學習金文、大篆以及甲骨文，仔細研讀《說文解字》都是必修課。即便不是專攻篆書的人，了解漢字的起源和來龍去脈，對於書法學習也是很有助益的。

草書的學習，也是如此。草書由於簡便至極，在書法家筆下看起來常常龍飛鳳舞，筆走龍蛇。看似信手拈來，沒有任何規範，實際上，草書的字形，有著嚴格的要求，所謂「草字出了格，神仙認不得」。因此，要學習草書，必須要先識草、辨草，再記草、寫草。辨識記憶草書，要熟悉草書的簡省規律。章草是隸書的草寫，今草則是進一步的簡略。草書常常對比較繁複的部

首或某些部分進行簡約，結果產生了替代一些複雜部首的簡單筆劃。這些簡省的筆劃，往往有一些基本的定式，可以逐步歸納，便於記憶。〈草訣歌〉正是對草書部首歸納整理的結果，可以參看。對草書中約定俗成的寫法，要牢記在心。要善於區別草書中容易混淆的部首，這可能是草書學習者最容易疏忽的地方。另外，草書的筆順、點的妙用，也需要用心揣摩。總之，只有通過比較、辨析，多看、多記、多寫，才能逐步認識草字、記住草字，為用規範的草書進行自由創作奠定基礎（圖2）。

在今天書法比賽和展覽活動日益頻繁的情況下，很多學書者熱衷於各種比賽的投稿，卻忽視了文字學方面基本功的訓練和積累，導致參賽的書法作品中有很多錯字、漏字，這在書法評比中被稱為「硬傷」。不管字寫得多好，一旦有了「硬傷」，都會被無條件拿下。文字學方面素養的重要性，在今天看來依然是非常重要的。

二‧哲學、美學素養

書法是一種獨特的文化現象，其獨特性就在於由文字的書寫而進入藝術之境，這在世界文化史上是罕見的。它在黑與白、點和線的千變萬化中，完成了人的精神創造和情感宣洩，所表現的精神內涵，與中華傳統文化是一脈相承的。書法是人性靈的藝術，書風的變化與時代文化風氣變化密切相關，書法中潛藏著哲學意識影響的暗流。書法是中國獨特的藝術形式，也可以說是整個

中國藝術的一個「基型」。「象八音之迭起」是書法的根本特徵，「一陰一陽之謂道」是中國書

藝的靈魂。如何從中國哲學、美學等視角揭示書法的特徵，尚具有廣闊的研究空間。所以，深入

了解中國文化、中國美學和中國藝術精神，對於書法的深度探尋有著極為重要的意義。

我們知道，只有中國人從他們所使用的文字符號中發展出一種純粹藝術形式——書法。在世界

藝術史上，還沒有見到類似的情況。書法是世界藝術領域中一種獨具的形式，也是中國藝術的典

範形式，它在一定程度上反映了中國藝術的基本特點。對書法、書學的研究，是揭示中國藝術特

點無法繞過的途徑。漢字符號之所以能發展成為一種藝術，並不僅僅因為它的造型特徵。如果沒

有獨特的文化和哲學思想，中國書法就不可能發展成為這樣具有很高審美品位的藝術形式。倘若

僅僅是一種華美的書寫形式，並不足以構成發展成為純粹觀賞的藝術形式的可能。中國的書法藝術從書

寫符號發展成為藝術，由實用性書寫發展成為高級藝術形式，其間經歷了漫長的過程，其

背後的動能，多半來源於書寫之外的因素，文化哲學思想在其中扮演著極為重要的角色。

比如，中國哲學和美學中「氣」的思想，是促使書法成為一門獨特藝術的少數幾個關鍵性因

素之一。中國文化中有一種流傳久遠的「氣」的學說，中國哲學中有一種氣化哲學思想。中國人

視天地自然為一「氣」的世界：因為有「氣」，萬物獲得了生命；又因為萬物由氣化而生，萬物

便相互聯繫；更因為「氣」的運動，世界的一切都處於浮沉流蕩的節奏中。前人以「一陰一陽之

謂道」概括書道的祕意，就是將書法藝術當作一種「氣的藝術」。西方藝術和印度藝術注目於具

象和抽象之間，藝術被當作一種橋樑。而中國藝術所重在人與自然的契合，藝術被當作契合宇宙

節奏的媒介。

中國書法藝術的關鍵字是「節奏」，而不是「造型」。「節奏」把中國書法的線條變成了活的藝術、有生命的藝術，而不僅僅是一個美的「造型」而已。中國書法之所以美，是因它在更深、更廣的程度上創造出反映宇宙和諧的節奏；人們之所以覺得它美，是因它反映了人的內在生命節奏的和諧，有人稱之為「中國人的心電圖」。總之，「氣」之所以是中國書法的靈魂，正是因為它獨特的節奏性。也正是在這裡，我們可以看到中西方藝術精神的重大分野。所以，學習書法，尤其是學習書法理論，有必要對中國文化的基本精神、中國美學的重要範疇、中國藝術的審美特徵多一些了解。這些素養，看似對於技法的錘煉，並沒有直接的幫助，但是一藝之成，並不單單是工匠的行為，必須要有技術背後的觀念、思想和精神的支援。

三·自作詩詞聯句

古典文學，尤其是詩詞對聯，是書法常寫的內容，也是構成書法作品的重要因素。一幅好的書法，配上好的文辭，會具有雙重的藝術感染力。我們知道，書法的美本身是獨立的，在於其「有意味的形式」。僅從這一點來看，它並不依存於文字的內容和意義，因此，斷碑殘簡、片楮隻字，雖然文句不通，卻仍然可以有很高的審美價值。

但是，中國人的審美趣味卻總是趨向於綜合：小說裡有詩詞，繪畫中配著詩文和書法，書畫

中也有印章（圖3、4）。詩情而兼畫意，似乎在各種藝術恰當的彼此交疊中，可以獲得更大的

審美愉悅。書法創作也是如此。在廳堂裡掛一張條幅，不會是毫無意義的漢字組合，總是兼有一

定的文學內容、哲學啟示、人生感悟或者具有其他觀念的意義。這樣，人們不僅觀其字，而且賞

其文，字和文二者交織滲透在一起，使得書法這一「有意味的形式」，既不失其本身形體結構動

態的美，又獲得了更確定的觀念的意義，相得而益彰，於是乎玩味流連，樂莫大焉。

由此，在書法學習過程中，書法家不僅要刻苦練字，強調筆塚墨池的鍛鍊功夫，更要特別重

視提高文學修養，試圖用合適的文意，來表達自己更加確定的意志和情感。在古代的諸多文體

中，詩詞聯句形式，似乎最適合用書法來表現：一首唐詩，寫成一個條幅；幾段宋詞，寫成一個

長卷；一二警句，言簡而意賅；一副楹聯，既工整又對仗，有平仄和韻律，其文學本身的美感和

書法筆墨的美感結合在一起，相得益彰，千百年來共同為中國人的生存狀態和心靈空間，營構出

一種濃濃的詩意和獨特的美感。

在古代書法名家的作品中，也不乏詩文和書法結合的佳作。王羲之的〈蘭亭序〉就是一篇即

興而作的抒情哲理散文，顏真卿的〈祭姪文稿〉也是一篇正氣凜然、感情真摯的祭文。今天，很

多人在向書法名家索字時，都希望書法家們寫一些能供他們欣賞玩味或對他們有所啟迪和人生教

益的文字內容。倘若一個書法家能自作詩詞聯句，詩書結合，往往可以益增其美。相反，如果總

是抄錄一些前人詩文的陳腔濫調，難免會讓人感到乏味。

四 · 旁通姊妹藝術

在中國藝術體系的框架中，書法和其他藝術門類水乳交融地結合在一起。在漫長的歷史時期中，詩書畫印、琴棋書畫等常被視為中國文人的生存方式和精神徽標。在潛移默化之中，詩文書畫培植了古代中國文化人的審美習慣和審美性格。在這時，筆、墨、紙、硯就不僅僅是書寫漢字符號的實用工具，而是精神生活和審美情調的一部分，它們給中國人帶來了揮之不去的詩意。在中國人看來，書法不只是寫字，而是和音樂、舞蹈相類似的直抒性靈的藝術手段。在筆墨悠遊之中，引導人的精神超升到自由的境域之中去。書法的結構，還具有和建築、園林相類似的特徵。

書法與篆刻，雖然使用的工具有刀、筆之別，但是在技法上有深刻的一致性。書法的這些特徵，表明它和其他姊妹藝術形式在基本精神上一脈相通的地方，所以，如果能對相關的姊妹藝術有或多或少的了解，對於體悟書法精神，或許有著更大的助益。

在中國，書法和繪畫是天然的胞生藝術。說到書，必言及畫；論到畫，也必談到書。書畫都要立象以盡意，但一為抽象，一為具象。書畫不僅在筆墨技巧，而且在審美特徵上有著深刻的一致性。趙孟頫有題畫詩云：「石如飛白木如籀，寫竹還應八法通。若也有人能會此，須知書畫本來同[1]。」正是書法和繪畫在筆法上相通的最好寫照。中國書法和繪畫都是以一管之筆，擬太虛之

體，寫出自然造化的生氣，因此，中國書畫藝術理論中，一直有一種重視造化自然的傳統。

一切藝術發展到極精微的境界，都逼近於音樂。張懷瓘說書法「象八音之迭起」，沈尹默說書法「無聲而有音樂的和諧」，都是說書法的音樂性問題。書法本來是視覺的文字形象，但在書法家筆下，文字的點畫線條似乎具有了美妙的聲音節奏，它的審美效果和音樂相通，是無聲的音樂。書法中「韻」的問題，節奏的問題，其核心都是書法的音樂性問題。

中國書法的精神，尤其是行草書，真像是一種舞蹈，是墨之舞、線之舞。我們常說，筆歌墨舞，中國書法的天才，就是藉助筆墨的飛舞來寫胸中的精神。書法家用筆墨的濃淡、點線的交錯、虛實的呼應、氣勢的開闔，譜寫成一幅如舞蹈般的線紋圖案，表現出一種類似於舞蹈的美，或者說，是一種「飄帶精神」。張旭觀公孫大娘《劍器舞》而悟草書筆法，是書法史上廣為流傳的故事。實際上，觀張旭、懷素的草書，就像是欣賞一組氣脈流動的舞蹈。中國舞蹈，是典型的「劃圓藝術」，「圓」貫穿於中國舞蹈形體運動的始終。舞蹈中「擰」的體段，就是意在「圓」中。中國舞蹈的雲行之狀，突出展示了人體在時空中的流連綿延，形成了強烈的線條意識。這些都與中國書法同質同趣[2]。

印章中文人流派興起之後，其審美精神就與書法緊密相連。文人自己操刀治印，成為印壇的主角。他們取法秦漢印章，借鑒漢魏碑額，參考權量詔版，玩味瓦當鐘鼎，極大地豐富了印章的技法和風格。明代篆刻家朱簡說「使刀如使筆」，書法家鄧石如則指出「書從印入，印從書

出」。當代書法家林散之有詩云：「能從筆法追刀法，更向秦人入漢人。」他們都指出，書法家應該從筆法追溯刀法，篆刻家宜從刀法追溯筆法，二者相倚相生，同期並進。吳昌碩一生鍾愛〈石鼓文〉，並以〈石鼓文〉筆法融入書法、繪畫和篆刻之中，以鈍刀硬入之法，使得其書法具有篆籀的高古氣息，繪畫中梅花松樹臻於蒼莽枯拙之境，篆刻更得渾然天成之趣（圖5）。

實際上，不僅繪畫、音樂、舞蹈、篆刻，即便建築、武術、兵法等，在思想觀念和思維方式上，都有著驚人的相似與暗合；而恰恰是這些觀念特徵，為中國文化營構出一種不同於西方藝術的觀念世界。在它們身上，散發著一種濃郁的中國味道，成就了一種中國氣派。

五‧師法自然，參悟生活

加強書外功夫，還有很重要的一條，就是向大自然學習，向生活學習。書法與自然的關係，參悟自然的重要性，在本書第一章「外師造化：書法與自然」一節中已有觸及。實際上，古代很多大書法家、大學問家，都曾經遊歷名山大川，並從生活中汲取營養，既開拓心胸和眼界，又增加知識和見識。

註釋

2 關於中國舞蹈中「圓」和「線」的問題，可參看袁禾：《中國舞蹈美學》第三部分，人民出版社二○一一年版。

清代書法家鄧石如曾廣涉名山大川，別號「游笈道人」（圖6）。包世臣說他「草履擔簦，

遍遊名山」。王灼也說他「在京遊盤山，過魯登泰山……居歙縣再游黃山，入越尋天臺、雁蕩。

皆獨遊窮極幽險，穿虎豹之叢不顧」。李兆洛則說他「登衡山，訪峋嶁碑；泛洞庭，望九嶷」3。

有人曾問鄧石如：「山人不畫山水，何以遍遊名山大川？」山人答曰：「我以山川浩然之氣，融

於筆端腕底。」

不僅黃庭堅、鄧石如的書法得江山之助，當代書法家林散之也是如此。他在隨黃賓虹學習三

年後，書畫已初變舊貌，筆墨大進，黃賓虹又告誡他「既要師古人，更需師造化，君其勉之」。

林散之認真地聆聽老師的臨別贈言，決心按照老師的諄諄教誨去做。此後，他歷時八個多月，孤

身一人，挾一冊一囊作萬里行，他自己回憶說：

自河南入，登少室、攀九鼎蓮花之奇。轉龍門，觀伊闕，入潼關，登華山，攀蒼龍嶺而覘太華

三峰。復轉終南而入武功，登太白最高峰。下華陽，轉城固而到南鄭，路阻月餘，復經金牛道而至

劍門，所謂南棧也。一千四百里至成都，中經嘉陵江，奇峰聳翠，急浪奔湍，震人心膽，人間奇境

也。居成都兩月餘，沿岷江而下，至嘉州寓於凌雲山之大佛寺，轉途峨眉縣，六百里而登三峨。三

峨以金頂為最高，峨眉正峰也。斯時斜日西照，萬山沉沉，怒雲四卷。各山所見雲海，以此為最

奇。留二十餘日而返渝州，出三峽，下夔府，覘巫山十二峰，雲雨荒唐，欲觀奇異。遂出西陵峽而

至宜昌，轉武漢，趨南康，登匡廬，宿五老峰，轉九華，尋黃山而歸。得畫稿八百餘幅，詩二百餘

首，記遊若干篇；行越七省，跋涉一萬八千餘里，道路梗阻，風雨艱難，亦云苦矣。[4]

朝罷香煙攜滿袖，詩成珠玉在揮毫，壯遊歸來，胸襟打開，養得浩然之氣，吐為詩文書畫，自然汪洋恣肆，不同凡響，這或許是中國大藝術家所共同走過的路程。

參悟生活，就是從觀察日常生活中領悟書法之理。鵝群行水，逆水行舟，擔夫爭道，群丁拔棹，人舞蛇鬥，夏雲變幻，江濤翻騰等，都是古人參悟生活融入書法的顯例。此外，還有書法和兵法、書法和武術、書法和太極拳等等。朱和羹說：「惟與造物者遊，而又加之以學力，然後能生動。」石濤說：「墨非蒙養不靈，筆非生活不神。」（圖7）都是要融會貫通，要觸類旁通，關鍵在一個「通」字。

作為字外功夫的重要內容，師法自然和參悟生活，被古人稱為「字外悟」。如果說字內悟是以古人為師、以碑帖為師，字外悟則是以自然為師、以造化為師、以生活為師。這一點，黃庭堅是一個很好的例子：黃庭堅學草書三十年，早年跟隨周越學書，二十年抖擻俗氣不脫，後來得見張旭、懷素、高閑等人墨蹟，窺得筆法之妙。他說：

註釋

3　李兆洛：〈鄧君石如墓誌銘〉，參見《養一齋集·文集》卷二《墓誌銘》，清道光二十三年活字本。

4　《林散之書法選集·自序》，江蘇美術出版社一九八五年版。

近時士大夫罕得古法，但弄筆左右纏繞遂號為草書耳，不知與科斗、篆、隸同法同意。數百年來惟張長史、永州狂僧懷素及余三人悟此法耳。

見到了前代大師精妙手跡，窺悟到筆法，這是黃庭堅的字內悟。黃庭堅又說：「余寓居開元寺之怡偲堂，坐見江山，每於此中作草，似得江山之助⁵。」他還說：「山谷在黔中時，字多隨意曲折，意到筆不到。及來僰道，舟中觀長年蕩槳，群丁撥棹，乃覺少進，意之所到，輒能用筆。」能得江山之助，從蕩槳之中悟得筆法直中含曲的妙韻，就像船夫蕩槳時微微蕩漾著前行一樣，這是他的字外悟（圖8）。

註釋

5 黃庭堅：〈書自作草後〉，見《山谷別集》卷十，《文淵閣四庫全書》本。

圖1：南宋陸游〈自書詩卷〉（局部）。

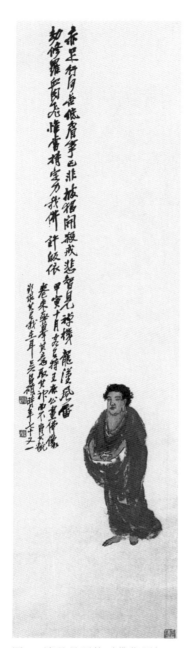

圖2：清〈草字彙〉內頁。

圖3：清吳昌碩的〈佛像圖〉，
畫、字、題俱佳。

圖4：元錢選〈王羲之觀鵝圖〉，畫、詩、印俱佳。

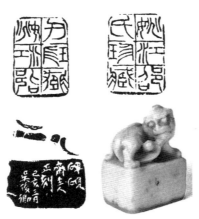

圖5：清吳昌碩篆刻作品。

圖7：清石濤〈梅竹圖〉。

圖6：清人鄧石如楷書。

生平於此得力想諸
葛孔明劉伯溫六不
外此也頑伯鄧石如
書於韓江寓廬

圖8：北宋黃庭堅〈諸上座帖〉（局部）。

後記

這是一本關於書法的書籍。我希望達到的效果是：既有理論，又有技法，理論不是空洞的理論，技法要有學理的說明。但究竟做得如何，還需要讀者來檢驗。

凡事皆有方法，書法亦然。但對於方法的確定，卻常常是見仁見智的事情。我常常覺得，對於書法學習者的困擾，常常來自於觀念和方法上的混亂。一個人咬定為真理的東西，到另外一個人那裡，很可能被嗤之以鼻。那麼，書法學習，就沒有可以遵循的共同規律嗎？

在我二十多年書法學習的體會中，通過老師教導、自己讀書、筆墨實踐、揣摩體會，慢慢理出來一些古今書家普遍認同的學習內容，我把它們進行歸類整理，分為八個部分。這些內容，既觸及到書法的學理本質，也有操作性極強的技法實踐；既有對學習者循序漸進的步驟引領，也有書法鑒賞眼光的穩步提升；有字體，有書體，有臨摹，有創作；最後匯歸為書家自身綜合素養的全面提高。因為在中國，一藝之成，常常伴隨著一人之成。藝術的成功，常常標誌著一個人自我修養和人生境界所能達到的高度。

在此書原定的寫作計畫中，還有「名家名作」和「時代風貌」兩個部分。我擔心篇幅太多，徒炫讀者心目，反而阻礙了進一步閱讀的興趣，就暫時刪掉了。

感謝我的好友，暨南大學陳志平教授。他的熱情推薦，使我獲得向讀者求教的機會，也使我這兩年對書法的思考，有機會與更多的朋友們分享。志平兄近年來書學創作與研究成就卓著，他

以扎實的文獻功底和卓越的理論成就，為中國書法界所矚目。

陳虎老師是本書的編輯，他對工作的敬業態度和專業素養，令我吃驚和慚愧。本書的配圖，他劃推遲了四個月交稿，而書中的錯誤也被陳虎老師慧眼識出，令拙著生色不少。本書比原定計也費了很多心血，使我深懷感激。

在本書的寫作過程中，家父因病過世。一度時間，我無法進入寫作狀態。現在勉力完成此稿，我不敢說將此書敬獻於父親靈前，但我會用日後更加勤勉的工作，更加積極的精神力量，面對生活和人生，以感激父親賜予我生命，養育我成人。

寫字：書法的基本

作　　者　崔樹強

封面設計　呂德芬

責任編輯　鄭襄憶、劉佳奇

行銷企劃　郭其彬、王綏晨、邱紹溢、陳雅雯、張瓊瑜、蔡瑋玲、余一霞

副總編輯　張海靜

總 編 輯　王思迅

發 行 人　蘇拾平

出　　版　如果出版

發　　行　大雁出版基地

地址 台北市松山區復興北路 333 號 11 樓之 4

電話 02-2718-2001

傳真 02-2718-1258

讀者傳真服務 02-2718-1258

讀者服務信箱 E-mail andbooks@andbooks.com.tw

劃撥帳號 19983379

戶　　名　大雁文化事業股份有限公司

出版日期　2016 年 12 月 初版

定　　價　450 元

ISBN　978-986-93442-9-6

歡迎光臨大雁出版基地官網

www.andbooks.com.tw

訂閱電子報並填寫回函卡

國家圖書館出版品預行編目（CIP）資料

寫字：書法的基本／崔樹強著．-- 初版．--
臺北市：如果出版：大雁出版基地發行，
2016.12

面；　公分

ISBN 978-986-93442-9-6（平裝）

1.書法　2.書法美學

942

105021621